값비싼 잡동사니는
어떻게 박물관이 됐을까?

일러두기

· 인명과 지명 표기는 국립국어원의 외래어표기법을 따랐습니다.

· 'British Museum'은 영국박물관 대신 대영박물관으로 표시하였습니다.

· 책에 실린 도판은 해당 박물관에서 구입 또는 협조를 통해 사용 허가를 받은 것이며,

　작가가 직접 촬영한 것 외에 퍼블릭 도메인이 포함되어 있습니다.

· 도판 정보는 본문 뒤에 실었으며, 각 박물관의 요청에 따라 저작권 및 출처 표기를 하였습니다.

값비싼 잡동사니는
어떻게 박물관이 됐을까?

지은이	이지희
펴낸이	한병화
펴낸곳	도서출판 예경
책임편집	박선영
교정교열	한지연
디자인	마가림

초판 1쇄 인쇄 2014년 11월 15일
초판 1쇄 발행 2014년 11월 20일

출판 등록	1980년 1월 30일 (제300-1980-3호)
주소	서울 종로구 평창2길 3
전화	02-396-3040~3 **팩스** 02-396-3044
전자우편	webmaster@yekyong.com
홈페이지	www.yekyong.com

ISBN 978-89-7084-524-1(03600)

Copyright ⓒJihee Lee

이 도서의 국립중앙도서관 출판예정도서목록(CIP)은 서지정보유통지원시스템 홈페이지(http://www.nl.go.kr/ecip)와
국가자료공동목록시스템(http://www.nl.go.kr/kolisnet)에서 이용하실 수 있습니다. (CIP제어번호: CIP2014027527)

수집광과 편집광이
만들어낸 박물관의 나라,
영국 26개 박물관
인문학적 탐방기

값비싼 잡동사니는 어떻게 박물관이 됐을까?

How has expensive
bric-a-brac become
a museum object?

이지희 지음

예경

영국 박물관으로 떠나는 환상적인 여행

마틴 프라이어 주한 영국문화원장

영국의 다양한 박물관·미술관을 다루고 있는 이지희 작가의 《값비싼 잡동사니는 어떻게 박물관이 됐을까?》는 영국과 세계 문화, 역사와 문화유산에 관심 있는 이들에게 반가운 선물입니다. 그녀는 영국을 방문하는 사람들이 쉽게 갈 수 있으면서 박물관과 영국의 문화를 함께 경험할 수 있는 곳들을 놀랍도록 훌륭하게 골랐습니다. 대영박물관과 영국국립미술관처럼 대형 컬렉션을 볼 수 있는 곳을 비롯해, 규모는 작더라도 큰 박물관에 뒤지지 않는 멋진 경험을 선사하는 여러 박물관도 다양하게 소개합니다.

'박물관'이라고 하니 건조하고 학구적인 책이라 생각하면 오산입니다. '대영박물관, 테이트 브리튼, 자연사박물관이 나온다'고 런던의 유명 박물관들을 소개하는 가이드북이라고 생각해도 안 된답니다. 이 책의 즐거움은 대부분의 사람들에게(심지어 영국인들에게조차도) 익숙하지 않은 박물관으로 안내받는 데 있습니다.

저는 특히 운하와 수로의 역사를 소개하는 두 곳의 박물관(하나는 런던에 있고, 다른 하나는 엘즈미어포트에 있습니다) 부분을 재미있게 읽었습니다. 혹시 노샘프턴 박물관·미술관에 세계 최대의 신발 컬렉션이 있다는 사실을 알고 계셨나요? 사실 저는 모르고 있었습니다. 하지만 노샘프턴에서 유럽 최고의 신발들이 생산되고 있다는 점을 생

각해보면 당연하다는 생각이 듭니다.

이 책에서는 컬렉션 소개만큼 컬렉션에 얽힌 인물의 이야기를 중요하게 강조하고 있습니다. 이 점에서 이지희 작가의 재능을 볼 수 있습니다. 이 책에서 여러분은 영국에서 가장 부유한 사람이자 어마어마한 예술후원자였던 한 남자와 그의 아내, 그 부부가 키웠던 '마종'이라는 이름의 여우원숭이를 만나게 될 겁니다. 영국 작가들과 그들의 작품에 대한 후원으로 오늘날의 테이트 브리튼을 있게 한 인물에 대해서도 알게 될 겁니다. 그리고 영국에서 가장 비밀스런 박물관 중의 하나로 많은 여행객들이 그냥 지나쳐버리는, 링컨스 인 필즈의 존 손 경의 저택과 컬렉션을 보게 될 겁니다. 이 존 손 경 박물관은 런던 출신인 제가 개인적으로 매우 좋아하는 박물관이랍니다.

이 책의 사진들은 내용을 생생하게 이해하는 데 확실한 도움을 주는 것으로 잘 선별되어 있습니다. 영국의 박물관과 역사적 저택이 사람들의 관심과 발길을 모으기 위해 어떤 노력을 기울이는지 이지희 작가가 명확하게 이해하고 있다는 점도 저를 기쁘게 했습니다. 박물관에서 방문객들이 중세 기사의 복장을 해보거나 귀족 부인으로 변신하면서 단순한 관람을 넘어 역사를 경험하는 모습을 보여주기도 합니다. 혹시 아름다운 웨지우드 도자기에 카메오 초상을 새겨보고 싶은가요? 웨지우드 박물관에 방문한다면 현대 기술의 도움으로 자신만의 카메오 초상을 직접 만드는 경험을 할 수 있습니다.

이 책은 당장이라도 영국 이곳저곳을 여행하며 여러 박물관의 값진 컬렉션을 보고 싶게 만들고, 박물관마다 숨은 이야기를 즐기고 싶은 마음도 들게 합니다. 영국 박물관 여행을 떠난다면 영국 남서쪽 끝 콘월에서부터 스코틀랜드 국경 근처 노섬벌랜드까지의 환상적인 여정을 기대해도 될 겁니다. 그러나 진짜 여행을 떠나지 못한다 해도 아쉬워하지 마십시오. 이 책이 여러분의 상상력을 자극하며 발동하는 호기심을 충분히 채워줄 겁니다.

프롤로그

당신의 박물관은 몇 개입니까?

영국은 그야말로 '박물관의 천국'이다. 최근 경영난으로 문을 닫는 박물관이 생기기도 하지만 영국박물관협회Museums Association의 2014년 자료에 따르면 영국 전역에 약 2천7백60개의 박물관이 있다. 그리고 이 중 65퍼센트가 넘는 1천8백 개 정도가 2012년까지 문화 예술 분야의 최고 비정부 기구였던 '박물관·도서관·문서고 위원회Museums, Libraries and Archives Council, MLA'인가를 받은 수준급의 기관들이다(현재는 잉글랜드 예술 위원회Arts Council England와 국가 기록 보관소National Archives가 이 역할을 한다). 잉글랜드 지역과 면적 및 인구수가 비슷한 우리나라에 박물관이 4백여 개인 것과 비교하면 정말 많은 수다. 실제 영국에서 생활하다 보면 거리 곳곳에서 다양한 박물관을 보게 되고 뜻밖의 장소에서도 박물관을 만나게 된다. 수적으로 많기도 하지만 영국 박물관의 가장 큰 장점은 컬렉션의 다양성에 있다. 불후의 명작에서부터 '도대체 왜 이런 것들을?', '어떻게 이런 것까지?'하는 의아함과 놀라움을 자아내는 것들까지 다양하다.

박물관의 기원은 '호기심의 방(Cabinet of curiosities, Wunderkammer. 르네상스 시대 유럽에서 유행했던 진기한 물건들을 수집해놓은 방)'으로 거슬러 올라간다. 르네상스 시대 과학 기술이 발전하면서 다양한 자연 현상을 이해하려는 노력이 생겼다. 그 결과로 이국적인 것·신기한 것·귀한 것 등을 모으기 시작했고, 이런 것들이 쌓이게 되자 방에 모아 놓고 전시하기에 이른 것이 호기심의 방이다. 분류 체계가 발달하지 않은 초기에는 예술품과 보석, 표본과 동전, 기형 생물체와 박제 등이 모두 한데 뒤섞여 있었다. 딱히 뭐라 부를 수 없는 이런 진귀한 잡동사니들에 대한 진지한 연구가 진행

되면서 컬렉션이 세분화되고 전시 공간이 전문화되어 오늘날의 박물관 모습을 갖추게 된 것이다.

《옥스퍼드 영한사전》에 따르면 'Museum'은 '박물관, 미술관, 기념관, 전시관, 자료관, 표본실'로 번역된다. 영국박물관협회에서 정의하는 박물관의 범위에는 국립·시립·시립·대학 박물관과 미술관은 물론이고 왕실 소유의 성, 잉글리시 헤리티지 English Heritage, 내셔널 트러스트National Trust, 군사 박물관과 지역의 무기고까지 포함된다.

영국에서 하기에 가장 좋은 것

지구에서 박물관학을 공부하기에 영국만 한 곳은 없을 듯싶다. 내가 영국에서 박물관학을 공부하게 된 것은 20대 시절 나의 방황과 고민 덕분이다. 성실하게 학창 시절을 보내고 한 대학 병원의 중환자실에서 간호사로 일하던 때였다. 별 뜻 없이 취미로 미술사 강의를 듣기 시작했는데 어쩐 일인지 강의를 들으며 심장 박동 수가 상승했다. 예술을 통한 역사, 역사를 반영한 예술을 배우며 세상이 다르게 보였다. 예술이 삶에 어떻게 관련되는지에 대한 나의 학문적 관심사도 이때부터 싹튼 것 같다. 여하튼 취미로 시작한 공부를 멈출 수가 없어 직장을 관두고 다시 대학으로 돌아가 본격적으로 미술사를 공부했고 유학까지 결심했다. 영국 미술은 리얼리티 성향이 강해 삶과 연관된 주제를 가치 있게 여기는 풍토가 있다. 그리고 당시 영국의 젊은 작가 그룹인 yBa(young British artists)가 한창 세계 미술계를 뒤흔들고 있었다. 이런 이

유도 있었지만 영국으로의 유학 결심은 현실적인 이유가 가장 컸다. 일을 하며 공부를 해야 했기에, 제한적이긴 하지만 외국 유학생에게 아르바이트를 허용하고 박물관 관람이 대부분이 무료였기 때문이다. 영국에서 와서 운 좋게 박물관학의 역사가 깊은 맨체스터대학교에서 공부할 수 있는 기회를 얻었다. 박물관학과의 수업은 매우 실무적이다. 다양한 박물관을 견학하고 현장 실무자의 강의를 듣는 것은 물론이고 기획 전시나 교육 프로그램, 유물 등록 등에 직접 참여한다. 이러한 것들은 박물관이 많은 영국에서 딱 하기 좋은 공부가 아닌가

수집품이 소장품이 되는 순간

영국에 박물관이 많은 이유는 뭘까? 쉽게 말하면 영국에는 '모아서 전시할 만한 것'들이 많기 때문이다. 왜 이런 것들이 많은 걸까? 이는 영국의 복잡하고 다사다난한 역사와 연관이 있다. 영국은 로마 군대, 바이킹, 노르만 족에 돌아가며 지배를 받았다. 그들의 삶이 남긴 것들은 문화가 되었고, 그들이 머물렀던 장소는 유적지가 되었다. 런던 박물관Museum of London도 상당수의 전시를 로마 역사에 할애하고 있고, 런던에서 2시간 정도 떨어진 배스의 로만 배스Roman Baths나 흉노족의 침입을 막기 위해 진나라가 세운 중국의 만리장성처럼 로마 군대가 북쪽의 야만족의 침입을 막기 위해 세운 하드리아누스 방벽Hadrian's Wall, 요크의 바이킹 마을에 세워진 조빅 바이킹 센터Jorvik Viking Centre 등이 대표적인 예다. 가톨릭과 개신교의 피 튀기는 싸움이 있었

으나 성공회를 고수한 덕에 곳곳에 성당과 사원, 조각 등 종교 관련 유물 역시 많고 잘 보존되어 있다. 켄트의 캔터베리 대성당Canterbury Cathedral이나 런던의 웨스트민스터 사원Westminster Abbey, 북부의 더럼 성과 대성당Durham Castle and Cathedral 같은 웅장한 곳도 있고, 런던 외곽의 경우 역사적 교회나 성당을 중심으로 발달한 마을이 있으며 현재까지 잘 보전되고 있는 곳이 많다. 또한 튜더 왕조부터는 비교적 안정적으로 왕정 체제가 유지되어 온 덕에 성과 고택, 초상화를 비롯한 왕실 보물이 많이 남아 있다. 17~18세기에 귀족 사이에서 유행한 그랜드 투어Grand Tour도 온갖 종류의 귀한 것들을 영국으로 모으는 데 일조했다. 귀족 가문의 자제들은 그랜드 투어를 통해 벨기에, 프랑스, 알프스 산맥을 넘어 이탈리아의 발달된 문화를 접하며 견문을 넓혔다. 그리고 그곳에서 예술품과 장식품, 가구 등 희한한 것들을 사 가지고 돌아왔는데 그것들이 가문의 초기 소장품이 되었다. 빅토리아 왕조 때는 수많은 식민지에서 다양하고 귀한 갖가지 것들이 들어왔고 이 덕분에 영국 문화는 더욱 다채로워졌다.

영국의 편집증적 면모는 1759년 세워진 세계 최대 식물원인 큐 왕립 식물원Royal Botanic Gardens, Kew과 각국의 중요한 물건을 모아 전시한 1851년 런던 만국 박람회에서도 잘 드러난다. 대영박물관British Museum도 영국의 수집벽을 적나라하게 볼 수 있는 곳이다.

모으기만 한 것이 아니다. 계몽주의의 영향으로 특별한 물건들을 연구하고 이를 통해 세계를 이해하려는 노력도 함께 있었다. 또한 산업혁명으로 큰 부를 쌓은 부르주아들은 일반 시민들에게 소장품을 공개함으로써 예술과 문화를 함께 향유할 수

있도록 했다. 존 손 경 박물관Sir John Soane's Museum이나 테이트 브리튼Tate Britain, 맨체스
터 미술관Manchester Art Gallery은 이렇게 깨어 있는 중산층의 생각에서 시작된 곳이다.
무엇이든지 모으고 꼼꼼히 기록하고 문화유산을 아끼는 영국의 국민성도 박물관 천
국의 밑거름이 되었다. 증기기관이나 수로 시설처럼 시대의 변화에 밀려 사라질 위
기에 처한 것들도 시민의 노력으로 박물관화되어 지켜지고 있다.

어디서 무엇을 어떻게 볼 것인가?

여러 번을 가도 갈 때마다 눈에 들어오는 것이 새롭게 늘어나는 신기한 경험을 선사
하는 영국국립초상화미술관National Portrait Gallery, 고색창연한 외부와 다르게 초현대적
인 내부로 현기증을 불러일으키는 엘섬 궁Eltham Palace, 영국의 애호가 문화를 절절하
게 느낄 수 있는 런던 운하박물관London Canal Museum, 소장품으로 한 가문의 연대를 소
설처럼 보여주는 성 미카엘 언덕St. Michael's Mount 등등. '와, 이런 박물관이 있네.'라며
관람기를 적기 시작했고 '오, 이런 박물관은 혼자 알고 있기에는 아까워.'라는 마음
에서 이 책을 쓰기 시작했다. 책으로 엮으면서 흥미로운 컬렉션과 이야기를 담고 있
는 곳, 역사와 문화를 함께 느낄 수 있는 곳, 가고 오기가 편한 곳을 중심으로 박물관
26곳을 골랐다. 만약 영국에 친구나 지인이 온다면 주저 없이 이끌고 싶은 곳들이다.

　박물관을 직접 가볼 분들에게 도움이 될 듯싶어 각 박물관 이야기 끝에 가는 법
등을 정리해 넣었다. 몇 차례에 걸쳐 꼼꼼하게 확인했으나 관람 시간과 입장료 등

은 변경될 수 있다. 따라서 방문 전에는 홈페이지 등을 통해 정보를 확인해야 한다. 박물관과 지역, 역과 정류소 이름 등은 읽기 편하도록 한글로 옮겼지만 실제 갈 때는 영문 표기를 알아두어야 한다. 영국에서는 우편번호만 알면 위치를 찾는 데 무리가 없다. 예를 들어 대영박물관이라면 스마트폰 지도 어플에서 'WC1B 3DG'만 검색해도 가는 방법이 모두 나온다. 그러나 영국 현지에선 와이파이가 무료인 곳이 많지 않으니 초행길이라면 목적지 지도를 프린트해두거나 화면 캡처를 해놓아야 당황하는 일이 없을 것이다. 하나 더, 영국에서는 1층을 '지상층Ground floor'이라고 부른다. 지상층 위층부터 1층으로 따지니 배치도를 볼 때 헷갈리지 않도록 주의하자.

 박물관 관람은 데이트와 비슷하다. 박물관에 가기 전 무엇을 보고 느낄지 상상하며 기대하는 것은 박물관 경험을 증폭시킨다. 박물관을 다녀온 사람들에게 들었던 이야기를 떠올리거나 인터넷에서 다른 관람기나 사진 등을 찾아서 보는 시간을 갖는 것이 좋다. 박물관의 홈페이지에서도 상당한 정보를 얻을 수 있다. 사전 준비가 관람에 도움이 되는 이유는 내가 기대하는 내용이 박물관에서 보고 듣고 느낄 내용을 어느 정도 결정하기 때문이다.

 이 책이 독자 여러분의 호기심과 기대감, 설렘을 불러일으키는 데 도움이 되었으면 좋겠다. 직접 가보지 않더라도 책을 통해 즐거운 박물관 관람이 되길 희망해본다.

영국 런던에서

이지희

차 례

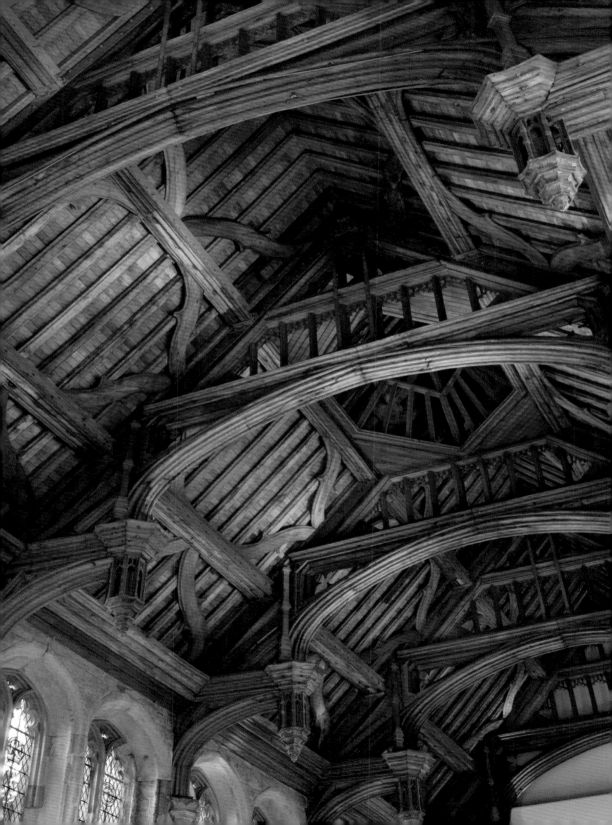

미에 대한 소유와 집착,
귀족의 성과 명사의 저택

엘섬 궁
Eltham Palace

상속자의 화려한 삶을 엿보는
아르데코 대저택

영국에서는 지역의 명승고적을 보존하기 위한 내셔널 트러스트National Trust 제도와 잉글리시 헤리티지English Heritage라는 민간단체가 있다. 국가가 아니라 시민들이 주도해 보호해야 할 역사적 재산이나 문화재, 자연환경 등을 선정하고 관리·보존하는 것이다. 국가에서 지원을 받기는 하지만 운영도 시민들의 기부로 이뤄진다. 잉글랜드 지역의 역사 건축물과 환경을 보존하는 잉글리시 헤리티지의 경우 직원이 직접 유적에 거주하면서 관리하는 것이 특징이다. 내셔널 트러스트나 잉글리시 헤리티지에서 지정한 곳은 시내와 떨어진 교외 지역에 자리 잡고 있어서 자동차가 없으면 다녀오기 곤란한데, 엘섬 궁의 경우 런던에서 기차로 20분이면 갈 수 있다. '궁'이라고는 하나 해서 안위크 성Alnwick Castle이나 윈저 성Windsor Castle과 같은 웅장한 궁성이 아니라 하우스 박물관House Museum의 일종인 대저택이다. 엘섬 궁은 튜더 왕조에서 공주와 왕자들이 어린 시절을 보내던 곳으로 헨리 8세와 엘리자베스 1세도 이곳에서 유년기를 보냈다. 그러나 16세기에 그리니치 궁전Greenwich Palace과 햄프턴 코트 궁전Hampton Court Palace이 완성됨에 따라 관심 밖에 놓이기 시작하면서 20세기 초에는 무너지기 직전의 상태에 이르렀다.

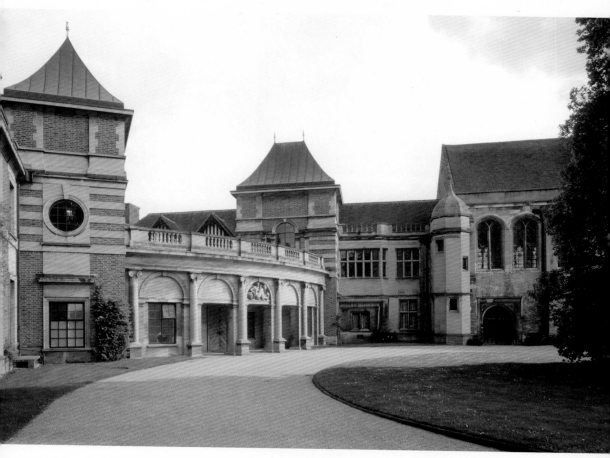

아치형 입구는 코톨드 부부가 살던 시기에 정문으로 사용했던 곳이다.
아치형 입구를 중심으로 오른편은 중세 성의 일부와 연결되어 있고, 왼편은 1930년대에 새로 지은 건물이다.
현재 관람객을 위한 입구는 건물 뒤편에 따로 마련되어 있다.

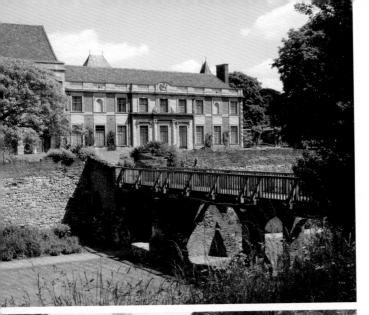

01
02
03

01 엘섬 궁과 그 아래 정원의 모습. 세련된 저택의 내부와 대조적으로 서로 다른 시기에 쌓은 돌담에서 시간의 흔적을 느낄 수 있다.

02 여름 즈음해서 꽃들이 개화하면 지나치게 인위적이지 않으면서도 잘 가꿔진 느낌을 주는 정원을 만끽할 수 있다.

03 보통 저택의 구조는 'ㅡ' 자로 길거나 중정을 포함할 경우 'ㅁ' 자 형태인데 엘섬 궁은 독특하게 부채꼴 모양의 중앙 현관을 중심으로 건물이 양쪽으로 연결되어 있어 'V'자 형태를 띤다.

1930년대에 코톨드 부부가 엘섬 궁을 사서 개축했는데, 남아 있던 중세 성은 그대로 유지하며 당대 유행하던 현대적인 인테리어를 접목시켜 이곳을 유일무이한 공간으로 재탄생시켰다. 이 개축은 대단히 성공적이어서 당시 개축을 담당했던 젊은 건축가 존 실리와 폴 파젯의 경력에 있어서도 엄청난 전환점이 되었다.

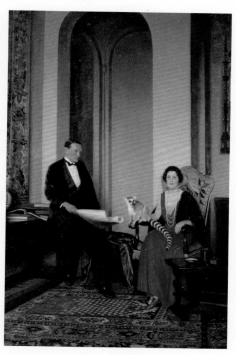

코톨드 부부의 초상화. 부부의 애완동물인 호랑이꼬리여우원숭이 마종도 함께했다. 엘섬 궁은 자녀를 두지 않은 이 부부의 예술적 취향이 결합해 탄생한 자식과도 같은 존재였던 것으로 보인다.

1930년대의 '브랜젤리나' 코톨드 부부

엘섬 궁의 주인 스티븐 코톨드 경(1883~1967년)은 레이온 섬유 사업으로 대부호가 된 코톨드 가문의 막내다. 그의 형 새뮤얼도 코톨드 미술연구소Courtauld Institute of Art와 코톨드 미술관Courtauld Gallery를 세운 것으로 유명하다. 스티븐은 사업에 직접 참여하지는 않고 물려받은 막대한 재산을 문화와 예술에 아낌없이 후원했다. 코번트 가든 왕립 오페라 극장Covent Garden Royal Opera House과 일링 스튜디오Ealing Studios 등에 재정적 지원을 했으며, 시민들을 위해 영국 최초로 아이스링크를 짓기도 했다. 케임브리지에 있는 피츠윌리엄 박물관Fitzwilliam Museum에는 '코톨드 전시실'이 있는데 스티븐의 이름을 딴 것이다.

화려한 배경과는 달리 스티븐은 '지브롤터 바위'에 비유될 만큼 심하게 과묵한 사람이었다. 좋을 때나 나쁠 때나 티를 내지 않는 안정적인 성격이었던 것이다. 반

면 안주인 버지니아 페이라노는 정반대였다. 버지니아는 이탈리아 인 아버지와 헝가리 인 어머니 사이에서 태어나 활기차고 손님들을 초대해 대접하는 것을 즐겼다. 엘섬 궁에는 방이 21개나 있었으니 손님들은 얼마든지 지내다 돌아갈 수 있었다.

등산을 좋아하던 스티븐은 알프스로 등산을 갔던 1919년에 버지니아를 처음 만났는데, 당시 버지니아는 이탈리아 후작과 이혼한 상태였다. 스티븐은 버지니아의 활달한 성격에 단숨에 마음을 빼앗겼다. 이 둘의 결혼은 지금의 브래드 피트와 안젤리나 졸리의 만남만큼 큰 화제가 되었다. 버지니아는 발목에 뱀 모양의 문신을 했는데 보수적이기 그지없는 영국 사교계에서 끝없이 회자되기도 했다. 유명세에도 불구하고 이 두 사람의 사생활에 대한 일화나 정보는 많이 남아 있지 않다. 부부가 이곳에서 지낸 세월은 불과 10년 정도뿐이다. 코톨드 부부는 1944년 이곳을 떠나 스코틀랜드에 머물다 짐바브웨의 라로셸에서 말년을 보냈다. 라로셸의 저택은 현재 호텔로 사용되고 있다.

부부가 사랑했던 호랑이꼬리여우원숭이, 마종

엘섬 궁에는 부부가 애정으로 돌봤던 마다가스카르산 호랑이꼬리여우원숭이의 흔적이 많이 남아 있다. 제1차 세계대전 이후 상류사회에서는 이국적인 애완동물을 갖는 것이 큰 유행이었다. 당시 런던 해로즈 백화점에서는 사자까지 판매할 정도로 사지 못하는 동물이 없었다고 한다. 1923년 스티븐은 버지니아에게 호랑이꼬리여우원숭이를 결혼 선물로 주고 마종이라는 이름을 붙였다. 자식이 없었던 두 사람은 혈통 좋은 개 3마리와 앵무새도 키우고 있었지만 마종은 특별한 사랑을 독차지했다.

버지니아는 마종의 방도 세심하게 꾸며주었다. 향수병에 걸릴까 봐 벽에 마다가스카르의 해변과 밀림을 그려주고, 추운 영국 날씨를 잘 이겨내라고 난방 장치도 설치했다. 마종의 방 아래층은 엘섬 궁을 장식하는 꽃들을 준비하는 꽃꽂이 방이었는

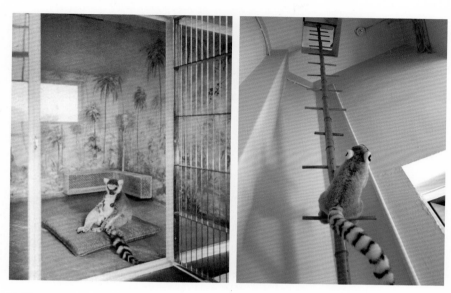

01 02

01 자기 방에 앉아 있는 마종의 사진. 오늘날 마다가스카르 해변을 그린 벽화는 색이 바래고 바닥도 타일로 바뀌었지만, 당시 사진에서 마종에 대한 부부의 애정을 충분히 짐작할 수 있다.

02 마종이 사다리를 타고 자기 방과 아래층 꽃꽂이 방을 오르락내리락하는 모습을 인형으로 재현해두었다.

데, 마종이 언제든 꽃향기를 맡을 수 있도록 마종의 방과 꽃꽂이 방을 사다리로 연결해주었다.

　　스티븐은 대연회장을 새로 지으면서 천장 나무 장식에 마종의 초상을 넣도록 했다. 마종은 엘섬 궁에서 생을 마감했는데 코톨드 부부는 정원에 마종의 무덤을 마련하고 호랑이꼬리여우원숭이의 꼬리를 본뜬 줄무늬 오벨리스크를 세워주었다. 아쉽게도 지금은 사진으로만 남아 있다. 1950년 짐바브웨 라로셸로 이주할 때 마종의 유해와 오벨리스크도 옮겨갔기 때문이다.

아르데코의 진수를 경험할 수 있는 현관홀

매표소를 지나 현관으로 들어가면 돔 형태의 유리 천장을 통해 쏟아져 내리는 빛 사이로 원형 홀(둥근 지붕이 올려진 원형 건축물이나 원형의 큰 홀)이 모습을 드러낸다. 보통 사각의 방에 그림들이 걸린 다소 어두운 실내가 영국 거실의 전형적인 이미지이기에 밝은 원형 공간은 이국적인 느낌마저 든다. 나무 판으로 마감된 현관홀 벽은 마르케트리(바탕이 되는 벽이나 바닥에 얇은 나무쪽을 붙여 무늬를 만드는 장식 기법)로 장식되어 있다. 침대나 장식장의 일부가 마르케트리로 장식되어 있는 것은 많이 보았는데 벽 전체가 마르케트리로 이루어진 것은 처음이라 그 규모와 화려함에 입이 벌어진다. 스티븐이 좋아하던 이탈리아와 스칸디나비아의 건물들이 그려져 있고, 중앙 현관문을 사이에 두고 건축물을 지키듯 양쪽으로 서 있는 로마군과 바이킹의 모습이 재미있다.

현관홀에서는 원형의 패턴이 두드러진다. 돔 형태의 천장 창과 어울리게 바닥에는 커다란 둥근 카펫이 깔려 있다. 출입구 위 채광창 양 끝도 둥글게 마감되어 있다. 현관홀을 지나 1층으로 올라가는 계단 옆의 창도 원형이다. 이 현관홀 양쪽으로는 직사각형 건물이 연결되어 있다. 어느 쪽을 먼저 보느냐는 관람객 마음이지만 하인들과 손님들 방이 위치해 있던 오른쪽 건물에는 공개되지 않는 곳이 많으니 1995년 잉글리시 헤리티지로 등록되면서 마련된 카페나 기념품점, 화장실 같은 편의 공간이 자리하고 있는 왼쪽 건물부터 볼 것을 추천한다.

01
02 03

01 현관홀은 원형으로 통일성 있게 꾸몄다. 벽의 마르케트리 장식과 천장과 바닥의 크림색이 시원한 대조를 이루어 지금 보아도 상당히 현대적이다.

02 1층으로 올라가는 계단에서 내려다본 현관홀의 모습. 어둠과 빛의 대조처럼 엘섬 궁에는 사적인 공간과 공적인 공간이 뚜렷하게 구분되어 있다.

03 'V' 형태로 건물이 양쪽으로 늘어서 있으므로 현관홀 양쪽으로 계단이 있다. 어느 쪽으로 올라가더라도 관람에는 크게 지장이 없다. 벽면에 나 있는 원형 창은 현관홀의 원형 테마를 1층(우리나라 층수로 2층)으로 자연스레 이어준다.

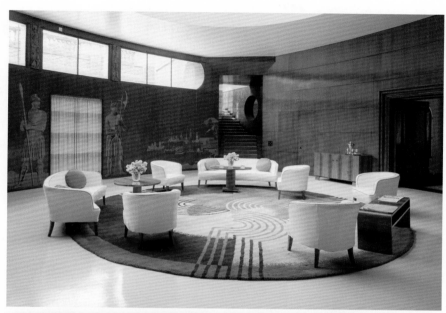

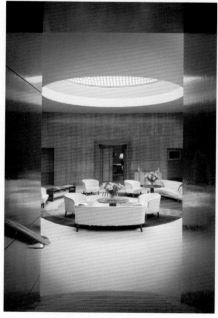

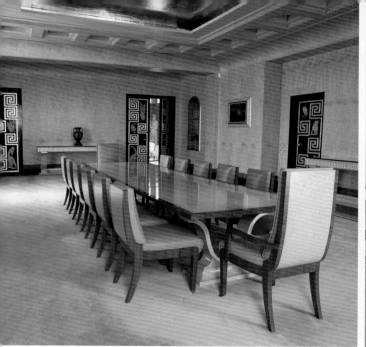
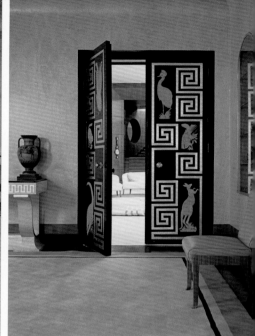

01 02

01 크림색 카펫과 금박 입힌 천장이 조화를 이루는 식당은 군더더기 없이 깔끔하다. 기하학적 문양의 문들은 주방 및 현관 같은 공간과 이어져 있는데, 문을 닫으면 완벽하게 사적이고 아늑한 공간으로 변신한다.

02 아르데코 스타일의 문. 기하학적이고 규칙적인 문양과 다양한 이국적인 동물 그림이 금장으로 조화를 이루고 있다. 사진 왼쪽에 그리스 항아리의 복제 작품도 보인다.

디자인계의 아이돌, 아르데코

지상층(한국에서 건물의 층을 셀 때 1층부터 시작하는 것과 다르게 영국에서는 0층인 지상층부터 시작한다)에 있는 식당은 당시 부유한 귀족들이 살던 메이페어 저택가의 인테리어 디자이너로 활약했던 피터 말라크리다가 디자인했는데, 현관홀과 더불어 아르데코 인테리어의 특징을 잘 볼 수 있는 곳이다.

1920년대 파리에서 시작된 아르데코는 기하학적 문양을 주로 사용해 현대적이면서도 균형적인 미를 살리는 양식이다. 기존의 고전주의, 구성주의, 큐비즘, 미래주의, 모더니즘을 수용하고 심지어 고대 이집트와 아즈텍 문명의 신비로운 색과 무늬를 이용하기도 한다. 1930년대에 반짝 인기를 모았다 사라졌다는 점에서 디자인계의 아이돌이라고 할 수 있다. 인기를 누린 시기가 짧아서 다른 사조처럼 철학적인

사상이나 예술적 움직임으로 연결되지는 못했지만 세련되고 어딘지 모르게 미래 지향적이어서 오늘날에도 많이 차용된다. 한 예로 1994년에 지어진 영국 비밀정보청 MI 6의 본부 건물은 아르데코 양식을 현대적으로 재해석한 건축물이다. 대표적인 배색 조합은 검은색, 회색, 녹색이며, 여기에 갈색, 크림색, 주황색의 조합도 일반적이다. 시기적으로 아르데코는 아르누보와 바우하우스 디자인 중간에 놓인다. 아르데코는 직선과 동심원, 지그재그, 균형과 대칭 등 기하학적 형태의 반복으로 모던함과 화려함, 균형미를 표현하기 때문에 비대칭적이고 유기적인 곡선의 아르누보 디자인과 큰 대조를 보인다. 장식성이 두드러진다는 점에서 이후 실용성과 기능성을 극단적으로 강조한 바우하우스 디자인과도 구분된다. 또한 아르누보가 수준 높은 수공 기술을 고수하며 공업화를 수용하지 않았던 것과는 달리, 아르데코는 예술과 공업적 생산 방식을 실용적으로 결합함으로써 좀 더 폭넓은 계층으로 파급될 수 있었다.

엘섬 궁 식당은 회화와 조각으로 빽빽하게 장식된 영국의 여타 대저택들과는 확연히 다르다. 의자 쿠션이나 카펫, 벽면에는 옅은 크림색, 핑크색, 주황색과 같은 차분하면서도 밝은 톤이 사용되었다. 금색 알루미늄으로 마감된 천장은 조명을 반사해 식탁에 은은한 빛을 감돌게 하는데, 이 반사 효과 때문에 마치 머리에 후광을 두른 것 같아서 사진을 찍으면 정말 예쁘겠다는 생각이 들었다. 그러나 사진 촬영은 금지다. 스티븐은 식당과 현관의 보이지 않는 공간에 스피커를 설치해 식사를 하면서 음악을 들을 수 있도록 했다.

서로 다른 2개의 침실 – 남편의 방

엘섬 궁의 개축은 실리와 파젯이라는 두 젊은 건축가들이 담당했으나 각 방과 공간은 이 두 건축가를 비롯해 당시 유명 인테리어 디자이너들이 나눠서 꾸몄다. 각 공간마다 인테리어 디자이너가 달라서 특색이 뚜렷하고 부부의 개성과 취향도 드러난다.

스티븐의 침실은 깔끔하고 절도 있는 그의 성격이 고스란히 배어 있다. 한쪽 벽면은 큐 왕립 식물원Royal Botanic Gardens, Kew의 모습을 수작업으로 인쇄한 고급 벽지를 발랐고, 천장의 페인트 색을 벽지 색상과 맞추어 큐 왕립 식물원 모습이 방 전체로 확장되어 보이도록 했다. 이 벽에는 문이 2개 나 있는데, 하나는 파란색 타일로 장식되어 지중해를 연상시키는 욕실로 연결이 되고 다른 하나는 부인의 침실로 연결된다. 침실 인테리어는 20세기 스타일이지만 욕실의 느낌은 너무나도 21세기적이어서 마치 문 하나를 통해 세기를 넘나드는 느낌마저 든다.

서로 다른 2개의 침실 – 아내의 방

버지니아의 침실 인테리어는 현관홀과 식당 인테리어를 담당한 말라크리다가 맡았다. 그래서인지 현관홀처럼 원형을 강조한 모습이다. 방의 구조가 원형인 만큼 방문과 욕실 문도 모두 곡선으로 처리되어 있다. 또 현관홀처럼 마르케트리로 정교하게 장식되어 있다. 둥근 천장은 동심원을 그린 듯 장식되어 있는데, 보이지 않게 방 시설과 간접 조명 기능을 갖추고 있다. 버지니아의 욕실은 크림색 대리석과 검은색 오닉스로 장식되어 있다. 황금빛으로 도금되어 있는 세면대 수도꼭지와 욕조 옆의 움푹하게 판 니치형 벽면을 채운 금색 모자이크 타일이 호화롭다. 니치형 벽면과 욕조 사이에는 큐피드의 연인 프시케의 토르소가 놓여 있다. 스티븐에게 버지니아도 프시케와 같은 존재가 아니었을까?

엘섬 궁을 처음 찾았을 때가 쌀쌀해진 9월이었는데, 욕실의 아늑함 때문에 한동안 욕실 밖으로 나가기 싫을 정도였다. 보통 궁이나 대저택의 침실은 남편과 아내의 침실이 따로 마련되어 있다. 멀리 떨어져 있기도 하고 엘섬 궁처럼 눈에 잘 띄지 않는 문으로 연결되어 있기도 한데, 부부이지만 서로 독립적인 공간을 가졌다는 걸 알 수 있다. 엘섬 궁 부부의 방에 있는 침대는 모두 킹사이즈인데 두 사람은 번

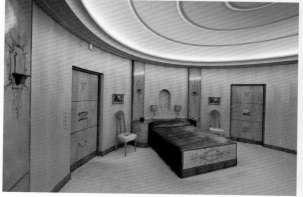

01 02
03 04

01 1층에 있는 부부의 침실은 각각 드레스룸과 욕실을 따로 갖춘 스위트룸이다. 스티븐의 침실은 나무 판으로 된 벽면 때문에 크루즈선의 호화로운 객실 같은 느낌이 든다.

02 큐 왕립 식물원의 모습을 보여주는 벽면에는 2개의 문이 있는데 그중 하나는 욕실 문이다. 차분한 분위기의 침실과는 대조적으로 욕실은 지중해가 연상되는 푸른색 타일로 되어 있다.

03 버지니아의 원형 침실은 침대를 중심으로 램프, 나무 판, 의자, 문 등이 모두 대칭을 이루고 있다. 다른 공간으로 이어지는 방문도 곡선 표면을 따라 둥글게 처리되어 있다.

04 버지니아의 욕실도 침실 분위기와 확연히 다르다. 욕실은 사각형 구조이며 천장은 아치로 되어 있다.

갈아 방을 옮겨 잤던 걸까, 아니면 서로 각방을 썼던 걸까? 쓸데없는 호기심이 상상을 자극한다.

중세의 분위기가 느껴지는 대연회장

모든 방들을 지나면 중세에 지어진 궁의 일부가 보존되어 있는 대연회장이 나온다. 길이가 대략 30미터에 달하는 이 공간은 1470년대 에드워드 4세가 기존의 성에 증축해 연회장으로 사용했던 곳이다. 중세 건축물이기는 하지만 오늘날 느껴지는 중세의 분위기는 스티븐 코톨드의 해석이 더해진 것이다. 중세 음유시인들이 음악을 연주하고 시를 읊었을 것만 같은 무대 역시 스티븐이 설치한 것이다. 1층 복도 끝에 있는 중국식 접이문을 지나면 대연회장을 내려다볼 수 있는 발코니가 나오는데, 16세기 스타일인 이곳도 스티븐이 추가한 것이다.

약간은 음산하면서도 묘하게 마음을 안정시키는 이곳을 코톨드 부부는 음악 감상실로 사용했다. 머물기 편하도록 난방 장치를 갖추고 내부 벽에 커튼을 쳤다. 벽을 따라 10개의 대형 램프를 설치했고, 카펫과 그 위로 각종 식물과 고가구들을 놓아 울림 좋고 안락한 실내 공간으로 탈바꿈시켰다.

1930년대 개축 당시 천장의 해머 빔(중세 말기 영국에서 성했던 장식적인 지붕틀에 이용된 외팔들보)을 다시 설치했다. 목재 건축에서는 수평 구조물을 '빔', 수직 구조물을 '포스트'라고 하는데, 중간 포스트를 생략한 해머 빔은 공간을 더욱 개방되어 보이게 한다. 지지해주는 기둥이 없는 만큼 만드는 데 세심한 주의를 요구한다. 해머 빔 양식은 웨스트민스터 대성당Westminster Catherdral이나 햄프턴 코트 궁전에서도 볼 수 있다. 하지만 엘섬 궁에 있는 해머 빔은 중세 성의 느낌을 살리고자 만든 목재 장식일 뿐 실질적인 기능은 없으며 중세의 것도 아니다. 어쨌든 한 저택 안에서 이렇게 다양한 시대적 공간을 마주할 수 있다는 것이야말로 엘섬 궁만의 매력이 아닐까 싶다.

01 02 03

01 02 코톨드 부부가 당시 음악 감상실로 사용하던 대연회장은 현재 결혼식과 연회 공간으로 인기가 높아 엘섬 궁의 주요 수입원이 되고 있다.

03 추가로 설치된 천장의 장식적인 해머 빔은 다소 밋밋할 수 있는 공간에서 중세 성의 분위기를 한껏 느끼게 해준다.

Eltham Palace, Court Yard, Eltham, Greenwich, London-SE9 5QE
www.english-heritage.org.uk에서 Eltham Palace and Gardens 검색

월요일~목요일, 일요일 10:00~17:00
금요일, 토요일, 동절기(11~2월) 휴관
해마다 운영 시간이 변경되니 홈페이지에서 꼭 확인해야 한다.
회원은 무료입장, 성인10.20파운드, 5~15세의 어린이 6.10파운드

기차 런던 채링 크로스(Charing Cross) 역에서 다트퍼드(Dartford)행 기차를 타고 엘섬(Eltham) 역에서 내린다.

월리스 컬렉션
Wallace Collection

가문의 취미와 취향이 만들어낸
궁극의 컬렉션

월리스 컬렉션은 17~19세기의 조각, 회화, 장식품, 가구 중에 최고만을 소장하고 있는 런던의 보석 같은 곳이다. 이곳을 아는 사람이 많지 않다는 점에서 숨어 있는 보석이라 할 만하다. 국립박물관이지만 의학박물관인 웰컴 컬렉션Wellcome Collection처럼 이름에 '박물관'이라는 표시가 없어서인지 관람객 수가 지방 박물관 수준에 그친다.

그렇다고 해도 소장품 하나하나가 완성도가 높고 실제로 영국의 귀족이 살던 저택 구석구석을 돌아다니며 찬찬히 관람할 수 있어 한 번이라도 가본 사람들은 계속 찾게 된다. 게다가 'ㅁ'자 건물 구조 가운데 있는 중정에서 즐길 수 있는 프랑스식 요리도 월리스 컬렉션의 매력 중 하나다. 건물 정문을 지나 안으로 들어서면 현관홀이 나온다. 계단에 깔린 고급스런 붉은색 카펫이 시상식의 레드 카펫을 연상시키기 때문인지 이곳에서 포즈를 취하는 사람들이 많다. 계단 양옆으로 이 저택의 주인이었던 4명의 하트퍼드 후작과 월리스 남작 부부의 흉상 그리고 크기가 큰 회화 작품도 몇 점 걸려 있다. 곧바로 병기 전시실로 가기보다는 잠깐 계단 옆에 마련된 의자에 앉아 분위기에 익숙해지는 시간을 갖는 것도 좋다.

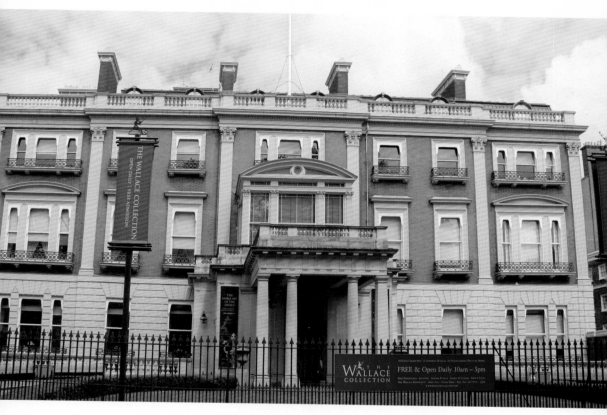

월리스 컬렉션 입구. 대저택이나 일반 가정집을 박물관으로 만든 하우스 박물관의 경우
다른 일반 건물들과 비슷해 보여 모르고 지나치기 쉽다.

월리스는 누구인가?

월리스 컬렉션은 1대부터 4대까지 하트퍼드 후작들이 개인 컬렉션을 1897년 국가에 기증해 1900년 박물관으로 개방한 곳이다. 하트퍼드 후작의 성은 시모어-콘웨이다. 시모어 가문은 영국 역사에서 꽤 비중 있는 역할을 해왔다. 1대 하트퍼드 후작이 된 프란시스 시모어-콘웨이(1719~1794년)는 영국 대사로서 프랑스에 파견되어 활약한 인물이다. 그는 헨리 8세의 사후 어린 왕 에드워드 6세를 대신해 섭정을 하고 스스로에게 서머싯 공작을 서임한 에드워드 시모어의 후손이다. 에드워드 시모어는 헨리 8세의 3번째 부인이자 에드워드 6세를 낳고 사망한 제인 시모어의 오빠이니 프란시스에게는 왕실의 피가 흘렀고, 실제로 현재의 영국 여왕 엘리자베스 2세의 계보를 따라 올라가면 시모어 가문과 만나게 된다.

시모어 가문은 튜더 왕조 때부터 왕실과 밀접한 관계를 유지하며 정치적·경제적인 영향력을 가지고 있었다. 그래서 영국국립초상화미술관National Portrait Gallery에서도 시모어 가문의 인물 초상을 적지 않게 만날 수 있다. 전통적으로 영국에서는 결혼을 하면 남편의 성을 따르는데, 양쪽이 모두 영향력 있는 가문일 때에는 성 2개를 연결해서 쓰기도 했다. 시모어-콘웨이라는 성에서 콘웨이 가문이 시모어 가문에 눌리지 않는 영향력이 있었음을 짐작할 수 있다. 이처럼 귀족 간의 혼인과 후원 관계가 강한 영국 사회에서 하트퍼드 후작이 어려서부터 자연스레 영향력 있는 인물이 되도록 성장했을 것임을 추측하기란 어렵지 않은 일이다.

리처드 월리스(1818~1890년)는 4대 하트퍼드 후작의 서자였다. 인색하고 은둔적 성향이 강했던 4대 후작이 결혼을 하지 않고 사망해 모든 재산이 리처드 월리스에게 상속되었다. 자료만 봐도 월리스의 인생은 한 편의 소설처럼 흥미롭다. 리처드의 성 월리스는 그의 어머니 아그네스의 처녀 적 성이다. 아그네스가 4대 후작보다 열 살이나 많았고 월리스를 임신할 당시 후작은 학생 신분이었다. 그래서 월리스의 출신을 두고 이래저래 말이 많았다. 끝까지 결혼을 하지 않은 것은 아그네스의 신분이

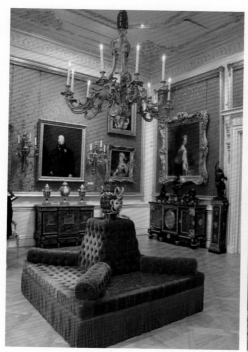

01 02

01 현관홀 오른쪽의 접견실(Front State Room) 같은 공간에는 가문과 밀접한 관계에 있던 왕실 사람들의 초상화가 걸려 있다.

02 입구 근처 잔디밭에 있는 식수대. 월리스의 기증으로 파리 시내에 설치된 50개의 식수대를 다시 제작해놓은 것이다.

미천해서였을 것이다. 적자가 아니기에 월리스는 후작의 지위를 물려받을 수 없어
의회의 의원이나 외교관 등 사회적으로 인정받는 직업을 갖기 어려웠다. 하지만 6세
부터 할머니, 즉 3대 후작 부인의 손에 한가족으로 키워졌다. 월리스가 성장해서는
4대 후작을 대신해 할머니를 지극정성으로 돌봤다고 하니 서자라고 차별받지는 않
았던 모양이다. 월리스는 보석 가게의 점원 아멜리에 줄리 카스텔노(1819~1887년)와
사랑에 빠졌는데 아멜리에의 가문이 별 볼 일 없다는 이유로 4대 후작이 반대해 결

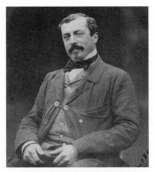

리처드 월리스(위)와 그의 아내 아멜리에
줄리 카스텔노(아래)

국 후작이 세상을 뜬 뒤인 52세가 되어서야 아멜리에와 겨우 결혼할 수 있었다.

　리처드 월리스는 1870년 프랑스가 프로이센 군대에 5개월간 포위되었을 당시 사재를 털어 프랑스 파리에 간이 진료소와 무료 급식소를 세웠다. 이때 단 5개월간 쓴 돈이 2010년 기준으로 75억 원 정도였다고 한다. 엄청난 유산을 받기는 했지만 지금으로도 통이 큰 기부였다. 그때 파리에는 영국인이 많이 살고 있었기 때문에 빅토리아 여왕은 그 공로를 인정해 그에게 남작 지위를 내려 월리스 경Sir Wallace이 되었다. 사실 하트퍼드 가문은 대대로 프랑스에 머물면서 영국에는 잠깐씩 들르는 정도였으니 월리스를 프랑스 인으로 봐도 무방할 듯싶다. 그러고 보면 영국이 아니라 프랑스에서 더 고마워해야 할 인물인지도 모르겠다.

　월리스는 아멜리에와의 사이에 아들 에드워드를 두었지만 부자 관계가 가깝지는 않았던 것 같다. 에드워드는 프랑스에서 살고 싶은 나머지 영국에서 월리스의 남작 지위를 물려받는 것도 포기했고 이후 프랑스 여배우와의 사이에서 4명의 자식을 두었다. 그러나 끝까지 결혼은 하지 않았다. 속사정이야 어찌 되었든 겉으로 보기에는 말썽꾼 아들이었던 것 같다. 월리스가 사후 재산을 아들이 아닌 아내 아멜리에에게 남긴 것도 그러한 이유일 것이다. 또 아멜리에가 월리스의 사후 소장품을 제외한 나머지 재산을 아들이 아니라 비서에게 남긴 것도 마찬가지 이유였던 것으로 보인다. 프랑스 인이었던 아멜리에는 남편을 따라 영국으로 왔으나 영국 사회에 잘 적응하지 못했다. 타국에서 외로

운 그녀에게 마음으로 의지가 된 것은 아들이나 친척보다도 항상 옆에 같이 있어
준 비서였을 것이다.

한편 하트퍼드 가문의 소장품이 '하트퍼드 컬렉션'이 아닌 '월리스 컬렉션'이 된
이유는 아멜리에가 생전의 남편 뜻에 따라 소장품을 국가에 주었기 때문이다. 월
리스가 적자였다면 아마도 오늘날 '하트퍼드 컬렉션'이 되었을지도 모를 일이다.

월리스 컬렉션의 성격

월리스 컬렉션은 영국보다 프랑스적 색채가 강하다. 이는 1대 하트퍼드 후작이 프
랑스 주재 대사를 지내면서 시작된 프랑스와 시모어-콘웨이 가문의 인연 때문이다.
하트퍼드 가문의 후손들 역시 프랑스에서 태어나 활동했기 때문에 파리와 영국, 아
일랜드에 아파트와 건물을 몇 채씩 소유하고 있었고 사고 싶은 것은 뭐든지 살 수
있을 정도로 부유했다.

컬렉팅의 관점에서 1대 하트퍼드 후작이 한 일은 안토니오 카날레토의 대형 작
품을 6점이나 산 것으로, 이때의 초기 소장품은 오늘날 프란체스코 과르디의 회화
와 함께 1층 서관 전시실의 방 하나를 가득 채우고 있다. 하지만 당시 영국 상류층
사이에서 그랜드 투어(Grand Tour, 17세기 중반부터 19세기 초반에 주로 고대 그리스 로마 유적지
와 이탈리아, 파리를 보고 오는 코스로 유럽 상류층 자제들 사이에서 유행한 여행)가 인기였던 점
을 고려한다면, 그가 딱히 컬렉터로서의 자질이나 예술적 취향을 갖고 있었던 것
같지는 않다. 당시 카날레토는 베네치아에 다녀왔다는 일종의 표식이기도 했으므
로 주변의 조언과 당시의 유행을 따랐던 것으로 보인다. 2대 후작은 현재 박물관
건물로 쓰이는 하트퍼드 저택을 구입하고 영국 화가 조슈아 레이놀즈와 토머스
게인즈버러의 그림을 사 모았다. 1대와 2대 후작은 왕립 예술원Royal Academy of Arts의
초대 회장이자 조지 3세의 공식 초상화가였던 레이놀즈와 동시대에 살았기에 레

이놀즈가 그린 후작 초상화도 곳곳에 걸려 있다.

　본격적인 작품 수집은 3대 후작부터 시작되었다. 그는 지금의 1층 동관 전시실에 있는 17세기 네덜란드 회화와 1층 전시실들에 있는 프랑스 가구와 금박 장식의 청동 작품, 세브르 도자기를 사들였다. 갑옷과 투구를 제외한 소장품의 절반은 3대 후작이 사 모았다고 해도 과언이 아니다. 1대와 2대 후작과 달리 영국에서 많은 시간을 보낸 3대 후작은 조지 4세와 막역지우였다. 결혼을 하면 아내의 재산이 남편 것이 되던 당시의 법 덕에 더 큰 부자가 된 3대 후작은 예술적 취향이 비슷했던 조지 4세와 경쟁하듯 최고의 작품들을 사 모으며 하트퍼드 저택을 작품 보관 창고로 사용했다. 그때 구입한 작품들은 국립미술관이나 베르사유 궁전에서나 볼 수 있을 법한 대가들의 최고 작품들이다.

　리처드 월리스의 아버지이자 마지막 4대 후작의 가장 큰 업적은 인도, 터키, 발칸반도, 아라비아 반도 등지에서 갑옷과 투구, 무기 등의 병기를 컬렉팅한 것이다. '병기 컬렉션Armoury Collection'은 장식성이 뛰어난 중세 갑옷과 투구, 병기를 비롯한 기사들의 장식 도구 수집품을 일컫는다. 동양의 갑옷과 무기는 세부 장식과 형태적인 아름다움이 뛰어나 일찍이 컬렉팅의 대상이 되어왔다. 4대 후작은 자신의 마지막 10년간 오늘날 전시하고 있는 동양 병기 컬렉션을 완성했다. 경매에 나온 유명 컬렉터의 소장품을 한꺼번에 사들이곤 했기 때문에 규모면에서도 방대하고 완성도 역

01
02

01 1층 서관 전시실은 베네치아 화가들의 작품을 전시하고 있다. 베네치아의 하늘처럼 옅은 하늘색 실크 벽지가 그림과 조화를 이룬다. 영국국립미술관처럼 방마다 관람을 위한 의자가 마련되어 있다.

02 1층 동관 전시실은 3대 하트퍼드 후작이 수집한 네덜란드 회화들을 전시하고 있다. 파란색 실크 벽지 위에 장식된 금색 액자들은 18~19세기 영국과 프랑스 컬렉터들이 네덜란드 작품들을 전시하던 방식을 그대로 따른 것이다.

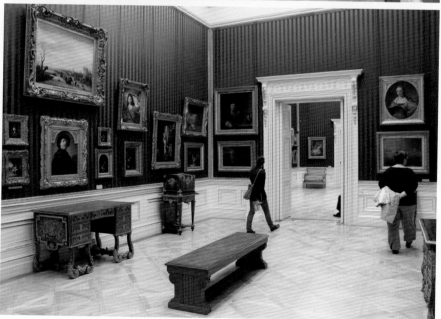

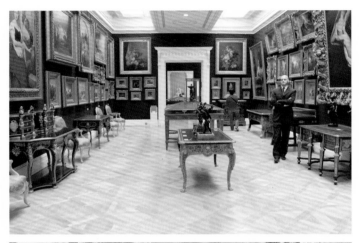

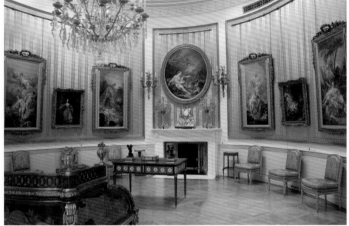

01 │ 03
02 │

01 동관의 19세기 전시실에선 작품 하나하나가 모두 걸작들이라 당황할 수도 있다. 빛에 민감한 미니어처 회화는 중앙에 놓인 전시 탁자 안에 있으니 덮개를 열고 보면 된다.

02 1층 타원형 전시실에는 로코코 작품이 있다. 프랑수아 부셰가 그린 〈퐁파두르 부인(Madame de Pompadour)〉과 장 오노레 프라고나르의 〈그네(Swing)〉가 서로 대결이라도 하듯 마주 걸려 있다.

03 전시된 갑옷 중에는 허리가 날렵한 것도 있고, 배가 불룩 나온 것도 있다. 배가 나온 것은 귀족이나 왕의 행사용 갑옷이었다.

시 높다. 월리스는 4대 후작 곁에서 실질적인 일을 처리하면서 자연히 아버지의 병기 컬렉팅 취향을 물려받았다. 그러나 월리스는 동양 병기보다 서양 병기에 초점을 두어 소장품의 균형을 맞췄다. 이어 1871년 프랑스 경매에서 사들인 유럽의 병기들로 컬렉션의 완성도를 한층 더 높였다. 오늘날 이 부자가 수집한 병기들은 지상층 남관과 서관 전부를 차지하고 있다.

월리스가 병기 수집만 했던 것은 아니다. 빅토리아 시대 귀족들 사이에서는 수집벽이 취미로 여겨졌는데, 월리스도 그들과 마찬가지로 16세기 르네상스 회화 및 조각과 19세기 회화를 사들였다. 현재 19세기 회화 소장품은 1층 대전시실과 동관 전시실에, 르네상스 회화 소장품은 지상층 동관 전시실에 집중 전시되어 있다.

영국에서 손꼽히는 병기 컬렉션

월리스의 병기 컬렉션은 영국 리즈에 있는 왕립무기고박물관 Royal Armouries과 더불어 최고로 손꼽힌다. 영국의 성에는 갑옷이나 병기를 전시한 방이나 복도가 있기 마련이다. 하지만 월리스 컬렉션은 완벽하게 구성된 병기들을 몇십 개나 소장하고 있어 전문 박물관을 꾸려도 될 수준이다. 월리스는 자신의 병기 컬렉션을 1층에 두었는데 박물관이 되면서는 병기들을 지상층으로 옮겼다. 철로 된 병기의 무게 때문에 건물 보존에 문제가 생길 수 있었기 때문이다.

유럽 갑옷을 보면 무게 때문에 전투는커녕 걷거나 팔을 들

01 | 02 03

01 동양 병기 전시실에서는 귀한 재료로 섬세하고 아름답게 장식된 병기를 볼 수 있다. 특히 인도 시크 족의 무기가 많다.

02 입는 데만 30분이 걸렸을 법한 갑옷과 그 속에 입는 가죽 상의 등을 실제로 입어볼 수 있는 체험 코너. 성인용과 아동용을 각 각 마련해놓았다.

03 로코코 스타일의 드레스를 입고 프랑스 회화를 설명하는 해설사. 시대 복장을 정확하게 검증하고 제작하는 것은 의상 전문 보존사의 일이다.

어 올릴 수나 있었을까 싶다. 사실 이 갑옷 대다수는 실제 전투용이 아니다. 기사의 위용을 뽐내기 위한 장신구의 성격이 강했다. 중세와 르네상스 시대 기사들의 친선 마상 경기는 연중행사였다. 이런 친선 경기에서 다치지 않게 온몸을 제대로 감쌀 수 있는 갑옷이 따로 있었는데 경기용 갑옷은 전투용 갑옷보다 훨씬 두께가 두껍고 몸이 노출되는 부분이 거의 없다. 경기용 갑옷을 투구까지 모두 갖추면 그 무게가 20킬로그램 정도나 된다고 한다. 그러나 입는 사람의 체형에 맞춰 제작되기 때문에 갑옷의 무게가 온몸에 분산되어 실리므로 실제 체감 무게는 그보다 가볍다고 한다.

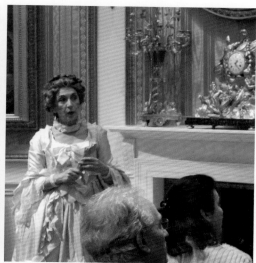

월리스 컬렉션의 막강 보존 팀

월리스 컬렉션처럼 소장자의 이름이 붙은 박물관의 경우 운영 시 지켜야 할 몇 가지가 있다. 첫째, 컬렉터의 수집품을 한곳에 모아 연구하고 전시하는 것이다. 소장품을 여기저기 흩어놓으면 안 된다. 둘째, 박물관화되기 이전에 팔린 작품을 되사들여 소장자가 살아 있을 때와 같은 수준으로 규모를 늘려야 한다. 다른 데 팔려나갔거나 흩어진 작품이 경매에 나올 때마다 구입해야 하는 것이다. 일반 박물관의 경우 해마다 일정 예산을 작품 구입에 사용해야 하는데, 이에 비하면 사야 할 작품들이 한정되어 있어 배타적이라고도 볼 수 있다.

　한편 이런 박물관은 유물 보존에 두드러진 강점을 갖고 있다. 월리스 컬렉션도 그렇다. 가구, 회화, 패브릭, 조각, 갑옷별로 부서가 특화되어 있고 보존에 많은 투자를 하고 있다. 17세기부터 19세기 작품이 주를 이루기 때문에 월리스 컬렉션에서 보존사로 오래 일하다 보면 자연스럽게 그 시대 작품의 전문가가 되고 감정까지 가능해

지는 것이다. 그래서 경매 회사에서는 소속 감정사가 있음에도 특별한 작품의 경우 이들 보존사에게 감정을 의뢰하기도 한다.

최고의 컬렉션을 가까이에서 일반인이 볼 수 없는 부분까지 면밀히 살펴볼 수 있다는 점에서 작품 수복이나 보존에 관심이 있는 이들이라면 이런 곳에서 일하는 것이 큰 바람일 것이다. 월리스 컬렉션의 보존실은 지하 공간에 마련되어 있다. 특별히 관심이 있는 경우 사전 예약을 하면 방문이 가능하다.

갑옷 등을 입어볼 수 있는 체험 전시실과 목재 가구 제작과 목재 장식 기법 중 하나인 마르케트리에 대한 전시도 흥미롭다. 다양한 목재들의 재질을 직접 만져보며 이해할 수 있고 영상을 통해 목재의 특성을 활용해 아름다운 무늬를 만드는 과정도 볼 수 있다. 이런 경험은 목재 인테리어와 가구를 이해하고 감상하는 데 큰 도움이 된다.

월리스 컬렉션의 이벤트 사업

영국의 많은 박물관과 미술관이 이미 장소 대여 사업을 제2의 수익원으로 삼고 있다. 월리스 컬렉션 역시 잘 보존된 대저택과 품격 있는 회화들을 갖추고 있어 결혼식이나 특별한 파티를 위한 공간으로 사람들에게 인기가 높다. 특히 대가의 명작이 걸린 전시실에서 와인을 마시며 프랑스 코스 요리를 즐길 수 있다는 점은 월리스 컬렉션만의 장점이다. 오후 5시에 미술관이 문을 닫으면 행사 직원들이 바쁘게 움직이기 시작해 1시간 만에 행사 준비를 끝낸다. 월리스 컬렉션에서 가장 인기 있는 대여 공간은 중정의 카페와 1층 북쪽에 위치한 대전시실이다.

최대 40명을 수용할 수 있는 비교적 작은 전시실을 빌리는 데는 6천5백 파운드(2014년 9월 기준 한화 약 1천1백12만 원), 최대 80명을 위한 공간을 빌리는 데는 8천 파운드(약 1천3백70만 원)가 든다. 1백60명까지 수용할 수 있는 중정의 경우 1만 1천 파운

월리스 컬렉션 중정 카페로 유리 천장을 덮어 실내 공간처럼 사용한다. 관람 시간 이후에는 대여 사업에 활용되는데, 빌리는 비용은 비싸지만 분위기를 즐길 수 있는 최상의 공간이다.

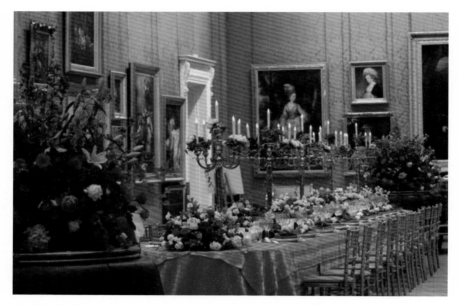

1층 북쪽에 있는 대전시실도 결혼식장으로 대여된다. 소장품의 안전을 위해 직원들이 대기하고, 파손 보험도 들어야 한다.

드(약 1천8백80만 원)가 든다. 실제로 행사를 하려면 음식을 준비하고, 추가로 장식을 하고, 혹시 모를 파손에 대비해 보험을 들어야 하니 이 가격의 2배 이상 든다. 그래도 귀족이나 기업의 경우 중요한 파티를 해야 한다면 호텔보다 더 매력적인 공간이다.

 우리나라의 경우 공공 기관이 상업 활동을 하는 데 대해 부정적인 시선이 큰 것이 사실이다. 더구나 공익에 힘써야 하는 박물관이나 미술관이 결혼식이나 기타 행사에 장소를 대여해 수익을 올리는 것에 대해서는 비판적인 의견이 지배적이다. 국립중앙박물관에 회의나 연회를 위한 시설이 따로 있기는 하지만, 실제 전시실에서 행사가 진행되는 경우는 좀처럼 없다. 오늘날 영국의 박물관들이 시행하고 있는 공간 대여 사업은 정부의 지원금이 줄어든 상황에서 문을 닫지 않고 살아남으려는 자구책으로 시작된 것인 만큼 한국에서도 조금씩 이에 대한 시선이 변하지 않을까 기

대한다. 문화 예술의 운영은 언제나 힘들었고 앞으로도 허리띠를 졸라매야 할 것이기 때문이다. 그러나 한국의 많은 박물관, 미술관이 영국과 달리 현대적 건물에 자리 잡고 있기 때문에 똑같은 전략이 통할지는 미지수다.

Wallace Collection, Hertford House, Manchester Square, London, W1U 3BN
www.wallacecollection.org

연중무휴(12월 24~26일 제외) 10:00~17:00
무료입장

지하철 베이커 스트리트(Baker Street) 역, 옥스퍼드 스트리트(Oxford Street) 역, 매릴번(Marylebone) 역에서 모두 접근 가능하다.

지하의 특별 전시관을 제외하고 플래시를 터뜨리지 않는 한 미술관 내에서 사진 촬영이 가능하다.

78 던게이트
78 Derngate

다른 운명의 두 천재가 디자인한
아르누보 테라스

찰스 레니 매킨토시(1868~1928년)는 스코틀랜드가 낳은 세계적 디자이너이자 영국에 아르누보 양식을 선보이고 유행시킨 인물이다. 런던 첼시에서 지낸 1915년부터 1923년, 그리고 프랑스에서 지낸 1923년부터 1928년을 제외하면 줄곧 스코틀랜드의 글래스고에서 머물렀기 때문에, 그가 디자인한 건축물이나 박물관은 모두 글래스고에 집중되어 있고 관광 코스로도 개발되어 있다. 78 던게이트는 잉글랜드에서 그의 디자인을 볼 수 있는 유일한 곳이다.

　2층 주택이 일반적이던 때 지어진 78 던게이트는 4층짜리 테라스Terrace로, 여기서 테라스란 17세기 후반 영국 도시에서 시작된 주거 밀집 지역 주택가를 말한다. 산업화에 따라 도시로 몰려든 많은 노동자를 수용하기 위해 지은 보급형 주택인데, 찍어놓은 듯 똑같은 모양으로 한 줄로 쭉 늘어선 형태다. 이름에 있는 '78'이라는 숫자는 다름 아닌 집의 번지수다. 영국의 주소 체계는 거리의 한쪽에는 짝수, 다른 쪽에는 홀수 번호를 붙이기 때문에 78 던게이트 오른쪽으로는 76호, 왼쪽으로는 80, 82호가 있다. 78 던게이트가 박물관화되면서 그 옆의 80호와 82호를 구입해 내부 공간을 터서 기념품점과 카페 등의 편의 시설을 만들었다.

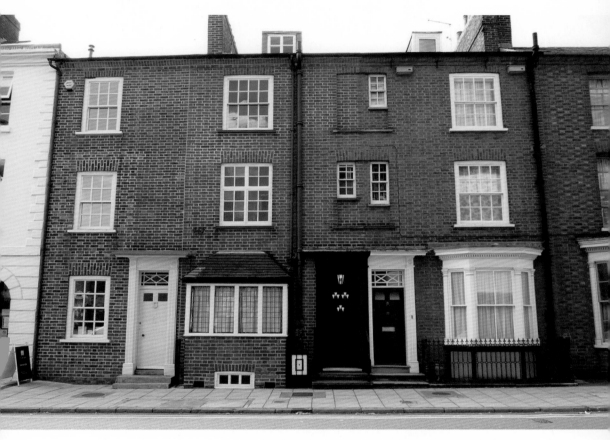

78 던게이트는 앞쪽에서 보면 3층건물 같은데 뒤에서 보면
실제로 4층이라는 것을 알 수 있다. 앞 다르고 뒤 다른 집이라고나 할까?

　　보통 박물관화되는 경우는 으리으리한 대저택들이고, 일반 소규모 가정집들은 잉글리시 헤리티지에서 관리하는 '○○가 살았던 집'을 나타내는 파란색 금속 기념판을 외부에 걸고 있는 것이 대부분이다. 이 테라스 주택이 박물관이 되었다는 것은 매킨토시의 세계적인 명성과 그를 연구하는 사람들의 열정을 방증하는 것이라고 할 수 있다. 안내직원Steward이 하루 4차례 관람을 도와주고 나머지 시간에는 개별적으로 관람이 가능하다. 일반 박물관과 달리 가시적인 설명판이 없기 때문에 웬만하면 시간에 맞춰 안내직원과 함께 관람하는 것이 좋다. 매표소가 있는 82호로 들어가면 그룹 단위로 안내직원을 한 명씩 지정받고 지하로 내려가 12분 정도 건물 복원 과정이 담긴 동영상을 보게 된다. 이후 다시 78호로 옮겨 와 계단을 따라 올라가면서 본격적으로 78 던게이트의 관람이 진행된다.

이런 앞과 뒤, 겉과 속이 다른 집을 보았나!

78 던게이트의 관람은 지하에 있는 주방과 정원에서 시작된다. 1920년에 찍은 주방 사진을 보면 당시에는 귀했던 전기 오븐과 토스터, 가스레인지가 깔끔하게 배선되어 나란히 놓여 있는 것을 볼 수 있다. 이 집의 주인은 증기기관과 기계 부품, 배 등의 모형을 제작한 엔지니어 W. J. 바세트-로크였는데, 그의 부유함과 깔끔한 성격을 엿볼 수 있다.

　　건물 전체를 관통하는 계단을 기준으로 뒤쪽에는 바세트-로크 부부를 위한 식당, 앞에는 현관과 연결된 거실이 있다. 78 던게이트의 거실은 이곳 하나를 보려고 해외에서 날아온대도 비행기 값이 아깝지 않을 만큼 독특하다. 거실의 모든 것은 2층 손님방과 함께 매킨토시가 처음부터 끝까지 모두 디자인한 것이다. 크림색이나 옅은 하늘색처럼 차분한 색으로 칠해진 빅토리아 양식이나 조지 왕조 양식의 집들에 익숙한 관람객이라면 이곳에 들어서면 너무 다른 분위기에 아찔한 기분마저 들 것이

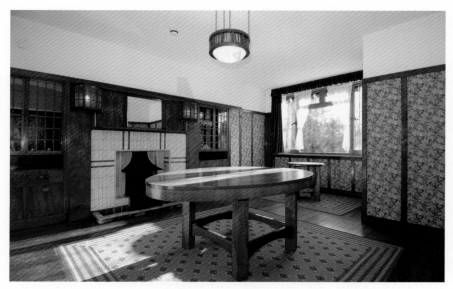

78 던게이트의 가족 식당. 바세트-로크가 직접 식탁과 벽면의 나무 패널 수납장을 디자인했는데, 이 패널들 중에는 벽난로용 땔나무와 석탄을 보관하는 숨겨진 수납공간이 있다. 벽면의 조명은 매킨토시가 디자인한 것이다.

다. 검은색 바탕에 노란색 패턴의 벽지, 스테인드글라스로 장식된 계단 벽, 격자 모양으로 디자인한 창가 공간, 손님의 외투와 모자 등을 보관하는 옷장, 입체적인 샹들리에 등 모두 매킨토시의 손길로 완성된 것이다. 안내직원의 말로는 계단이 중간에 있어서 집의 앞뒤로 창을 크게 내어 자연광만으로도 밝게 비추도록 설계했다고 한다. 당시 거리를 오가던 사람들이 큰 창으로 화려한 내부를 훔쳐보며 이들 부부의 삶을 동경하지 않았을까 상상해본다. 하지만 지금은 햇볕에 벽지와 가구의 색이 바래는 것을 막기 위해 돌출창Bay Window에 커튼을 쳐두어서 밖에서 들여다보기 어렵다.

1층으로 올라가면 뒤쪽으로는 바세트-로크 부인의 방이 있고 앞쪽으로는 부부의 욕실이 있는데 욕실 벽은 방수 벽지로 되어 있다. 바세트-로크는 욕실에 방수 벽지를 최초로 사용했는데, 이는 새로운 산업 제품의 동향에 밝았던 까닭에 가능했던 것

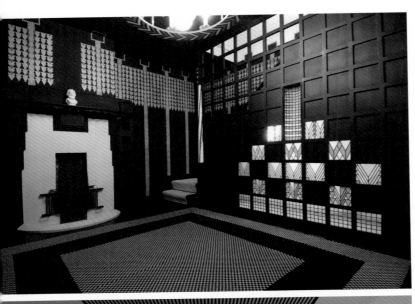

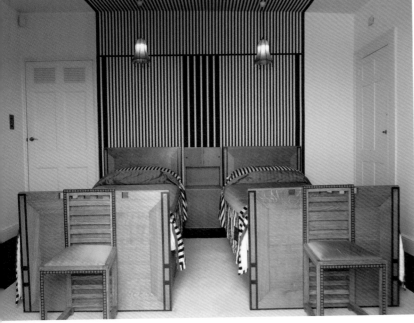

01 │ 03
02 │ 04

01 매킨토시의 디자인을 강하게 느낄 수 있는 현관. 격자무늬 스테인드글라스로 장식한 계단 벽과 스텐실 벽지 장식이 독특하다.

02 매킨토시가 디자인한 손님방. 기하학적 줄무늬로 공간이 확장되어 보인다. 사진으로 보면 넓어 보이지만 실제로는 꽤 작은 방이다.

03 흑백으로 구성된 간결한 디자인의 문. 나란한 역삼각형 스테인드글라스와 지금 보아도 세련된 숫자 디자인에는 찰스 레니 매킨토시의 개성이 강하게 묻어 있다.

04 78 던게이트의 뒷모습. 뒤에서 보면 이렇게 4층 건물이다.

으로 보인다. 타일이 더 비싼 재료이지만 먼저 신제품을 집에 사용하고 싶어 했던 바세트-로크의 호기심을 엿볼 수 있는 부분이다. 욕실 세면대 위 유리창 양옆에 거울을 붙여 자연광을 이용해 면도를 할 수 있게 했는데, 이 거울이 오늘날 보통 키의 성인 남성이 까치발을 해도 이마를 겨우 비출 정도라서 바세트-로크가 큰 키였다는 것을 짐작 할 수 있다.

　2층으로 올라가면 매킨토시의 상징적인 작품이라고 할 수 있는 손님방이 있다. 기하학적 패턴과 지금 보아도 현대적인 느낌의 이 방은 글래스고에 있는 헌터리언 박물관·미술관 Hunterian Museum and Art Gallery에서 모형으로 제작해 전시하고 있기도 하다. 침대 머리맡에서 시작되어 천장을 거쳐 맞은편 벽까지 이어지는 검은색 줄무늬 벽지와 푸른색 이불, 가구와 커튼 등을 사진으로만 보았던 사람이라면 실제 이 손님방에 들어가보고는 사진에서 볼 수 없었던 세부 디자인에 놀라게 된다. 침대 위 이불이 푸른색 면직물처럼 보이지만 실제로는 공작의 깃털 색깔을 띤 실크 재질로 빛을 받으면 밝은 파란색, 초록색, 보라색으로 다채롭게 빛난다. 검은색과 흰색 줄무늬로 이루어진 커튼도 흰색 줄무늬는 면직물, 검은색 줄무늬는 벨벳 같은 질감인데, 두 직물을 박음질해서 만들어낸 주름도 볼만하다. 커튼 아랫단과 이불 가장자리에는 어두운 초록색 줄무늬를 넣었으며, 의자와 침대 모서리에 검은색 줄무늬처럼 보이는 것은 사실 검은 띠 위에 밝은 파란색 사각형을 늘어놓아 생긴 모양이다. 사진에서는 줄무늬에 가려 검은색이나 초록색으로 보이는 전등갓도 실제 옆에서 바라보면 분홍

색과 자주색을 띠고 있다. 단순해 보였던 매킨토시 디자인이 자세히 살펴보면 굉장히 장식적이라는 사실이 놀랍다.

2층 복도 맞은편에 위치한 바세트-로크의 서재 내부는 모형 제작자였던 그의 직업을 반영해서 금속을 연상시키는 은색으로 꾸몄다. 그래서인지 서재라기보다는 작업실처럼 보인다. 벽을 따라 그가 제작한 모형들이 실제비율에 맞게 축소되어 있는데 이 중 노아의 방주를 다른 모형과 비교하고 있는 것이 흥미로웠다. 《성경》에는 거의 모든 동물들을 한 쌍씩 살려놓은 것으로 기록되어 있지만 그가 만든 모형을 보면 방주가 그리 크지 않아 홍수로 세상이 멸망했을 때 구원받은 동물은 정말 몇 안 되었을 듯하다. 이 서재를 끝으로 관람은 마무리 되고 80호의 계단을 내려가 82호의 입구 공간으로 다시 도착하게 된다. 겉에서는 별다를 게 없는 건물이지만 집 3채를 오가는 내부 동선과 정원에서 바라보는 집의 뒷모습은 외부에서 상상하기 어려운 흥미로운 경험을 선사한다. 이런 겉 다르고 속 다른 경험이야말로 박물관이나 미술관처럼 목적에 맞게 설계되는 현대적인 건물들과는 다른 하우스 박물관만의 매력인 것 같다.

다른 운명을 타고난 2명의 천재가 완성한 집

78 던게이트는 매킨토시의 상징적인 디자인을 볼 수 있는 곳이기도 하지만 집주인인 바세트-로크의 개성이 더 강하게 드러나는 곳이다. 바세트-로크는 39세에 결혼하면서 신

바세트-로크 부부의 모습. 대문 위 외등에 번지수 78이 보인다. 성공한 사업가인 바세트-로크는 글래스고의 유명 디자이너 매킨토시에게 이 집의 거실과 손님방 등의 디자인을 맡겼다.

혼살림을 78 던게이트에서 시작했다. 그의 재력이라면 더 크고 멋진 집을 지을 수도 있었지만 전시 상황이라 정부에서 신축 허가를 내주지 않았기 때문에 있던 집을 개축할 수밖에 없었다. 바세트-로크는 자신의 취향대로 계단의 위치를 바꾸고 베란다 공간을 새로 만들고 집 뒤의 과수원을 한눈에 조망할 수 있도록 식당 창문 중간을 통유리로 바꾸었다. 초기 개축 설계는 A. E. 앤더슨이라는 건축 설계사가 맡았고, 매킨토시는 거실과 손님방, 가구 등의 세부 인테리어를 맡았다.

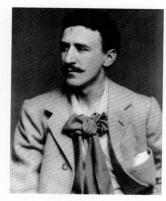

매킨토시의 모습. 끝을 살짝 말아 올린 긴 콧수염과 흔치 않은 리본 타이가 매킨토시의 아르누보 디자인에서 드러나는 섬세함과 장식성을 대변해주는 것 같다.

바세트-로크는 매킨토시에게 자신이 원하는 디자인을 제시하고 제품 구입이나 제작도 직접 했다. 모형 제작자였던 까닭에 자신이 원하는 제품의 구매처를 잘 알기도 했지만 의뢰인이기 이전에 78 던게이트의 개축 프로젝트에 담당자의 한 사람으로 임했기 때문이다. 1920년 78 던게이트를 소개한 잡지 〈꿈의 집Ideal Home〉을 보면 매킨토시의 이름은 언급조차 없고, 바세트-로크의 메모나 편지를 통해 매킨토시가 가구 디자이너의 역할 정도만 한 것으로 비춰졌을 뿐이다. 매킨토시가 78 던게이트에서 디자인한 곳은 거실과 손님방, 식당 등 손님을 맞이하는 공간이다. 아마도 바세트-로크는 매킨토시의 디자인이 시대를 앞선다고 판단해 회사 경영자로서 자신의 이미지를 홍보하는 수단으로 생각한 것 같다. 이러한 대접은 글래스고에서 많은 공공 건축물과 저택을 설계한 매킨토시에게 모욕에 가까웠을 테지만 전쟁 중이라 별다른 수입이 없었기에 울며 겨자 먹기로 참여했던 것으로 보인다. 집을 디자인할 때 직접 그 집에서 머무르면서 작업을 구상하는 것을 직업적 신념으로 갖고 있던 매킨토시가 78 던게이트에는 한 번도 와보지 않았다는 사실은 두 사람 간의 미묘한 갈등을 보여준다. 하지만 감정은 감

기하학적 무늬가 특징적인 현관홀 벽지 디자인. 매킨토시는 벽지에 검정, 노랑, 빨강, 보라 등의 파격적인 색을 사용했는데, 적록 색맹인 바세트-로크에게는 검은색 바탕에 푸른색과 황색 계열의 무늬로 보였을 것이다.

정이요, 일은 일이니 매킨토시는 전문가답게 바세트-로크가 원하는 것을 정확히 디자인해냈다. 매킨토시는 자신의 디자인이 적록 색맹인 바세트-로크에게 어떻게 보일지를 고려해 색채를 정했으며, 편안함과 휴식보다는 시선을 사로잡는 방을 디자인할 것을 요구한 바세트-로크의 기대를 만족시켰다. 이러한 전문성 덕분에 껄끄러운 관계에도 불구하고 매킨토시는 1922년 78 던게이트의 거실 인테리어 공사를 다시 맡았고 바세트-로크 회사의 크리스마스카드나 포스터 제작에도 참여했다.

　　하지만 바세트-로크는 매킨토시가 기댈 수 있는 후원자는 아니었다. 그는 매킨토시가 디자인한 가구를 사고 싶어 하는 지인에게 제작자인 매킨토시를 소개해주기도 했는데, 이 과정에서 매킨토시는 충분한 디자인 수수료를 받지 못하는 경우도 있었다. 타고난 재능과 이를 원하는 시대가 잘 맞아 성공적으로 사업을 운영했던 바세트-로크와는 달리 매킨토시는 전시 상황으로 경제적으로 어려웠고 건강 악화로 1923년 프랑스 남부로 떠나 1928년에 결국 그곳에서 생을 마감했다. 오늘날의 피고용인과 고용인의 관계처럼 일이 있을 때만 연락을 했던 바세트-로크는 한동안 매킨토시를 잊고 지내다가 1939년 새 집 뉴 웨이즈New Ways를 짓고자 할 때 다시 매킨토시를 찾았다. 하지만 그때는 이미 매킨토시가 세상을 떠난 뒤였다. 그런 의미에서 두 사나이의 서로 다른 운명이 우연히 만나 탄생한 집이 78 던게이트라 할 수 있겠다.

　　한편 오늘날 78 던게이트는 모형 제작자 바세트-로크의 집으로서가 아니라, 찰스

레니 매킨토시가 잉글랜드에 남긴 유일한 디자인으로 더욱 잘 알려져 있다. 인생은 새옹지마라고, 1백 년 뒤 이들의 상황이 이렇듯 역전될 줄 누가 예측이나 했겠는가.

　78 던게이트를 둘러보고 매킨토시의 작업에 호기심이 생긴다면 다음 여행의 목적지는 자연스럽게 스코틀랜드 글래스고가 될 것이다. 글래스고에서 태어나 생의 대부분을 보냈던 곳이니만큼 그가 디자인한 주요 건물들이 글래스고에 집중되어 있기 때문이다. 글래스고에는 매킨토시의 작품만 둘러보는 관광 상품이 개발되어 있을 정도인데, 이 중에서도 예술 애호가의 집House for Art Lover과 헌터리언 박물관·미술관Hunterian Museum and Art Gallery의 일부인 매킨토시 하우스를 추천한다.

78 Derngate, Northampton, NN1 1UH
www.78derngate.org.uk

2~12월까지 개방
화요일~일요일 10:00~17:00, 월요일 휴무
안내직원과 함께하는 관람 시간은 10:30, 12:00, 13:30, 15:00이다. 약 1시간 15분이 소요된다.
성인 6.70파운드

기차 노샘프턴(Northampton) 역에서 걸어서 15분 거리

성 미카엘 언덕
St. Michael's Mount

수도자의 유배지, 포위됐던 요새,
영국판 몽생미셸

영국 남서부 남단에 자리 잡은 성 미카엘 언덕은 썰물 때에만 육지와 연결되는 작은 섬으로, 많은 전쟁을 거치며 뺏고 뺏기는 역사가 반복되었던 곳이다. 형태의 유사함 때문에 흔히 영국의 몽생미셸Mont Saint Michel로 잘 알려진 관광지이자, 실제로 한때 프랑스 몽생미셸 수도원의 관리하에 수도원으로 사용되기도 했던 곳이다. 젊은 수도사들이 이곳에서 5년간 험난한 극기의 시간을 견디면 수도사의 길을 걷기에 부족함이 없다는 일종의 자기 증명을 하는 곳이었다고 한다. 어쩌면 수도원장의 눈 밖에 난 수도사를 쫓아보내기 위한 유배지였을지도 모른다.

　영국령인 성 미카엘 언덕이 프랑스의 영향을 받았던 이유는 참회왕 에드워드(1003~1066년) 때문이다. 에드워드는 잉글랜드의 왕이 된 뒤에 자신이 과거 바이킹을 피해 노르망디 공국으로 피신 갔을 때 많은 도움을 주었던 정복왕 윌리엄 1세(1027~1087년)에게 감사의 표시로 이 섬을 넘겨주었다. 이후 윌리엄 1세가 이끄는 노르망디 공국이 영국을 3백 년간 통치하게 되면서, 성 미카엘 언덕은 자연히 프랑스의 영향권 아래에 있다가 튜더 왕조가 열리면서 자치권을 되찾게 되었다.

　내가 성 미카엘 언덕에 처음 간 때는 겨울이 다가오는 10월 말이었다. 조수에 대

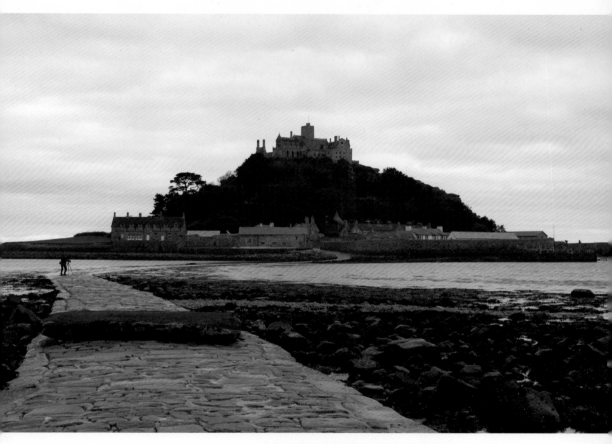

육지에서 바라본 성 미카엘 언덕. 바닷물이 빠지는 간조가 거의 가까워지면
육지와 이어지는 돌다리가 모습을 드러낸다. 다리 가운데 있는 이끼 낀 큰 돌덩어리는
차량이 지나다니지 못하게 일부러 놓아둔 것이다.

01 02

01 성 미카엘 언덕에서 바라본 간조 때 모습. 돌다리가 건너편 육지 마을과 완전히 연결되었다. 왼쪽에 위치한 항구에 물이 모두 빠져나갈 정도로 조수 간만의 차가 크다.

02 밀물이 들어오기 시작해 다리 중간부터 조금씩 잠기고 있다. 여름에는 이때를 기다려 맨발로 건너기도 한다. 겨울에는 조금 더 물이 차기를 기다렸다가 배를 타고 갈 수도 있다.

해 아는 게 전혀 없었기 때문에 "간조가 되기 2시간 30분 전에 도착해야 한다."라는 숙소 주인의 말대로 아침 7시 15분에 길을 나섰다. 하필이면 일요일이어서 가장 이른 버스 시간이 오전 9시 30분이었던 관계로, 어쩔 수 없이 택시를 불러 마라지온(성 미카엘 언덕 건너편에 있는 마을)에서 돌다리 코즈웨이Causeway가 시작되는 고돌핀 암스 호텔Godolphin Arms Hotel까지 이동했다. 도착했을 때는 모래사장 사이로 돌다리가 이제 막 드러나고 있었다. 그제야 간조가 되기 2시간 30분 전에 도착해야 한다는 숙소 주인의 말에 담긴 뜻을 이해할 수 있었다. 물이 다 빠진 간조 상태 때 도착해도 괜찮은데, 숙소 주인은 내가 바닷길이 열리는 신비스러운 순간을 보고 싶어 하는 줄 알고 물이 빠지기 시작하는 시간을 알려준 모양이었다.

간조 2시간 30분 전에 열리기 시작한다는 것이지 그 이후부터 만조가 되기까지 계속 열려 있다는 점은 생각지도 못하고, 걸어서 못 들어갈까 조바심에 발을 동동 구른 스스로가 우스웠다. 학교 다닐 때 지구과학 공부를 좀 더 열심히 했어야 했는데 말이다. 하지만 바닷길이 열리는 그 순간을 경험했으니 운이 좋았다고 생각했다. 절반 정도 모습을 드러내고 절반은 아직 물에 잠겨 있는 코즈웨이 뒤로 펼쳐진 성의 모습은 신비롭기 그지없었다. 생각보다 물이 빠지는 속도가 빠르고 조수 간만의 차가 큰 편이라 조수의 변화에 따라 주변 풍경이 시시각각 극적으로 변화했다. 아무

생각 없이 운동화를 신고 온 나는 길이 조금씩 열릴 때마다 조금씩 걸어가야 했는데, 현지 사정을 아는 사람들은 장화를 신고 이미 섬으로 들어가고 있었다.

세인트 오빈 가문의 섬

20세기 중반 귀족들은 엄청난 세금을 피하기 위해 자신의 사유지 중 일부를 대중에게 공개하고 박물관화했다. 마찬가지 이유로 성 미카엘 언덕 꼭대기에 자리 잡은 성은 1954년 이후로 내셔널 트러스트가 관리하고 있다. 1769년 콘월 지역의 준남작 Baronet 가문인 세인트 오빈이 섬을 사들이기까지 성 미카엘 언덕은 수도원이나 방어용 성, 항구 등으로 사용되었는데, 3백 년 가까운 시간이 흐른 지금도 그때의 흔적이 섬 곳곳에서 남아 있다.

성이 언덕 꼭대기에 자리 잡고 있고 성으로 올라가는 언덕의 계단이 비좁고 복잡하게 얽혀 있어 한눈에 성 전체의 모습을 파악하기는 쉽지 않다. 성이 부분부분 다른 시기에 지어졌기 때문인지도 모른다. 현재 입구로 사용되는 서쪽 문은 수도원 시절부터 존재해왔던 성의 가장 오래된 부분이고, 성 중간에 있는 예배당은 1135년부터 있었던 교회 자리에 14세기 후반 다시 지은 것이다. 오늘날 12대 세인트 오빈 가족이 거주하는 성의 동쪽은 빅토리아 왕조 때 1대 남작 세인트 레반이 증축한 가장 최근 건물이다. 거기다가 1275년과 1755년에 일어났던 대지진으로 인한 보수 공사는 거의 성 전체를 서로 다른 조각들을 꿰매놓은 퀼트 이불처럼 만들어버렸다. 지금이야 육지와 섬이 배로 연결되고 인터넷에 전기까지 들어와 생활하는 데 별문제가 없지만 과거에 섬에서 산다는 것은 힘든 일이었기에 세인트 오빈 가문 사람들은 근처 클로완스의 대저택에서 살며 이 성은 별장으로 이용했다고 한다.

세인트 오빈 가문은 이곳에서 12대를 이어가고 있다. 그중 5대 준남작인 존 세인트 오빈(1758~1839년)의 삶은 유달리 흥미롭다. 존은 14세에 가문의 모든 재산을 물

미니어처 전시실에 걸린 5대 준남작 존의 초상화. 사진이 발명되기 전에는 이런 미니어처 초상화를 펜던트로 만들어 사랑하는 사람에게 선물했다.

려받았고 여러 학문에 뛰어났다고 하는데, 남겨진 초상화로 보아 굉장히 잘생긴 청년이었던 것 같다. 그래서인지 20대에 이미 지역과 중앙 정부에서 고위직을 맡을 정도로 출세했고, 사교 모임과 학술 모임의 주축이 되었다. 또 화가 존 오피(1761~1807년)를 평생 후원하며 그가 왕립 예술원의 교수가 되는 데 많은 도움을 주었다. 또한 오피가 46세의 나이로 사망했을 때 그의 장례식을 런던 세인트 폴 대성당St. Paul's Cathedral에서 치러주기도 했다. 존이 다양한 방면에 두루 관심을 보였던 만큼 그가 평생 동안 수집한 책과 회화 작품, 식물과 광물 표본, 스테인드글라스 등은 세인트 오빈 가문 컬렉션의 기초를 이룬다. 말년에 경제적으로 어려워져 소장품을 경매에 넘기지만 않았더라면 아마 오늘날 사립박물관을 세울 정도로 수준 높은 가문 소장품을 간직할 수 있었을 것이다.

그러나 한편으로 그는 하루에 농장을 사거나 날려버릴 만큼 고질적인 노름꾼인데다가 젊은 시절 파리에서 3년간 흥청망청 지내면서 잠시 사귀던 이탈리아 여인과의 사이에서 딸까지 두었다. 고향인 콘월로 돌아와서는 가문의 저택이 있는 클로완스 지역의 조경사인 니콜스 가문의 딸 마사와 수년간 함께 살았다. 그녀와의 사이에서 5명의 아이를 낳았지만 끝내 결혼은 하지 않았다. 바람둥이 존을 마침내 정착하게 만든 여인은 대장장이의 딸 줄리아나 비니콤이었다. 존은 줄리아나가 어려서부터 학교에서 교육받을 수 있도록 경제적으로 후원했고 이후 함께 살면서는 9명의 자녀를 두었다. 존과 줄리아나가 결혼식을 올리고 정식 부부가 된 것은 존이 64세가 되던 1822년이었다. 아마도 그녀가 귀족 출신이 아니어서 결혼에 걸림돌이 되었던 것 같다. 성에 걸린 초상화 중 가장 아름다운 초상화 2점이 모두 그녀의 젊은 시절의

줄리아나 비니콤의 초상화. 아름다운 줄리아나의 모습을 담은 동일한 초상화가 성안에 2점 전시되어 있다. 하나는 작은 크기의 에나멜화로 서재에, 다른 하나는 대형 유화로 출구 근처 가족 박물관에 걸려 있다.

것이고 모두 잘 보존되어 있다는 점은 둘의 로맨스를 상상하게 만든다.

존은 세 여인에게서 총 15명의 자녀를 낳았지만 그중 누구도 적자로 인정하지 않아 그가 죽은 뒤 준남작 작위는 이어지지 못하고 사라졌다. 게다가 그는 가문에 엄청난 노름빚까지 남겼다. 그러나 "부자는 망해도 3대는 간다."라는 속담처럼 세인트 오빈 가문은 콘월에서 오랫동안 안정된 입지를 누렸고, 존의 서자였던 에드워드는 1866년 스스로 준남작의 작위를 얻어냈다. 이어 에드워드의 아들 존(1829~1908년, 할아버지와 같은 이름)은 준남작 작위보다 한 단계 더 높은 '세인트 레반'이라는 남작Baron 작위를 받고 할아버지가 남긴 빚을 모두 청산했다. 또한 성을 대대적으로 새로 지어 가문의 제2 부흥기를 이루었다.

공작, 후작, 남작이 한두 명이 아니기 때문에 보통 귀족들은 자신의 신분과 작위

를 설명해주는 일종의 고유명사와 같은 예우 경칭Courtesy Title을 사용한다. 이때 가문의 성이나 살고 있는 지역이 예우 경칭에 반영되기도 하지만 그렇지 않을 때도 있다. 세인트 오빈 가문은 대대로 잉글랜드에서 부여한 '세인트 오빈 준남작 가문Baronet of St. Aubyn'이었다. 잉글랜드가 영국United Kingdom으로 통합되면서 귀족 체계가 한 번 바뀌었는데 이때 남작이 되면서 타이틀이 '세인트 레반 남작 가문Baron of St. Levan'이 되었다. 즉 세인트 오빈과 세인트 레반은 한 가문이다. 참고로 세인트 오빈 가문에서는 맏아들은 무조건 존, 둘째는 제임스, 셋째는 에드워드라는 이름을 붙였다.

　세인트 오빈 가족이 여전히 이 섬에 거주할 수 있는 이유는 3대 세인트 레반 남작이 내셔널 트러스트와 계약을 맺을 당시 가문이 9백99년간 성을 소유하며 관람객을 대상으로 하는 사업권을 받아냈기 때문이다. 귀족의 성이나 대저택이 잉글리시 헤리티지나 내셔널 트러스트 소속이 되어도 사적 사유지로서의 주인의 권리가 완전히 없어지는 것은 아니다. 때문에 관람객에게 공개되는 성은 전체가 아니라 일부분이다. 그리고 가문의 역사를 박물관화하는 입장에서 어떤 것은 공개하고 어떤 것은 공개하지 않을 것인지에 대한 결정권도 어느 정도는 가문이 갖는다.

내셔널 트러스트가 박물관화한 성

성이나 저택을 박물관화한 경우 입구에서 칼이나 총 같은 무기로 장식한 모습을 볼 수 있는데 성 미카엘 언덕의 성 입구는 소박해 보일 정도로 장식이 없다. 오랜 세월을 지나면서 칼이나 총 등 상당수를 잃어버렸기 때문이다. 두꺼운 성벽과 폭이 좁고 긴 창, 중간에 있는 화약고는 이곳이 요새로 쓰이던 성이라는 것을 알려준다. 당시 가족들이 생활하던 공간은 오늘날의 기준에서는 다소 협소한 편이지만 아늑한 서재와 사무 공간, 응접실Drawing Room 등 있어야 할 공간들을 모두 갖추고 있다. 성안에 전시되어 있는 가구와 책, 장식은 보존 상태가 양호한 편이다. 독서와 오락을 같

은 방에서 즐겼는지 아름다운 고서가 빼곡
히 꽂힌 책장 앞에 고급스러운 이탈리아산
오락 탁자가 놓여 있다.

성의 대부분의 공간은 남성적인 느낌이
나는데 응접실로 쓰이는 '블루 드로잉 룸
Blue Drawing Room'은 여성적인 느낌이다. 이
곳에는 당대의 유명 화가 조슈아 레이놀즈
가 그린 5대 세인트 오빈 존의 초상화와 토
머스 게인즈버러가 그린 프란시스 배셋의
초상화가 마주 보고 있다. 이 둘은 사촌 간
으로 의회의 의원이 되어 친구처럼 지냈다
는데, 이 초상화는 그들이 심하게 싸운 뒤
화해하면서 주고받은 것이라고 한다. 레이

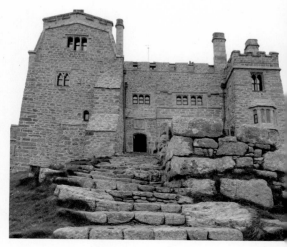

돌계단을 올라가면 나오는 성의 문은 현재 관람객 출입
구로 사용되고 있는데 과거 요새로 쓰였던 성답게 한 명
이 겨우 드나들 정도로 좁다. 성에 사용된 벽돌의 크기
와 모양, 쌓은 방식을 통해 성 전체가 오랜 시간에 걸쳐
보수되어왔음을 짐작할 수 있다.

놀즈가 그린 5대 세인트 오빈의 초상화는 2012년 크리스티즈Christie's 경매에 나온 것
을 내셔널 트러스트에서 구입해 이곳에 건 것이다. 내셔널 트러스트나 잉글리시 헤
리티지에 등록이 되면 단체의 지원을 받아 이렇게 관련 소장품을 보완할 수 있다
는 것도 장점이다.

성이나 저택을 박물관화했을 때 전시물에 설명판을 놓지 않는 경우가 많다. 과거
모습 그대로를 보여주는 데 설명판이 '시각적 통일성'을 해칠 수 있기 때문이다. '시
각적 통일성'이란 어렵게 들릴 수도 있으나 간단하다. 예를 들어 1870년대를 배경으
로 하는 영화에서 주인공이 주머니에서 스마트폰을 꺼내 사용한다면 관객은 충격이
나 황당함을 느끼게 될 것이다. 이처럼 일관적인 맥락을 제공하는 것이 시각적 통일
성이다. 성 미카엘 언덕의 성에도 설명판이 없다. 게다가 오디오 가이드도 제공되지
않는다. 따라서 방문 전에 홈페이지 등을 통해 약간의 지식을 쌓고 가는 것이 도움

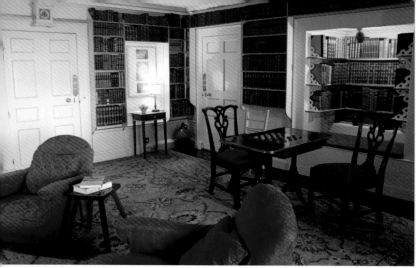

01 02

01 작지만 아늑한 서재. 사진에 보이는 방문 2개는 관람객들에게는 비공개된 성 내부의 공간과 연결되어 있다. 미로처럼 이어지는 성의 비밀스런 통로를 이용해 성을 박물관화하면서도 가족들의 사생활을 보호했다.

02 응접실로 사용되는 '블루 드로잉 룸'은 성의 공간 중 가장 우아한 분위기를 뽐내는 곳으로 왕실에서 방문을 했을 때도 이 방에서 머물렀다고 한다.

이 된다. 현장에서 판매하는 안내책자로 정보를 좀 더 얻을 수도 있다. 하지만 가장 좋은 것은 안내직원에게 물어보는 것으로 이들을 통해 비화나 공개되지 않은 설명을 듣게 되는 경우가 왕왕 있다. 내가 갔던 날에는 어학원에서 외국인 학생들을 데리고 단체 관광을 와서 특별히 성에서 거주하며 이곳을 관리하는 안내직원이 인솔하며 설명해주었기 때문에 더 자세히 관람할 수 있었다.

　고성古城에는 수많은 비밀 문과 크고 작은 숨겨진 공간이 있다. 관람객 때문에 지금 성에 살고 있는 세인트 오빈 가족이 방해받지 않을까 싶지만, 관람할 수 있는 공간과 가족의 사적인 공간은 확실하게 나뉘어 있고, 관람객의 동선은 가족의 사적인 공간으로는 미치지 않는다. 매주 화요일과 금요일 오전 11시, 오후 2시에는 무료로 마을 투어를 할 수 있다. 성 미카엘 언덕의 성뿐만 아니라 섬마을을 둘러볼 수 있으니 이를 이용해도 좋을 것 같다.

콘월 크림 티의 매력에 흠뻑 취하다

육지에서 섬으로 들어가는 초입에 있는 카페에서는 콘월의 자랑인 크림 티를 맛볼 수 있다. 영국에는 전통적으로 오후에 차와 샌드위치나 과자 등을 함께 먹으며 식간의 출출함을 달래는 애프터눈 티 문화가 있다. 크림 티는 이보다 소박한 형태로 우유를 넣은 홍차와 스콘, 잼, 코니시 크림이 함께 나온다. 코니시 크림은 농도가 진한 반고체 형태로 콘월 지방에서 처음 만들어졌으며 오늘날까지도 콘월 지방에서만 만들어진다. 따끈한 스콘을 반으로 쪼개서 코니시 크림과 딸기 잼을 바르면 홍차와 찰떡궁합이다. 콘월은 남쪽임에도 불구하고 1년 내내 날씨가 좋지 않다. 1년 중 70퍼센트는 구름이 끼어 있거나 바람이 심하거나 비가 온다. 콘월 지방의 전형적인 날씨를 한번 겪어보면 이렇게 달콤한 크림 티가 왜 콘월 지방에서 발달했는지 충분히 이해할 수 있다.

St. Michael's Mount, Manor Office, Marazion, Cornwall, TR17 0EF
www.stmichaelsmount.co.uk

동절기에는 개방하지 않으므로 방문 전에 홈페이지에서 정확한 시간을 확인할 해야 한다.
월요일~금요일, 일요일 10:30~17:00, 토요일 휴무, 겨울철에는 정원이 폐쇄되기 때문에 방문하기 가장 좋은 때는 모든 시설을 관람할 수 있는 4~6월이다.

성과 정원 : 성인 10.50파운드
성 : 성인 8파운드, 정원 : 성인 5파운드

기차로 6시간 30분 걸리는 펜잰스(Penzance) 역에서 버스를 타고 약 15분 거리에 있는 마라지온(Marazion)으로 이동한다. 평일인지, 주말인지에 따라 버스 출발 시간이 다르므로 출발하기 전에 퍼스트 그룹 홈페이지(www.firstgroup.com)에서 시간을 확인해야 한다.

밀물과 썰물 정보는 www.ukho.gov.uk/easytide의 지도에서 영국 남서부 가장 끄트머리 부분으로 영역을 설정해서 펜잰스(뉴린Newlyn)을 찾으면 된다. 간조가 되기 2시간 30분 전부터 바닷길이 열리고, 만조 때가 되기 2시간 30분 전부터 바닷길이 닫히기 시작한다. 걸어서 들어가 걸어서 나오기까지 전후로 약 5시간의 여유가 있는 셈이다.

크랙사이드 대저택
Cragside House

19세기 엔지니어가 설계한
신기술 최첨단 저택

크고 작은 정치적 변동에도 불구하고 왕족과 귀족제가 유지되어온 영국에는 수백 년간 세습 귀족 신분을 유지하고 있는 가문의 성과 저택, 영토가 곳곳에 흩어져 있다. 윈저 성Windsor Castle이나 에든버러 성Edinburgh Castle이 대표적인데, 벽에 빽빽하게 걸린 선조의 초상화나 가문의 복잡한 계보와 작위는 그 가문의 긴 역사를 단적으로 보여준다. 크랙사이드 대저택은 귀족이 살았던 저택이기는 하지만 오랜 역사를 가진 세습 귀족 가문의 저택과는 차이가 있다. 이 저택을 지은 윌리엄 암스트롱(1810~1900년)은 엔지니어로 수력 기중기와 암스트롱포砲를 발명하고, 여러 무기를 개량해 엄청난 부를 거머쥐었다. 국가의 발전에 기여한 바를 인정받아 비교적 최근인 빅토리아 왕조 때 남작Baron 작위를 받은 인물이다. 암스트롱은 저택을 지을 때 수력 발전기를 설치해 영국에서 최초로 전구를 사용해 실내를 밝혔고 1870년대에는 전 층으로 물건을 옮길 수 있는 엘리베이터를 만들어 석탄처럼 무거운 것을 날라야 하는 하인들의 수고를 덜어주었다. 당시 최신 기술이 구현된 저택이었던 것이다.

　　암스트롱은 크랙사이드에서 그리 멀지 않은 뉴캐슬이라고도 불리는 뉴캐슬어폰타인 지역 출신으로 60대에 접어드는 1868년에 크랙사이드로 옮겨 오기 전까지

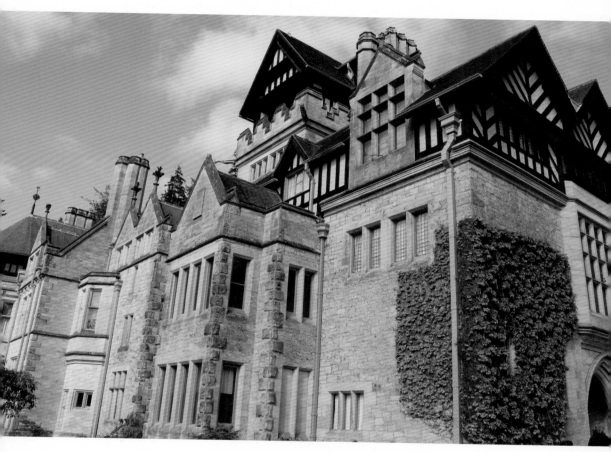

크랙사이드 대저택의 뾰족지붕과 짙은 색 나무로 장식된 박공의 외관은
신튜더 양식의 특징으로 리처드 노먼 쇼가 증축을 위한 디자인에서 추가한 부분이다.

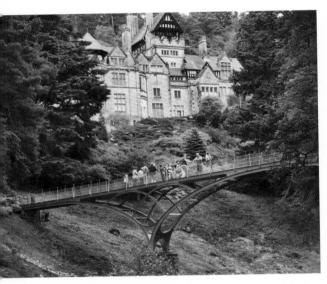

저택 영지 내에 놓인 철교의 모습. 암스트롱은 저택 주변의 땅을 조금씩 사 모으며 언덕 풍경까지 새롭게 디자인했다.

는 그의 공장과 사무실, 저택이 모두 뉴캐슬에 있었다. 타인 강 선개교Swing Bridge를 비롯해 암스트롱과 관련된 유물 및 유적이 뉴캐슬에 많이 남아 있는 이유다. 크랙사이드 대저택은 원래 언덕 위에 위치한 2층 구조의 평범한 저택이었으나 1869년부터 10년간 대규모 증축 과정을 거쳐 오늘날의 웅장한 대저택이 되었다. 처음 저택을 지은 이래로 언덕 근처의 땅을 조금씩 사 모으기 시작해 저택 일대를 조경하면서 언덕의 풍경까지 바꿔놓았다는 점에서 주도면밀하고 추진력 있는 암스트롱의 성격을 엿볼 수 있다. 저택의 증축을 맡았던 리처드 노먼 쇼(1831~1912년)는 신튜더 양식을 영국에서 유행시킨 건축가인데, 당시 유행하던 신튜더 양식을 기존 건물과 자연스럽게 조화되도록 적용했다는 점에서 인정받고 있다. 중세 교외 저택에서 착안한 신튜더 양식의 대표적인 예는 런던 리버티 백화점이다. 흰색과 검은색의 대조, 뾰족지붕, 높은 굴뚝, 창을 중심으로 한 목재 장식 등이 신튜터 양식의 특징이다.

크랙사이드 대저택의 관람 동선은 아래층에서 위층으로 짜여 있어 주방과 세탁실에서 손님방, 가문의 소장품이 전시된 복도와 응접실, 주인 침실의 순서로 볼 수 있다. 1977년에 내셔널 트러스트에 소속되었고 내셔널 트러스트에서 관리하는 곳치고는 예외적으로 플래시를 터뜨리지 않는 한 실내에서도 사진을 찍을 수 있다.

'낮은' 시선으로 바라본 크랙사이드 대저택

크랙사이드 대저택에서는 당시 많은 하인들의 삶도 엿볼 수 있다. 같은 하인 신분이라도 서열에 따라 엄격한 위계가 있었다. 이들의 필독서였던《하인들의 실무 가이드 Servants' Practical Guide》나《저택에서 일하는 하인들에 대한 규정Statement of House Servants》을 보면 각 하인의 지위의 명칭, 관계, 임금, 업무에 대한 지침이 나와 있다. 집사의 업무 중 하나는 식사 때 테이블에 식기와 냅킨들이 제대로 놓여 있는지 확인하고, 유니폼을 깔끔하게 갖춘 남성 하인들과 함께 식사 시중을 드는 것이었다. 어린 하녀들은 설거지와 세탁, 다림질 같은 일을 했다. 저택의 하인 중 가장 서열이 높은 집사나 가정부는 저택의 크고 작은 일을 책임지면서 하인들에게 품행을 가르치고, 그들을 고용 및 해고하는 권한을 가졌다.

영국에는 자부심을 가지고 한 가문의 집사로 평생 일해온 사람들이 많은데 크랙사이드 대저택에도 10세 때 저택에 들어와서 집사 자리에 올라, 4명의 암스트롱 남작들을 모셔온 집사 앤드루 크로지어(1881~1956년)의 사진과 자료가 남아 있다. 크로지어는 어린 나이에 하녀로 저택에 들어와 가정부의 자리에 오른 엘리자베스와 결혼을 했고, 그의 여동생 마거릿도 저택에서 일하면서 제임스를 만나 결혼했으니 우리 눈에는 교외에 있는 대저택일 뿐이지만 그들에게는 세상 전부였을 것이다.

요리사가 일했던 주방은 그 크기가 요즘 주방의 10배 정도 된다. 당시 대저택이나 성의 경우에는 영지에서 채소와 과일을 기르는 정원사가 있었고, 이들은 저택의 유리온실에서 복숭아, 살구, 자두, 포도, 무화과와 같은 열대 과일도 재배했다. 또한 주인이 소유한 농지에서 소작농이 임대료 대신 식품을 보내주곤 했으니 식재료에 대한 고민은 없었을 것이다. 저택의 규모나 일하는 사람들의 수를 고려하면 요리사가 고된 직업이었을 거라고 생각하기 쉽다. 그러나 기록을 보면 요리사는 상당히 대접받는 직업이었다는 것을 알 수 있다. 당시 우유는 귀한 식품이었는데 요리사는 아

01 02

01 집사의 개인 사무 공간. 당시 은그릇 관리는 집사의 고유 직무였다. 은그릇을 닦는 싱크대는 은그릇에 흠집이 나지 않도록 납으로 되어 있다. 대저택에는 은그릇 등 값비싼 물건을 보관하는 창고가 따로 있었다.

02 주방. 사진 왼쪽에 갈색 수납장처럼 보이는 것이 일종의 화물용 엘리베이터이다. 주방의 아래층에는 지위가 낮은 하인들이 설거지와 빨래를 하던 공간이 있는데, 짐을 나르는 그들의 수고를 덜어주려던 것이다.

랫사람이 방으로 가져다주는 따뜻한 우유를 마시며 하루를 시작했고, 오직 주인 가족을 위한 식사만을 만들었다. 하인들의 식사를 담당하는 하인은 따로 있었다. 서열이 높은 하인들(집사, 가정부, 요리사, 안주인 담당 하녀, 주차 담당 등)은 그들의 식사 공간에서 다른 하인들과는 다른 메뉴로 식사를 했다. 주방 아래층에 있는 설거지 공간과 세탁 공간은 이른바 '부엌데기'로 일컬어지는 어린 소녀들이 '경력'을 쌓기 시작하는 곳이었다. 지금은 보기 드물어서 그런지 주인과 하인의 세계에 대한 호기심은 영국 사람들도 마찬가지인 것 같다. 주인과 하인 사이의 서로 다른 삶과 미묘한 갈등을 그린 영국 드라마 〈위층 아래층Upstairs, Downstairs〉이 인기를 끌며 여러 차례 리메이크되니 말이다.

01 02

01 식당의 벽난로처럼 움푹 들어간 부분에 설치한 벽난로를 '잉글누크(Inglenook)'라고 하는데 난롯가의 온기를 한데 모으기 위한 것이다.

02 벽난로 양쪽 옆에 있는 스테인드글라스는 윌리엄 모리스의 작품으로, 4명의 소녀는 사계절을 상징한다. 사진은 봄과 여름 부분이다.

19세기 후반의 '모던'한 인테리어

1870년대에 증축하면서 변화한 저택의 식당은 빅토리아 왕조의 인테리어가 고스란히 남아 있는 보기 드문 곳으로 꼽힌다. 조명이 여러 개인데도 실내가 어두운데 이는 당시 전구의 촉수가 매우 낮았기 때문이다. 생산이 중단된 것을 특별히 주문 제작해 당시의 분위기를 그대로 살리려고 한 노력이 가상하다. 식당에 있는 2개의 문 중 하나는 남작 가족이 거주하는 공간과 통하는 것이고 하나는 하인들이 드나드는 문이다. 식당 한쪽에는 돌과 타일로 장식된 벽난로가 있고 나무 판으로 마감된 벽에는 가족의 초상화가 걸려 있다.

 소장품을 전시하고 있는 위층 복도, 라파엘 전파 화가들이 제작한 스테인드글라스들, 윌리엄 모리스가 디자인한 손님방 벽지 등을 보면 암스트롱이 예술에 관심이

01 02
03 05 06
04

01 가족 도서관의 일부 모습. 저택의 위층에 위치하고 있고 창문이 커서 자연광만으로도 환하다. 창문의 돌출부를 따라 여러 면으로 제작된 스테인드글라스는 성 조지가 용과 싸우는 내용을 담고 있는 윌리엄 모리스의 작품이다.

02 책상 위에 놓인 시가 상자. 4곳의 담배 생산지(쿠바의 아바나, 미국의 메릴랜드와 버지니아, 브라질)를 상징하는 4명의 인물상이 떠받치고 있다.

03 04 05 06 저택의 욕실은 지금으로서도 상당히 큰 규모로, 사우나 시설과 샤워 부스, 휴식 공간, 터키식 목욕탕 등이 설치되어 있다.

높았음을 알 수 있다. 그의 예술적 취향이 고스란히 드러나는 곳은 가족 도서관이다. 도서관은 가족의 거실로도 사용되었는데 벽난로는 이집트에서 가져온 검은색 오닉스와 붉은색 대리석으로 되어 있고, 일본과 중국의 도자기에 대한 관심이 높았던 시대였던 만큼 벽난로 위에 동양 도자기를 전시하고 있다. 밝은 빛이 들어오는 창문 위에는 윌리엄 모리스의 스테인드글라스 연작이 있다. 책상 위에는 해가 진 뒤에도 독서할 수 있게 8개의 전구가 달린 펜던트 조명 기구가 있다. 책상에 놓인 시가 상자는 담배 생산지를 상징하는 4명의 인물이 지고 있는 모양인데, 향을 보존하기 위해 유리로 되어 있고 철재 장식이 둘러싸고 있다. 아마도 술과 함께 특별한 손님에게 권하기 위해 세심하게 마련한 소품인 듯싶다.

저택에서 의외로 호화로운 공간 중 하나는 욕실이다. 저택 전체가 19세기 후반 유행하던 양식을 사용했지만 욕실이야말로 다양한 문화가 교차된 공간이 아닐까 싶다. 자개 장식이 화려한 중국식 병풍이 탈의 공간을 구분하고 있으며, 그 앞으로는 술이 놓인 탁자와 함께 안락하게 기대어 누울 수 있는 의자가 놓여 있다. 지금 봐도 욕실이 꽤 큰 편인데 19세기에 사우나, 샤워 부스, 타일로 장식된 터키식 목욕탕, 욕조가 모두 따로 구분되어 있는 것이 매우 인상적이다. 단순히 위생만을 생각한 공간이 아니라 화려하게 장식된 사교 공간의 연장처럼 보인다.

저택에 있는 일본 방Japanese Room은 암스트롱 가문과 일본의 도쿠가와 가문과의 3세대에 걸친 우정을 상징하는 곳이다. 도쿠가와 가문이 암스트롱 회사의 총포와 전함을 많이 사 가면서 인연이 시작되었다고 한다. 도쿠가와 요리사다(1892~1954년)는 가문의 영토와 보물을 팔아가면서까지 문화 융성을 후원했으며, 암스트롱 가문에 우키요에(일본의 다색 판화) 세트를 선물했다고도 한다. 일본 방의 벽에는 도쿠가와 가족의 사진, 일본 전통의 금장 상자, 부채, 판화 등이 걸려 있다. 2층 응접실에는 일본 국왕과 왕세자가 각각 이곳을 방문했을 때의 사진이 전시되어 있다.

1층에는 '노란 방', '하얀 방', '대나무 방'처럼 주제에 맞춰 인테리어한 손님방들

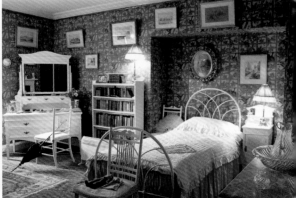

01 02

01 일본 방은 도쿠가와 요리사다에게 헌정되어 있다. 도쿠가와 요리사다는 영국에서 파이프 오르간을 수입하는 등 일본에 서양 음악을 전파하기도 했다.

02 1900년 무렵의 분위기로 꾸며진 하얀 방. 새와 정원으로 이루어진 격자무늬 벽지는 윌리엄 모리스의 작품이다. 일부분만 남아 있던 벽지 조각을 바탕으로 다시 제작한 것이다.

이 있다. 각각의 테마를 담은 손님방들은 여러 시기의 인테리어를 공간 재현 방식으로 보여주는 제프리 박물관Geffrye Museum을 연상시킨다. 1890년대 스타일로 꾸며진 노란 방은 근력 운동을 위한 아령과 손잡이가 없는 남성용 빗, 체스보드, 나무 기차 같은 소품을 전시해 이곳이 젊은 남성이나 소년의 방이라는 것을 짐작하게 한다. 하얀 방은 흰색 가구와 분홍색 소품으로 꾸며져 있어 1900년대 소녀의 방을 떠올리게 한다. 대나무 방의 가구는 대나무로 만든 것이거나 대나무 모양을 하고 있는데, '대나무'라는 소재는 당시 중국과 일본 문화가 유행했다는 것을 시사한다. 손님방 창밖으로는 정원과 철교가 내려다보인다. 모처럼 교외로 놀러와 그림 같은 경치를 즐겼을 사람들을 생각하니 신선놀음이 따로 없었을 것 같다.

크랙사이드 대저택의 손님방처럼 특정 시대를 재현한 전시를 관람할 때에 주의

해야 할 점이 있다. 공개되는 것들은 잉글리시 헤리티지나 내셔널 트러스트에서 어디까지나 볼거리를 위해 깔끔하게 재구성한 것이라는 점이다. 전문가의 검증을 거쳐 되도록 이전 모습을 많이 반영하지만 보이는 그대로가 암스트롱 일가가 살던 시대의 방이라고 믿어서는 안 된다. 그렇다고 재현된 전시물이 가치가 없다는 말은 아니다. 손님방 벽지를 예로 들면 소재의 특성상 오랜 시간 동안 잘 보존될 리도 없고, "이 방에는 윌리엄 모리스의 벽지가 쓰였었다."라는 기록만 남아 있다면 과연 그 벽지가 방을 어떻게 꾸몄는지, 가구와 어울려 어떤 인상을 주었을지 상상할 수 없을 것이다. 무엇보다 전시물의 재현과 재구성은 벽지에서 가구, 카펫, 침구에 이르기까지 최고의 것만 모아놓은 방의 당시 분위기를 느끼게 해준다.

크랙사이드 대저택의 2층과 3층은 증축된 공간이다. 위로 갈수록 점점 좁아지는 뾰족지붕 때문에 공간은 점점 줄어드는데 이와 반비례해 귀한 소장품은 2층과 3층에 집중되어 있다. 2층의 복도와 응접실에는 암스트롱이 모은 회화와 조각상, 자연 표본이 전시되어 있다. 복도에 전시된 존과 알바니 핸콕 형제의 동물과 조류 박제 때문에 작은 박물관에 들어온 것 같은 인상을 준다. 암스트롱은 핸콕 형제가 뉴캐슬에 그레이트노스박물관—핸콕Great North Museum-

01

02

01 암스트롱의 아내가 거실로 사용하던 '아침 방'에 걸린 나비 표본. 금박으로 마감된 바탕 위의 나비 표본은 현대작가 데미안 허스트의 나비 작품을 떠올리게 한다.

02 복도 벽면에 설치된 식사 벨(Dinner Gong). 넓은 저택에서 사람들에게 식사 시간을 알리려면 적어도 이 정도 벨은 필요했겠구나 싶다.

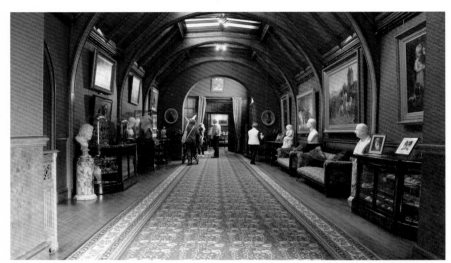

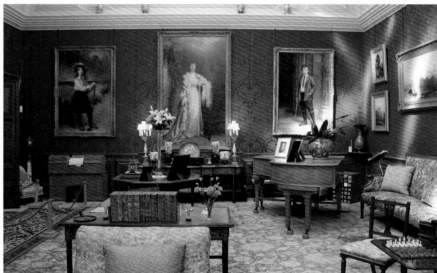

01

02

01 2층 복도는 증축 설계 당시 이미 작은 박물관으로 디자인되었다. 암스트롱이 모은 회화와 조각상 등이 전시되어 있다.
02 2층 복도 끝에 연결된 응접실에는 2대 암스트롱의 가족 초상화를 비롯해 가문과 직접적으로 관련된 유물이 전시되어 있다.

침대에 있는 올빼미(Owl) 조각 때문에 '올빼미 스위트룸'으로 불린다. 중앙난방 시설과 수도 시설 등 당시의 최첨단 기술로 만들어진 곳이다.

Hankcock을 세울 때 재정적으로 후원을 해주기도 했다. 뉴캐슬에 공업을 발전시키고, 저택을 도시에 기증하고, 박물관과 예술가를 후원한 그의 모습은 자신이 이룬 부를 사회로 환원하는 빅토리아 왕조의 전형적인 지식인상이다.

3층의 올빼미 스위트룸Owl Suite은 1884년 왕세자 부부를 맞이하고자 2층 응접실과 함께 특별히 만든 공간이다. 2개의 침실과 욕실로 이루어져 있으며 침대의 올빼미 조각 때문에 이런 이름을 붙인 것이다. 노먼 쇼가 공간을 설계하고 윌리엄 모리스의 벽지를 발랐는데, 푸른색 계열의 깔끔하고 우아한 인테리어는 왕족을 모시기에 부족함이 없어 보인다. 중앙난방 시설이 되어 있고 욕실에서는 수도꼭지를 틀면 바로 온수를 사용할 수 있을 정도로 신기술이 적용된 공간이었다. 왕세자 부부는 5일 정도밖에 머물지 않았을 텐데 대단한 손님맞이였지 싶다. 이후 이 방은 남작 부부의 침실로 사용되었다.

윌리엄 암스트롱은 자녀가 없어서 귀족 작위가 세습되지 못했고 재산은 조카 윌리엄 왓슨에게 물려주었다. 이후 왓슨도 국가에 공헌해 남작 작위를 수여받았다. 하

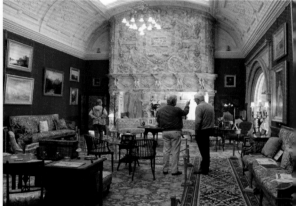

01 02

01 3층 올빼미 스위트룸의 거실. 사진이 어둡게 나왔는데 실제로 보면 밝은 하늘색이 두드러지는 우아한 방이다. 왕세자 부부를
맞이하기 위해 최고의 시설과 디자인으로 꾸몄다.

02 2층 응접실의 이탈리아제 잉글누크 벽난로는 무게가 10톤이나 된다. 때문에 저택이 위치한 언덕 비탈면 바위 위에 올려 무게
를 지탱하도록 설치했다.

지만 세습된 작위가 아니었으므로 왓슨은 1대 암스트롱 남작이 된다. 왓슨은 결혼
을 3번 했는데 모두 오래가지 못했다. 첫째 아내와의 사이에서는 1남 1녀를 얻었으
나 딸은 18세에 뇌수막염으로 사망했다. 첫째 아내도 뒤이어 사망하고, 둘째 아내도
결혼한 지 2년 만에 사망했다. 1934년에 3번째 결혼을 했으나 왓슨의 사망으로 결
혼 생활은 7년밖에 이어지지 못했다. 2번째, 3번째 결혼에서는 자녀를 낳지 않았기
때문에 혼인은 3번이나 했어도 작위를 이을 아들 한 명을 겨우 얻었을 뿐이다. 크랙
사이드 대저택은 언제나 손님들로 분주했다고 하는데, 성공한 사업가 왓슨의 교류
관계 때문이기도 하겠지만 가족이 적은 탓에 외로움을 달래고자 했던 왓슨의 심리
도 작용하지 않았을까 싶다.

저택에는 볼만한 것이 너무나 많아서 모두 관람하는 데 3시간은 족히 걸린다. 관

람을 끝내고 나와도 끝이 아니다. 저택 앞에 펼쳐진 정원과 숲, 철교와 인공 폭포도 마저 봐야 하는 까닭이다. 이곳의 풍광도 멋져서 여름에는 정원과 숲만 보러 오는 사람들도 많다. 전체 지도를 보면 암스트롱 가문이 소유한 땅이 지금까지 둘러본 저택과 정원, 숲의 크기에 12배 정도인 것을 알 수 있는데, 주변을 따라 산책로와 찻길이 잘 조성되어 있어 투어 버스를 타고 한 바퀴 돌아보는 것도 가능하다.

Cragside House, Rothbury, Morpeth, Northumberland, NE65 7PX
www.nationaltrust.org.uk/cragside

월요일 휴무
저택 : (하절기에만 개방) 화요일~금요일 13:00~17:00, 토요일~일요일 11:00~17:00
정원과 숲 : 화요일~일요일 10:00~19:00 (동절기에는 금요일, 토요일, 일요일에만 개방)

저택, 정원, 숲 성인 14.35파운드
정원, 숲: 성인 9.25파운드
동절기 요금 및 어린이 요금은 홈페이지에서 확인

크랙사이드 대저택은 영국 북동부의 한적한 교외에 떨어져 위치하는 관계로 이곳으로 가려면 자동차를 이용하는 수밖에 없다.
인근에 있는 큰 마을은 로트버리(Rothbury)로 뉴캐슬에서 로트버리까지 버스로 이동해 차로 20분 거리인 저택으로 가는 방법도 있다.

안위크 성
Alnwick Castle

7백 년 고성에 새겨진 한 귀족 가문의
파란만장 연대기

잉글랜드, 스코틀랜드, 웨일스, 북아일랜드가 오늘날 영국 United Kingdom 으로 통일된 것은 1800년이 되어서다. 그 이전에는 봉건제의 역사가 깊은 다른 유럽 국가들과 마찬가지로 4개 국가를 각각 통치하던 4명의 왕과 그 아래 각 지역을 다스리던 영주들로 독립적인 세력을 유지하고 있었다. 스코틀랜드, 웨일스, 북아일랜드가 잉글랜드로 통합되는 과정에서 영주나 성주들은 귀족 신분을 보장받았기 때문에 귀족 제도가 세습되는 영국에서는 오늘날에도 영주의 성이나 저택에 거주하는 귀족 가문이 적지 않다. 그러나 20세기를 지나며 재산에 따라 부과하는 엄청난 세금 때문에 운영이 어려워진 귀족들은 성이나 저택을 잉글리시 헤리티지나 내셔널 트러스트와 같은 단체에 맡기고 대중에게 개방하기도 한다. 이렇게 할 경우 세금 혜택을 받을 수 있고, 건물 관리에 들어가는 비용을 지원받을 수 있다.

또한 이를 통해 가문에 대한 대중의 인지도가 높아지고 공식적인 기록으로 역사에도 남게 된다. 때문에 곳곳에 여러 채의 저택을 가진 귀족의 입장에서는 이런 단체에 소속되는 것을 마다할 이유가 없다. 이런 의미에서 관광업은 21세기 귀족의 새로운 비즈니스이자 피할 수 없는 운명인 것 같다.

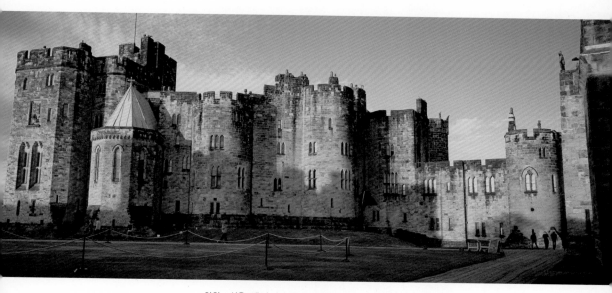

안위크 성은 7백 년 이상 되었지만 보존이 잘 되어 있어 중세 분위기를 고스란히 느낄 수 있다.
성곽 꼭대기에는 적군 교란용 군인 조각상들이 배열되어 있다.

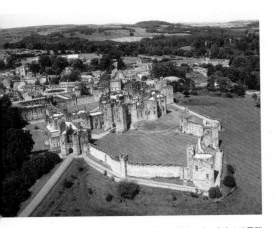

위에서 내려다본 안위크 성의 모습. 과거 스코틀랜드의 침입으로부터 잉글랜드를 보호하는 전략적 요충지 역할을 했다.

안위크 성은 잉글리시 헤리티지나 내셔널 트러스트 소속은 아니지만 가문의 성을 성공적으로 개방한 사례로 꼽을 수 있다. 영화 〈해리 포터〉 시리즈의 호그와트 마법 학교의 촬영지로 등장하면서 더욱 유명해진 이 성은 7백 년 넘게 이어지고 있는 퍼시 가문의 본가이다. 퍼시 가문은 영국에서도 손꼽히는 명문가로 노섬벌랜드 공작 Duke of Northumberland 작위를 가지고 있다. 2006년 영국고택연합 Historic Houses Association의 10대 저택으로 선정되기도 했는데, 사람이 거주하는 성 중에서는 왕실의 윈저 성 다음으로 커서 '북부의 윈저 성'이라고도 불린다. 잉글랜드와 스코틀랜드 사이에 위치하고 있어 과거 한때 스코틀랜드의 침입으로부터 잉글랜드를 보호하는 전략적 요충지로 중요한 역할을 해왔는데, 스코틀랜드와 가까워서인지 성과 주변 마을 분위기가 에든버러 성을 연상시킨다.

안위크 성을 1950년 최초로 일반에게 개방한 사람은 10대 공작 휴 퍼시(1914~1988년)다. 그러나 지금처럼 인기 있는 관람·관광지로 만든 사람은 그의 둘째 아들인 12대 공작 랠프 퍼시(1956년~)다. 랠프 퍼시는 안위크 성의 운영을 잉글리시 헤리티지나 내셔널 트러스트에 위탁하지 않고 직접 단체를 조직해 운영하는 방식을 택했다. 안위크 성은 영국박물관연합Museums Association의 인가를 받은 곳은 아니지만 박물관의 교육적인 면과 관광지의 체험적인 면, 놀이공원의 엔터테인먼트적인 면을 복합적으로 즐길 수 있는 곳이다. 20년 전만 해도 전통적인 박물관을 소개하는 데 있어 '디즈니랜드 같은'이나 '테마파크 같은'이라는 수식어는 모욕적인 것이었다. 그러나 이제는 놀이와 볼거리, 기념품이 박물관 관람의 핵심적인 부분을 이루게 되면서 박물

관이 관광지로 여겨지는 것이 오히려 자랑인 시대다. 따라서 안위크 성은 이 시대에 걸맞은 관람·관광지라고 할 수 있다.

두 얼굴의 퍼시 가문

퍼시 가문은 작위를 받기 오래전부터 잉글랜드 국경을 지키는 용맹한 기사의 가문으로 명성을 떨치고 있었다. 그중 헨리 퍼시는 12세의 나이에 스코틀랜드와의 전쟁을 승리로 이끌며 가문의 이름을 드높였다. 헨리는 아버지와 함께 리처드 2세에 반역을 도모하다 결국 국왕 군대와의 싸움에서 전사했다. 헨리의 두려움을 모르는 불같은 성격과 야심 넘치는 행보는 훗날 셰익스피어의 희곡 《헨리 4세》 1부의 반란군 무장 '핫스퍼'의 모델이 되기도 했다.

　무장 가문으로서의 헨리 퍼시의 면모는 성 건물 외

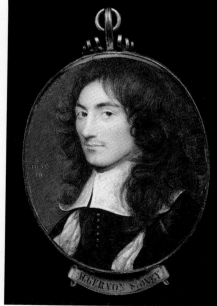

01
02

01 매표소를 지나 가장 먼저 보게 되는 헨리 퍼시의 기마상. 스코틀랜드 적군이 그에게 '핫스퍼Hotspur'라는 별명을 붙였다고 한다. 그들에게 이 별명은 '성질 더러운 녀석' 정도의 의미였을 것이다.

02 앨저넌 시모어는 장인에게서 작위를 물려받아 퍼시 가문을 무장 가문에서 정치 외교 가문으로 변화시켰다. 성안에는 유명 화가 반 다이크 등이 그린 그의 초상화가 전시되어 있다.

부에서부터 볼 수 있다. 안위크 성 자체가 귀족이나 왕족으로서의 위엄을 과시하기 위한 것이 아니라 공격과 방어를 위한 성이었다. 때문에 성의 외부 전시물 역시 전투나 기사로서의 삶 등 남성성을 드러내는 것에 초점을 맞추고 있다.

1700년대 중반 11대 노섬벌랜드 '백작'이 아들 없이 딸만 남긴 채 세상을 떠났고 이 딸도 아들을 낳지 못했다. 결국 전통에 따라 사위 앨저넌 시모어가 그 역할을 이어받았다. 이미 서머싯의 공작이었던 앨저넌은 노섬벌랜드 백작 자리까지 겸하게 되었고, 이후 앨저넌의 사위인 휴 스미스슨(1714~1786년)이 노섬벌랜드 백작 자리를 이었다. 휴 스미스슨은 1대 노섬벌랜드 '공작'이 되면서 자신의 성 스미스슨 대신 아내의 성 퍼시를 선택했다. 자신의 성을 버리고 다른 가문으로 옮겨 간 데에는 정치적 야심과 재정적인 이유 등이 있었을 것이다. 어찌 되었든 무장의 가문으로 유명했던 퍼시 가문은 1대 노섬벌랜드 공작이 된 휴 덕분에 또 다른 전성기를 맞이하게 된다.

휴 퍼시는 런던에서 안정적인 정치 기반을 가지고 있었다. 또한 예술에 조예가 깊어 가구와 조각상, 회화 등을 수집했다. 귀족은 동시에 정치인이기도 했기에 견문을 넓히는 것이 중요했고, 이에 따라 18세기에는 유럽 여러 나라를 둘러보는 '그랜드 투어'를 귀족 자제의 필수 코스로 여겼다. 휴 퍼시는 1733년 그랜드 투어 중에 들렀던 베네치아에서 화가 카날레토(1697~1768년)를 만나 그의 작품을 구매하고 그를 영국에 소개하며 후원했다. 카날레토가 웨스트민스터 다리를 그릴 수 있었던 것도 어떻게 보면 휴 퍼시 덕분인 셈이다.

어쨌든 휴 퍼시의 후손들 역시 가보로 내려오는 소장품을 점점 늘려갔는데 퍼시 가문의 회화와 조각상, 가구 소장품은 성안에 있는 대저택에서 볼 수 있다. 한편 휴 퍼시의 후손들은 대대로 이튼칼리지에서 수학하고 케임브리지대학교를 졸업하는 엘리트 코스를 밟아 정치와 외교에 종사하며 가문의 위상을 높여갔다. 일례로 휴 퍼시의 서자였던 제임스 스미스슨(1765~1829년)은 뛰어난 과학자로 영국왕립학회Royal

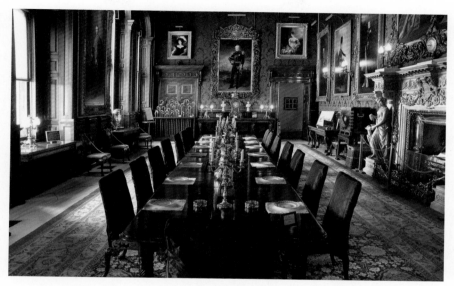

가족 식당의 벽은 원래 붉은색이었으나 몇 년 전 7백 주년을 맞아 재단장하는 과정에서 초록색 실크 벽지로 바꾸었다. 섬세한 조각이 돋보이는 대리석 벽난로는 이탈리아에서 공수해 온 것이다.

Society of London for Improving Natural Knowledge 회원이 되었고, 미국에서 스미스소니언 협회 Smithsonian Institute를 설립했다.

퍼시 가문 사람들이 사는 대저택

성곽 주변 전시물이나 건물이 퍼시 가문의 기사다운 면모를 보여주었다면, 성 내 대저택은 교양 넘치는 정치인 가문의 면모를 보여준다. 외관은 중세 분위기가 느껴지지만 내부의 웅장함과 화려함은 윈저 성에 비견할 만하다. 이 대저택은 1850년대에 지어진 것인데 내부는 당시 유행하던 16세기 이탈리아 스타일을 반영해 호화롭게 장식되어 있다. 다양한 종류의 총과 칼 등의 무기가 벽을 장식하고 있는 지상층

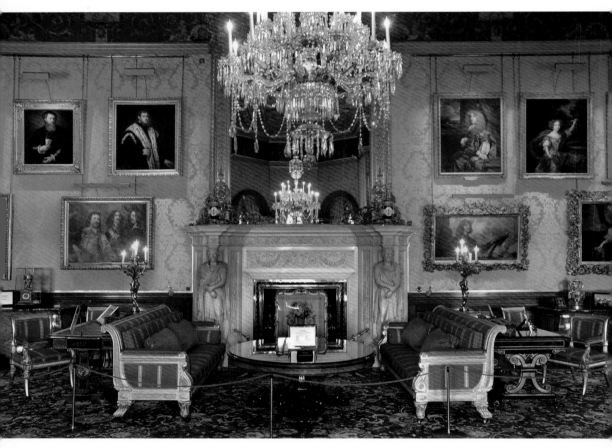

2009년 이전의 응접실. 이렇게 노란색 실크 벽지였던 것을 2009년 이후 붉은색으로 변화를 주면서 대리석 벽난로를 중심으로 양쪽이 대칭을 이루는 인테리어로 바꾸었다.

을 지나 대리석 계단을 올라가면 가족 도서관과 예배당, 전시실, 응접실 등을 차례로 볼 수 있다.

　초록색 실크 벽지로 마감된 가족 식당 중앙에 놓인 식탁은 길이가 10미터에 이른다. 식탁 위에는 식기와 은촛대, 테이블 매트가 말끔하게 놓여 있어 당시 귀족들의

식사 분위기를 살짝 엿볼 수 있다. 벽에는 가
문의 위상을 자랑하듯 선조의 초상화가 걸려
있으며 벽난로의 대리석은 당시의 유행에 따
라 이탈리아에서 직접 실어온 것이다.

　가족 식당과 연결된 응접실은 회화 작품과
조각상, 가구의 전시실 기능을 겸하고 있다.
응접실의 천장과 프리즈(Frieze, 서양 고전 건축에
서 기둥과 지붕 장식 사이에 놓이는 부조로 장식된 띠 모
양의 구조물) 부분은 이탈리아 장인이 직접 제
작한 것인데 몇 년 전 복원사의 손길을 거쳐
새롭게 단장되었다. 4대 노섬벌랜드 공작 앨
저넌 퍼시(1792~1865년)는 영국의 장인들을 모
아 이 방을 장식하면서 그들이 이탈리아와 프
랑스의 뛰어난 기술을 익힐 수 있도록 했다.

구치 장식장. 멀리서 보면 그림으로 그려놓은 것 같
지만 여러 색채의 원석을 박아 넣어 장식적인 형태
를 드러낸 것이다. 루이 14세가 살던 시기의 것이라
고 믿기 어려울 정도로 완벽하게 보존되어 있다.

　응접실에 있는 구치 장식장 세트는 17세기 이탈리아의 가구 장인 도메니코 구치
가 프랑스의 루이 14세를 위해 제작한 것을 1822년 3대 공작이 구입한 것이다. 궁극
의 화려한 궁정 생활을 했던 태양왕 루이 14세의 물건인 데다 베르사유 궁전에서 살
아남은 유일한 가구라는 이유로 프랑스 정부가 반환해줄 것을 요청했으나 아직 안
위크 성 대저택에 있다. 이 장식장은 2년간의 보존 작업을 거친 뒤 베르사유 궁전과
빅토리아 앤드 앨버트 박물관Victoria and Albert Museum, V&A에서 전시를 마치고 2011년 다
시 안위크 성으로 돌아온 상태다.

　흑단 나무와 금칠 장식은 당시 왕실에서 인기를 얻은 공예 방식인데 구치 장식장
도 그렇게 제작되었다. 또한 여러 색의 원석으로 무늬를 박아 넣은 '피에트라 듀라
Pietra-dura'라는 기법도 사용되었다. 16세기에 로마에서 시작되어 크게 유행한 이 기

법은 이탈리아 스타일로 지은 건축물의 바닥과 장식에서 흔히 볼 수 있고 웨스트민스터 대성당에서도 찾아볼 수 있다. 구치 장식장의 피에트라 듀라가 유명한 이유는 감각적인 색채와 생동감 넘치는 디자인 때문인데, 돌 조각을 이어 붙였는데도 표면이 매끄럽다는 점도 인상적이다.

안위크 성에서는 박물관처럼 소장품을 전시하지만 현재 퍼시 가문 사람들이 살고 있기 때문에 소장품과 일상적인 소품이 자연스레 섞여 있기도 하다. 선조의 초상화와 고서들이 빽빽하게 꽂힌 책장 사이에 현재 공작의 가족사진이 놓여 있는 것처럼 말이다. 일반인에게 공개되는 공간은 퍼시 가문의 업적과 위대함을 홍보하는 역할을 한다. 이곳에서 태어나고 성장한 사람이라면 자연스럽게 가문에 대한 긍지와 야심을 갖게 될 것이다. 명문가에서 태어나 가문의 수준에 걸맞은 교육을 받고 가문을 빛내는 업적을 쌓아가게 되는 것 같다.

21세기의 안위크 성

대저택의 인테리어와 귀한 작품을 둘러보며 영국 귀족의 역사와 삶을 배우는 박물관식 관람 외에 안위크 성에서는 여러 체험 프로그램에 참여할 수 있다. 성을 한 바퀴 돌면서 중세 기사의 삶을 체험해보는 '나이츠 퀘스트Knight's Quest'는 어린이 관람객에게 인기가 많다. 중세 옷을 입고 모형 칼로 결투하기, 체스 게임하기, 중세의 천연 비누 만들기 등 다양한 활동을 해볼 수 있다. 시대 복장을 입고 사진을 찍는 것 정도는 여느 박물관에서 흔한 프로그램이지만 다양한 크기와 디자인의 의상을 마련해두었다는 점은 인상적이다. 설명판에 중세 사람들의 삶과 기사에 대한 정보가 매우 쉽게 정리되어 있기도 하지만 체험 프로그램을 통해 활동한 내용을 실제 성을 관람하면서 확인하고 상상할 수 있기 때문에 단순히 재미로 끝나지 않고 학습으로 이어진다.

01
02
03

01 '나이츠 퀘스트'를 위해 준비된 다양한 의상
은 마음대로 고를 수 있다.

02 체험 프로그램에 참여하기 위해 중세 시대
옷을 입고 신이 난 아이들

03 체험을 통해 이해가 더욱 깊어지고 학습에
도 도움이 되기 때문에 최근 많은 박물관들이 다
양한 체험 프로그램을 개발하고 있는 추세다.

01　02

01 정말로 호그와트 마법 학교의 학생이 된 것 같은 경험을 제공하는 '빗자루 타기 수업'의 한 장면.

02 '빗자루 타기 수업'은 어린이, 어른 관람객 모두에게 인기. 빗자루를 다리 사이에 끼고 폴짝 뛰는 순간을 찍어 마치 빗자루를 타고 날고 있는 듯한 사진을 얻을 수 있다. 또 빗자루를 던지는 순간을 찍어 마치 빗자루가 손으로 날아오는 것처럼 보이게 만들 수도 있다.

뭐니 뭐니 해도 최고의 인기 체험은 성의 정원에서 펼쳐지는 '해리 포터 놀이'다. 안위크 성은 그동안 〈로빈 후드〉, 〈카멜롯의 전설〉 등 여러 영화의 공간적 배경이 되었으나 인기는 역시 〈해리 포터〉가 절대적인 모양이다. 이 프로그램에서 관람객들은 주인공 해리 포터가 입었던 의상을 입고 기념사진을 찍고 호그와트 마법 학교의 빗자루 타기 수업도 받는다.

안위크 성의 정원은 웅장한 분수와 정자, 숲 속 쉼터로 마치 동화에 나올 법한 곳이어서 주말이면 가족 관람객들로 붐빈다. 이 정원은 벨기에의 세계적인 조경사 형제 자크와 피터 워츠가 디자인했는데, 퍼시 공작은 여기에 4천2백만 파운드(약 7백19억 원)를 들이고 정원의 최고 경영자로 디즈니랜드 출신을 고용했다. 관람객 체험 프

로그램을 디즈니랜드만큼 하겠다는 의지인 것이다. 안위크 성과는 별도의 재단에서 정원을 운영하기 때문에 성의 입장료와 정원의 입장료를 따로 내야 하지만 방문하길 추천한다. 최근 몇 년 사이 영국에서는 고성과 저택에서 결혼식을 하는 것이 인기를 끌고 있다. 국교가 성공회라서 교회에서 결혼식을 올리는 것이 일반적이지만 1박 2일 일정으로 결혼식 전 파티와 결혼식, 연회를 한 장소에서 할 수 있고 저택과 고성의 분위기로 더욱 낭만적인 추억을 만들 수 있기 때문이다. 이런 추세에 발맞춰 채즈워스 하우스Chatsworth House 같은 이름난 저택과 성의 경우는 웨딩 플래너를 직원으로 둘 정도로 연회 사업이 귀족들에게 진지한 사업 아이템이 되고 있다. 때문에 퍼시 공작도 성보다도 정원에 먼저 투자를 한 것이다.

　박물관은 점차 재미를 더해가고 있고 테마파크는 전시와 교육적 효과가 있는 프로그램을 개발해내고 있다. 이 모두를 갖춘 안위크 성은 박물관일까, 테마파크일까? 안위크 성과 정원을 나오면서 든 궁금증이다. 하지만 정작 관광객으로 이곳을 찾는 사람들에게 이런 구분은 의미가 없을 것이다. 분명한 건 안위크 성에선 배움과 즐거움을 함께 얻을 수 있다는 점이다. 가문의 역사와 유물이 현재 12대 공작 랠프 퍼시의 탁월한 사업 능력과 만나 빚어낸 결과물인 것 같다.

Alnwick Castle, Alnwick, Northumberland, NE66 1NQ
www.alnwickcastle.com

www.facebook.com/alnwickcastle

동절기에는 성을 개방하지 않으므로 구체적인 시기는 방문 전 홈페이지에서 확인해야 한다.
성 : 월요일~일요일 10:00~17:30, 저택 : 11:00~17:00(저택 안의 예배당은 15:00에 문을 닫으므로 먼저 관람하는 것이 좋다)

입장권은 1년간 유효하다.
성 : 성인 14.50파운드, 정원 : 성인 13.75파운드

기차 뉴캐슬어폰타인(Newcastle Upon Tyne) 역에서 시외버스(501, 505, 518, X65)를 이용해 안위크 정류장에서 내려 성까지 걸어간다.

알뜰하고 현명하게 관람하는 몇 가지 방법

영국의 박물관과 미술관은 모두 공짜라는 인식이 퍼져 있는데, 무료입장이 시행된 건 2001년 부터이고, 더구나 모든 기관이 다 무료인 것도 아니다. 국립박물관이라도 런던 디자인박물 관London Design Museum, 처칠 워 룸Churchill War Rooms 같은 곳과 사립 박물관들은 입장료를 받 는다. 무료입장이라고 해도 상설 전시에 국한되고 기획 전시나 특별 전시는 유료로 운영된 다. 게다가 2010년 영국 정부가 문화 예술에 대한 지원금을 줄인 터라 유료로 전환하는 곳 도 생기고 있다. 그래도 찾아보면 좀 더 저렴하게 관람하는 방법이 있다.

홈페이지에서 사전 조사하기

사전 조사는 박물관 관람을 더욱 깊이 있게 해준다. 심도 깊은 조사는 필요 없다. 블로그 등 을 통해 다른 사람들이 관람기를 읽어보는 것도 좋고, 박물관의 홈페이지를 활용하는 것도 좋다. 최근 박물관들은 홈페이지를 제2의 박물관 관람이 되도록 정보를 구성하고 있다. 박물 관에서 안내도와 멀티미디어 가이드가 유료 서비스하고 있지만 동시에 몇몇 박물관에서는 홈페이지를 통해 전자파일 형태로 안내도를 무료로 다운받을 수 있게 해두고 있다. MP3나 비디오클립의 형태로 프로그램에 대한 설명을 제공하기도 한다. 무료 투어시간을 알아볼 수 도 있고, 방문하는 날 특정 프로그램이나 행사가 예정되어 있는지도 확인할 수도 있다.

입장권은 미리미리

유료 입장인 경우 박물관(또는 미술관) 홈페이지에서 미리 입장권을 구매하는 것도 좋다. 인 기가 많은 블록버스터급 전시라면 입장권을 사는 데 몇 시간씩 줄을 서야 하는 경우가 흔하 고, 영상 감상이나 인터랙티브가 포함된 전시(터치스크린 등을 통해 관람객이 직접 참여하는 전

시)는 시간당 입장 인원을 제한하기 때문에 사전에 예매하는 것이 안전하다. 전에는 예매 수수료가 아깝기도 했고 사전에 예매하는데 왜 더 비싼지 이해가 잘 안 되기도 했다. 하지만 입장권을 사기 위해 몇 시간씩 줄 서기를 서너 번쯤 해보니 수수료를 내는 것이 한참 줄 서 있다가 '관람권 매진'이라는 소리를 듣는 것보다 낫다는 걸 깨달았다.

받으면 받을수록 즐거운 할인

기관마다 다르지만 입장료는 대체로 6~25파운드(약 1만~4만 3천 원)다. 60세 이상, 성인, 어린이, 학생, 가족으로 구분해 입장료를 조금씩 할인해준다. 할인이라고 하면 '디스카운드 Discount'라는 단어가 먼저 떠오르지만, 영국에서는 노인이나 학생처럼 특정 조건의 할인은 '컨세션Concession'이라고 한다는 점을 기억해두자.

할인을 받으려면 나이 확인이 가능한 여권이나 학생이라는 것을 인정해주는 학생증(국제 학생증, 비자에 붙어 있는 학생 비자)을 준비해야 한다. 한국에서 발급받은 학생증, 운전면허증, 주민등록증, 관광 비자는 통하지 않는다.

회원제를 이용하자

유학 중이거나 영국에서 오래 거주할 예정이라면 각 기관의 회원제Membership를 이용하면 입장료를 절약할 수 있다. 각 기관마다 가입 조건, 인원수 등에 따라 회비와 혜택이 천차만별이니 홈페이지 등에서 관련 정보를 살펴본 뒤 가입하도록 한다. 개인적으로는 영국박물관연합, 잉글리시 헤리티지, 내셔널 트러스트, 테이트의 회원제를 추천한다. 아래 연간 회비는 할인 혜택 없는 성인 1인을 기준으로 한 2014년 금액이다.

영국박물관연합 연간 회원

혜택 영국 전역의 9백여 박물관 무료입장(유료 기획 전시 포함), 〈뮤지엄 저널Museums Journa〉, 〈뮤지엄 프랙티스Museum Practice〉 등의 잡지 무료 구독

연간 회비 55파운드부터(연간 소득, 지역 등에 따라 차이가 있으니 홈페이지에서 확인)

홈페이지 www.museumsassociation.org

잉글리시 헤리티지 연간 회원

혜택 잉글랜드 지역의 4백여 헤리티지 방문, 스코티시 내셔널 트러스트 무료입장, 해당 건물 내

무료 주차증 발급, 정기 소식지 제공, 관련 기관 입장권 할인

연간 회비 49파운드(평생회원권 1천80파운드)

홈페이지 www.english-heritage.org.uk

내셔널 트러스트 연간 회원

혜택 영국 전역 3백여 소속 유적지 무료입장, 해당 건물 내 무료 주차증 발급, 소식지 제공

연간 회비 58파운드(평생회원권 1천4백30파운드)

홈페이지 www.nationaltrust.org.uk

테이트 연간 회원

혜택 테이트 소속 미술관의 모든 전시 무료입장, 소식지와 잡지 제공, 줄 서지 않아도 되는 패스트

트랙 서비스Fast Track Service 제공, 회원 전용 라운지 이용

연간 회비 62파운드

홈페이지 www.tate.org.uk

철도 회사와 연계된 박물관 입장 혜택

영국 철도는 민영화가 되어서 런던 미들랜드London Midland, 버진 트레인즈Virgin Trains, 크로스

컨트리Cross Country, 사우스 웨스트 트레인즈South West Trains 등 여러 철도 회사가 있다. 이들

회사들은 박물관과 연계해 기차표를 사면 박물관 입장권을 할인받을 수 있는 '투 포 원2 For 1'

티켓을 판매한다. 방학이나 휴가철에는 이런 '기차표 + 박물관 입장권 할인'의 종류가 더 다양하게 나온다. 영국 철도 회사 통합 검색 사이트에서 제공하는 정보가 개별 회사 사이트에서 확인하는 것과 조금씩 다른 경우가 있으니 다양하게 검색해보는 것이 좋다.

이 밖에도 매일 가격이 절반보다 저렴한 기차표가 늘 사이트에 올라오니 미리 계획을 세워두면 여러 가지로 저렴하게 관람을 할 수 있다. 3분의 1 가격으로 할인을 받을 수 있는 기차 카드 16-26 Railcard를 만들어두는 것도 좋은 방법이다. 물가 비싼 영국에서 한두 번이면 모를까 여러 차례 박물관을 방문하려면 꼭 알아두어야 할 정보들이니 유용하게 쓰였으면 좋겠다.

영국 철도 회사 홈페이지

런던 미들랜드 www.londonmidland.com

버진 트레인즈 www.virgintrains.co.uk

크로스 컨트리 www.crosscountrytrains.co.uk

사우스 웨스트 트레인즈 www.southwesttrains.co.uk

영국 철도 통합 정보 사이트 www.nationalrail.co.uk

온갖 잡동사니에서 시작된
거대한 '호기심의 방'들

대영박물관
British Museum

이곳이 영국을 대표하는 이유는 무엇인가?

박물관 중에는 관람객이 많지 않아 내가 내는 발자국 소리마저 의식하게 만드는 곳이 있는가 하면 대영박물관처럼 비가 오나 눈이 오나 외국인 관광객들이 넘쳐나서 혼자 가도 전혀 어색하지 않은 곳도 있다. 많은 사람들이 대영박물관을 찾는 이유는 무엇일까? 가장 오래되어서? 아니면 영국의 문화와 예술을 대표하는 박물관이라서? 남들이 다 가니까? 하지만 이는 모두 사실이 아니다.

대영박물관에 대한 몇 가지 선입관

대영박물관은 1759년에 문을 열었다. 1793년 개관한 프랑스의 루브르 박물관Musée du Louvre보다 앞선 데다 '브리티시(British, 아일랜드와 스코틀랜드, 잉글랜드, 웨일스, 북아일랜드를 포함한 유나이티드 킹덤을 아우르는 영국)'라는 이름까지 더해져 대영박물관을 세계 최초의 박물관이라고 생각하기 쉽다. 하지만 최초의 박물관은 옥스퍼드대학교에서 1677년 설립해 1683년에 공개한 애슈몰린 박물관Ashmolean Museum이다. 또 부르주아 혁명으로 전통적인 계급 체계를 허물고 시민이 주체가 되어 공통된 국가 의식을 갖

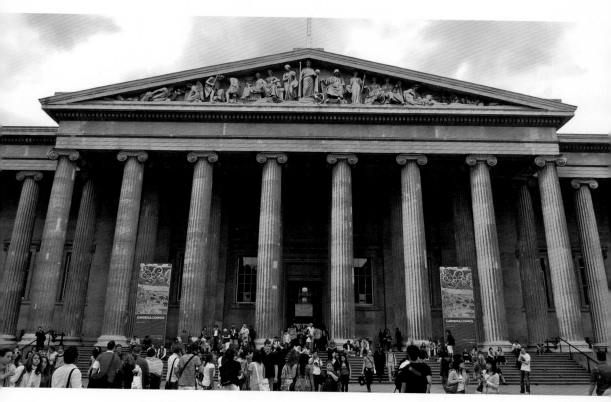

그리스 신전을 연상시키는 대영박물관 입구. 양의 뿔을 닮은 주두와 그 아래 뻗은 8개의 기둥은 이오니아 양식이다.
그 위 박공의 부조에 조각된 인물들의 자세가 양쪽 끝으로 갈수록 예술적으로 찌그러지는 것이 흥미롭다.

추려는 데서 근대적 의미의 국가 개념이 형성되었다는 점을 생각해본다면, 대영박물관을 '국립'이라고 부르는 데도 약간의 문제가 있다. 부르주아 혁명 없이 공업화 과정에서 부를 축적한 중산층을 통해 정치권력이 귀족에서 중산층으로 서서히 이동했다는 점에서도 그렇고, 귀족과 정부, 왕실이 주도적으로 박물관 설립에 앞장섰기 때문이기도 하다.

영국의 문화와 예술을 대표하는 박물관이라는 것도 선입관이다. 대영박물관은 루브르 박물관이나 미국 메트로폴리탄 박물관Metropolitan Museum of Art처럼 세계 여러 나라의 전시품을 소장·전시하는 대규모의 백과사전식 박물관Encyclopedic Museums이다. 또 한때는 관람객 수가 가장 많았지만 이제는 그렇지도 않다. 그럼에도 불구하고 영국 하면 대영박물관을 떠올리고, 꼭 가봐야 할 곳으로 꼽는다.

대영박물관은 한스 슬론 경(1660~1753년)이 국가에 기증한 7만 1천 점의 값비싼 '잡동사니'에서 비롯되었다. 그는 물리학자이자 자연학자이며, 처음으로 핫초콜릿을 개발한 사람이기도 하다. 그리고 땅값 비싼 첼시의 땅 부자였다. 현재도

01
02
03

01 기원전 3600~4000년 무렵 상아와 뼈로 만든 작은 인물 조각상

02 1881년 런던에서 만든 은재떨이

03 기원전 650~700년 무렵 에트루리아에서 제작된 조개껍데기 장식

첼시에는 그의 이름을 딴 슬론 가, 슬론 스퀘어, 슬론 정원 등이 있다. 슬론은 책과 인쇄물, 고대 동전, 도장 등에 관심을 갖고 엄청난 양의 각종 물건을 수집했다. 더불어 다른 수집가들의 수집품을 대량으로 사들였다. 결국 '슬론 컬렉션'은 국보급에 이르렀고 귀족들 사이에서 동경의 대상이 되었다. 그런 만큼 세계 도처에서 높은 가격으로 그의 소장품을 사고 싶어 했는데, 슬론은 자신이 사 모은 세계 각처의 문화 예술품들이 영국에 남아 있기를 바랐다. 그래서 영국 정부에 자신의 컬렉션을 실제 가치보다 훨씬 낮은 2만 파운드(영국 국가 기록 보관소National Archives의 옛날 돈 환산법에 따라 2005년 기준 한화 2백98억 원)에 넘겨주었다. 슬론 컬렉션은 다양한 분야를 망라하고 있어 19~20세기를 거치며 해당 분야를 전문으로 하는 여러 박물관으로 흩어지게 되었다.

고정 관념에서 벗어나다

대영박물관 안으로 발을 디디는 순간 바깥세상과 단절되어 전혀 다른 시간과 공간으로 들어가는 느낌을 받는다. 실내 중정으로 조성된 그레이트 코트의 유리 지붕을 통해 쏟아져 들어오는 빛 때문이다. 이곳의 정식 명칭은 '엘리자베스 2세 여왕의 그레이트 코트'이다. 중정을 설계한 회사는 세계적인 건축가 노먼 포스터가 세운 포스터 앤드 파트너스다. 노먼 포스터는 런던의 풍경을 바꿔놓았다는 평가를 들으며 그가 디자인한 건물을 찾아다니는 관광 상품이 있을 정도로 유명하고, 엘리자베스 2세 여왕에게 남작 작위를 받기도 했다. 테이트 모던 앞에 있는 밀레니엄 브리지Millennium Bridge, 기울어진 달걀 모양을 하고 있는 런던 시청사London City Hall, 작은 오이지처럼 생긴 30 세인트 메리 액스30 St. Mary Axe가 모두 그의 작품이다.

　관광객이라면 시간에 쫓겨 건물까지 유심히 볼 시간이 없겠지만 나처럼 어슬렁거리며 'ㅁ' 자 모양으로 연결된 4개의 건물을 바깥쪽으로 따라 돌다보면 각 건물이 서로 다른 건축 양식으로 이루어져 있는 것을 발견하게 된다. 박물관 입구로 쓰이는

남관은 전체 건물의 얼굴 역할을 하는 파사드로 그리스 신전 건축 양식을 따르고 있다. 이오니아 양식의 높이 솟은 기둥과 주두, 삼각형의 박공과 부조, 건물로 올라가는 계단 등은 그리스 신전에서 쉽게 볼 수 있는 요소다. 철로 뼈대를 놓고 벽돌로 지탱하고 여기에 영국 공공건물에 많이 쓰이는 밝은 회색의 석회석으로 감싸 튼튼하면서도 아름답다. 북관은 빅토리아 여왕 다음 왕인 에드워드 7세(1841~1910년) 시대에 증축한 건물로 입구에서 사자상과 왕관 조각, 왕을 상징하는 문장 등을 볼 수 있다. 북문은 전통적으로 대중들에게 개방되지 않았다. 왕실 행렬이 있을 때 왕족과 귀족이 구경하면서 환호와 박수를 보내던 행사용 공간이었다.

그레이트 코트 가운데 있는 원형 건물은 구 대영도서관 터다. '왕의 도서관 King's Library'이라는 이름이 붙은 서관에 있던 책이 늘어남에 따라 1957년에 추가한 독서 공간이다. 그러나 1998년 유스턴Euston 역 근처로 대영도서관British Library이 독립해 나가면서 잠깐 유료 기획 전시 공간으로 사용되었다가 북관 뒤로 '세계 보존과 전시 센터World Conservation & Exhibition Centre'가 새로 생기게 되면서 현재는 비어 있는 상태다.

관람 전 준비

대영박물관에 들어서면 가장 먼저 층별 안내책자를 얻어야 한다. 런던에 위치한 다른 국립박물관들과 마찬가지로 무료로 가져가도 상관은 없지만 1파운드(약 1천7백 원) 기부를 권장하고 있다. 한국어 오디오 가이드 서비스가 있으니 관람 시간이 충분하다면 대여할 만하다. 관람객 중 해외 관광객이 많기 때문에 층별 안내책자에는 중요 전시물을 중심으로 1시간 코스와 2~3시간 코스의 투어가 안내되어 있다. 대영박물관은 하루에 다 둘러볼 수 있는 규모가 아니므로 시간이 빠듯하지 않더라도 미리 전시실 지도를 보고 대강의 계획을 세워서 가는 편이 좋다. 시간마다 20~30분 코스의 투어가 곳곳에서 다양하게 진행되는데 이를 이용하는 것도 추천할 만하다. 한 번쯤

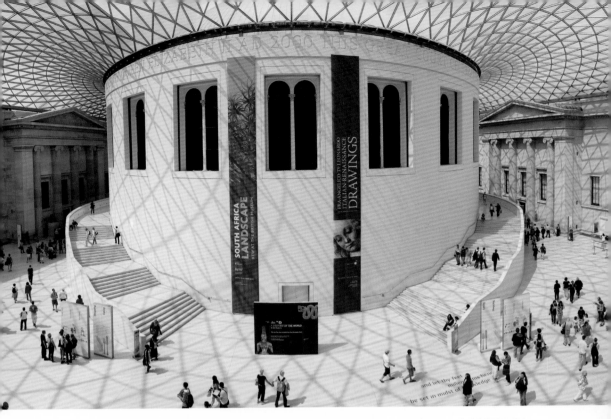

남관 3층 36번 전시실에서 찍은 그레이트 코트. 원형 건물 곳곳에는 기념품점이 있으며 사각 모퉁이 공간에 카페와 휴식 공간이 있다.

들러 사진 찍기 좋은 곳은 1번 전시실인 계몽주의 전시실이다. 계몽주의 시대에 세계를 탐구하고자 했던 사람들의 이해 체계를 보여주는 곳으로 높이 12미터, 길이 1백 미터의 공간을 책과 조각상, 자연물 등이 채우고 있다. 18세기 슬론 컬렉션과 조지 3세의 도서관 이미지가 묘하게 어우러져 있다.

대영박물관의 스타, 이집트 전시실

모든 박물관이나 미술관에는 가장 인기 있는 작품들이 정해져 있기 마련인데, 대영 박물관의 경우는 한두 개가 아니라 전시실 단위로 봐야 한다. 유명한 작품을 본다는 사실에 감격스럽고 흥분되기도 하지만 문화재를 많이 약탈당한 한국 사람 입장에선

정말 많이도 빼앗아 갔구나 싶어 착잡하다.

　대영박물관에서 가장 인기 있는 곳은 북관 3층에 있는 이집트관(61~66번 전시실)이다. 이집트관의 주제는 종교와 미라로 대변되는 사후 세계에 대한 믿음이다. 유물이 얼마나 많은지 보통 그 나라에 가지 않으면 보기 어려운 왕조에 따른 문화의 차이까지 볼 수 있다. 정작 이집트에 있는 박물관들에서는 도대체 어떤 전시물을 내놓고 있을지 걱정될 정도다.

　사람들의 관심을 끄는 것은 뭐니 뭐니 해도 미라다. 미라와 함께 무덤에 넣었다고 하는 샤브티 인형도 눈길을 끈다. 샤브티 인형은 고인이 사후 세계에서 고된 농사일을 하게 될 것을 걱정해 하인을 함께 매장하던 데서 비롯되었다고 한다. 인형에 따라 돌, 나무, 도자기 등 다양한 재료로 만들었고 손에 들고 있는 농기구도 저마다 다르다. 초기에는 한두 개를 넣던 것이 4백1개나 넣은 무덤도 있는데 그 이유가 독특하다. 날마다 한 명씩 일하도록 3백65명의 일꾼을 만들어 넣고, 이들을 감독하는 36명까지 넣었기 때문이란다. 1년에 단 하루만 일하고 10명마다 멘토가 따로 있는 격이니, 이런 노동 환경이라면 노동조합이 생겨날 일도 없을 것 같다.

　이 샤브티 인형을 보면서 중국 진시황제의 병마용갱에서 발굴된 테라코타로 된 병사들이 떠올랐다. 이집트의 경우 농사일을 대신할 하인이고 중국의 경우 전쟁을 치를 병사라는 점에서 차이가 있지만, 이승에서의 삶이 사후 세계와 닮아 있다는 믿음은 이집트나 중국이나 비슷했던 모양이다. 미라 제작이 유행하던 시기에는 고양이, 소, 새, 물고기 등 다양한 생물들을 미라로 제작했는데, 보기에는 귀엽지만 제작 과정을 생각하면 속이 불편해진다.

　이집트 조각상은 동관 지상층(4번 전시실)에 따로 보관되어 있다. 화석, 광물 같은 암석 표본이나 조각품을 박물관의 낮은 층에 전시하는 이유는 무게 때문이다. 딱 봐도 무거워 보이는 로제타석도 이집트 조각상 전시실에 있다. 이 큰 석판에는 동일한 내용이 3가지 다른 고대 언어로 쓰여 있다. 우리가 이집트 문화를 이만큼 이해할 수

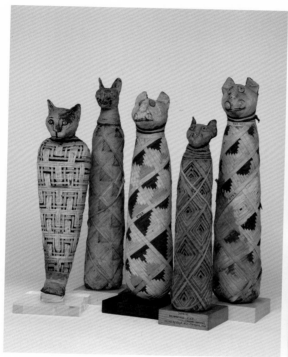

01 02

01 이집트 동물 미라. 이집트에서 미라 제작이 유행하던 시기에는 고양이, 소, 새, 물고기 등 다양한 동물을 미라로 만들었다.

02 양손에 다양한 농기구를 들고 있는 샤브티 인형들. 이집트의 조각상들은 팔을 'X'자 형태로 엇갈리게 하고 있는 것이 특징적인데 이때 손에 무언가를 꽉 쥐고 있는 인물은 남성, 손바닥을 펴고 있는 인물은 여성을 의미한다.

있게 된 것은 이 돌에 새겨진 작은 글씨들을 장 프랑수아 샹폴리옹이 집요하게 해석한 결과이다. 샹폴리옹의 끈질긴 근성이 아니었다면 미라는 공포 영화에나 등장하는 귀신 중 하나에 불과했을지도 모른다. 대영박물관은 1년에 4번 정도 어린이들이 박물관에서 하룻밤을 보내는 야간 프로그램을 진행하고 있는데 이 조각상 전시실이 바로 아이들이 취침하는 곳이다. 이 프로그램은 언제나 만석이다.

문화재 반환 문제가 얽힌 조각상

동관으로 깊숙이 들어가면 고대 그리스의 조각가 피디아스가 설계한 파르테논 신전의 부조 조각상들이 전시되고 있는 듀빈 전시실(Duveen Gallery, 18번 전시실)이 나온다. 이 부조들은 1812년 엘긴 백작이 아테네에서 배로 실어 영국으로 가져왔다고 해서 '엘긴 마블Elgin Marbles'로 더 잘 알려져 있다. 엘긴 백작은 당시 아테네를 통치하고 있던 오스만투르크 제국에 파견되었던 영국 대사였다. 베네치아가 아테네를 공격하자 파르테논 신전이 손상될 것을 우려해 오스만투르크 제국의 '허락'하에 오늘날로 따지면 한국 돈 40억5천7백만 원 정도의 사비를 들여 영국으로 이 조각들을 실어 왔다. 이후 높은 값에 사겠다는 나폴레옹 1세의 제의도 거절하고 영국 정부가 살 수 있도록 가격을 낮춰 대영박물관에 넘겨주었다. 언뜻 위험에 빠진 문화재를 지켜낸 듯 보이는데 논란이 되는 것은 엘긴 백작이 받았다는 오스만투르크 제국 '허락'의 합법성 여부다. 서류를 위조했거나 합법적인 절차를 밟은 것이 아니라면 말 그대로 문화재를 빼돌린 것이기 때문이다. 그리스 정부는 이 문서가 합법적이지 않다는 이유로 끈질기게 반환을 요구하고 있다.

　문화재 반환 문제는 비단 대영박물관뿐 아니라 세계의 굵직한 백과사전식 박물관들이 안고 있는 문제라는 점에서 앞으로 이 문제가 어떻게 진행될지 주목된다. 프랑스 정부로부터 우리의 외규장각 도서를 5년 단위로 '대여받는' 입장이라 그리스의 분노와 반환 요구가 남의 일 같지 않다. 게다가 파르테논 신전의 부조는 그나마 이것만을 위해 지어진 전시실에서 많은 사람들의 사랑을 받고 있는데, 외규장각 도서는 프랑스국립도서관에 묻혀 있었다는 점이 서글플 따름이다.

　대영박물관이 엘긴 마블을 몇 번 세척한 것도 논쟁이 되었다. 흔히 그리스와 로마 석상이 원래 흰색이라고 생각하는데 과학 기술의 발전으로 파르테논 신전 조각상을 비롯한 고대 그리스 석상은 채색이 되어 있었다는 사실이 밝혀졌다. 석상에 입혀진 색이 2천 년이라는 시간을 거치면서 바래고 없어진 것이다. 대영박물관은 석

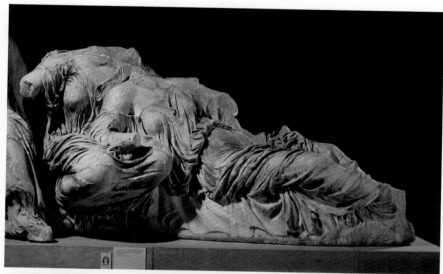

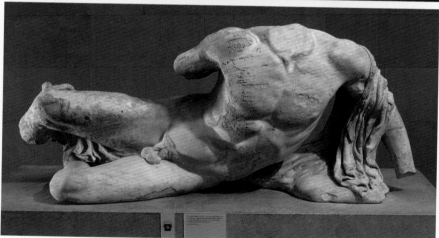

동관 듀빈 전시실에 있는 파르테논 신전의 박공 부분을 장식했던 부조 일부. 직접 조각상 앞에 서보면 전체 신전이 어느 정도 규모였을지 짐작할 수 있다. 삼각 형태의 박공에 맞도록 인위적으로 자세를 낮춰 나가는데 그 변화하는 과정이 자연스럽다. 위치상 멀리서 바라보는 조각상인데도 자세와 옷의 주름 하나하나까지 섬세하게 조각한 것이 무척 인상적이다.

그리스 로마 조각상들에 채색이 되어 있었을 것이라는 논쟁은 오래전부터 있어왔다. 1868년 로렌스 앨머 태디마의 〈파르테논 신전의 부조를 보여주는 피디아스〉를 보면 조각상들이 채색되어 있는 신전의 모습을 상상할 수 있다.

상에 묻은 때를 세척해 고대 석상의 고전미를 드러내려 한 것인데, 결과적으로 원래 흰색이 아닌 문화재를 적극적으로 훼손시켜온 셈이 되었다. 보존에 앞장서야 하는 박물관의 입장에서는 아이러니가 아닐 수 없다.

현대인의 삶과 죽음에 대한 대처

이집트 전시실이 있는 북관에는 중국과 일본 유물을 전시해놓은 아시아관이 있는데, 이 아시아관을 가려면 북관 입구에 놓인 웰컴 전시실(Wellcome Gallery, 24번 전시실)을 지나게 된다. '환영한다'는 의미의 'Welcome'이 아니라 'Wellcome'으로 웰컴 재단에서 후원하는 전시실이다. 이 전시실의 부제는 '삶과 죽음'이다. 전시실 중앙에

는 망사와 알약, 사진 등으로 제작된 수지 프리먼의 퀼트 작품 〈요람에서 무덤까지
Cradle to Grave〉가 놓여 있다. 영국인 남녀 각각의 생애를 다룬 작품으로 투약 기록과
진료 기록을 통해 현대인이 건강, 삶과 죽음에 어떻게 대처하고 있는지를 보여준다.
'인류 문화의 관점에서 본 의학'이라는 웰컴 재단의 관심사를 대변하는 작품이다.

그 기록들 중 일부를 인용하자면, 한 남성은 아기였을 때 비타민 K 주사와 예방
주사를 맞고 성인이 되어서는 감기와 염증이 있을 때마다 항생제와 진통제를 복용
했다. 나이가 들면서는 폐 기능이 떨어져 담배를 끊었고, 고혈압으로 고생하다가 76세
에 뇌졸중으로 사망했다. 66세부터 10년간, 즉 그가 생의 마지막 10년간 복용한 약
이 평생 복용한 약의 대부분을 차지할 만큼 많았다는 기록에서 나이 듦의 슬픔과 인
간 존재의 한계가 느껴진다. 누군가의 진료 기록을 요약해놓은 작품에서 관람객은
스스로의 삶을 뒤돌아보게 된다. 내 또래의 사람이 이 작품의 표본이 되었다면 망사
퀼트 안에 엄청난 양의 카페인과 다이어트 약, 다량의 알코올과 숙취 해소제 등이
추가될 것이라는 생각이 스쳤다.

한국관, 어떻게 봐야 할까?

웰컴 전시실과 연결된 계단을 따라 2개 층을 더 올라가면 한국관(67번 전시실)이 나
온다. 관광 나이트클럽 이름을 연상시키는 '한국관'의 영어 이름은 '한국재단전시실
Korea Foundation Gallery'로 한 재단의 후원으로 마련된 곳이다. 외국인 관람객들보다도
한국인 관람객들이 유독 많이 눈에 띄는데 '우리 것은 어떻게 해놓았나?' 하는 궁금
증 때문일 것이다. 대영박물관에 약탈한 문화재가 아니라 기증받은 문화재를 위해
설치된 전시실은 오직 2개뿐인데, 한국관이 그중 하나라는 점에서 특별하다. 또 다
른 하나는 수십 개의 일본 기업이 힘을 모아 세운 일본관이다. 일본관은 후원금의
수준이 다른 만큼 컬렉션이나 전시실 규모도 크다.

01
02

01 웰컴 전시실 전체를 가로지를 정도로 긴 〈요람에서 무덤까지〉. 중앙에 놓인 퀼트 양옆으로는 작품의 대상인 남녀의 사진과 진료 기록들이 시간순으로 전시되어 있다.

02 작품 세부. 한 사람이 일생 동안 복용하는 다양한 약을 상징함과 동시에 인간 존재의 한계를 드러낸다.

1998년 대영박물관에 한국 전시물 전용 전시실을 세워달라며 약 1억 파운드(1천 7백10억 원)를 선뜻 기부한 이는 기업인이었던 고 한광호 한빛문화재단 명예 이사장이다. 여기에 한국국제교류재단이 1백20억 원을 개관 기금으로 내놓아 2000년 11월 대영박물관에 한국관이 1백20평 규모로 문을 열었다. 당시 한국국제교류재단은 세계 3대 박물관에 한국관 설치 사업을 추진 중이었는데, 1998년에 미국 메트로폴리탄 박물관에 한국관을 연 것이 첫 번째였고 그다음이 대영박물관의 한국관이었다. 그리고 2001년에 프랑스 기메 미술관의 한국관이 3번째다. 이 3군데의 박물관에 개별 전시실을 두고 있는 나라가 그리 흔치 않음을 고려한다면 자긍심을 가질 만한 일이다.

대영박물관의 한국관은 기원전 5000년부터 기원후 1900년대까지의 고고학적 발굴 자료와 한국의 예술을 전시하고 있는데, 달항아리, 한복, 한옥처럼 중국이나 일본과는 차별화되는 한국 고유의 미를 드러내는 것이 전시의 초점이다. 전시물은 구입 및 대여와 기증을 통해 얻어진 2백50점 규모로, 이 중 일부 전시물은 한국국립중앙박물관에서 주기적으로 교체해주고 있다. 고고학과 예술을 한자리에서 보여주겠다는 것은 야심찬데 전시실 규모에 비해 보여주는 시기가 길고 전시 유물의 수가 턱없이 부족하기 때문에 한국국립중앙박물관에서 깊은 인상을 받았던 한국인 관람객이라면 '실망스럽다', '초라하다', '휑하다'라는 인상을 받기 쉽다. 혹자는 뛰어난 전시물이 몇 점 없어서 그렇다는데 사실 반드시 뛰어난 혹은 많은 전시물이 있어야 좋은 전시가 되는 것만은 아니다. 전시물이 몇 점 없어도 이를 해석하는 방식이나 흥미를 유발할 내용들은 얼마든지 다양할 수 있다. 게다가 이곳에 전시된 유물들은 모두 중요한 것들뿐이다. 한국관에서 '성의 없다'라는 인상을 받았다면 아마도 가장 큰 이유는 전시물 때문이 아니라 전시 방식 및 외국인 큐레이터의 한국에 대한 열정 부족에서 기인한 것이 아닐까 싶다. 일본관의 경우처럼 한국 기업들의 후원을 받아 전시실의 전시 방식을 바꿀 수만 있다면 외국인들이 한국관에서 받는 인상도 크게 바꿀

한국관 입구 근처에 놓인 철불 뒤로 한국국제교류재단에 대한 감사의 말이 적힌 원형 감사패가 걸려 있는데 우연인지 의도한 것인지 마치 불상의 광배처럼 보인다.

수 있을 것으로 보인다.

대영박물관에서는 기본적으로 전시물을 독자적인 의미를 지닌 예술 작품처럼 다룬다. 현대미술관에 가면 작품 옆에 작품 제목, 연도, 매체 등 가장 기본적인 정보만을 적어둔 설명판을 보게 되는데, 이는 작품 스스로도 충분히 의미를 전달할 수 있으므로 부가적인 설명이 오히려 작품의 의미를 오도하거나 가릴 수 있다고 믿기 때문이다. 하지만 인류가 살아온 흔적과도 관련이 있는 고고학적 유물들을 이런 식으로 전시하면 해당 문화나 역사에 지식이 없는 관람객에게는 불친절하고 어려운 전시가 된다. 한편으로는 그 문화에 익숙한 관람객에게는 특별할 것 없고 재미없는 전시가 되어버릴 수 있다. 한국관이 일본, 중국 전시실과 근접한 곳에 있고, 대부분의 관람객들이 여러 개의 전시실을 하루에 다 둘러본다는 점을 고려하면, 중국인, 일본인, 한국인을 구별하지 못하는 외국인들이 한국관에서 어떤 느낌을 받을지 궁금해진다. '곡선의 미학'이니 '백의민족'이니 하는 말을 한 번도 들어본 적 없는 이들에게 색이 바래고 때가 묻은 한복 한 벌이 한국의 미를 과연 어느 정도 보여줄 수 있을지 걱정도 된다.

초기 한국관 설립에서부터 2008년까지 전시를 담당한 큐레이터는 영국인 제인 포탈이었다. 그녀는 한국에서 한국어를 공부하고 이후에는 베이징대학교에서 중국어와 중국 미술을 공부해 대영박물관 중국, 한국 컬렉션의 큐레이터가 되었다. 제인의 개인 관심사는 한국 예술 중에서도 북한의 현대미술이었고 한국관 큐레이터로 있을 당시 북한 미술에 관해 집필을 하기도 했다. 북한에 2번 방문해 정치적 선전물

한국관 전시실 한쪽에 자리 잡은 12평짜리 3칸 한옥 사랑채. 현판에는 한국과 영국을 의미하는 '한영실'이라는 글이 쓰여 있다.

들을 구입해 오기도 했는데, 이러한 정치 포스터를 한국의 전통 서예 작품과 함께 전시해서 항의를 받고 철거한 적이 있었다. 외국인으로서 가지는 한국에 대한 관심사가 한국관을 통해 알리고 싶은 한국인의 기대와 달라 생긴 해프닝이었다.

한국의 역사를 공부하고 실제 한국에서 살아봤던 제인이 남북의 관계를 모르지 않았을 것이다. 아마도 제3자의 관점에서 남북이 통일된다면 사람들의 관심이 상대적으로 연구가 덜 된 북한의 예술에 집중될 것이라 미리 연구를 해놓은 것이라는 해석도 할 만하다. 사실 외국인으로서 상대적으로 접근성이 낮은 한국 미술을 연구 대상으로 삼은 것은 고마워해야 할 일인지도 모른다. 사건의 발단은 제인이 이데올로기에 비교적 자유로운 영국인으로서 한국 미술 중에서도 북한 미술을 자신의 전공 분야로 삼은 데서 비롯되었다. 기원전 5000년에서 기원후 1900년을 대상으로 하는 전시실이니만큼 한국을 보다 넓은 범위에서 정의하려 했는지도 모른다. 하지만 한

국관이 박물관에서 자체적으로 설치한 전시실이 아니라, 남한에 있는 한 재단의 기부에 힘입어 세워진 것이기 때문에 이들의 의견을 완전히 무시할 수 없는 것도 사실이다. 전시에서 보여주는 시각이 이처럼 문제가 되는 경우는 사실 현대 과학 전시에서는 훨씬 더 흔한 일이지만 예술 작품을 두고 정치적 문제가 불거지는 일은 드물어서 한층 흥미롭게 다가온다. 이러한 해프닝은 박물관 전시가, 더 나아가 박물관이 전시물에 대한 중립적 또는 객관적 시각을 보여준다고 믿는 것이 얼마나 순진한 생각인지를 새삼 깨닫게 해준다.

삼성 디지털 디스커버리 센터

대영박물관을 방문하면서 지하 전시실에 가봤다는 사람은 개인적으로 한 번도 만난 적이 없다. 아마도 다른 전시실과 이어져 있지 않고, 지하로 내려가는 계단이 남관 모퉁이에 있어서 지나쳤을 것이다. 이곳 지하에는 어린이와 청소년들을 위한 교육 센터와 장소 대여를 주로 하는 세미나실, 강당 등이 있는데 그중에 삼성 디지털 디스커버리 센터도 자리 잡고 있다. 이곳에서는 유물이나 박물관 관람에 익숙하지 않은 어린아이들을 위해 다양한 디지털 장비를 통해 흥미를 유발하고 학습을 유도하는 연령별 프로그램을 경험할 수 있다.

삼성전자의 후원으로 2009년 오픈한 이곳은 네덜란드의 암스테르담 시립미술관 Stedelijk Museum Amsterdam, 미국 샌프란시스코 과학관 Exploratorium에 이어 증강 현실 Augmented Reality, AR 기술을 이용한 활동 프로그램 운영을 선보여 관심을 모았다. 증강 현실은 실세계에 3차원 가상 이미지를 겹쳐 보여주는 기술을 말하는데, 카메라가 달린 디지털 기기가 AR 마커를 인식하면 실제 눈으로 보는 공간을 바탕으로 기기의 스크린에 미리 디자인된 가상의 이미지를 보여주게 된다. 삼성 디지털 디스커버리 센터의 인기 프로그램인 '사후 세계로 가기 위한 여권 Passport to the Afterlife'의 경

우 스마트폰의 카메라로 이집트 전시실에 흩어져 있는 AR 마커를 비추면 여권을 얻는 데 필요한 필수 아이템들의 이미지가 나타난다. 이를 하나하나 찾아내 개개인에 맞춰 주술을 걸고 자신들이 가고 싶은 사후 세계 장면을 선택해 자신의 이미지를 유물 속에 한 장면으로 합성하는 과정으로 진행된다. 게임 형식이라 관람객들이 흥미로워하는 동시에 체험을 통해 주요 전시실의 유물에 대해 배울 수 있는 좋은 기회를 갖게 된다.

전시실에 흩어진 AR 마커를 스마트폰 카메라로 비추면 스크린에 미리 저장된 이미지나 동영상이 보인다. 사진의 AR 마커는 QR 코드와 비슷해 보이지만, 흑백 격자무늬여야만 하는 QR 코드와 달리 AR 마커는 2차원 이미지라면 모두 가능하다.

　　주로 학교에서 단체로 현장 학습을 오는 학생들 대상이고 예약제로 이루어지고 있어서 이 프로그램에 개인적으로 참여하기는 쉽지 않지만, 주말에는 일반 가족 관람객들을 위해 개방해두고 있으니 시설을 구경하고 궁금한 점은 물어볼 수도 있다. 또 따로 마련된 웹사이트(vimeo.com/samsungcentre)에서 아이들이 만든 영화나 뉴스를 볼 수 있고 프로그램 소개도 자세히 되어 있어, 앞으로 디지털 미디어를 통한 학습 프로그램을 계획하고자 한다면 유용한 연구 사례가 될 것으로 보인다.

British Museum, Great Russell Street, London, WC1B 3DG
www.britishmuseum.org

삼성 디지털 디스커버리 센터 www.britishmuseum.org/learning/samsung_centre.aspx

월요일~목요일, 토요일~일요일 10:00~17:30, 금요일 10:00~20:30
무료입장

지하철 홀본(Holborn) 역과 토트넘코트로드(Tottenham Court Road) 역에서 걸어서 15분 거리

맨체스터 박물관
Manchester Museum

실험과 탐구의 정신을 보여주는 대학 박물관

맨체스터 박물관은 휘트워스 미술관 Whitworth Art Gallery과 더불어 맨체스터대학교의 부속 기관으로, 두 박물관 모두 지금의 모습을 갖추기까지 여러 번 위치를 옮기고 증축을 거듭해왔다. 기존 건물의 양식을 유지하면서 건물과 건물 사이를 요리조리 이어놓은 부분에서 전통 박물관으로서의 면모가 느껴진다. 개인적으로는 맨체스터에서 박물관학을 공부하는 동안 현장 학습을 주로 했던 곳이라, 미운 정 고운 정이 쌓인 곳이기도 하다. 맨체스터 박물관이 대학 박물관이 된 것은 1868년이다. 소장품이 늘어감에 따라 큰 건물을 찾아 이동하다가 1890년 현재의 건물에 자리를 잡게 되었다. 이 박물관을 처음 찾은 사람이라면 아마도 '관람 동선이 왜 이렇게 복잡해?'라는 생각이 들 텐데 안내도를 살펴보면 그 이유를 알 수 있다. 좁은 골목길인 커플랜드 스트리트 Coupland St.를 사이에 두고 2개의 건물이 연결되어 있고 왼쪽 건물은 3층, 오른쪽 건물은 2층이라 연결부가 1층과 2층에만 있기 때문이다.

1821년 한 개인의 자연사 컬렉션에서 시작된 맨체스터 박물관 컬렉션은 점차 고고학, 이집트학, 동물학, 식물학, 곤충학, 광석학, 화석학, 민속지학, 화폐학으로 그 범위를 넓혀가면서 현재는 '살아 있는' 생물까지도 포함한다. 맨체스터는 산업

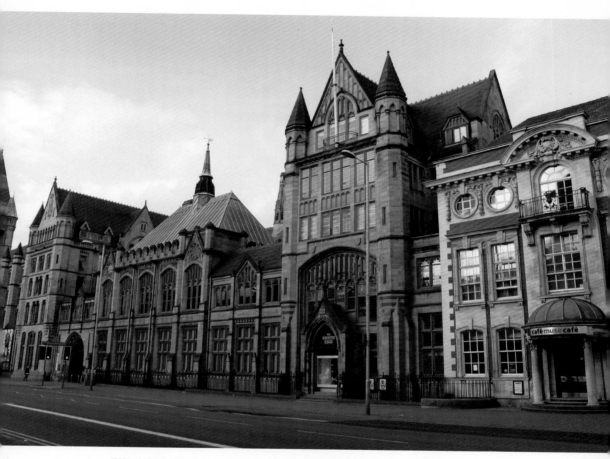

맨체스터 박물관 건물. 사진 왼쪽 끝에 보이는 아치형 출입구 쪽이 박물관 입구이다. 오른쪽의 크림색에 붉은색 줄이 들어 간 건물은 박물관 카페다. 고딕 양식을 차용했지만 규모가 크지 않아서인지 권위적이지 않으면서도 기품이 느껴진다.

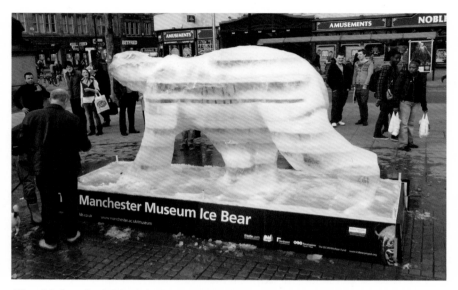

얼음 조각가 마크 코레스와 맨체스터 박물관이 공동 제작한 얼음 곰 조각상. 얼음 곰은 코펜하겐 UN 기후 변화 협약 총회때 첫 선을 보였고, 2009년 런던 트라팔가르 광장(Trafalgar Square) 전시 이후 영국에서 선보인 2번째 얼음 곰이다.

혁명의 중심지였기 때문에 부유한 기업가의 기부와 후원으로 컬렉션이 빠르게 늘어났다. 초기 박물관을 설계한 건축가는 런던 자연사박물관Natural History Museum과 맨체스터 시청 건물인 맨체스터 타운 홀Manchester Town Hall을 설계한 알프레드 워터하우스(1830~1905년)다. 소장품이 늘어남에 따라 1910년대 초반과 1920년대 후반에 2차례 증축했는데 이를 맡았던 건축가는 알프레드 워터하우스의 아들과 손자였다.

대학 박물관은 'OOO'다

실험정신과 교육성은 대학 박물관만의 특징이다. 또 소장품의 성격도 해당 대학의 학과와도 밀접하게 관련되어 있다. 맨체스터 박물관의 경우 자연사와 인류학 소장

품을 한자리에서 만나볼 수 있다. 오늘날 박물관은 백과사전식 박물관 외에는 자연사, 민속학, 인류학 등으로 전문 분야가 나뉘어 있어서 몇몇 박물관을 제외하고 2가지 이상의 주제를 포함하는 경우는 드물다. 많은 박물관들이 관람객의 자유로운 접근과 적극적인 참여를 우선순위에 놓는 것과는 달리, 맨체스터 박물관 같은 대학 박물관의 우선순위는 소장품 연구에 있다. 한편 특유의 실험 정신 덕분에 새로운 연구 결과나 이론에 개방적이라 때때로 논란이 되기도 하는 과감한 전시도 볼 수 있다.

'파헤쳐진 고대 이집트' 전시 홍보 영상의 주인공 딕비 교수와 그의 조수 벤. 이집트학의 권위자 딕비가 조금 멍청한 조수 벤과 함께 펼치는 모험담이다. 전시 홍보를 마치 영화 예고편처럼 만든 것이 인상적이다.

2011년 3월 맨체스터 박물관은 맨체스터 시내 피카딜리 가든 Piccadilly Gardens에 얼음으로 조각한 곰을 선보였다. 사람들이 자유롭게 만지고 올라탈 수 있게 했기 때문에 설치 5일 만에 녹아버려 얼음 곰은 청동 뼈대만 남게 되었다. 이 전시는 인간 행동이 기후 변화에 끼치는 영향에 대한 경각심을 불러일으키기 위한 것이자 박물관에서 새롭게 선보이는 '살아 움직이는 세계 Living World' 전시실을 홍보하기 위한 것이었다. 사람들에게 주제를 성공적으로 전달한 전시였다. 또 2011년 9월부터 1년 동안 '파헤쳐진 고대 이집트 Unearthed:Ancient Egypt'라는 전시를 선보였을 때는 미라를 발굴하는 코믹 영상을 제작해 전시장 입구에서 상영하기도 했다. 박물관 전시 홍보를 이런 식으로도 할 수 있구나 싶고 영상이 재미있어서 갈 때마다 다시 보았던 기억이 난다. 현재도 유튜브 Youtube.com에서 전시 원제목으로 검색하면 전시 홍보 영상 2가지를 볼 수 있다.

실험정신으로 똘똘 뭉친 개성 있는 전시관들

맨체스터 박물관은 대영박물관 다음으로 우수한 이집트 유물과 유해 컬렉션을 소장하고 있어 이집트 전시실은 이 박물관의 가장 큰 볼거리이다. 1908년 미라를 감싸고 있던 붕대를 풀어 내부를 연구해 사인을 밝혀냄으로써 미국 하버드대학교를 제치고 미라 전문가로 세계적 명성을 얻은 마거릿 머레이 교수가 이집트 컬렉션의 초대 큐레이터였다.

최근에 새롭게 단장한 '살아 움직이는 세계' 전시실도 빼놓을 수 없는 곳이다. 먼저 기존의 박물관 분류 체계에서 벗어나 주제별 전시를 하고 있다는 점이 눈에 띈다. 주제별 전시란 조류, 맹금류, 포유류, 해양 동식물 등의 분류에 따라 전시하는 것이 아니라 '평화', '재앙', '날씨', '상징', '경험', '삶'과 같은 주제에 맞춰 해당 단어에서 연상할 수 있는 전시물을 배치하는 것이다. 전시실에 들어서는 순간 시선을 잡아끄는 것은 양쪽으로 정렬된 검은색 전시 상자 위에 있는 네온 글씨다. 진지한 박물관 분위기에 전혀 어울릴 것 같지 않은 네온 불빛이 동물의 사실적인 표정이나 자세와 더불어 보존상의 이유로 어두울 수밖에 없는 박물관 내부를 생동감 있게 만들어준다.

'살아 움직이는 세계' 전시는 스마트폰 애플리케이션으로도 개발되어 있어 누구나 무료로 다운로드할 수 있다. 이 앱을 통해 실제 전시실의 모습을 거의 그대로 화면에서 볼 수 있을뿐더러, 전시물에 대한 정보를 전시실에서 보는 것과 동일하게 또는 더 많이 접할 수 있다. 스마트폰이 없는 경우에는 박물관에서 삼성전자의 갤럭시탭을 대여해 전시를 관람할 수 있다. 맨체스터 박물관은 박물관 내에 정규직으로 미디어 담당을 따로 두고 있는 몇 안 되는 기관 중 하나로 디지털 미디어를 전시에 적극 활용하고자 하는 노력이 엿보인다. 한편 2012년 9월까지 박물관 입구에 마련되었던 조그마한 텃밭도 '살아 움직이는 세계' 전시의 일환으로 기획된 것이다. 실제로 살아 있는 동식물들만큼 현실감 있는 건 없으니 말이다. 이 텃밭을 지역 주민들이 직접 가꾸었다

01 02 03

01 '살아 움직이는 세계' 전시실의 일부. 동물 박제들은 조도가 낮은 전시실에서 부분 조명을 받아 더욱 극적으로 보인다.

02 '살아 움직이는 세계' 전시실의 산양 박제. 동물 박제에 가끔씩 이렇게 옷을 입혀놓은 것을 볼 수 있다.

03 '살아 움직이는 세계' 애플리케이션 화면. 보통 박물관에서는 스마트폰 애플리케이션을 제작하는 경우가 거의 없고 있더라도 유료인데, 이런 점을 보면 교육성을 중요시하는 대학 박물관으로서의 면모를 확인할 수 있다.

는 점도 독특한데, 전시와 연계된 프로그램으로 관람객은 물론 지역 주민의 참여를 이끈 점은 배울 만하다.

　박물관 건물 2층에 있는 '비바리움(Vivarium, 자연과 똑같은 환경을 만들어 식물과 작은 생물을 함께 키우는 공간. 테라륨Terrarium이 환경만 조성하는 것이라면 비바리움은 생물체까지 포함한다)'에서는 '살아 있는' 소장품들을 볼 수 있다. 맨체스터 박물관은 리버풀 세계박물관World Museum Liverpool의 곤충 비바리움 '버그 하우스Bug House'와 함께 살아 있는 컬렉션을 가진 영국에서 몇 안 되는 기관 중 하나다. 2000년에 설치된 이 비바리움은 멸종 위기에 처한 양서류와 파충류를 보존하기 위한 프로젝트의 일환으로 자연환경을 조성해 이들이 계속해서 번식할 수 있도록 돕고 있다. 사막에서 사는 도마뱀과 열대우림의 개구리와 같이 흔치 않은 종들을 만날 수 있다. 도마뱀이나 뱀을 징그러워하는 마음은 사회에서 학습된 것이어서 어릴 때부터 양서류나 파충류를 가까이 접하며 성장하면 생명과 자연에 대한 인식과 태도가 달라질 수 있다고 한다. 이

비바리움에 전시되어 있는 살아 있는 뱀(위)과 개구리 (아래). 열대 기후에서 사는 동식물들이 번식할 수 있도록 다른 전시실과 달리 따뜻하다. 사진에서는 커 보이지만 실제 개구리 크기는 손가락 한 마디 정도라 한참 만에 찾아냈다.

런 점에서 비바리움은 특히 어린이들에게 유익한 전시다. 또 아이들이 직접 동식물들을 만져보고 설명을 들을 수 있는 프로그램도 마련되어 있다.

맨체스터 박물관의 비바리움을 관리하는 사람은 파충류분과 큐레이터인 앤드루 그레이다. 파충류학자이자 열정적인 양서류 보존가인 그는 개인 블로그frogblogmanchester.com에 파충류에 대한 재미있는 정보를 싣고 있다. 공룡과 함께 살았을 만큼 개구리는 지구상에서 오래되고 적응을 잘하는 종種이며, 도마뱀 꼬리 끝이 뾰족한 이유는 구멍으로 도망쳐 들어갈 때 꼬리부터 들어가기 좋게 하려는 것이라고 한다. 마치 동물원에 온 듯한 착각에 빠지게 하는 비바리움은 동물원도 살아 있는 컬렉션을 가진 박물관이라는 생각을 갖게 했다.

나 찾아봐라, 어디 있-게?

맨체스터 박물관에는 눈에 잘 띄지 않아 놓치기 쉽지만 워낙 유명해서 꼭 봐야 하는 것 2가지가 있다. 하나는 박물관 정면 유리 진열장에 있는 키다리게Japanese Spider Crab다. 박물관 보존 팀은 게의 거대한 몸을 지탱하기 위해 스테인리스강으로 제작한 지지대를 게 다리와 연결해놓았다. 원래 박물관 중앙에 전시되어 있었는데 몇 해 전 이곳 창가 쪽으로 옮겨놓은 것이다. 특별할 것 없어 보이지만 오래전부터 전시해

박물관 앞에 독립적으로 전시된 키다리게. 볼 때마다 '저만한 크기의 게를 쪄 먹으면 좋겠다.'라는 생각이 드는 건 타국에서 입에 맞지 않는 음식들에 지친 탓일까?

온 인기 많은 게로, 회원수가 적긴 해도 페이스북에 '맨뮤 게사모Manchester Museum Crab Appreciation Society'가 있을 정도다.

　빼놓지 말고 꼭 봐야 할 또 하나는 기획 전시실 입구 안쪽에 있는 마크 디온의 '초현실주의와 그 유산 연구 센터 연구실Bureau of the Centre for the Study of Surrealism and its Legacy'이다. 어둠침침한 전시 공간 한구석에 불 켜진 방이 보인다. 각종 표본 및 박제와 모형들이 가득하고, 서랍을 열어서 글을 쓰게 되어 있는 책상에 서류 더미가 가득한 모습이 19세기의 큐레이터 연구실을 보고 있는 듯하다. 약장 서랍처럼 자그마한 서랍장에는 분류 표식이 붙어 있고 그 옆으로는 '저걸 어떻게 다 구별하나!' 싶은 열쇠 더미가 걸려 있다. 책상 위 전등에 불도 켜져 있고 벽난로 옆에 안락의자도 놓여 있는 것이 큐레이터가 잠깐 자리를 비운 듯하다. 호기심에 문고리를 돌려보거나 흔들어보지만 문은 잠겨 있고 아무리 기다려도 큐레이터는 오지 않는다. 전시된 모든 것들이 문 저 뒤편에서 들어오라고 손짓하는 듯한데, 들어가고 싶은 충동은 굳게 잠겨 있는 문에 의해 좌절된다. 세상에 '만지지 마시오.', '들어가지 마시오.'와 같은 금기 문구처럼 만지고 싶고 들어가고 싶게 만드는 것이 또 있을까? 들어가지 못하는 것

을 알면서도 그 자리에 선 채 안에 있는 것들을 살펴보게 된다. 이상한 물건들이 가득 있다. 개와 오리너구리 박제, 다리가 6개 달린 기형 기니피그, 유리종 안에 놓인 보라색 꽃잎들, 꽃송이가 둘인 민들레, 꽃송이가 셋인 수선화 등등. 이러한 전시물들은 마치 미셸 푸코가《사물의 질서Order of Things》에서 인용한《중국대백과사전》의 기이한 분류 체계를 보고 있는 듯한 느낌을 자아낸다.

박물관에 있는 것들은 대체적으로 분류 체계에 맞아떨어지는 것들이다. 하지만 이 전시를 기획한 작가 마크 디온은 우리가 합리적이라고 당연히 받아들이는 서양의 분류법과 이분법적 사고방식에 문제를 제기한다. 실제로 이 방에 전시된 모든 것들이 작가가 맨체스터 박물관 수장고에서 직접 찾아낸 것이라는 점이 흥미롭다. 흔히 체험 위주의 전시에서 관람객들이 전시물에 더 집중하게 된다고 하지만, 바라보는 것에서 시작해 바라보는 것으로 끝나는 마크 디온의 작업은 이러한 명제를 무색하게 만든다. 이 경우 호기심과 상상력은 바라본다는 수동적인 행위와 서랍과 옷장처럼 닫히고 접근이 허용되지 않는 금기의 공간에서 오히려 활발해진다. 이처럼 일차적으로 예술 작품으로 만들어졌지만, 그 내용은 박물관의 역사나 분류 체계에 담긴 의미에 관한 것이고 보는 행위가 주를 이루는 박물관에서 관람자의 '보는 행동'이 작품을 읽어 나가는 중요한 시작점이 된다는 점에서 박물관에 이 작품이 있다는 것이 참 적절하다는 생각이 든다. 이러한 사례들에서 드러나는 도전과 실험정신이 맨체스터 박물관을 더욱 매력적으로 만드는 것이 아닐까 싶다.

맨체스터 박물관은 대학 기관으로서 받는 연구 지원금을 바탕으로 앞서 가는 기술을 연구하기도 한다. 의학이나 비행 연습에 이미 사용되고 있는 컴퓨터 촉각 기술이 그 대표적인 예로, 맨체스터 박물관은 영국에서 컴퓨터 촉각 기술을 전시와 보존에 연관 지어 연구하는 몇 안 되는 기관 중 하나다. 몇몇 박물관에서 3D 스캔된 소장품 정보를 제공하고 있기는 하지만 아직 컴퓨터 촉각 기술이 전시물에 활용된 예는 없다. 비용 문제로 실용화 단계가 되려면 좀 기다려야 하겠지만 실용화되면 시각

01 02

01 19세기의 큐레이터 연구실을 떠올리게 하는 마크 디온의 설치 작품. 유리창을 통해 불 켜진 내부를 들여다보도록 의도된 작품이라서 유리창마다 안을 들여다보려는 사람들이 남긴 코 얼룩과 지문이 가득하다.

02 사무실 내부는 기이한 물건들로 가득 차 있다. 이곳에서 '파헤쳐진 고대 이집트'의 전시 홍보 영상을 촬영했다고 한다.

장애를 가진 사람들도 전시물을 느끼고 이를 시각화할 수 있기에 기존의 전시 해석 방식에 획기적인 변화를 가져올 것이다. 작은 펜이 달린 로봇 팔을 움직여 전시물의 형태나 질감을 느낄 수 있기 때문이다. 또 관람객들이 직접 만지거나 가까이 보지 않아도 이 기술을 통해 근접 경험을 할 수 있게 되고 깨지기 쉬운 유리 작품이나 앞뒤와 내부 모두를 한 번에 보기 어려운 조각 작품들을 연구 및 전시할 수도 있게 된다.

Manchester Museum, The University of Manchester, Oxford Road, Manchester, M13 9PL
www.museum.manchester.ac.uk

월요일~일요일 10:00~17:00, 12월 24~26일과 1월 1일 휴무
무료입장

기차 옥스퍼드 로드(Oxford Road) 역이나, 맨체스터 피카딜리(Manchester Piccadilly) 역에서 걸어서 갈 수 있다. 길을 물을 때 '미라와 공룡이 있는 박물관'이라는 사실을 꼭 말해야 과학산업박물관(Museum of Science and Industry, MOSI)과 혼동하지 않고 제대로 안내받을 수 있다.

자연사박물관
Natural History Museum

아이는 신 나고 어른은 신기한
자연의 성전聖殿

자연사박물관은 대영박물관 다음으로 아이를 둔 가족 관람객이 자주 찾는 곳이다. 학교의 현장 학습 장소로도 인기가 있어서 다양한 연령층에 맞춘 전시물과 프로그램을 선보이고 있으며, 다양한 미디어를 통해 지구과학을 쉽게 이해하도록 어린이의 눈높이에 맞춘 전시 디자인을 제시하고 있다. 또 홈페이지에 '부모를 위한 생존 지침서'를 올려놓아 활기 넘치는 아이들과 박물관 구경을 할 때 녹초가 되지 않고 잘 관람하는 방법을 안내해준다. 지침서에는 연령층에 맞춰 적절하게 설명하는 법, 과제를 내주어 스스로 이해하게 하는 법, 중간중간 간식을 제공해야 하는 이유 등이 조목조목 설명되어 있다. 하지만 부모가 특별히 노력하지 않아도 자연사박물관에서 아이들은 지루할 틈이 없다. 소리를 내며 움직이는 티라노사우루스가 있는 공룡관과 살아 있는 곤충들을 관찰할 수 있는 전시관을 비롯해 한마디로 지구의 역사가 압축되어 있는 곳인 만큼 아직 세상 넓은 줄 모르는 아이들의 혼을 쏙 빼놓기에 충분하기 때문이다.

그렇다고 자연사박물관을 아이들만의 박물관이라고 생각하면 안 된다. 어린이들이 박물관과 미술관의 중요한 관람객이 된 것은 최근 반세기의 일이지, 그 이전까

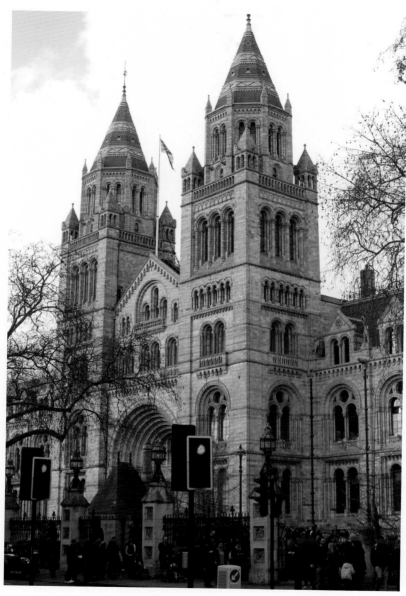

자연사박물관 앞에는 언제나 긴 줄이 늘어선다. 오후에도 줄이 좀처럼 줄어들지 않기 때문에 한번 들어갔을 때 다 보고 나오는 것이 좋다. 박물관 안에는 식사를 할 수 있는 공간이 있으므로 간단하게 점심을 싸가도 된다.

지만 해도 박물관은 교양 있는 어른들이 진지한 지적 활동을 하는 곳이었다. 실제로 자연사박물관을 찾는 관람객의 절반 이상이 성인인데 아이들만큼이나 넋을 놓고 관람하게 된다.

자연사박물관의 꽃은 뭐니 뭐니 해도 소장품

자연사박물관은 런던에서 가방 검색을 하는 몇 안 되는 박물관 중 하나다. 가방 검색은 테러 방지를 위한 것이다. 입구 근처 검색대를 지나 중앙 홀로 들어가면 '디피Dippy'라는 애칭으로 불리는 공룡 화석을 만날 수 있다. 26미터 길이의 이 화석은 공룡 중 가장 긴 디플로도쿠스로 미국 피츠버그에 있는 카네기 자연사박물관Carnegie Museum of Natural History이 소장하고 있는 1억 5천만 년 전 화석을 본떠 만든 복제품이다. 언제부터인가 중앙 홀 가운데 공룡 화석을 전시하는 것이 자연사박물관의 교과서적인 디자인이 되었는데, 그런 의미에서 이 복제된 골격은 진품이든 복제품이든 상관없이 '자연사박물관에 오신 것을 환영합니다.'와 같은 메시지 역할을 한다.

자연사박물관이 지난 4백 년 동안 수집한 모종표본은 7백만 종이 넘는다. 자세한 개별 표본의 개수를 살펴보면 6천1백만 점의 동물류, 3천2백만 점의 곤충류, 6백만 점의 식물류, 50만 점의 광물류, 9백만 점의 화석, 5천 점의 운석 등이다. 표본뿐 아니라 관련 도서와 DNA 정보까지 소장하고 있으며, 소장품 모두 전 세계에서 수집된 것으로 현미경으로 봐야만 겨우 보이는 작은 것부터 매머드 뼈처럼 거대한 것들까지 총망라하고 있다. 그중 85만 점을 각 전시실에 전시하고 있는데 관람하면서 느끼는 이 빽빽한 전시물이 박물관 전체 소장품의 1퍼센트도 안 되는 양임을 감안하면, 전체 소장품의 규모가 어느 정도인지 가늠하기조차 힘들다.

자연사박물관은 원래 대영박물관의 일부분이었으나 점차 소장품이 늘어가고 자연과학 분야에서 새로운 발견과 연구가 뒤따르면서 1881년 독립된 박물관으로 분

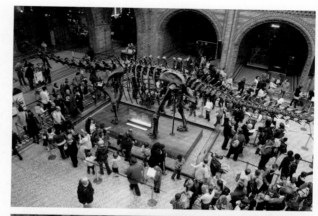

01
02
03

01 박물관 중앙 홀에 있는 디플로도쿠스 화석. 뼈대만 봐도 이렇게 거대한데 살이 있었다면 얼마나 거대했을까?

02 중앙 홀 천장은 유리와 철제로 되어 있는데 이는 당시 영국의 앞선 건축 기술을 보여준다. 천장의 그림은 박물관 건물을 설계한 워터하우스가 식물도감을 보면서 직접 그린 것이다.

03 중앙 홀에서 1층 전시실과 연결되는 계단참에 서면 중앙 홀 기둥을 타고 올라가는 원숭이 조각상들이 보인다. 모두 78마리인데, 눈높이보다 높은 곳에 있기 때문에 중앙 홀 아래에서는 잘 보이지 않는다.

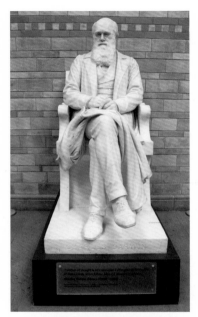

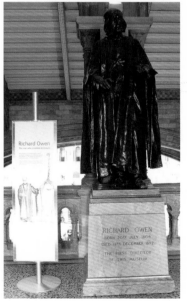

리되었다. 자연사박물관의 분리를 추진한 인물은 빅토리아 왕조의 과학계를 대표하는 학자이자 대영박물관의 박물학 부장이었던 리처드 오언(1804~1892년)이다. 그는 생물학자이자 고생물학자로 '공룡Dinosaur'이라는 단어를 처음 만들어낸 사람이기도 하다. 그의 과학적 성취에 비해 성품은 그다지 높게 평가받지 못하는 듯하다. 타인의 연구를 가로챘다는 비난을 받고 학회에서 추방되었는가 하면 찰스 다윈의 '자연 선택설'을 열렬히 반대하기도 했다. 당시 오언은 지질학회 회장이었고 다윈은 학회의 직원에 불과했다는 점을 생각해보면, 다윈이 아무리 자신의 이론에 확신이 있다고 해도 회장의 신조와 상반되는 이론을 펼치기에는 무리가 있었을 것이다. 하지만 진실은 언젠가 밝혀진다고, 오늘날 박물관에 자리 잡은 이 두 학자의 동상 위치는 과학계에서의 두 사람의 비중을 단적으로 보여주는 것 같다.

01

02

01 중앙 홀 계단에 있는 다윈의 동상. 다윈의 《종의 기원》이 출간된 지 1백50주년 되던 2012년에는 자연사박물관에서 다윈과 관련된 다양한 전시가 있었다.

02 1층 입구 근처에 있는 오언의 동상. 다윈의 동상과 비교할 때 눈에 잘 띄지 않는 후미진 구석에 위치해 있지만 자연사박물관을 대영박물관에서 분리시킨 주인공임을 부인할 수는 없다.

전시물만큼이나 볼 것이 많은 박물관 건물

자연사박물관의 건물은 빅토리안 로마네스크 양식의 대표 사례로 꼽히기 때문에 건축에 관심이 있는 사람들도 많이 찾는다. 박물관 건물을 설계한 알프레드 워터하우스는 빅토리아 왕조의 웅장한 고딕 양식Victorian Gothic을 되살려 다시금 유행시켰다. 맨체스터 시청 건물과 맨체스터 박물관 건물도 그의 작품이다. 박물관 외관을 장식한 동물과 식물 조각상은 파리 노트르담 대성당Cathédrale Notre-Dame de Paris의 외관을 장식하고 있는 가고일Gargoyle을 연상시킨다. 하지만 노트르담의 가고일이 상상의 소산물인 반면 자연사박물관 외관 조각상은 자연물에 바탕을 둔 사실적 조각이다. 이는 '자연의 성전Temple of Nature'을 지향한 리처드 오언의 의도가 드러나는 대목이기도 하다. 박물관 서관은 현재 살아 있는 종의 조각상으로, 동관은 이미 멸종된 종의 조각상으로 장식되어 있다. 또한 생물의 다양성을 보여주기 위해 조각상은 어느 하나도 같은 모양이 없다고 한다.

박물관 전면을 덮고 있는 테라코타 타일은 당시에는 신소재였다. 박물관이 문을 열었을 때 런던 사람들은 중세 베네치아 사람들이 대리석을 보고 환호하며 놀란 만큼 테라코타 타일 외관을 보고 놀랐다고 한다. 산업혁명의 절정기였던 까닭에 공장에서 나오는 매연이 만들어낸 산성 스모그가 건물을 상하게 했던 터라 타일은 산성 스모그로부터 건물을 보호하면서도 아름다운 표현을 할 수 있는 재료였다.

박물관 중앙 홀 천장은 유리와 철제 골조로 되어 있는데 만국 박람회가 열렸던 수정궁Crystal Palace을 유리와 철제 골조로만 만들어 영국 건축 기술의 우수함을 보여주었던 것처럼 박물관에 사용된 자재나 표현을 통해 자국의 건축 기술과 예술성을 과시하려는 의도도 있었다. 워터하우스의 자연사박물관에 대해 철학자이자 예술가인 존 러스킨(1819~1900년)은 칭송을 아끼지 않았다. 당시 예술계는 "생산 없는 생활이 죄악이라면, 예술성 없는 생산은 야만이다."라며 예술이 삶에 불어넣는 영감을 중시한 러스킨의 미학의 영향하에 있었다. 자연사박물관의 고딕 양식과 섬세한 표

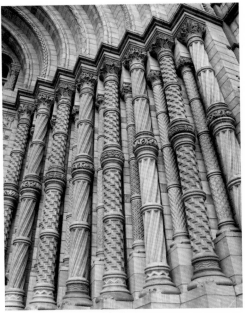

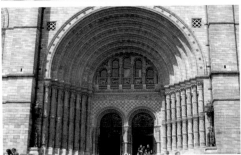

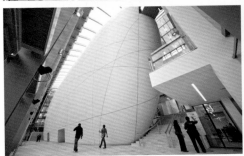

01

02

03 04

01 코발트블루와 갈색의 테라코타 타일로 장식된 겹겹의 아치와 그 아래 섬세하게 조각된 기둥은 박물관 건물의 포인트다.

02 워터하우스는 초기에 디자인된 박물관의 르네상스식 파사드를 로마네스크 양식으로 바꾸어 웅장하면서도 고풍스러운 분위기를 만들어냈다.

03 박물관의 서관과 맞닿아 있는 다윈 센터 내부. 소장품이 늘어남에 따라 1996년에는 레드존인 지구관(Earth Gallery)을, 2009년에는 다윈 센터를 증축했다. 가운데 하얀 조약돌 모양이 코쿤이다.

04 동관과 맞닿아 있는 지구관은 '에스컬레이터를 타고 지구 핵으로 들어간다.'라는 설정으로 디자인되었다. 본관의 고전 양식과는 다른 현대적인 증축 건물들 덕분에 보는 각도에 따라 박물관의 다채로운 모습을 볼 수 있다.

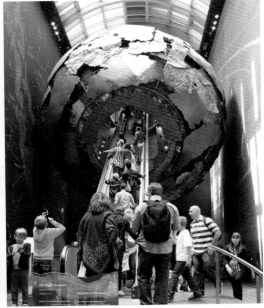

현은 러스킨이 추구하는 미학에 부합되는 것이었으니 그의 찬사는 어찌 보면 당연한 일이었다.

현대적으로 해석한 자연사박물관, 다윈 센터

2009년 문을 연 다윈 센터Darwin Centre는 자연사박물관 중에서도 가장 최근에 증축된 곳이다. 이곳에는 코쿤(Cocoon, 곤충의 고치), 애튼버러 스튜디오Attenborough Studio, 스피릿 컬렉션Spirit Collection, 기후 변화 연구소, 영국의 종 다양성 연구소 등 다양한 시설이 있다. 현대적인 실내로 본관과 느낌이 다르고 많이 알려지지 않아 본관 전시관만 관람하고 돌아가는 경우가 많은데, 박물관 소장품을 어떻게 현대적으로 해석하고 교육에 활용할 수 있는지에 관심이 있다면 이곳을 꼭 둘러보기 바란다.

다윈 센터 중앙에 자리 잡은 '코쿤'은 이름대로 하얗고 동그란 모양을 하고 있다. 전체 코쿤 건물 중에서 전시실이 있는 6~7층 외에는 박물관의 연구실과 수장고이기 때문에 엘리베이터를 타고 7층으로 올라가야 관람을 할 수 있다. 단순히 보는 전시실이 아니라 참여하는 만큼 즐길 수 있는 곳으로 다양한 인터랙티브 전시를 만날 수 있다. 코쿤에 들어서면 박물관의 실제 직원인 4명의 과학자 마크, 블랑카, 얀, 맥스가 영상을 통해 반갑게 인사하며 전시물과 과학 이야기를 들려준다. 전시실 군데군데 놓인 인터랙티브 탁자에는 터치스크린이 설치되어 있는데, 이를 통해 실제 과학자와 대화하듯 자연과학에 대해 알아 갈 수 있다. 게다가 관람객의 움직임을 감지하는 카메라가 있어서 대화하는 느낌이 더욱 생생하다. 과학자가 설명하는 대로 차근차근 하다 보면 어느새 수집에 필요한 도구와 식물 표본을 만드는 법, 생물 분류법 등을 자연스럽게 배우게 된다. 터치스크린 등의 미디어를 통해 전시물을 보여주기 때문에 마치 비디오 게임을 하듯이 자연과학 지식을 쌓을 수 있다. 전시실 중간중간에 있는 통유리 너머로 실제 과학자들이 연구하는 모습을 볼 수 있고 유리 앞에

01 02 03

01 7층 코쿤에는 '내려다보지 마세요!'라는 경고문이 있지만 신기한 건물 모양 때문에 유리 가까이에서 구경하게 된다. 전시실은 둥근 건물 맨 위층에 자리 잡고 있고 이 건물의 주요 목적은 소장품을 보관하는 창고 공간의 확보다.

02 코쿤 전시실의 인터랙티브 탁자. 터치스크린으로 과학자들과 대화하는 형식으로 구성되어 있어 재미있게 전시물에 대해 배울 수 있다.

03 애튼버러 스튜디오. 좌석마다 마련된 태블릿 모니터로 데이터를 주고받으며 증강 현실을 경험할 수 있다. 방송국 프로그램 녹화에 참석한 방청객이 된 설정으로 정해진 시간 동안 참가자들이 압박감 없이 프로그램에 참여할 수 있다는 것이 장점이다.

있는 단추를 누르면 마이크로 그들과 대화도 나눌 수 있다.

애튼버러 스튜디오는 BBC와 여러 미디어 회사가 협력해 문을 연 곳으로, 50년 넘게 BBC에서 과학 다큐멘터리의 해설을 맡아온 자연학자 데이비드 애튼버러의 이름에서 따와 전시실 이름을 지었다. 방송국 스튜디오처럼 생긴 이곳에서 종종 자연사박물관 소속 과학자가 강연을 하기도 하는데, 이때 증강 현실을 체험할 수 있다. 좌석마다 태블릿 PC 같은 미디어 기계가 놓여 있어서 관람객이 이 기계로 사진을 찍거나 질문에 답하면서 프로그램에 참여하면 스튜디오 안에 설치된 감지 장치와 3개의 스크린이 서로 데이터를 교환해 무대 중앙에 있는 화면에 증강 현실을 구현하는 방식이다.

박물관과 엔터테인먼트

각 박물관은 저마다 관람객을 위한 다양한 이벤트와 프로그램을 개발해 선보이는데 자연사박물관도 예외가 아니다. 자연사박물관의 '다이노 스노어Dino-snore'와 '아이스링크', '소장품 수사 센터'는 가장 인기 있는 프로그램이다.

다이노 스노어는 '공룡'을 의미하는 '디노사우르Dinosaur'와 '코를 곤다'는 의미의 '스노어Snore'를 합성한 것으로 어린이들이 공룡관Dinosaurs Gallery에서 하룻밤을 보내는 프로그램이다. 저녁 7시부터 다음 날 아침 박물관이 문을 열기 전에 아침을 먹고 돌아가는 짧은 일정으로 두 달 전에도 표가 매진될 정도로 인기가 높다. 박물관 직원들이 많은 아이를 돌보긴 어렵기 때문에 어린이 5~9명과 어른 1명을 한 팀으로 묶어서 표를 판매하는데 1명당 요금은 52파운드(약 8만 9천 원)다.

자연사박물관 아이스링크는 런던 아이London Eye 근방 아이스링크와 서머싯 하우스Somerset House 아이스링크와 함께 런던의 3대 겨울 명소로 꼽힌다. 겨울이 되면 박물관 동관 정원에 1천 제곱미터 넓이의 링크를 만드는데 앞쪽으로 어린이 전용 링크도 마련한다. 스케이트를 타지 않더라도 멋진 크리스마스트리와 조명 등에 둘러싸여 크리스마스 분위기를 즐기며 링크 주변 바에서 음료를 마실 수 있다.

자연사박물관 지하에 있는 클로어 교육 센터Clore Education Centre에서는 다양한 교육 프로그램이 진행된다. 그중 '소장품 수사 센터'는 과학자들의 지도 아래 박물관의 소장품을 만지고 살펴보며 연구할 수 있는 프로그램이다. 아무렇게나 한데 섞여 있는 곤충 표본을 나름대로 규칙을 세워 배열하면서 소장품의 가장 기초가 되는 종의 구분에 대해 배울 수 있고, 고배율 현미경을 통해 식물 표본의 세포까지 선명하게 관찰할 수 있다. 관찰에 필요한 다양한 도구들이 모두 구비되어 있음은 물론이고, 실제 자연사박물관의 직원이자 과학자가 지도하기 때문에 궁금증도 바로바로 풀 수 있다.

01

02

01 하룻밤 부모님과 떨어져 공룡이 있는 박물관에서 또래 친구들과 지내는 다이노 스노어는 자연사박물관의 인기 프로그램이다.

02 자연사박물관의 동관 정원에는 겨울이면 아이스링크가 만들어진다. 입장료는 성인의 경우 13파운드(약 2만 2천 원) 정도다.

소장품 수사 센터의 모습. 프로그램은 45분 간격으로 진행된다. 당일 신청해 스티커를 받아놓고 박물관 구경을 하다가 시간에 맞춰 가면 된다. 입장 시간만 제한이 있고 나오는 시간은 따로 정해져 있지 않으니 원하는 만큼 더 머물러도 된다.

Natural History Museum, Cromwell Road, London, SW7 5BD
www.nhm.ac.uk

월요일~일요일 10:00~17:50, 매달 마지막 금요일은 22:30까지 연장
무료입장(별도의 체험 프로그램 이용 시간과 요금은 홈페이지에서 확인할 수 있다)

지하철 사우스켄싱턴(South Kensington) 역

런던에서 기차로 1시간 거리에 있는 트링(Tring)에는 동물 관련 컬렉션만 모아놓은 자연사박물관 분관이 따로 있다.
Natural History Museum at Tring, The Walter Rothschild Building, Akeman Street, Tring, Hertfordshire, HP23 6AP
월요일~토요일 10:00~17:00, 일요일 14:00~17:00(12월 24~26일 휴무), 무료입장

리버풀 박물관
Museum of Liverpool

리버풀과 박물관에 대한
모든 예상과 짐작을 깨는 곳

리버풀 박물관은 국립 리버풀 박물관군National Liverpool Museums에 소속된 7개 박물관 중 하나로 리버풀이라는 대도시의 역사, 산업, 문화, 사람들의 생활상과 관련된 물적 자료를 전시하는 역사박물관이라는 점에서 계획 단계부터 많은 관심을 받아왔다. 세계문화유산으로 지정된 앨버트 독Albert Dock에 자리 잡고 있는데, 워낙 주변에 역사적인 건물들밖에 없어서인지는 몰라도 색채와 형태가 유별난 건물 덕분에 멀리서도 단번에 눈에 들어와 앨버트 독의 새로운 랜드마크가 되었다.

지상층에는 세계적인 도시 리버풀의 역사를 보여주는 전시실과 어린이와 가족 관람객을 위한 체험 전시실이 있다. 1층에서는 리버풀의 운송과 산업의 역사를 집중 전시하고 있다. 차도 위로 나 있는 철길을 따라 움직이던 기차Overhead Railway나 초기 증기기관차 중 하나인 '라이온Lion'이 대표적인 전시물이다. 아직 역사를 이해하기에는 어린 관람객도 박물관을 즐겁게 구경할 수 있도록 박물관 전체에 어린이를 위한 전시물을 배치하고, '위니Winnie'라는 이름을 가진 거미 캐릭터를 따라가는 관람 동선을 짜두었다.

리버풀의 상징은 여러 가지인데 그중 하나가 라이버 버드Liver Bird다. 라이버 버

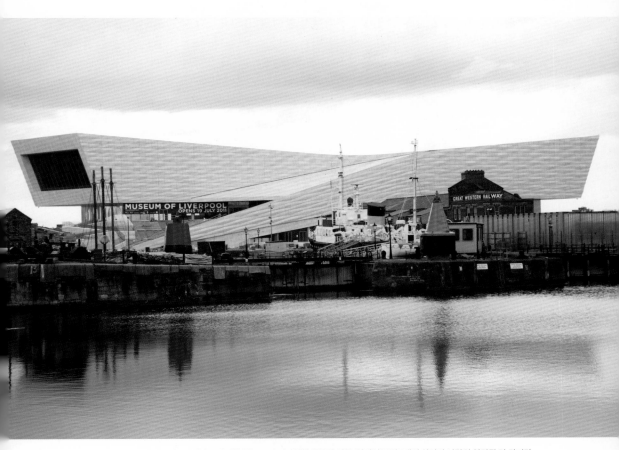

덴마크의 건축 팀 3NX가 디자인한 박물관 건물. 앞에서 보면 2개의 상자가 나란히 연결된 것 같지만
위에서 내려다보면 실제로는 상자 모양이 'X' 자 형태로 교차되어 있다.

박물관 내부는 원형 천장을 중심으로 나선형 중앙 계단이 모든 층을 아우른다. 겉모습은 사각이지만 박물관 내부는 곡선이 주를 이룬다.

드 새는 우리나라 봉황처럼 상상 속의 존재로, 그 전설은 14세기경으로 거슬러 올라간다. 앨버트 독 인근 로열 라이버 빌딩Royal Liver Building 시계탑 꼭대기에 라이버 버드 조각상 2개를 장식하면서 리버풀의 상징이 되었다. 한 마리는 머지 강 쪽을 바라보고 있고 다른 한 마리는 도시 쪽을 바라보고 있다. 여기에는 바다로 일을 나간 남편을 기다리는 아내와 도시를 수호하는 존재라는 의미가 담겨 있다. 하지만 "바다를 보는 새는 아내이지만 도시를 바라보는 새는 펍에서 술 마실 생각을 하는 남편"이라는 우스갯소리도 있다. 라이버 버드의 전시물이 지상층 남자 화장실 바로 옆에 있어서 수줍은 여성들은 놓치기 쉽지만 나중에 2층 전시를 볼 때 도움이 되니 꼭 한 번 남자 화장실 근처를 배회하길 바란다. 2층 '우리들의 공화국People's Republic' 전시실 한쪽 벽은 통유리로 되어 있으며 바다를 향하고 있어서 이곳에서 로열 라이버 빌딩의 시계탑에 앉아 있는 라이버 버드를 자세히 관찰할 수 있다.

램바나나들의 환영 인사

앨버트 독에 들어서면 가장 먼저 맞아주는 것은 박물관 입구에 서 있는 4마리의 '램바나나'다. 타로 치에조가 디자인한 강아지인지 양인지 알 수 없는 아리송한 이 조

01
02

01 지상층 남자 화장실 옆에 서로 자신이 진짜 라이버 버드라며 우기는 박제 전시물이 있다. 어린이 관람객도 라이버 버드의 전설을 이해할 수 있도록 쉽게 설명하고 있다.

02 리버풀 박물관 2층 전시실에서 바라본 로열 라이버 빌딩. 머지 강의 부둣가에 위치한 이 건물 역시 세계문화유산에 등재되어 있다.

01 02

01 슈퍼램바나나의 모습. 슈퍼라는 단어가 붙은 이유는 무게 8톤에 높이가 5미터 넘는 대형 조각상이기 때문이다.

02 박물관 입구에 일렬종대로 줄지어 선 램바나나들의 길고 매끄러운 등은 올라타고 싶은 충동을 불러일으킨다. 그래서인지 조각상마다 '올라타지 마세요.'라는 경고문이 붙어 있다.

각상들은 1998년 리버풀 시가 공공 프로젝트로 세운 노란색 '슈퍼램바나나Superlam-banana'의 후손들이다. 치에조는 유전공학에 대한 우려와 무분별한 실험에 대한 경고 메시지로 바나나와 양을 묘하게 섞어 일본인답게 귀여운 캐릭터를 만들어냈다. 공교롭게도 양과 바나나는 리버풀이 항구 도시로 이름을 날리던 시절에 배로 자주 실어 나르던 것들이었기 때문에 그 조각상은 금세 인기를 얻게 되었다.

슈퍼램바나나가 인기를 얻자 이를 도시 홍보의 일대 기회라고 생각한 리버풀 시는 2008년 도시 재생 프로젝트의 일환으로 1백25마리의 미니어처 램바나나들을 도시 곳곳에 전시했다. 미니어처라고는 해도 성인 키 정도 높이라 그렇게 작지는 않다. 2012년 올림픽을 맞아 런던 시내 곳곳에 세운 올림픽 마스코트 웬록과

맨더빌처럼 도시 곳곳에 있어서 2008년 리버풀을 찾는 사람이라면 램바나나를 한 번쯤 보았을 것이다. 램바나나는 이들 관광객들이 찍은 사진을 통해 널리 알려지게 되면서 현재 리버풀의 또 다른 상징으로 자리 잡았다.

박물관 2층에 있는 '우리 사는 놀라운 곳Wondrous Place' 전시실에는 유리 모자이크로 장식된 '맨디 만다라Mandy Mandala'라는 이름의 램바나나가 2008년 프로젝트를 기념하는 의미로 전시되어 있다. 그리고 지상층의 기념품점에서는 램바나나 열쇠고리와 조각상을 비롯한 다양한 기념품을 판매하고 있다.

리버풀 시민의, 시민에 의한, 시민을 위한 박물관

2층 '우리들의 공화국' 전시실은 리버풀 시민의 삶과 복잡한 정체성을 목소리로 기록해 전시하고 있다. 비슷한 성격의 박물관인 맨체스터의 '사람들의 역사박물관People's History Museum'이 맨체스터 시민이 이뤄낸 정치적 투쟁의 성과에 대한 전시에 집중한다면, '우리들의 공화국' 전시실은 리버풀 시민의 일상과 다양성, 문화적 유산을 보여주는 데 집중하고 있다. 최근 지어진 전시실답게 영상물과 인터랙티브 전시물의 비중이 높다는 것도 특징이다. 관람객이 인터랙티브 전시물에 참여하도록 시각적으로 흥미로운 것은 물론이고, 전시물의 상당수가 실제 지역 주민들과의 대화와 참여를 통해 완성된 것이라 박물관학의 연구 관심사를 다양하게 반영하고 있다. 전시실에 들어가자마자 처음 마주하게 되는 영상 전시물은 리버풀 시민들의 인터뷰로, 그들이 생각하는 리버풀의 이미지를 들려준다. 이 이미지들이 전시실 전체에 고루 반영되어 있으니 꼭 보고 지나가는 편이 좋겠다.

리버풀 사람들은 흔히 '스카우서Scouser' 또는 '리버퍼들리언Liverpudlian'이라 불려왔는데, 1950년대까지 머지 강 지역에 국한되어 사용되던 억양이 이후 재개발되는 과정에서 사람들의 이주를 통해 주변 지역으로 퍼지게 되면서 리버풀 사투

01

02

01 '우리들의 공화국' 전시실의 모습. 곳곳에 놓
인 대형 유리 상자들을 따라 주제별로 구분되어
있다. 중간중간 램바나나와 토템 폴, 회화, 조각
상 등을 설치해 입체적으로 구성했다.

02 방문객을 대상으로 리버풀의 사회 문제에 대
한 설문 조사를 하는 인터랙티브 전시실. 건강,
주거, 교육 등 다양한 설문에 '예.', '아니요.'로 참
여할 수 있다.

리로 자리 잡았다. 맨체스터 사투리나 글래스
고 사투리만큼이나 악명이 높다. 리버풀에서
는 주민들의 인종 구성이 런던만큼 다양하기
때문에 리버풀 사투리뿐 아니라 세계 각국에
서 온 이민자들의 다양한 억양을 들을 수 있
다. 미국식 영어에 익숙한 사람들에게는 듣고
이해하기가 어려울 수 있는데 다행히 자막이
제공된다.

리버풀은 다양한 문화가 교차하는 항구 도시
인 만큼 패션 역시 런던에 뒤지지 않는다. 항구
도시인 부산이 서울보다 유행이 변화하는 속도
가 빠른 것과 마찬가지다. 커스티 도일의 작품
〈리버풀 룩〉은 작가와 지역 주민들이 바비 인형
을 리버풀 시민 삼아 다양한 옷을 직접 디자인
하고 제작한 협동 작업이다. 리버풀 박물관에는
작가나 큐레이터 못지않게 지역 주민들의 목소
리도 함께 담겨 있다. 이러한 전시물은 일회성
으로 끝나는 것이 아니라 주기적으로 전시물을
바꾸는 과정에서 계속해서 주민들의 의견과 생
각을 반영하기 때문에 더욱 의미가 있다.

또 다른 협력 작업의 하나인 퀼트는 세계 각
국에서 리버풀로 이주해 온 사람들의 역사를 담
고 있다. 리버풀은 한때 세계에서 가장 많은 이
주민들이 사는 도시였으며 현재도 많은 외국인

01 02 03

01 〈리버풀 룩〉은 소녀 관람객들이 좋아하는 전시물이다. 독특한 개성의 리버풀 사람들처럼 인형들도 저마다의 패션 코드가 있다. 패션이 여성만을 위한 것이 아닌 만큼 바비의 남자 친구(들)도 등장해야 하지 않을까?

02 03 서로 다른 국적과 기억을 가지고 살아가는 사람들이 한 땀 한 땀 정성스레 만든 퀼트. 퀼트 일부에는 리버풀 FC의 응원가 제목인 '당신은 결코 혼자 걷지 않을 거예요(You'll Never Walk Alone).'라는 글귀가 수놓여 있다.

과 이주민이 살고 있다. 가난과 전쟁을 피해 건너온 사람들이나 더 나은 직장, 교육, 삶을 찾아온 사람들이 만든 이 퀼트 작품은 이주민들의 리버풀에 대한 애정과 본국에 대한 향수를 잘 표현했다. 또 그 앞에 개인적으로 의미 있는 물건들을 놓아 과연 집이란 사람들에게 어떤 의미인지를 다시금 되새기게 한다. 이처럼 과거를 반영하면서도 〈리버풀 룩〉과 마찬가지로 동시대 리버풀의 단면까지도 보여주는 '우리들의 공화국' 전시실에서는 삶 속에 자리 잡은 개인적 기억들을 사료史料로 담아내려는 박물관과 지역 주민들의 의지와 노력이 엿보인다.

부끄러운 과거라고 숨길 수 있나요?

리버풀이 세계적인 항구 도시로 유명했던 터라 박물관에도 자부심 가질 만한 역사만 반영되었을 것 같지만 몇몇 전시물은 숨기고 싶을 만큼 부끄러운 역사까지 솔직

하게 보여주고 있다. 그래서 오히려 인간적인 정이 느껴지기도 한다. 1870년대 벌링턴 가의 주거 일부를 재구성해놓은 전시물이 대표적인 예이다. 당시 벌링턴 가는 도시로 돈을 벌러 온 사람들이 정착하기 전까지 살던 슬럼 지구였다. 리버풀 박물관은 당시 26가구가 함께 살던 건물을 크기에 맞춰 그대로 재현해놓고 있다.

이 건물 15호에 살던 맥베이 일가의 기록을 보면, 가족은 8명이었고 토머스와 매튜는 항구에서 면화를 나르는 짐꾼이었다. 매튜와 메리 사이에서 태어난 5세 아들은 병으로 죽었고 매튜 역시 일찍 사망해서 12세와 17세의 두 아들이 고아가 되었다고 한다. 이 전시물은 이전에 지역 역사박물관에 있었던 것으로, 인기가 높은 전시물이었던 만큼 시민들과의 토론과 의견 수렴을 통해 리버풀 박물관으로 옮겨져 더 사실적인 모습으로 재현된 것이다.

전시실 벽에 쓰인 통계 수치도 가감 없이 리버풀의 모습을 보여준다. 2001년 리버풀의 실업률은 6퍼센트(영국 평균 실업률 3.4퍼센트)이었고, 심지어 1931년에는 실업률이 22.4퍼센트에 이르렀다. 리버풀에서 국가 지원금을 받는 인구는 22.9퍼센트로, 국가의 평균 수치보다 거의 2배나 높다. 리버풀의 관상동맥 심장질환 사망자 비율도 평균 수치보다 53퍼센트나 높다. 리버풀 여성의 수명은 하위 2위이며, 리버풀 시민의 56퍼센트는 소득 하위 10퍼센트에 해당한다. 대외적으로 알려진 리버풀의 이미지와는 사뭇 다른 통계이다.

2층 벽면 전시

2층 계단을 둘러싼 원형의 흰 벽은 사진이나 회화 전시 공간으로 이용되고 있다. 여기에 걸린 벤 존슨의 〈리버풀 도시 풍경Liverpool Cityscape〉(2011년)은 사진에 기초하되 각 건물의 이상적인 모습을 담고자 의도적으로 각도를 달리해 그린 작품으로 단순히 사진을 그림으로 다시 그린 것과는 다르다.

01

02

01 1870년대 리버풀의 빈민가를 그대로 재현해두었다. 빨간색 안내판이 있는 곳은 공동 화장실인데 문을 열려고 하면 "아직 볼일이 안 끝났으니 기다려!"라는 성난 목소리가 들린다.

02 건물 외관 벽돌을 잡아당기면 이곳에서 사람들이 제대로 씻지 못해 이가 들끓었음을 보여주는 설명이 보인다. 당시 한국의 참빗을 수출했더라면 이들의 고생을 좀 덜어주지 않았을까?

벤 존슨의 〈리버풀 도시 풍경〉은 11명의 어시스턴트와 함께 2008년부터 3년에 걸쳐 완성한 작품으로, 리버풀에 있는 각 건물의 이상적인 각도를 담아낸 가상의 풍경화다.

큐레이터의 이야기에 따르면 그림이 워낙 커서 박물관의 작품 전용 엘리베이터에 들어가지 않아 직원 6명이 직접 들고 계단으로 끙끙대며 날랐다고 한다. 작품 앞에 있는 터치스크린에서는 제작 과정과 그림에 실린 주요 건물에 대한 설명을 들려준다. 독특한 점은 각 건물의 실제 공간에서 녹음한 소리를 들려준다는 것인데 앨버트 독을 누르면 설명과 함께 갈매기 소리와 파도 소리가 들리고 한 성당의 버튼을 누르면 종소리가 들린다.

박물관을 나오면서 리버풀 박물관은 광화문에 있는 서울역사박물관과 비슷하지 않은가 하는 생각이 들었다. 서울을 제외한 도시들에도 역사박물관이 있긴 하지만 세계적인 도시 서울의 과거에서 현재까지의 역사와 문화, 사람들의 삶을 전시하고 있다는 점에서 그렇다. 한편 리버풀만큼이나 크고 작은 일들이 많았던 서울의 역사

에서 서울 시민들의 개인적 해석이나 목소리가 어떤 식으로 얼마나 반영되고 있는
지는 다시 한 번 생각해보아야 할 것 같다.

　리버풀 박물관의 홈페이지는 트위터, 플리커, 비메오, 페이스북과 같이 다양한 소
셜 미디어를 적극 수용하고 있다. 또한 사용자 위주로 디자인된 것이 단연 눈에 띈
다. 홈페이지 메인 화면의 박물관 홍보 영상은 흡사 영화 트레일러 영상 같은데, 박
물관 관람의 기대감을 한층 높여준다. 또한 국립 리버풀 박물관군에 속한 7개 박물
관들은 하나의 통합 홈페이지에서 모두 접근이 가능한데 박물관별로 테마 색이 달
라 쉽게 구분이 된다. 한눈에 파악할 수 있도록 이미지 위주로 정보를 배열하고 있
으며, '운영 시간'과 '찾아오는 방법'과 같이 자주 찾는 정보를 오른쪽 상단에 펼쳐
두어 찾아보지 않아도 바로 알 수 있게 했다. '꼭 봐야 할 것들' 메뉴에서는 볼거리
목록을 지루하게 나열한 것이 아니라 개별 전시물을 이미지와 함께 나열해 쉽게 파
악할 수 있고 호기심을 자아낸다. 왼쪽에는 박물관 전시를 다양한 시각에서 읽어낼
수 있는 관람 가이드를 제공하고 있다. 예를 들어 흑인들의 역사를 중심으로 전시를
관람할 수도 있고, 아일랜드 이민자들이나 유대 인 공동체에 강조점을 두어 전시물
을 관람할 수도 있다.

Museum of Liverpool, Pier Head, Liverpool Waterfront, Liverpool, L3 1DG
www.liverpoolmuseums.org.uk/mol

연중무휴 10:00~17:00
무료입장

기차 리버풀 라임 스트리트(Liverpool Lime Street) 역에서 시내 쇼핑센터를 통과해 걸어서 20분이면 앨버트 독에 도착한다. 방문 기념
으로 박물관 앞 램바나나를 배경으로 사진 찍는 것도 잊지 말자. 앨버트 독 근처에 테이트 리버풀이나 국제노예제도박물관(International
Slavery Museum) 등을 비롯한 볼거리가 많으니 함께 둘러보면 좋다.

국립 리버풀 박물관군 7개 박물관은 국제노예제도박물관, 레이디 레버 아트 미술관(Lady Lever Art Gallery), 머지사이드 해양박물관(Mer-
seyside Maritime Museum), 리버풀 박물관, 서들리 하우스(Sudley House), 워커 미술관(Walker Art Gallery), 리버풀 세계박물관이다.

국제노예제도박물관
International Slavery Museum

공포와 분노의 공간,
반성과 인식의 시간

국제노예제도박물관은 2007년에 문을 연 젊은 박물관으로 리버풀에 위치한 7개 국립박물관 중 하나다. 노예제도라고 하면 '과거에 있었던 것', '선진국인 현재의 영국에는 없는 것'이라고 생각한다. 그러나 이 무슨 공교로운 일인지 내가 이 박물관에 갔던 2012년 2월 한 뉴스가 영국을 발칵 뒤집어놓았다. 듣고 말하는 데 장애를 가진 파키스탄 소녀를 9년간 노예로 부리며 성폭행까지 해왔던 파키스탄 이민자 부부가 체포되었다는 내용이었다. 이따금 전해지는 이런 충격적인 뉴스에서도 알 수 있듯이 노예제도는 우리가 흔히 생각하는 범위보다 넓고 오늘날에도 여전히 존재한다.

국제노예제도박물관은 이처럼 과거뿐 아니라 동시대에도 존재하는 노예제도에 대한 관심과 이해를 촉구하는 곳이라는 점에서 캠페인 성격을 띠는 박물관이라 할 수 있으며 사회정의와 개혁을 위해 바쁘게 일하는 곳이다.

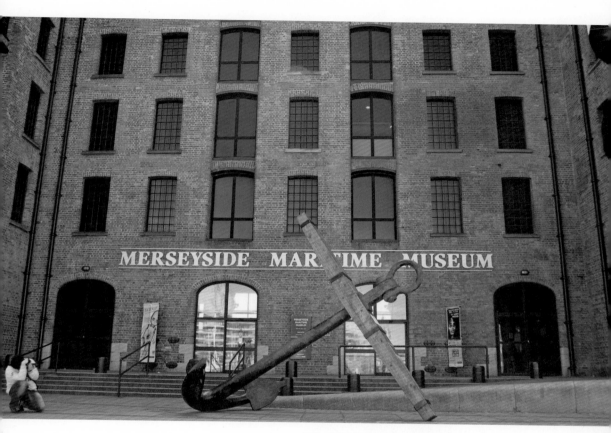

국제노예제도박물관은 머지사이드 해양박물관 건물 3층에 있다.
이 건물에는 영국이민국박물관(Border Force National Museum)도 같이 있다.

01

02

01 현재는 사진 측면에 있는 머지사이드 해양 박물관의 출입구를 함께 사용하고 있지만, 2015년에는 국제노예제도박물관 전용 출입구가 될 부분이다.

02 박물관 벽에 투사된 캠페인 포스터. 실내 전시물과 더불어 현재에도 존재하는 노예제도를 적극적으로 알리고 개선하려는 캠페인적 성격이 잘 드러난다.

캠페인적 성격의 박물관

항구 도시 리버풀은 런던, 브리스틀과 함께 튜더 왕조부터 빅토리아 왕조까지 세계 곳곳의 문화가 영국으로 유입되는 대문 역할을 해왔다. 대영 제국의 확장과 더불어 상인들이 실어 나르는 이국의 문화와 패션은 영국을 더욱 풍요롭게 만들었다. 하지만 그 이면에는 백인 우월주의나 노예제도처럼 어두운 역사도 엄연히 존재한다. 리버풀은 노예무역의 세 꼭짓점 중 한 곳이었다. 여기서 꼭짓점이란 노예선의 출항지이던 리버풀, 노예를 사들이던 아프리카, 이들을 농장에 팔아넘기던 아메리카 대륙을 의미한다. 아프리카에서 아메리카 대륙까지 6~8주가 걸리는 중간 항해 과정에서 많은 노예들이 목숨을 잃었다. 그런 의미에서 노예무역의 출발지인 리버풀에 국제노예제도박물관이 지어졌다는 건 당연해 보이기도 한다. 세계 여러 곳에 노예제도를 보여주는 전시물을 소장한 박물관이 있지만, 국제노예제도박물관은 대서양의 노예무역과 관련된 유물과 유산에만 집중한다는 점에서 세계 최초다.

박물관이 개관한 2007년은 영국 의회에서 노예제도 철폐법을 통과시킨 지 2백 주년이 되는 해였기에 여러모로 더 많은 관심을 받았다.

리버풀에 본사를 둔 영국인들이 1923년 나이지리아에서 영국으로 보낸 크리스마스카드. 크리스마스 축하 인사를 노예들의 가슴에 한 글자씩 썼다. 바다그리(Badagry)는 이들 공장이 있던 나이지리아의 지명이다.

그러나 박물관 설립 당시에는 박물관 소유 전시품이 없었기 때문에 소장품 확보는 이곳 큐레이터의 일차적인 업무가 되었다. 제1 전시실과 제2 전시실에 전시된 노예 제도와 관련된 역사물은 국립 리버풀 박물관군의 리버풀 세계박물관이나 다른 곳의 소장품을 옮겨 온 것이고, 제3 전시실에 전시된 동시대 문화는 구입과 기증을 통해 최근에 소장한 것이다.

반노예제도국제기구Anti-Slavery International에 따르면 현재도 6종류의 노예가 존재한다고 한다. 첫째는 빚이나 최소한의 생계 때문에 노예 계약을 맺는 것이다. 계약서에 서명을 하기 때문에 자발적으로 보이지만 절박한 상황에 몰려 하는 계약이므로 평등한 계약이 아니며 음식과 거처, 약간의 보수를 받는다고 해도 평생 이 상태를

벗어나지 못하는 경우가 많아 다음 세대에까지 노예 신분이 이어질 수도 있다. 이를 '담보 노동'이라 한다. 둘째는 아동 노동이다. 셋째는 강요된 조혼이나 혼인에 따른 것, 넷째는 강제 노역, 다섯째는 세습에 따른 노예이다. 마지막은 경제적으로 궁핍한 지역의 사람을 다른 지역으로 데려가 강제로 일을 시키는 인신매매다. 이 경우 성적 학대를 동반하는 경우가 많으며 2012년 청각 장애 파키스탄 소녀 사건도 이에 해당한다.

노예무역, 그것이 알고 싶다

머지사이드 해양박물관 건물의 엘리베이터를 타고 3층에서 내려 긴 복도를 따라가면 박물관 출입구가 나온다. 복도 벽에는 자유를 갈구한 이들이 했던 말과 그들의 인터뷰 영상이 전시되어 있다. 마틴 루서 킹이 1963년 연설에서 했던 "억압자들은 자유를 절대로 거저 내주지 않는다. 자유는 억압받는 사람들이 쟁취해내는 것이다."라는 문구도 전시되어 있다. 출입구를 포함해 각 전시실의 분위기가 완전히 달라 각각 다른 시기에 다른 전시 업체가 디자인한 것인가 싶을 정도였다. 여러 전시실 중 제2전시실은 대서양 노예제도를 주제로 노예무역의 역사와 노예의 삶을 다루고 있다.

　제2 전시실에서는 노예시장이 어떻게 형성되었는지, 백인이 아프리카 인을 어떻게 취급했는지, 노예로 팔린 이들이 얼마나 열악한 상태를 견디며 대서양을 건너 각 대륙으로 팔려갔는지를 보여준다. 드라마나 영화에서 아프리카 인이 노예의 신분과 고된 노동을 받아들이고 노예의 운명에 순응하는 모습만 보아왔던 까닭에 그런 부조리함을 단순히 시대적 사회제도로 받아들이기 쉽다. 하지만 국제노예제도박물관에서는 자유로웠던 아프리카 인들이 노예로 팔려 유럽과 미국에서 '고분고분한 노예'가 되기까지의 비인간적이고 반인륜적인 과정을 낱낱이 보게 된다. 이를 성공적으로 보여주는 데에는 모든 것을 철저하게 기록으로 남기는 영국

01 02

01 중간에 하트 모양이 있어서 장식용 도장처럼 보이지만 실제로는 노예 신분임을 숨길 수 없도록 몸에 찍는 낙인이었다. 주인 이나 소속에 따라 낙인의 모양이 달랐다고 한다.

02 제2 전시실의 모습. 아프리카계 관람객들이 많은 점도 눈에 띈다.

인들의 기질도 한몫했다.

중앙에 놓인 원통 형태의 영상관에선 노예선에 빽빽하게 갇힌 아프리카 인들을 보여준다. 간신히 앉을 수 있는 낮고 좁은 공간에 갇혀 쇠고랑에 묶인 채 난생처음 겪는 뱃멀미로 고생하는 장면인데, 바다의 출렁임과 그들의 신음 소리 말고는 다른 음향 효과가 없다. 내레이션도 없이 어두운 영상만 흐르기 때문에 자연히 영상에 집 중하게 된다. 관람하는 사람도 노예선에 함께 갇힌 것 같은 느낌을 받게 하는 호소 력 있는 영상이다. 영상관을 나오면 노예선의 단면을 재현해놓은 모형을 보게 된다. 앞서 본 영상과 겹쳐져 노예선에 대한 인상이 오랫동안 남는다.

리버풀에서 출발하는 노예선 중에는 브룩스Brooks처럼 무게가 2백97톤이나 나가 는 큰 배도 있었지만 97톤으로 작은 버드Bud도 있었다. 하지만 배가 작다고 그 안에

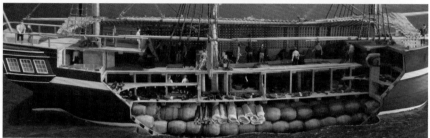

01
02
03

01 박물관 출입구에 있는 영상 전시물의 일부. 박물관 곳곳에 짧은 문구와 영상물이 함께 전시되어 있다. 관람을 마친 뒤 다시 보는 인용 글귀들은 더욱 호소력 있게 다가온다.

02 1780년대 노예선의 단면을 재현한 것이다. 맨 아래 실어놓은 짐 위로 노예로 잡힌 아프리카 인들이 차곡차곡 누워 있다. 언뜻 편히 누워 있는 듯 보이지만 짐짝처럼 묶여 있고 뱃멀미로 고생하는 중이다.

03 한정된 노예선 공간을 효율적으로 이용하는 것은 선주들에게 중요한 문제였다. 줄무늬처럼 보이는 것은 대서양을 건너는 동안 족쇄가 채워진 채 꼼짝없이 누워 있어야만 했던 노예들이다.

싣는 노예를 비례적으로 줄인 것은 아니었다. 상인의 입장에서는 어떻게든 더 많은 노예를 실어다 팔아야 했기 때문이다. 노예선 중 가장 작은 편이었던 버드는 한 번에 2백 명의 아프리카 인을 노예로 실어 왔고 그중 56명이 소년이었다. 갑판 아래 가로 4.2미터, 세로 7.6미터의 공간에 2백 명이 감금되었는데 이들 중 10~25퍼센트는 질병과 폭행, 자살로 도중에 목숨을 잃었다. 중간에 사망한 사람은 바다에 그냥 던져버렸다고 하니 비정하기 이를 데 없다. 또 다른 기록에 따르면 잡혀 온 아프리카 인들을 여성, 남성, 아이로 구분해 갑판 아래 격리 감금했고 그중 남성은 손목과 발목에 쇠고랑을 채워 눕혔는데 빼곡하게 싣기 위해 모로 눕히기도 했다고 한다. 어쩔 때는 높이가 68센티미터밖에 안 되는 공간에 가두는 경우도 있었다.

동시대 문화에 남아 있는 노예제도의 흔적

영국 의회에서 노예무역을 공식적으로 철폐한 것은 1807년이고, 영국 식민지에서 노예제도가 철폐된 것은 1834년이다. 거의 2백 년 전의 일이지만 지금도 인종차별과 학대 행위는 이어지고 있다. 박물관의 마지막 전시실은 노예제도가 지배자와 피지배자들 모두에게 남긴 문화적 흔적을 추적하는 곳이다. 앞의 전시실들이 과거의 역사였다면 제3 전시실은 노예제도의 근현대사에 해당한다. 둘러보다 보면 노예제도가 알게 모르게 현재 우리 삶 속에도 깊이 스며들어 있다는 사실에 놀라게 된다. 거리의 이름이 노예의 이름이거나 그와 얽힌 사건도 볼 수 있고 일반적인 음식이나 언어에 남아 있는 노예제도의 흔적도 알게 된다. 손잡이가 짧은 가방을 일컫는 토트백의 '토트Tote'는 '손에 들고 나르다'라는 뜻의 아프리카 어이다. 영어에서 '매우 크다'라는 뜻으로 사용하는 '점보Jumbo'도 서아프리카 국가들에서 동일한 의미로 사용하는 밤바라 어Bambara에서 온 것이다. 노예로 잡혀 온 아프리카 인들을 통해 전해져 오늘날 아무렇지도 않게 널리 쓰이고 있는 것이다.

01　02

01 흑인 아이의 몸을 비누로 씻었더니 백인처럼 변했다는 그로테스크한 광고. 이런 광고는 흑인은 더럽고 미개하며 사악한 영혼을 가졌다는 빅토리아 왕조의 잘못된 믿음을 강화하는 역할을 했다.

02 선라이트 비누 광고. 1900년대 초 미국에서 큰 인기를 끌었던 마미 캐릭터는 주인에게 충성을 다하는 믿음직한 노예 이미지를 대표했다. 아프리카계 여성 노예의 이상적인 모습을 선전하기 위한 전략적 캐릭터였다.

　　인종주의적 시각을 노골적으로 보여주는 광고와 문학 관련 전시물도 눈길을 끈다. 흑인을 대놓고 어리석은 사람으로 묘사하는 동화나 유머, 흑인의 신체 조건에 빗댄 치약 광고 등이 그 대표적인 예에 해당한다.

　　세계 최초의 포장 세탁비누인 선라이트 비누Sunlight Soap 광고물을 보자. 선라이트 비누 상품은 리버풀의 레버 가문 것으로 레버 가문은 현재의 다국적 기업 유니레버의 모태이다. 얼마 전 레버 가문이 소장한 라파엘 전파 작품들을 보기 위해 레이디 레버 아트 미술관에 다녀오면서 그곳에서 선라이트 비누 광고물들을 많이 봤던 참

이었다. 레이디 레버 아트 미술관에서 전시하고 있는 비누 광고물은 백인 여성이 주인공으로, 영국의 가정 문화를 보여주는 것이었다. 그런데 이곳 국제노예제도박물관에 전시된 선라이트 비누 광고물은 전혀 달라 충격적이기까지 했다. 국제노예제도박물관에 전시된 선라이트 비누 광고의 주인공은 '마미'라는 흑인 여성이다. 당시 미국에서 인기를 끌던 '뚱뚱하고 멋이라고는 모르는 열심히 일만 하는 가정부' 캐릭터 마미를 차용한 것이다.

1884년 피어스 사의 비누 광고도 흑인을 희화하며 잘못된 인식을 퍼뜨렸다. 피어스는 최초로 비누를 브랜드화한 회사로 1789년 속이 비치는 투명한 비누를 개발해 크게 인기를 얻었다. 피어스 사의 광고는 명화 이미지를 차용하거나 아이들과 강아지처럼 귀엽고 사랑스런 모델을 등장시켜 관심을 끌었다. 1910년 무렵 레버 사에 합병되어 사라졌으나 빈티지한 분위기가 나는 피어스 사의 당시 광고는 요즘도 냉장고 자석이나 포스터 등으로 제작되어 팔릴 정도로 인기가 있다. 국제노예제도박물관의 제3 전시실에 전시된 피어스 사 비누 광고는 흑인 아이가 최초로 등장한 광고 포스터로 알려져 있다. 이 광고는 흑인의 피부가 검은 이유가 씻지 않아서라는 잘못된 생각을 퍼뜨리는 데 크게 일조했다고 한다.

일반적인 박물관과 달리 국제노예제도박물관의 전시 디자인은 관람객의 감정을 자극하는 것을 중요하게 여긴다. 박물관의 목적이 노예제도에 대한 관심과 인식을 불러일으키는 캠페인적 성격을 띠기 때문이다. 감정이 강하게 일어날수록 캠페인 주제에 대한 지지가 늘어난다. 그런 의미에서 전시실의 꾸밈이나 설명판과 자료 이미지 등은 객관적이고 중립적이기보다는 도발적이고 감정적이다. 반면 노예가 되었던 사람들에 대해 설명할 때는 신중을 기해 구체적이고 객관적인 단어를 사용한다.

이런 전시물을 보면서 관람객은 자연스레 분노와 슬픔, 두려움과 무력감, 죄책감과 책망 등의 복잡한 감정을 경험한다. 제3 전시실에는 미국 오마하에서 1919년에 벌어진 공개 사형 장면이 전시되어 있다. 흑인 노예들을 가로등에 매달고, 사지를 절

단하고, 총을 쏘는 장면을 찍은 사진이다. 그것도 모자라 화형까지 한다. 화형에 처해진 흑인을 앞에 두고 웃으며 자랑스러워하는 사람들의 모습이 보인다. 상당히 충격적이라 초현실적으로까지 보인다. 세계 각지에 있는 홀로코스트 박물관처럼 인간이 얼마나 잔인할 수 있는지를 보여주고 피해자가 죽어가는 과정을 가감하지 않고 전달해 관람객의 인식을 일깨우고 나아가 사회정의를 다짐하게 한다. 역겹고 끔찍한 내용의 전시물도 있지만 자유란 무엇인지, 왜 중요한지, 또 나에게 어떤 의미인지를 돌아보게 하는 교훈적 성격이 강한 관람이 이뤄진다.

그중에서 눈길을 잡아끈 것들 중 하나는 리버풀의 주요 거리 이름에 얽힌 노예제도의 흔적과 리버풀의 역사를 보여주는 전시물이었다. 거리 이름 '페니 레인Penny Lane'은 비틀스의 노래로도 잘 알려져 있다. 발랄한 멜로디와 향수 어린 가사와는 전혀 다른 거리 이름에 얽힌 이야기를 듣게 된 후 그 노래를 예전 같은 기분으로 듣기 어렵게 되었다. 페니 레인은 18세기 노예선의 주인이자 악명 높은 노예 상인, 노예제도 폐지 반대론자였던 제임스 페니의 이름을 딴 것이다. 페니 레인은 노예무역에 앞장섰던 역사를 단적으로 보여주면서 노예제도 폐지 반대의 뜻이 쉽게 바뀌지 않을 것이라는 그들의 입장을 대변한다. 또 한편으로는 가해자의 책임을 잊지 않겠다는 뜻을 담고 있기도 하다. '그레이트 뉴턴 스트리트Great Newton Street'는 한때 노예선의 선장이었으나 이후 열렬한 노예제도 반대자가 되었던 목사 존 뉴턴의 이름을 딴 것이다. 존 뉴턴은 자신의 삶을 바탕으로 한 찬송가 〈어메이징 그레이스Amazing Grace〉를 작사한 사람이기도 하다. 박물관에는 그가 노예선 선장으로 있던 당시의 일기가 전시되어 있다.

박물관 홈페이지에서 역사 교육에 도움이 되는 지침을 담은 다양한 PDF 파일을 무료로 다운로드할 수 있다. 특히 교사들을 위한 파일은 영국의 역사, 박물관의 의도, 공간 구성, 전시 주제 등을 자세히 설명하고 있어 안내책자 못지않게 도움이 된다.

리버풀의 주요 거리 이름에 얽힌 노예제도의 흔적을 설명하고 있는 전시물이다.

International Slavery Museum, Albert Dock, Liverpool, Waterfront, Liverpool, L3 4AQ
www.liverpoolmuseums.org.uk/ism

월요일~일요일 10:00~17:00, 12월 24일 10:00~14:00, 12월 25~26일, 1월 1일 휴관
무료입장

기차 리버풀 라임 스트리트 역에서 시내 쇼핑센터를 통과해 걸어서 15분 거리

알고 가면 더 좋은 박물관 잡학 2
박물관에도 브랜드가 있다

대영박물관, 테이트, 스미스소니언 박물관 Smithsonian Museum, 미국 뉴욕에서 시작해 베네치아·빌바오·아부다비 등으로 확장해가고 있는 구겐하임 미술관 Solomon R. Guggenheim Museum 등과 같이 박물관 브랜드화는 요즘의 추세다. 박물관 브랜드화의 주된 이유는 관람객 수 때문이다. 예를 들어 1주일 동안 런던으로 출장을 왔다가 주말에 박물관에 간다면 존 손 경 박물관이나 플로렌스 나이팅게일 박물관 Florence Nightingale Museum보다는 아무래도 테이트나 대영박물관처럼 익숙한 이름, 유명한 곳을 방문하게 될 것이다. 이것이 바로 브랜드의 힘이고, 박물관 마케팅에서 브랜드화를 통한 판매 수익 증대는 이미 오래전에 증명되었다. 관람객이 늘어날수록 기금을 신청하고 받을 수 있는 가능성도 커지기 때문에 브랜드화는 박물관의 사활이 달린 문제다. 관람객이 누릴 수 있는 가장 큰 장점은 박물관 브랜드의 회원 제도다. 예를 들어 테이트 미술관군, 제국전쟁박물관군, 그리니치 왕립 박물관군의 회원에 가입하면 해당 기관에 속한 모든 기관에 무료로 입장할 수 있고, 소식지 등을 받아 볼 수도 있다.

박물관에서 일하는 사람들의 입장에서도 장점이 크다. 브랜드 박물관은 한 명의 관장이 하위 기관들을 책임지는데, 유물 관리와 시스템뿐만 아니라 서로 정보를 공유하고 기록의 일관성을 유지함으로써 더욱 효율적으로 운영할 수 있다. 또한 후원 기업의 관계를 같은 브랜드의 다른 기관에서 이용할 가능성도 늘어난다. 이는 다시 관람객에게 더 좋은 전시를 제공할 여지로 이어진다.

문화 예술의 M&A라고 볼 수 있는 브랜드화는 어떻게 이뤄질까? 영국의 브랜드 박물관의 경우 근접성으로 묶는 경우도 있고 성격이 비슷한 곳끼리 묶는 경우도 있다. 이들 박물관 브랜드를 알아보자.

동네 친구-인접한 지역으로 묶은 브랜드 박물관

한 지역에 있는 박물관들이 묶인 대표적 예는 리버풀 국립박물관군, 타인 앤드 웨어 기록보관소·박물관군, 스코틀랜드 국립박물관군 등이다. 리버풀의 경우 7개의 박물관이 '리버풀 국립박물관'이란 이름으로 운영되고 있으며, 타인 앤드 웨어 기록보관소·박물관군은 인근 도시의 12개 박물관과 정보 센터가 합쳐진 것이다. 이 두 브랜드의 박물관 홈페이지에 가보면 동일한 디자인의 틀을 사용하면서도 하위 기관들이 서로 다른 색깔을 부여받는 '컬러 코팅Colour Coding' 방식을 사용하고 있음을 확인할 수 있다.

브랜드 리버풀 국립박물관군National Museums Liverpool

지역 리버풀

소속 기관 리버풀 박물관Museum of Liverpool, 리버풀 세계박물관World Museum Liverpool, 워커 미술관Walker Art Gallery, 머지사이드 해양박물관Merseyside Maritime Museum, 국제노예제도박물관International Slavery Museum, 레이디 레버 아트 미술관Lady Lever Art Gallery, 서들리 하우스Sudeley Hous

브랜드 타인 앤드 웨어 기록보관소·박물관Tyne & Wear Archives and Museums

지역 뉴캐슬 인근(뉴캐슬, 선덜랜드, 타인 강 북부와 남부, 게이트헤드)

소속 기관 아비아 로마 요새 및 박물관Arbeia Roman Fort & Museum, 디스커버리 박물관Discovery Museum, 그레이트 노스 박물관-행콕Great North Museum-Hankcock, 하튼 미술관Hatton Gallery, 라잉 미술관Laing Art Gallery, 지역 아카이브 센터Regional Resource Centre, 몽크위어모스 역박물관Monkwearmouth Station Museum, 세지듀넘 로마 요새·욕탕 및 박물관Segedunum Roman Fort, Baths & Museum, 시플리 미술관Shipley Art Gallery, 사우스 실즈 박물관 및 미술관South Shields Museum & Art Gallery, 스티븐슨 철도박물관Stephenson Railway Museum, 선덜랜드 박물관 및 겨울 정원Sunderland Museum & Winter Gardens, 워싱턴 에프 핏Washington 'F' Pit

브랜드 스코틀랜드 국립박물관군National Museums Scotland

지역 스코틀랜드(에든버러, 이스트로디언, 덤프리스, 킬브라이드)

소속 기관 국립 스코틀랜드 박물관National Museum of Scotland, 국립전쟁박물관National War Museum, 국립농업문화박물관National Museum of Rural Life, 국립비행박물관National Museum of Flight, 국립중앙소장품박물관National Museums Collection Centre

끼리끼리 친구-비슷한 성격으로 묶은 브랜드 박물관

성격이 비슷한 기관들이 브랜드화되는 경우는 하나의 성공적인 미술관이 개수를 점차 늘려가는 사례도 있고 기존에 있던 것들을 합치는 사례도 있다. 테이트 미술관군, 그리니치 왕립박물관군, 제국전쟁박물관군, 과학·공업 국립박물관군이 그 대표적 예이다. 이 박물관들의 홈페이지나 인쇄물을 보면 지역으로 묶인 경우보다 소장품의 성격적인 유사함이 더 많이 눈에 띈다.

브랜드 테이트Tate

지역 런던, 리버풀, 세인트 이브스

소속 기관 테이트 브리튼Tate Britain, 테이트 모던Tate Modern, 테이트 리버풀Tate Liverpool, 테이트 세인트 이브스Tate St. Ives

회원 제도 성인 1인 62파운드, 성인 2인 94파운드(2014년 9월 기준)

브랜드 제국전쟁박물관군Imperial War Museums

지역 런던, 맨체스터, 케임브리지셔

소속 기관 런던 제국전쟁박물관IWM London, 덕스포드 전쟁박물관IWM Duxford, 벨파스트호 함상박물관HMS Belfast, 제국전쟁박물관 북관IWM North, 처칠 워 룸Churchill War Rooms

회원 제도 성인 1인 45파운드, 같은 주소지 성인 2인 70파운드, 60세 이상과 학생 35파운드

브랜드 그리니치 왕립 박물관Royal Museums Greenwich

지역 그리니치

소속 기관 국립 해양박물관National Maritime Museum, 퀸스 하우스Queen's House, 그리니치 왕립 천문

대Royal Observatory Greenwich, 커티 삭Cutty Sark

회원 제도 성인 1인 50파운드, 같은 주소지 성인 2인 70파운드, 60세 이상과 학생 35파운드

세계 걸작의 향연,
영국의 미술관

영국국립초상화미술관
National Portrait Gallery

영국국립미술관
National Gallery

테이트 브리튼
Tate Britain

맨체스터 미술관
Manchester Art Gallery

영국국립초상화미술관
National Portrait Gallery

역사가 된 이들의
드라마 같은 삶을 전시하다

첫째가 특출하면 둘째가 아무리 보통보다 나아도 제대로 인정받지 못하는 경우가 있는데, 영국국립초상화미술관이 그런 경우라고 할 수 있다. 수준 높고 개성 있는 컬렉션에도 불구하고 영국국립미술관National Gallery에 가려져 진가를 제대로 인정받지 못하고 있기 때문이다. 그래서인지 영국국립초상화미술관이 국립미술관 근처에 있는데도 이곳을 지나친 적도 없다는 사람들을 간혹 만나게 된다. 영국국립초상화미술관은 초상이라는 매체를 통해 영국 역사와 문화를 일궈낸 사람들을 기리고자 1856년 설립되었다. 세계 최초의 초상화 전문 미술관이자 가장 많은 초상 컬렉션을 보유하고 있는 곳이다. 초상화, 초상 조각, 사진, 드로잉, 실루엣 초상(18세기 중반부터 사진술이 발명되기 이전까지 한 가지 색으로 인물의 윤곽선을 그리는 기법. 대개 개성이 가장 잘 드러나는 옆모습을 그린다), 카메오 장식 등 인물을 표현한 초상의 모든 것을 망라하기 때문에 엄밀한 의미에서 '초상화미술관'이 아니라 '초상미술관'이라고 불러야 할 듯하다.

초상화미술관은 국립미술관과 비교해 관람객 연령층도 높고 붐비지 않아 한적하게 관람을 즐길 수 있다. 목적 없이 쇼핑하듯 미술관을 둘러보는 사람들이 상대적으로 적고, 연대별로 분류된 특정 전시실에 관심을 갖고 오는 사람들이 많아서 관람객

트라팔가르 광장 부근에 위치한 영국국립초상화미술관에서는 튜더 왕조부터 역대 왕실 인물을 비롯해
셰익스피어와 조앤 롤링, 폴 매카트니 같은 영국의 유명 인사들의 초상화를 만날 수 있다.

들의 이야기를 엿듣다 보면 그 자체가 작품 해설인 경우가 많다. 나 같은 외국인이 영국 역사에 관심을 갖는 것이 기특해서인지는 몰라도 이것저것 설명해주는 영국인 할아버지, 할머니도 더러 있다.

영국국립초상화미술관은 공간 구조가 미로 같아 층별 안내도를 봐도 이해가 쉽지 않을 수 있다. 2단으로 된 건물 앞뒤의 높낮이가 다르고 카페도 지하와 3층에 숨어 있다. 지상층에서 바로 2층으로 연결되는 에스컬레이터가 혼동의 주범이다. 건물 중앙 계단이 전시실과 연결되지 않고 비상구로서의 기능만 하고 있다. 층간을 연결하는 것은 입구 가까이에 위치한 아치 형태의 계단이다. 하지만 공간이 크게 현대 작품이 있는 지상층과 역사적 작품이 있는 1층과 2층으로 구분되어 있고 전시실도 연도순으로 배치되어 있어서, 일단 공간과 친숙해지고 나면 특정 작품을 찾아 관람하기는 편하다.

다양한 전시가 동시에 열릴뿐더러 개인적으로 '치고 빠지는 관람'을 좋아하기 때문에 잠깐씩 자주 들린다. 작품 하나하나가 영국의 역사와 문화 이야기를 담고 있어서 정보를 적절히 소화하려면 이런 방법이 나은 것 같다. 매번 갈 때마다 희한하게도 새로운 것들이 계속 보이고, 자세히 감상할 수 있는 마음의 여유도 생겨서 언제나 같은 마음을 갖고 미술관 문을 나서게 된다. '다음에 또 와야겠네.'

초기 튜더 왕조 전시실

영국국립초상화미술관에 처음 방문하면 지상층에서 2층으로 바로 연결되는 에스컬레이터가 이상하게 느껴지는데, 아마도 미술관 측에서 가장 이른 시기에 해당하는 튜더 왕조부터 관람하는 것이 이상적인 관람 동선이라고 생각해서인 듯하다. 작은 크기의 튜더 왕조 전시실은 '신사의 나라' 영국에서 피 튀기고 박진감 넘치는 과거사를 엿볼 수 있는 곳이자 통설로 알려진 역사적인 인물을 재평가하는 곳이기도

아라곤의 캐서린 초상화(오른쪽)는 최근까지 캐서린 파의 초상화로 알려져 램버스 궁전(Lambeth Palace)에 따로 걸려 있다가 헨리 8세 초상화(왼쪽)와 짝 초상화로 제작되었음이 밝혀지면서 현재처럼 나란히 전시되고 있다.

하다. 이곳의 인기 스타는 단연 헨리 8세다. 그는 국교國敎를 바꿔가면서까지 6번이나 결혼하고 그중 2명의 왕비를 교수형시킨 무자비한 왕으로 악명이 높다. 하지만 이곳을 둘러보다 보면 왜 그가 그러한 선택을 할 수밖에 없었는지 조금은 이해할 수 있게 된다.

헨리 8세의 아버지이자 튜더 왕조를 연 헨리 7세는 30년간 이어진 장미전쟁(1455~1485년, 잉글랜드의 왕권을 놓고 랭커스터 가문과 요크 가문이 벌인 전쟁. 초반에 우세를 유지하던 요크 가문의 리처드 3세가 보스워스 전투에서 패망함으로써 플랜태저넷 왕조가 문을 닫고 랭커스터 가문의 헨리 7세가 튜더 왕조를 열었다)을 종식시키고 영국을 왕권 중심의 통합 국가로 이끈 인물이었다. 둘째 아들이었던 헨리 8세는 요절한 형 대신 왕위에 올랐고, 전통에 따라 미망인이 된 형수, 즉 아라곤 공국의 캐서린을 왕비로 맞이했으나 둘 사이에

01

02

01 엘리자베스 1세 즉위 기념 초상화

02 즉위 60주년 전시에서 소개된 엘리자베스 2세의 초상 사진. 오늘날 여왕 즉위식에 사용되는 왕관 장식, 홀, 모피 가운 등을 5백 년 전의 엘리자베스 1세 초상화에서 그대로 볼 수 있다.

서 아들을 갖지 못했다. 그는 캐서린의 궁녀였던 앤 불린과 결혼하기 위해 국교를 가톨릭에서 성공회로 바꾸기까지 했다.

교황을 비롯해 당시 가톨릭 국가들을 모두 적국으로 만들면서까지 한 결혼이었지만 앤 불린도 아들을 낳지 못했고, 결국엔 간통 등의 이유로 처형했다. 처형 11일 뒤 궁녀였던 제인 시모어와 결혼을 해서 그토록 원하던 아들을 갖게 된다. 하지만 어렵게 낳은 아들이 어린 나이에 숨을 거두자 이후로도 3명의 아내(클레브스 공국의 앤, 캐서린 하워드, 캐서린 파)를 더 맞이했다. 정치적인 이유로 결혼한 4번째 왕비 앤은 총명한 여인이었음에도 불구하고 당시 영국 왕족의 필수 조건이었던 프랑스 어, 라틴 어, 영어 중에 할 줄 아는 것이 없었고, 음악, 패션에도 통 관심이 없어 6개월 만에 이혼을 당한다. 또 5번째 왕비가 된 15세의 젊은 캐서린은 간통죄로 처형당했다. 6번째 왕비 캐서린 파와는 자신의 임종까지 함께했으나, 캐서린 파는 헨리 8세가 죽자 자신이 평소 연모하던 토머스 시모어와 혼인을 했다. 정말 파란만장한 연애사의 주인공들이다.

헨리 8세가 아들에 이렇게 집착했던 이유는 자신이 왕위를 이을 아들 없이 죽으면 아버지

가 가까스로 통일시켜 얻은 평화가 다시 위협받게 될 것이라고 생각했기 때문이다. 그러나 그의 뒤를 이은 영국의 왕은 영국 최초의 여왕 메리 1세(아라곤 공국 캐서린의 딸)였다. 아버지가 성공회로 바꾼 국교를 다시 가톨릭으로 되돌리는 과정에서 수많은 기독교인들을 이단으로 몰아 처형해서 '피의 메리'로 악명이 높다. 메리에 이어 왕위에 오른 이가 바로 영국에 태평성대를 가져온 엘리자베스 1세다. 그녀는 처형당한 2번째 왕비 앤의 딸로, 순탄한 어린 시절을 누리지 못했다. 엘리자베스 1세는 가톨릭 국가이자 당시 강국인 에스파냐 국왕의 청혼도 거절하고, 평생 독신으로 종교나 정치에 있어 균형을 유지하려 애쓴 대장부 같은 여인이었다. 엘리자베스 1세의 위풍당당한 대형 초상화 3점 사이에는 그녀에게 영향을 준 귀족들과 정부情婦의 초상화가 걸려 있다. 이렇듯 미술관에서 작품의 위치까지 역사와 영향력을 바탕에 두고 치밀하게 계산했다는 걸 알 수 있다.

5백 년 만에 주차장에서 되살아난 리처드 3세

역사와 문화가 잘 보존된 영국에서 사는 재미 중 하나는 수백, 수천 년의 역사가 현재에도 생생하게 살아 숨 쉰다는 점이다. 최근 발견된 리처드 3세의 유해와 복원 작업이 대표적인 예다. 리처드 3세는 조카인 에드워드 5세와 동생을 런던 탑에 가두고 왕위를 빼앗은 요크 왕가의 마지막 왕이다. 보스워스 전투에서 헨리 7세에게 패하면서 요크 왕가를 패망케 한 장본인으로 몰려, 그의 시신은 대대로 잉글랜드 왕들이 묻힌 웨스트민스터 사원이나 윈저 성의 세인트 조지 교회St. George's Chapel에 묻히지 못했다. 결국 그의 시신은 어디에 묻혔는지 미스터리로 남았다. 그런데 2012년 레스터대학교의 고고학자들이 주축이 되어 현재 레스터 시 의회 주차장으로 사용되는 곳에서 리처드 3세로 추정되는 유해를 발굴했고, DNA 검사를 통해 그 유해가 플랜태저넷 왕조의 마지막 왕 리처드 3세 것임을 밝혀냈다. 이 소식이 전해지자 갑자기

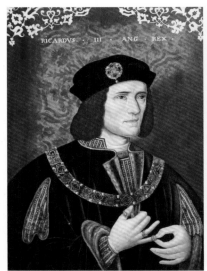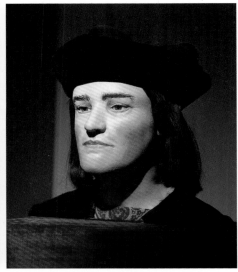

나이 들고 초췌해 보이는 리처드 3세의 초상화(왼쪽)와는 달리 던디대학교 캐롤린 윌킨슨 교수가 그의 두개골을 기반으로 만든 복원상(오른쪽)은 그렇게 밉상이 아니다.

리처드 3세에 대한 관심이 고조되면서 그의 초상을 보려는 사람들로 튜더 왕조 전시실은 때아닌 호황을 맞았다. 둔기에 깨진 두개골과 열 군데 이상의 외상 및 화살 흔적은 리처드 3세가 보스워스 전투에서 전사한 뒤에 시신 상태로 거리로 끌려다니며 훼손되었음을 보여준다. 또 심하게 굽은 척추로 그가 심한 척추만곡증을 앓고 있었음을 짐작할 수 있다. 튜더 왕조의 관점에서 쓴 토머스 모어의《리처드 3세전》이나 셰익스피어의 희곡《리처드 3세》에 등장하는 꼽추에 절름발이인 리처드 3세의 모습이 아주 없는 것을 만들어낸 것은 아닌 셈이다.

튜터 왕조 전시실에 있는 초상화에서 리처드 3세는 왜소하고 침울하고 무능력한 모습으로 묘사되었다. 헨리 7세나 헨리 8세의 초상화와 비교하면 리처드 3세의 초상은 이상적인 왕의 모습과는 거리가 멀다. 33세 이전의 모습을 그린 것임에도 훨

씬 나이 들어 보인다. 문학 작품에서 묘사되는 그의 사악함과 이 초상화가 상상력을 자극해 리처드 3세의 이미지는 〈슈렉Shrek〉에서 욕심 많은 영주로 나오는 파콰드 경의 모습이 되었다. 하지만 유해를 기반으로 3D 프린팅으로 복원한 리처드 3세의 모습은 귀티가 흐르고 총명해 보인다. 그가 장미전쟁에서 떨친 용맹함과 전사한 나이가 33세였음을 고려해볼 때 오히려 이쪽이 더 사실에 가깝지 않을까 싶다. 현대 과학 기술은 초상화가 특정한 모습으로 그려질 수밖에 없었던 정치적 이유를 보여주고, 거꾸로 초상화는 사진 이전에 문학과 예술이 얼마나 사람들의 이미지에 강한 영향력을 끼치고 있었는지를 짐작하게 해준다.

빅토리아 여왕의 로맨스

미술관 1층은 빅토리아 여왕 집권 시기(1837~1901년)의 역사, 문화, 예술, 정치와 관련된 인물들의 초상을 전시하고 있다. 1층 빅토리아 왕조 전시실의 중심은 빅토리아 여왕과 남편 앨버트 공의 조각상이다. 빅토리아 여왕은 예술, 교육, 과학 등에 후원을 해서 오늘날 영국의 기반을 마련했다. 그 이면에는 의회의 반대를 무릅쓰고 만국 박람회를 세계 최초로 개최하고 그 수익금으로 로열 앨버트 홀Royal Albert Hall을 짓고 교육 개혁을 단행하는 등 문화 융성에 크게 공헌한 남편 앨버트 공이 있었다. 이들 부부의 예술 후원에 대한 남다른 애정은 오늘날 빅토리아 앤드 앨버트 박물관의 이름에서도 찾아볼 수 있다.

빅토리아 왕조의 초상화가 이전 시대와 다른 큰 특징은 이 시기가 사진술의 발명과 겹쳐진다는 것이다. 예컨대 1819년에 태어난 빅토리아 여왕의 즉위식 및 결혼식 기록은 회화밖에 남아 있지 않은데, 1839년 사진술이 보급되면서부터 여왕의 실물 사진이 남아 있다. 사진에서 드러나는 여왕은 1백52센티미터의 작은 키에 몸집이 다부지고 다소 고집스러운 모습이다. 어린 딸을 여왕으로 만들어 섭정을 계획하고 있

던 어머니와 어머니의 정부에서 독립한 뒤 18세에 여왕의 자리에 올라 영국을 '해가 지지 않는 나라'로 이끌었던 인물이 바로 이 '아담한' 빅토리아 여왕이었다는 점을 감안하면 여성성 넘치는 여왕의 이미지는 오히려 더 어색할 것 같다. 사촌 간이었던 빅토리아와 앨버트 공이 결혼하기까지의 모습과 이후 앨버트가 42세의 젊은 나이로 사망하기까지 어떻게 빅토리아 여왕을 내조했는지는 영화 〈영 빅토리아Young Victoria〉에서 잘 드러난다. 수려한 주인공들의 외모가 사진으로 남겨진 기록과는 차이가 크지만 흑백 사진 시대에 살았던 빅토리아 여왕의 삶을 상상해보는 데 도움이 된다.

이 순백의 대리석 조각상이 유독 시선을 끄는 이유는 두 사람이 너무도 애틋하게 마주 보고 있기 때문이다. 일반적으로 그림과 사진 속에서 앨버트 공은 절대로 빅토리아 여왕과 서로 같은 곳을 보거나 마주 보거나 정면을 응시하지 않는다. 나란히 서지도 않는다. 아내이기에 앞서 한 나라의 여왕에게 갖추는 예의이다. 그렇기에 이 조각상은 더욱 특별하다. 부부의 사적이며 감성적인 면을 표현했기 때문이다. 빅토리아 왕조에서 자본주의, 물질주의적 인생관, 민주주의, 종교 회의 등이 시작되면서 문학도 낭만주의에서 사실주의 쪽으로 이동해 가던 시기였음을 고려한다면 이 낭만적인 조각상이 절대 '그렇고 그런 기념 조각'이 아니란 것을 알 수 있다.

이 조각상은 앨버트 공이 1861년 장티푸스로 세상을 떠난 지 7년 뒤에 제작되었다. 앨버트 공은 여왕인 아닌 아내가 의지할 수 있는 남자다운 모습으로 표현되어 있다. 오른손으로 하늘을 가리키는 모습이 꼭 '하늘에서도 내가 당신을 반드시 지켜주겠소.'라고 다짐하는 것만 같다. 여왕은 앨버트 공이 죽은 뒤에도 그를 기리며 평생 동안 검은색 옷만 입었으며 그가 쓰던 방을 없애지 않고 아침저녁으로 따뜻한 세숫물을 방에 준비시켰다고 한다. 또 영국 각지에 앨버트 공의 업적을 기리는 기념비를 세우기도 했다. 그런 의미에서 이 조각상은 빅토리아 여왕의 마음속에 자리 잡은 두 사람의 모습을 표현하고 있는 셈이다. 그래서일까? 위엄 있는 초상들에 둘러싸인 두 사람의 모습에서 좀처럼 눈을 뗄 수가 없다.

01
02

01 빅토리아 여왕과 앨버트 공의 조각상은 현 엘리자베스 2세 여왕의 소장품이다. 건물 전체를 가로지르는 복도 끝에 위치하고 있어서 자연히 시선이 간다.

02 윈저 성에서 아프리카 대사에게 《성경》을 선물하는 여왕 뒤에 앨버트 공이 묵묵히 서 있다. 그림 속에서 앨버트 공의 시선은 먼 곳을 향하고 있다.

누구나 작가와 모델이 되는 초상화 공모전

매년 6월에서 9월에는 영국국립초상화미술관에서 초상화 공모전이 열린다. 전통적인 초상화들을 소장하고 전시하는 데서 나아가 동시대 화가들의 다채롭고 수준 높은 초상화를 발굴하고 선보이기 위한 행사다. 33년 전통을 자랑하는 대회로 초기에는 담배 회사 존 플레이어 앤 선즈의 후원으로 열려 '존 플레이어 초상화 대회'로 불리다가 담배, 무기, 주류 회사들의 박물관 후원이 법으로 금지되면서 23년 전부터는 영국 석유화학 회사 BPBritish Petroleum의 후원을 받아 열리고 있다. 그래서 'BP 초상화 공모전'이라고도 불린다. 18세 이상이면 누구나 출품이 가능하고 가족이든 유명인이든 누구를 그려도 상관없다. 최종 전시에 선보이는 작업들은 출품작 중에서 심사 위원들이 추려낸 일부로 2012년의 경우 2천 점의 출품작 중에서 55점만 선보였다. 해마다 대상 5명을 선정하는데 수상자들은 상금과 더불어 유명 인사들의 초상화를 그릴 기회를 얻게 된다. 더 큰 영광은 이들이 의뢰를 받아 그린 초상화가 자연히 미술관 소장품의 일부가 된다는 점이다.

　상을 받지 못해도 이 공모전에 작품을 건다는 사실만으로도 충분히 기념할 만하다. 출품작 모두와 출품한 작가의 프로필이 홈페이지에 실리고 전시 도록으로 제작되는 것과 더불어, 에든버러에 있는 스코틀랜드 국립초상화미술관Scottish National Portrait Gallery과 엑서터에 있는 왕립 앨버트 기념미술관Royal Albert Memorial Museum에 전시되는 영광을 갖기 때문이다. 전시장 한쪽에 있는 컴퓨터를 통해 일반인들도 최고 작품에 투표할 수 있다. 보통 심사 위원들과 대중들이 선택한 그림이 다르기 마련인데 예외적으로 2012년에는 심사 위원이 선정한 1등과 대중들이 선택한 작품이 일치했다. 작품성만으로 평가하기 때문에 대상을 받는 작가들의 출신 지역 역시 일본, 에스파냐, 미국의 뉴욕, 영국의 런던과 웨일스 등으로 다양하다. 다음 해 전시를 위한 출품작을 거의 1년 전부터 신청받고 있으니 다음 공모전에서는 한국 작가의 작품을 꼭 볼 수 있었으면 좋겠다.(초상화 공모전에 관한 정보는 영국국립초상화미술관 홈페이지 참고)

01 02

01 2012년 영국국립초상화미술관의 초상화 공모전 포스터에 사용된 응모작 〈로지와 펌킨〉. 수상작이 아니더라도 더 많은 화가의 작품
이 알려질 기회를 주기 위해 홍보물 등에 사용한다.

02 대상 수상자가 그린 세손빈 케이트 미들턴의 최초 공식 초상화는 언론으로부터 "10년은 더 늙어 보인다."라는 혹평을 받았으나 그녀
의 초상화 엽서는 박물관에서 가장 많이 팔린 상품이 되었다.

National Portrait Gallery, St. Martin's Place, London, WC2H 0HE
www.npg.org.uk

연중무휴, 무료입장

지하철 채링 크로스 역(Charing Cross). 버스 트라팔가르 광장행 이용

영국국립미술관
National Gallery

'국민에겐 예술이 필요해'
국가의 미학 신념에서 탄생하다

영국국립미술관은 소장품의 성격이 매우 뚜렷한 곳이다. 13세기부터 20세기 초까지의 2천3백 점이 넘는 회화가 양식별·시대별로 전시되어 있기 때문에 미술에 관심이 있는 사람에게는 보물 창고 같다. 미술에 큰 관심이 없더라도 워낙 유명한 곳이라 관광 여행지로 자리 잡아 언제나 세계 각지에서 온 사람들로 활기가 넘친다. 그런데 왜 영국 국립인 미술관이 영국 명화가 아닌 다른 나라 그림을 전시하고 있는 것일까? 또 소장품 성격이 분명하다고 했는데 이런 컬렉팅 방향은 언제부터 정해진 것일까?

용두사미로 끝난 영국국립미술관 건물의 굴욕

박물관의 기원은 르네상스 시대의 '호기심의 방'으로 거슬러 올라간다. 근대적 박물관의 모체가 된 유럽의 국립박물관과 국립미술관들은 국가 개념이 등장한 18세기 이후에 성립되었다. 독일(1779년), 이탈리아(1789년), 프랑스(1793년) 같은 유럽 국가가 국가 의식을 고취시키기 위해 국립박물관과 국립미술관을 앞다투어 설립한 반

트라팔가르 광장에 자리 잡은 영국국립미술관.
과거 통행로로 쓰이던 아치형 공간을 미술관 건물로 흡수하는 과정에서 오늘날처럼 높이가 높아지게 됐다.
그리스 신전을 연상시키는 파사드 뒤로 후추 통처럼 불쑥 솟아오른 중앙 돔이 눈에 띈다.

광장에서 계단을 올라가면 미술관 입구가 나오고 다시 전시실로 올라가는 계단이 나온다. 관람객은 '계속 올라가야' 하는데, 계단이 주는 상승적 이미지는 경건하고 위엄 있는 분위기를 지향했던 전통적 박물관 건축의 필수 요소 중 하나다.

면, 영국국립미술관은 1824년에 문을 열었다. 이미 세계에 많은 식민지들을 거느리고 산업혁명을 일으킨 영국인에게는 대영 제국의 국민이라는 자부심이 컸기 때문에 따로 강조할 필요가 없어서일 수도 있다. 또 다른 유럽 국가에서 왕실 컬렉션을 중심으로 국립박물관과 국립미술관을 세운 것과는 달리 영국국립미술관의 경우 초기에는 '왕립'이라는 말이 붙었음에도 불구하고 왕실 컬렉션은 전혀 포함하지 않았다. 1753년 설립된 대영박물관이 이미 국립미술관으로서의 역할을 하기도 했지만 왕실의 힘이 커지는 것을 경계하려는 중산층의 힘이 작용했기 때문이다.

군이 필요성을 느끼지 않았던 영국에서 일반인도 출입할 수 있는 국립미술관이 생기게 된 계기는 계몽주의 분위기 때문이었다. 발달한 사회일수록 문화 예술의 밑

거름이 풍부하고, 엘리트 계급의 후원이 있어야 예술이 꽃을 피울 수 있다는 계몽주의적 사고 덕분에 당시 국립미술관 건립은 한 나라의 자존심이 걸린 중대한 문제가 되었다. 국립미술관이 없으면 무지몽매한 사회로 취급받았던 것이다. 또 생산직에 종사하는 사람들일수록 훌륭한 명화들을 보면서 정신적인 감화와 영감을 받아야 이들이 만드는 제품의 품격이 높아질 수 있다는 미학적 신념도 크게 작용했다.

대중을 위한 미술관 계획은 1770년대부터 시작되었지만 당시 영국 정부의 지원이 충분하지 않아 좋은 컬렉션을 살 기회를 번번이 놓쳤다. 만약 영국이 일찌감치 국립미술관 설립을 서둘렀다면 러시아의 국립 예르미타시 미술관State Hermitage Museum에 있는 상당수의 컬렉션이 영국국립미술관의 것이 되었을지 모른다.

영국국립미술관의 초기 소장품은 1823년 금융가 존 앵거스타인이 소장하던 명화 36점을 사들이는 것으로 조촐하게 시작되었다. 현재의 건물로 미술관이 옮겨 온 것은 1838년의 일이고 1824년 개관 당시에는 앵거스타인의 저택을 사용했었다. 때문에 영국국립미술관이 처음 문을 열었을 때 많은 사람이 부끄러워했다고 한다. 유럽의 다른 미술관과 비교해 너무나 볼품없고 좁고 어두웠으며 컬렉션 규모도 작았기 때문이다.

세계적인 수준의 명화 컬렉션에도 불구하고 오늘날 영국국립미술관 건물은 결코 아름답다고 평가받지 못한다. 여기에는 다 이유가 있다. 처음에는 여느 국립미술관 못지않게 으리으리하게 지으려고 했으나 1830년대 예기치 못한 경제난으로 건축가를 바꾸고 장식도 최소로 줄이고 규모도 축소되면서 '상당히 겸손한 모습'으로 완성된 것이다. 둘 다 그리스 신전의 모습을 본떠 지은 것이지만 대영박물관의 박공부는 화려한 조각으로 장식되어 있는 것과 달리 영국국립미술관의 박공은 텅 비어 있다.

초기 윌리엄 윌킨스의 건축 디자인 이후 미술관은 변화를 거듭했다. 현재 영국국립미술관 건물 중 초기 건물은 건물의 정면 정도이다. 사람의 얼굴에서 인상을 남기는 부분이 점이나 눈, 코, 입인 것처럼 영국국립미술관은 파사드 뒤로 후추 통처

럼 불쑥 솟아오른 중앙 돔이 인상을 남긴다. 로마의 신전 판테온처럼 박공 뒤로 크
게 놓인 돔도 아니고, 테이트 브리튼Tate Britain의 돔처럼 건축물과 안정적인 비례를
유지한 것도 아닌 불쑥 튀어나온 작은 돔이라 내 눈에는 부끄러움을 많이 타는 소
년이 엉거주춤 서 있는 듯한 느낌이다. 어정쩡한 느낌을 받은 사람이 나만은 아니
었던지 이 돔에 대해 한동안 이러쿵저러쿵 말이 많았다. 그러나 찰스 왕세자가 "돔
모양이 기품 있고 사랑스러운 친구 같다."고 말한 뒤 사람들의 불만이 잠잠해졌다.

영국국립미술관은 단일 층으로 전체 전시실 높이가 맞춰져 있는데, 덕분에 계단
으로 오르락내리락하며 관람하지 않아도 된다. 정면에 여러 개의 입구가 있지만, 중
앙 현관으로 들어가 시계 방향으로 전시실을 도는 것을 추천한다. 시대별로 달라지
는 양식을 보여주도록 작품을 배치한 초대 미술관장 찰스 록 이스트레이크 경의 의
도를 가늠하며 작품을 관람할 수 있기 때문이다. 중세와 초기 르네상스 회화와 제단
화들이 새로 지어진 세인즈버리 윙Sainsbury Wing으로 이동하면서 완벽한 시대적 흐름
과 동선에 약간의 차질이 생기긴 했지만 말이다.

이러한 시대별 전시의 큰 단점은 별로 중요하거나 예술성이 뛰어나지는 않아도
시간의 간격을 메꾸거나 양식 발전의 논리를 설명하기 위해 필요한 작품들을 구매
해야 한다는 점이다. 예컨대 르네상스 시대에 유행했던 비례가 시간이 지남에 따라
매너리즘으로 이어지면서 바로크 양식이 등장하게 되었다는 논리를 설명하려면, 뛰
어난 르네상스 시대의 명작들과 바로크 명작들 사이에 있어야 할 매너리즘 양식을
보여주는 작품들도 어쩔 수 없이 사놓을 수밖에 없다. 이런 'B급 작품'들은 시각적으
로는 별로 아름답지 않더라도 회화의 양식 연구에 있어서는 더없이 중요한 자료들
이고 한 사조의 흐름을 완성시키는 데 조연의 역할을 한다는 점에서 매우 중요하다.

이스트레이크는 단순히 아름다운 작품을 보고 영감을 받는 것만으로는 충분하지
않고, 양식이 어떻게 발전하고 쇠퇴했는지, 또 한 명의 천재 화가가 어떻게 주변 국
가와 화가들에게 영향을 주었는지를 이해하는 것이야말로 작품 감상의 핵심이라고

01
02

01 영국국립미술관의 평면도. 맨 아래 하늘
색 부분이 윌킨스가 디자인한 초기 건물이다.
현재 건물 뒤쪽과 옆으로 5배 정도 확장된 것
이다. 각 건축물 형태가 일정치 않은 이유는
증축 공사가 서로 다른 시기에 이루어졌기 때
문이다.

02 현재 미술관 건물 앞으로 낮게 자리한 트
라팔가르 광장은 영국국립미술관 건물을 더
높아 보이게 만드는 효과를 주지만 초기에는
주변 지대가 더 높았다. 건물 앞으로 차와 사
람들이 다니는 길이 있었으며 건물 중간에 구
멍이 뚫려 통행로로 사용되었다.

01 02

01 설립 초기 영국국립미술관의 내부 모습. 누구든 무료로 관람할 수 있었지만, 언론에 실리는 사진 속의 관람객들은 늘 옷을 말 끔하게 차려입은 귀족이나 중산층이었다.

02 오늘날 전시실의 모습. 작품 사이의 간격이 넓어져 답답한 느낌이 줄어들고 전시실에 마련된 의자가 관람하면서 느끼는 피 로를 줄여준다.

생각했다. 그래서 점차적으로 작품을 지적으로 관찰하는 것을 강조했고 작품을 보 기 전에 '정신적인 준비'를 할 것을 권장했다. 즉 교양 있는 사람이라면 미술사를 공 부해야 한다는 것이 당연시된 것이다. 오늘날에도 귀족의 자제 중에는 미술관 관장 이나 후원자가 적지 않다. 드라마나 영화에서 부잣집 딸이 큐레이터를 하고 있는 설 정도 여기서부터 시작되었다고도 볼 수 있다. 이러한 이스트레이크의 컬렉팅 방향 설정은 영국국립미술관의 관람 대상층을 재설정하는 데 결정적인 역할을 했다. 초 기에는 일반 대중이 관람 대상층이었으나 미술사적 지식을 갖춘 부르주아가 이상적 인 관람객이 된 것이다. 이 때문에 영국국립미술관은 만인의 평등을 앞세우면서도 실질적으로는 배타적인 성격을 띠게 되었고 결국 '문턱 높은 미술관', '신전 같은 미 술관'으로 많은 질타를 받기도 했다.

영국국립미술관에 가야 할 10가지 이유

과거사야 어찌 되었건, 오늘날의 영국국립미술관을 방문하는 사람들은 관람객에게 친절한 미술관이라는 인상을 가질 것 같다. 좀 더 많은 사람들이 쉽게 작품을 감상할 수 있도록 그동안 많은 노력을 해왔기 때문이다. 영국국립미술관은 '이곳에 와야할 10가지 이유'를 내걸고 있는데, 그중에는 복합 문화 공간 광고 문구에서나 볼 법한 "번잡한 도심에서 한가롭게 여유를 즐길 수 있는 곳, 친구들끼리 모이는 곳이자 맛있는 점심 식사를 할 수 있는 곳, 쇼핑을 위한 곳, 콘서트 및 영화를 볼 수 있는 곳"이라는 내용도 있다. 뭐니 뭐니 해도 세계적인 명화를 무료로 볼 수 있고 배우고 감상하면서 영감을 얻게 된다는 점은 영국국립미술관에 꼭 가야 할 이유다.

직접 방문할 수 없다면 영국국립미술관 홈페이지에서 소장품을 둘러보거나 한 달 간격으로 제작되는 팟캐스트를 다운로드해서 들을 수도 있다. 홈페이지 방문자와 콘텐츠 이용자들을 모두 폭넓은 의미에서 박물관 이용객으로 존중하는 최근 박물관들의 변화를 읽을 수 있다.

미술관의 관장이 누구인가는 그 미술관의 운영 정책과 전시 시각에 큰 영향을 주는데, 2008년 미술관장으로 취임한 니콜라스 페니는 전통적인 이미지의 영국국립미술관을 젊고 활기차게 변화시킨 인물이다. 그는 기업의 후원을 받아 이색적인 전시를 기획하고 금요일 밤 프로그램을 만들었다. 이게 성공적이어서 이후 다른 미술관에서도 1주일 중 하루는 연장 개관을 한다든지, 다양한 저녁 프로그램을 연다든지 하고 있다. 영국국립미술관의 금요일 밤 프로그램은 '음악과 미술이 삶에 영감을 불어넣도록 해야 한다.'라는 미술관 설립 이념에 부합되는 것들이다. 특히 오후 6시에 열리는 벨 쉔크만 음악회Belle Shenkman Music Programme는 영국왕립음악대학 학생과 졸업생이 전시실에서 연주하는데 연주 전후로 연주가가 곡에 대한 해설을 해준다. 훌륭한 그림을 보며 클래식을 좀 더 쉽고 분위기 있게 접할 수 있다(연주 일정은 영국왕립음악대학 홈페이지 www.rcm.ac.uk에서 찾아볼 수 있다).

01 02

01 기념품점에서는 엽서 같은 것은 물론이고 히로니뮈스 보스나 에드가르 드가의 작품에 등장하는 인물 모형 같은 수준 높은 기념품을 살 수 있다.

02 르네상스 회화 일부를 입체 종이 모형으로 만들어 움직일 수 있게 한 어린이용 기념품이다.

영국국립미술관은 카페, 레스토랑, 기념품점, 출판 등 수익 사업을 관리하는 기관을 따로 두고 있다. 2011년 자료를 보면 관람객 한 명이 평균적으로 영국국립미술관에서 7.70파운드(약 1만 3천 원)를 쓴다고 하는데, 이는 매우 성공적인 운영이다.

수익의 상당 부분은 미술관 안에 있는 3곳의 기념품점에서 나온다. 중앙 현관으로 들어가 계단을 올라가면 왼쪽으로 상설·기획 전시와 관련된 엽서, 포스터, 디자인 상품을 파는 곳이 있는데 이곳이 3곳 중 크기가 가장 작다. 기획 전시가 열리는 세인즈버리 윙에 있는 상점은 예술 서적을 특화하고 있으며 이곳에서 열리는 이색적인 기획 전시와 관련된 상품들을 주로 판매한다. 마지막으로 동관의 상점은 포스터와 엽서를 특화하고 있고 광장 출구와 가까워 사람들이 가장 많이 찾는 곳이다. 2014년에 갑자기 정책을 바꾸어 사진 촬영을 허용하고 있지만, 그 이전까지는 영국

국립미술관 내에서 사진 촬영이 불가한 대신 이곳에서 거의 모든 이미지를 원하는 크기, 재질, 액자 디자인으로 구매할 수 있었다. 그림엽서의 경우는 한 장에 50펜스(약 8백50원)로 기념품으로 가장 추천할 만하고, 선택 조건에 따라 가격이 달라지지만 A4용지 크기의 프린트가 15파운드(약 2만 5천 원)이며 액자까지 포함된 대형 프린트라면 1백75~2백 파운드(약 30만~34만 원) 정도 한다.

어플로 어필하는 박물관

영국국립미술관은 소장품에 제한이 있다. 온갖 명작이 모여 있는 곳이지만, 영국국립미술관이 소장하는 작품들은 20세기 초반의 작품으로 제한되어 있다. 따라서 박물관에서 구비할 수 있는 작품이 한정되어 있는데, 영국국립미술관은 이러한 한계를 연구를 통해 장점으로 살렸다. 많은 기관들이 소장품을 디지털화해야 한다는 필요성은 알면서도 워낙 규모가 방대해서 시간과 비용 때문에 완성하지 못하고 있는데, 영국국립미술관은 일찌감치 이 과제를 끝내고 이제는 디지털화한 자료들을 어떻게 하면 효율적으로 이용할 것인지를 고민하는 단계에 있다. 홈페이지에서 소장품을 검색하는 서비스는 이미 많은 박물관과 미술관에서 하고 있기 때문에 자랑할 것이 못 된다.

영국국립미술관은 2백50작품을 음성과 함께 제공하는 '러브 아트'라는 애플리케이션을 선보였다. 주제별·작가별로 검색이 가능하고 마치 다큐멘터리를 보는 듯 배경 음악도 내용과 적절하게 맞아떨어져 극적인 느낌을 더해준다. 게다가 이미지를 확대해서 고화질로 세부를 볼 수 있다. 전문가들이 중요하게 생각하는 부분이 무엇인지도 빠뜨리지 않고 알 수 있다. 렘브란트 판 레인의 자화상에 대해 언급한 내용 중 일부를 인용해본다.

01 02

01 렘브란트는 많은 자화상을 남긴 화가로 유명하다. 이 자화상은 34세 때 의 모습이다. 그가 걸치고 있는 값비싼 옷과 모자에서 렘브란트가 당시 성공한 화가로서 경제적 안정을 누렸다는 사실을 엿볼 수 있다.

02 장 오귀스트 도미니크 앵그르가 그린 〈무아테시에 부인(Madame Moitessier)〉. 포토리얼리즘 회화처럼 세부적인 부분의 촉감까지 묘사하고 있다. 거울에 반사된 희미한 모습과 어둑한 배경이 대조되어 인물이 더욱 또렷하게 클로즈업된 느낌을 준다.

이 사람이 34세의 렘브란트입니다. 그는 몸을 기울여 우리를 바라보고 있죠. 제 생각에 이 작품에는 다른 자화상들과는 다른 뭔가가 있습니다. 뭐냐고요? 바로 렘브란트가 추남으로 그려져 있다는 것이지요. 그의 코는 다소 크다고 할 만하지만, 세상에! 경이로운 존재감을 지니고 있습니다.

This is Rembrandt. Age34. And he leans towards us looking, I think, it's quite extraordinary, because he is not handsome. He has a rather large nose, but, my Goodness! He has tremendous presence.

여기서 "제 생각에는", "다른 자화상들과는 다른 뭔가가", "세상에!", "경이로운" 등은 내레이터의 생각과 주관적인 느낌을 전달하고 있는 것이지 작품에 대한 객관적 기술이 아니다. 또 "추남으로"라거나 "코는 다소 크다" 같은 언급은 이 진지한 그림에서 추미를 판단하는 '경박한' 생각을 가진 사람이 나 말고도 또 있다는 안도감을 주는 동시에 관람객들이 보고 느끼는 것을 솔직하게 표현하도록 돕는다. 한편 앵그르가 그린 초상화에 대해서는 다음과 같이 시작한다.

> 여기서 무아테시에 부인은 음~, 뭐랄까, 뼈가 없을 것만 같은, 금방이라도 터질 것처럼 통통한 손을 들고 우리를 바라보고 있습니다. 1856년 뛰어난 프랑스 화가 앵그르가 그린…….
>
> Madamn Moitessier. Looking out at us with, err-. bone-less hand, popped up to almost bursting point. Painted in 1856 by the great French artist, Jean Auguste Dominique Ingres…….

여기서도 "뼈가 없을 것만 같은", "통통한 손을"이라든지 중간에 "음~"과 같이 말하면서 생각하는 시간을 갖는 것은 마치 미술사를 전공한 친구에게 개인적인 안내를 받고 있는 것 같은 느낌을 준다. 이는 지금까지의 오디오 가이드가 중성적인 목소리로 객관적

01
02

01 영국국립미술관의 어플 '러브 아트'. 아이튠즈에서 1.99파운드에 구매할 수 있다.

02 레오나르도 다빈치의 하위에 있는 '성모자상' 메뉴를 누르면 미술관이 소장하고 있는 회화들 중에서 관련 주제의 명화 목록과 이미지를 찾아볼 수 있는 페이지가 나타난다.

정보를 일방적으로 전달하는 데 치중했던 것과는 확연히 차이가 나는 점이다. 한편 오디오 가이드를 통해 어려운 작가들의 이름을 원어 그대로 들을 수 있어서 도움이 되기도 한다. 가끔씩 한글로 옮긴 영어 발음을 외국인들이 못 알아들을 때가 있기 때문이다. 아직은 애플사의 플랫폼에서만 작동하지만 현재 안드로이드 폰에서도 사용할 수 있게 연구 중이라고 한다.

혹자는 소장품을 온라인으로 다 볼 수 있다면 미술관에 직접 찾아가는 사람이 줄어들 것이라고 생각한다. 하지만 축구나 야구 경기를 텔레비전 중계방송으로 보는 것과 직접 경기장에서 보는 것이 전혀 다른 종류의 감흥을 주는 것처럼, 디지털 이미지가 원본의 매력을 가리지는 않는다. 텔레비전 중계방송의 장점이라면 현장에서는 잘 보이지 않는 세세한 동작과 반칙까지도 잡아낼 수 있고, 다양한 편집 기술을 통한 슬로모션, 다시 보기 등으로 주요 장면을 몰입해서 볼 수 있다는 것과 함께 날씨에 관계없이 편하게 맥주와 오징어를 앞에 두고 관람할 수 있다는 것 등을 꼽을 수 있다. 한편 이 모든 편리와 안락함에도 불구하고 팬들이 경기장을 직접 찾는 이유는 경기를 보면서 느끼는 흥분과 역사적인 순간을 직접 그 시간, 그 장소에서 함께하고 있다는 느낌 때문일 것이다. 인기 있는 반 고흐의 이미지를 이용한 포스터 및 아트 상품들이 대중화되어 있음에도 세계적으로 반 고흐 전시가 지속적으로 성공을 거두는 이유와 많은 사람들이 암스테르담에 있는 반 고흐 미술관Van Gogh Museum까지 그 먼 길을 마다하지 않고 가는 이유 역시 같은 맥락이다.

사실 스포츠에 아예 관심이 없는 사람이라면 경기장에도 안 가고 중계방송도 보지 않을 확률이 크다. 마찬가지로 아무리 좋은 어플을 개발하고 좋은 전시를 열어도 예술에 관심이 없다면 대머리인 사람에게 빗을 선물하는 것과 다를 바 없다. 하지만 디지털 미디어의 장점 중 하나는 기존 전통 방식의 관람과는 또 다른 층위의 경험을 이용자에게 선사하면서 새로운 관람객을 발굴할 수 있다는 점이다. 정보 전달의 측면에서 뛰어나다는 점은 말할 필요도 없고, 방문 전 경험과 방문 후 경험을 연

계해 총체적인 이해가 가능하게 한다는 점과 이를 타인과 공유할 수 있게 한다는 점에서도 유리하다. 비디오 게임에 빠져 있는 10대 아들을 아버지가 이해하지 못하는 이유에는 여러 가지가 있을 수 있겠지만, 가장 큰 이유는 본인이 해보지 않은 경험이기 때문일 것이다. 한국에서도 오디오 가이드는 많은 미술관에서 일반화되었지만 멀티미디어와 디지털 기술을 접목한 기기의 사용은 아직 걸음마 단계이다. 하지만 뛰어난 정보통신기술을 갖추고 있고 발 빠른 정보에 관심이 많은 한국인들의 성향을 생각해볼 때 재정적 뒷받침만 충분하다면 이러한 프로그램의 개발과 이용의 확대는 시간문제일 것으로 보인다.

National Gallery, Trafalgar Square, London, WC2N 5DN
www.nationalgallery.org.uk

월요일~일요일 10:00~18:00, 금요일 10:00~21:00
무료입장

지하철역과 기차역이 함께 있는 채링 크로스 역에서 걸어서 5분 거리

테이트 브리튼
Tate Britain

'영국화파'와 렉스 휘슬러로
만나는 영국 미술

영국국립미술관에서 명화의 감동을 충분히 받았지만 정작 영국 화가들의 작품을 제대로 못 봐서 아쉬운 마음이 든다면 영국 4개 지역에 분산되어 있는 테이트Tate 중 하나인 테이트 브리튼을 추천한다. 테이트 미술관은 테이트 브리튼, 테이트 모던Tate Modern, 테이트 리버풀Tate Liverpool, 테이트 세인트 이브스Tate St. Ives 4개로 구성된 미술관이다. 이 중 테이트 브리튼은 전통적인 영국 회화들만 따로 모아 전시하고 있다. 대부분의 런던 관광객이 서더크Southwark 역 근처에 있는 테이트 모던을 더 자주 찾기는 하지만 사실 테이트 브리튼이야말로 영국 문화와 대영 제국의 자부심, 국보적 작품, 영국의 기부 문화와 같은 다양한 가치들이 섞여 있는 흥미로운 미술관이다.

　테이트 브리튼은 1500년대부터 근대까지의 영국 미술을 소장 및 전시하고 있는데, 이런 면에서 현대미술을 전시하는 테이트 모던과 차이가 있다. 일찍이 대영박물관(1759년)과 영국국립미술관(1824년)이 문을 열기는 했지만 이곳에서는 세계 보물급 작품이나 대가의 작품을 전시할 뿐 영국 미술을 따로 다루고 있지는 않다. 당시는 이탈리아, 프랑스, 플랑드르와 같은 국가의 작품이 더 우월한 것으로 인정받던 시기로

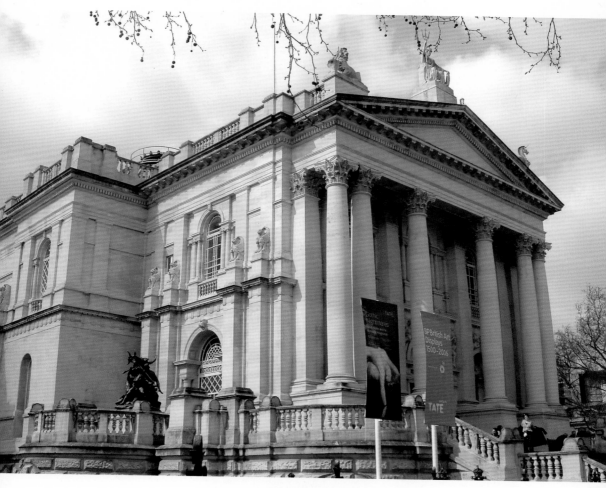

테이트 브리튼의 정문은 템스 강 인근 밀뱅크(Millbank)를 향하고 있다.
파사드 위로는 영국을 상징하는 사자, 브리타니아, 유니콘 조각상이 놓여 있다.

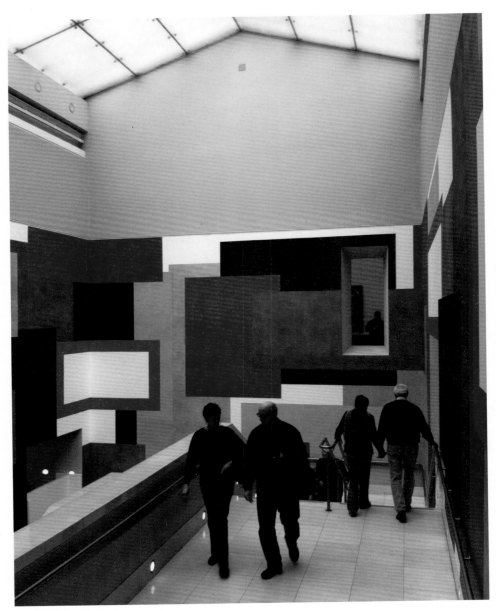

서관 입구에서 1층 상설 전시실로 이어지는 통로. 데이비드 트렘레트의 벽면 회화가 현대적이면서도 활기 넘치는 분위기를 만든다.

르네상스, 바로크, 로코코 양식의 작품을 수집하는 것이 곧 지성과 부의 상징이었다. 왕립 예술원이 생기고 빅토리아 왕조에 영국의 국가적 위상이 높아짐에 따라 영국 화가의 명화를 국가 소장품으로 만들려는 뒤늦은 노력은 1897년 테이트 브리튼으로 비로소 그 결실을 거뒀다.

헨리 테이트 경은 독일의 한 기술자에게 각설탕 만드는 특허 기술을 사들여 각설탕 제조업으로 큰 부를 이루었다. 그리고 자신의 부를 사회에 돌려주는 일에 관심을 기울였다.

미술관으로 환골탈태한 감옥 터

테이트라는 이름은 사업가 헨리 테이트(1819~1899년)의 성에서 따온 것이다. 테이트 미술관의 초기 소장품은 헨리 테이트와 화가 윌리엄 터너, 조각가 프란시스 찬트리가 국가에 기증한 것들이었다. 헨리 테이트는 빅토리아 왕조 시기의 성공한 대부분의 사업가들처럼 자신이 이룬 부를 사회에 환원하는 방법을 찾는 데 큰 관심을 보였고 특히 교육과 위생 시설에 많은 기부를 했다. 문화에도 관심이 지대해서 음악회나 연극 등을 후원하고 작품 구매에도 돈을 아끼지 않았다. 그러다 보니 자연히 존 밀레이, 프레더릭 레이턴, 조지 프레더릭 워츠 같은 당시 왕립 예술원의 주요 인사들과 가깝게 지내며 이들이 추천하는 수준 높은 동시대 작품을 소장할 수 있었다. 테이트 개인적으로는 붓질이 보이지 않을 정도로 섬세하게 그린 자연주의적 작품을 선호했지만 자신의 고전적인 취향에 머물지 않고 동시대 작가들의 작품을 폭넓게 수집할 수 있었던 이유도 여기에 있다.

1889년 헨리 테이트가 65점의 회화를 국가에 넘길 당시의 계획은 미술관을 런던

원형 감옥인 팬옵티콘을 떠올리게 하는 밀뱅크 감옥. 1800년대 초반 지어진 유럽에서 가장 큰 감옥이었으나 유지비를 감당하지 못해 1890년 폐쇄되어 미술관에 그 터를 내주었다.

시내 중심이나 현재 빅토리아 앤드 앨버트 박물관이 있는 박물관로Museum Street에 짓는 것이었다. 하지만 당시에도 런던 시내는 박물관으로 꽉 차 있었기 때문에 3년을 기다려야 했다. 1892년이 되어서야 범죄자를 오스트레일리아로 추방시키기 전 임시로 수감하던 감옥 터에 자리를 잡고 1897년 공식적으로 문을 열었다. 개관 당시에는 '밀뱅크 갤러리'로 불리다가 1930년대에는 '테이트갤러리'로 알려졌다. 2000년 테이트 모던이 문을 열면서 현재의 이름을 쓰기 시작했다.

열등감 속에서 탄생한 영국화파

테이트 브리튼이나 테이트 모던의 한쪽 벽면에는 작가와 작품을 연대기적으로 늘어놓고 화파를 분류한 큰 도표가 있다. 이러한 근현대 미술의 계보를 구축한 사람은 뉴욕현대미술관Museum of Modern Art, MoMA의 초대 관장인 알프레드 바이다. 그는 이런 계보로 미술관이 얼마나 다양한 작품을 소장하고 있는지를 과시하고 미국 현대미술

을 유럽 미술의 계보에 포함시켜 미국 미술의 전통성을 확보하고자 했던 것이다. 미국 미술이 다양성과 실험정신으로 활기가 가득하지만 역사가 짧은 만큼 근본이 부족하다는 일종의 콤플렉스가 작용했기 때문이다.

1890년대 테이트 브리튼이 개관할 때도 이와 같은 일이 있었다. 그때까지 존재하지 않던 '영국화파British School'라는 개념을 정의하고 계보를 만들어낼 필요가 있었기 때문이다. 플라톤의 이데아 사상에 기초한 유럽의 전통 속에서 시각미술은 이데아의 피상적 모방으로 여겨졌다. 때문에 미술은 문학이나 음악 등의 다른 분야에 비해 상대적으로 열등한 예술로 여겨져왔고, 1768년 왕립 예술원이 세워진 뒤에도 미술의 입지는 크게 나아지지 않았다. 예술 창작의 원천을 설명할 때도 우연히 천재적인 작가들에 의해 혹은 문학적 내용을 표현하는 수단으로 작품이 제작된다고 생각했다. 그러니 이전 양식에 대한 반성이나 동경을 통해 새로운 화풍이 태어난다는 설명은 낯선 접근 방식이었다. 때문에 영국 화가들이 어떠한 화풍에 영향을 받아 독자성을 구축했는지를 설득력 있게 제시하는 것은 결코 쉬운 일이 아니었다. 당연한 얘기겠지만 오늘날 테이트 브리튼의 전시실 구성이 정착되기까지 컬렉팅의 방향과 작품 제시 방식에도 극적인 변화가 수차례 있었다.

1897년 개관 당시의 영국화파는 18세기 후반에서 19세기 초에 활동한 작가들만을 포함했다. 반세기 정도의 짧은 영국화파의 역사에 미술관이 세워질 당시인 19세기 동시대 화가들까지 아우르도록 이론적 바탕을 제공한 인물은 영국국립초상화미술관 관장을 지낸 라이오넬 커스트였다. 그는 영국 회화에서 드러나는 삶과 예술의 끈끈한 관계를 강조하면서 영국화파가 19세기에 출현해 20세기에 꽃을 피웠다고 주장했다. 한편 커스트가 발전시킨 영국화파 개념은 1917년 추가로 외국의 근대 회화를 전시하는 전시실이 별도로 세워지면서 전후 계보를 얻게 되었다. 하지만 말이 외국이지 실제로는 프랑스 회화가 대부분이었다.

1900년대 전후로 런던에 소개된 파리 인상파(폴 세잔, 에드가르 드가, 에두아르 마네, 클로

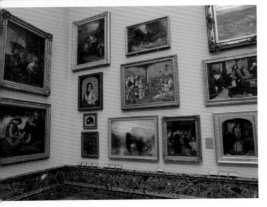

근대 이전 영국 회화 중 명작만을 전시하고 있는 전통 회화 전시실. 유명한 명작들이 다닥다닥 배열되어 있어 눈을 어디에 먼저 두어야 할지 난감해진다.

드 모네, 카미유 피사로, 오귀스트 르누아르 등)의 작업은 왕립 예술원을 발칵 뒤집어놓았다. 한때의 유행으로 무시해버리기에는 고갱과 고흐 같은 후기 인상파들의 인기가 대단했던 데다 영국인 사이에서도 프랑스 작품만을 컬렉팅하는 사람들이 늘어났다.

컬렉터이자 미술상 Art Dealer이었던 조셉 듀빈과 새뮤얼 코톨드가 그 대표적인 인물이다. 듀빈과 코톨드는 테이트 브리튼에 인상파 작품들을 기부하고 전시실을 짓는 비용까지 댔을 정도로 프랑스 예술에 푹 빠져 있었다. 커스트는 이러한 시류를 기회로 윌리엄 터너를 영국 전통 회화에서 근대 회화로 이행하는 단계의 선구자로 자리매김하고, 문학성이 뛰어난 라파엘 전파의 작품들을 그 마지막 계보에 놓았다. 이로써 유럽 미술 속에서 영국 미술의 정통성을 확보하면서 '현실과 늘 함께해온 삶 속의 예술'이라는 영국 미술의 독자성까지 얻었다. 영국화파의 계보를 만들어내려는 이러한 노력의 결과는 오늘날 테이트 브리튼의 소장품 범위(1500년대부터의 근현대 영국 미술)만 보아도 알 수 있다.

미술계의 아카데미상, 테이트 브리튼에서의 개인전

초기 테이트 브리튼의 전시 방식은 각 세기를 초기, 중기, 후기로 나누어 전시하는 연대기적 방식이었다. 연대기적 전시 방식은 일반적인 방식인 데다 이해하기 쉽지만, 미술사에 크게 관심이 없는 사람에게는 지루할 수 있다. 오늘날 테이트 브리튼의 전시 방식은 이와 크게 다르다. 작품은 크게 근대 이전 작품과 20세기 초반의 작품, 동시대 작품으로 분류되어 전시된다. 미술관 층별 안내도에 컬러 코딩Colour Coding 방식을 도입해 전체적으로 소장품의 범위와 전시 순서를 파악하기가 쉬워졌다.

상설 전시실 중 가장 인기가 높은 곳은 근대미술 이전 작품 중에서도 그 진수를 보여주는 전통 회화 전시실Key Works from the Historic Collection이다. 회화 작품들 중 가장 인기가 높은 라파엘 전파 회화도 이곳에 걸려 있다. 대리석으로 마감된 전시실 문틀과 바닥과 벽의 연결부, 동그랗게 솟아 있는 높은 천장에서 비치는 은은한 조명으로 장식된 전통 회화 전시실은 관람객에게 웅장함과 쾌적함을 선사한다. 또한 회화와 조각이 넓은 간격으로 자연스레 배치되어 있어 관람 역시 편안하다.

테이트 브리튼의 특별 전시실 2곳에서는 늘 수준 높은 전시가 열린다. 입장료가 16파운드(약 2만 7천 원)로 저렴하진 않지만 그 값을 충분히 한다. 국제 순회 전시를 염두에 두고 기획되는데 이른바 블록버스터 전시로 꼽힐 정도로 권위 있고 인정받는 작가의 작품만을 다룬다. 대중성이 돋보이는 테이트 모던 전시와 비교해 테이트 브리튼의 전시는 파블로 피카소, 헨리 무어처럼 이미 검증된 작가의 작품이 다른 작품과 어떤 관계를 갖는지, 또 어떤 의미를 담고 있는지와 같은 해석에 초점을 둔다. 2013년 9월에는 맨체스터 공업 풍경화로 유명한 로렌스 스티븐 라우리(1887~1976년)의 첫 회고전이 열렸다. 이 전시를 예정하고 있다는 테이트 측의 결정이 내려지자마자 당시 온 신문에 그 기사가 도배되다시피 했는데, 테이트 브리튼이 영국 미술에서 갖는 권위를 다시 한 번 짐작할 수 있었다. 라우리는 영국인이 매우 아끼는 작가이지만 국제적으로는 대중적 인지도가 비교적 낮았다. 이 전시를 계기로 그의 명성과

01 02

01 4가지 색상으로 표시된 층별 안내도. 분홍색이 특별 전시실, 회색이 통로와 편의 공간, 청록색이 상설 전시실이다.

02 1921년 테이트 브리튼의 평면도. 방의 이름을 통해 회화와 조각 전시실을 분리했으며 연대기적 작품 전시 방식을 사용했다는 것을 알 수 있다.

작품의 가치가 공식적으로 인정받게 된 것이다. 과거에는 왕립 예술원에서 전시회를 가졌는지의 여부가 인정받는 작가인지 아닌지를 판가름하는 잣대였다면, 지금은 테이트 브리튼에서 전시를 열었는지 여부가 그 척도가 되었다.

렉스 휘슬러 레스토랑에서의 만찬

테이트 브리튼에서 그냥 지나치지 말고 한 번쯤 살짝 엿보기라도 했으면 하는 곳이 있다. 바로 렉스 휘슬러 레스토랑 Rex Whistler Restaurant이다. 가격대가 비교적 높고 미리 예약을 하지 않으면 좌석을 잡기 어려워서 특별한 날에나 갈까 말까 한 곳이다. 이곳이 흥미로운 이유는 영국의 천재 화가 렉스 휘슬러(1905~1944년, 본명은 레지널드 존

렉스 휘슬러 레스토랑의 내부. 천장이 낮고 규모도 그리 크지 않아 휘슬러의 벽화가 마치 실제 풍경처럼 느껴져서 몽환적인 분위기에서 식사를 할 수 있다.

휘슬러)가 그린 벽화 〈진귀한 고기를 찾아 떠난 탐험〉(1927년)이 레스토랑 벽을 둘러싸고 있기 때문이다. 벽화의 내용은 다채로운 고기Meat를 찾아 길을 떠난 7명의 사람들이 유니콘, 트러플을 캐는 강아지들, 폭식 거인 등 괴상한 생물체들과 만나 겪는 모험담이다. 휘슬러보다 서른 살 이상 많았음에도 친구로 막역하게 지냈던 이디스 올리비에(1872~1948년)의 단편 소설을 바탕으로 한 것이다. 이 모험담은 결국 일곱 사람의 용기와 노력 덕분에 이전까지 마른 과자만 먹고 살던 사람들이 다양한 고기를 먹을 수 있게 되었다는 것으로 끝맺는다. 허무맹랑한 내용이긴 하지만 레스토랑에 퍽 잘 어울리는 소재이다.

　이 벽화는 테이트 브리튼의 중요한 후원자였던 조셉 듀빈이 젊은 작가들을 후원하기 위해 계획한 프로젝트였다. 당시 렉스는 22세로 런던대학교 슬레이드 미술대학을 몇 해 전 졸업한 상태였다. 전통적인 화가들을 흠모했음에도 불구하고 학풍

미술대학 시절부터 천재성을 인정받았던 렉스 휘슬러가 화가로서 좀 더 오래 활동할 수 있었다면 오늘날 '영국의 피카소'라 불렸을지도 모른다.

에 적응하지 못해 중도 포기했던 왕립 예술원 때와는 달리 슬레이드 미술대학에서 렉스는 천재로 인정받으며 재능을 맘껏 펼쳤다. 또 귀족 자제이자 미술품 컬렉터였던 스티븐 테넌트(1906~1987년)와 둘도 없는 친구가 되었고, 그를 통해 당시의 유명 인사들과 귀족들에게 소개되면서 젊은 화가로서의 명성을 쌓아갔다. 그는 채 20세가 되기도 전에 미술대학을 우수한 성적으로 졸업하고 연극 무대, 풍경화, 초상화, 벽화, 책 삽화, 인테리어 등의 다양한 작업에 참여할 기회를 얻었다. 이 레스토랑의 벽화는 교수의 추천으로 화가로서 참여한 첫 번째 대규모 프로젝트였는데, 이를 계기로 유명세를 얻으면서 귀족들의 별장을 장식하거나 유명 도자기 회사인 웨지우드의 도자기에 넣을 문양을 디자인하는 등 바쁜 시간을 보냈다.

벽화의 풍경은 레스토랑의 전체 공간을 아우른다. 원경과 근경을 대기 원근법으로 표현함에 따라 저 멀리 푸르스름한 대기의 아득한 느낌이 레스토랑의 낮은 천장과 함께 실내를 더욱 신비롭게 만든다. 천장과 벽 사이의 숨겨진 틈에 설치된 푸른색 조명은 대기 원근법의 극적인 효과를 더욱 부각시킨다. 휘슬러의 작품 경향은 르네상스 회화나 17~18세기의 전통 회화와 가까웠기 때문에 세부적인 묘사가 정확하고 사실적이어서 그림을 보면서 소설의 이야기를 따라갈 수 있을 정도다. 현대미술의 새로운 경향을 따라가기 바빴던 동료 화가들과 달리 휘슬러는 전통 화가들의 기법을 연구하고 자기 스타일로 만드는 데 힘썼는데, 이런 점이 인정을 받아 그는 테이트 브리튼의 벽화 이후 몇몇 대규모 프로젝트에 참여하게 된다. 제2차 세계대전

렉스는 책의 삽화가로도 활동하며 유명세를 떨쳤다. 그가 삽화를 그리고 그의 동생 로렌스가 글을 쓴 《AHA》과 《OHO》의 표지에는 바로 보나 거꾸로 보나 사람의 형상으로 보이는 렉스의 그림이 실려 있다. 책을 거꾸로 돌려 직접 확인해보자.

때는 종군 화가가 되어 활동하다 프랑스의 노르망디 전투에서 수류탄을 맞아 39세의 나이로 안타깝게 사망했다.

2013년, 다시 태어난 테이트 브리튼

테이트 브리튼은 2011년 3월부터 2013년 11월까지 '밀뱅크 프로젝트'라는 이름으로 대변신을 시도했다. 이 프로젝트의 핵심은 유리로 된 돔을 얹은 원형 홀과 3개 층의 공간을 하나로 연결하는 것이었다. 1928년 홍수로 정문 입구가 있는 층의 전시실이 모두 침수되어 관장실 등의 공간이 위로 이동하면서 관람 동선이 불편했다. 그래서 윌리엄 터너의 작품을 보려면 정문 오른쪽으로 나 있는 클로어관의 별도 입구를 이용해야 했는데 밀뱅크 프로젝트가 마무리되면서 이제 지하와 지상층 수준에서 미술관의 모든 건물들이 연결되어 십 년 묵은 체증이 내리는 듯 동선이 깔끔해졌다. 그리고 원형 홀 양쪽에서 위아래 층과 바로 연결되는 아름다운 계단을 놓아 위

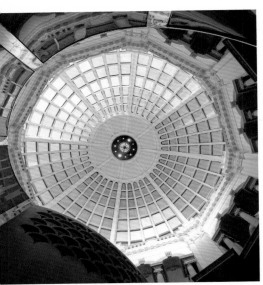

층에서 이 공간을 중정처럼 내려다볼 수 있는 구조로 바꾸었다.

새로 개방된 2층의 회랑은 테이트 모던의 경우처럼 미술관 회원들을 위한 카페 공간으로 사용되고 있다. 회원 전용이라고는 하지만 올라가서 구경하는 것까지 막지는 않는다. 서관 입구 근처에 있었던 휴식 공간을 미술관에서 가장 멋진 공간으로 옮긴 셈인데, 최근 10년 사이에 테이트 회원이 2만 4천 명에서 9만 8천 명으로 늘어났다는 점을 감안한다면 회원들에 대한 이러한 우대는 당연한 듯 보인다. 또한 회원들이 미술관에서 누리는 혜택 역시 적지 않아 점점 회원이 늘어나는 추세다.

01
02

01 2013년 11월에 새로 단장한 원형 홀의 천장. 둥근 돔 형태의 유리 천장이라 가운데 공간이 중정처럼 느껴진다.

02 원형 홀의 모습

2013년 재개관 이전에는 로툰다(Rotunda, 원형 벽체와 돔 지붕으로 이루어진 공간) 하부 벽감에 재료나 자세, 표현 면에서 파격적인 레너드 맥콤의 조각(왼쪽)과 안토니 곰리의 조각(오른쪽)을 배치했었다.

Tate Britain, Millbank, London, SW1P 4RG
www.tate.org.uk/visit/tate-britain

월요일~일요일 10:00~18:00
무료입장

지하철 빅토리아(Victoria) 역, 핌리코(Pimlico) 역, 복스홀(Vauxhall) 역에서 걸어서 갈 수 있다.
가장 가까운 역은 걸어서 5분 거리인 핌리코 역이다.

맨체스터 미술관
Manchester Art Gallery

'무엇을 느끼든지~'
감상의 모든 자유를 허한 미술관

맨체스터 미술관은 '더럽고 지루한 공장 도시 맨체스터'라는 지역 이미지를 벗어버리기 위해 1824년 맨체스터 출신 예술가들과 대부분 공장주였던 부유층 인사들이 중심이 되어 설립한 미술관이다. 미술관 건물은 19세기 유럽에서 유행한 박물관 건축 양식을 따라 웅장한 파사드를 자랑하는 한편, 이를 빼면 장식이 거의 없는 2층 높이의 아담한 단색 석조 건물이다. 맨체스터 미술관은 미래에 소장품이 늘어나 전시 공간이 부족해질 것을 대비해 1898년부터 미술관 뒤편에 증축을 위한 공간을 구입해왔다. 1백 년 만인 1998년부터 2002년까지 대대적인 공사를 벌인 끝에 관람객의 눈높이에 맞춘 미술관으로 새롭게 문을 열었다. 미술관 건물과 뒤에 있던 건물을 통합해 크기가 2배 이상으로 커졌고, 두 건물을 잇는 유리 통로를 통해 현대적 이미지와 실용성까지 갖추게 되었다.

입체적 부조와 프리즈로 화려하게 장식된 미술관 내부는 관람객의 호흡을 잠시 멎게 한다. 이 공간의 모든 요소들은 대칭과 균형이라는 고전미에 따라 엄격하게 배치되어 있으며, 특히 1층 발코니를 지탱하는 14개의 기둥들은 현관 중앙으로 모든 시선을 집중시키는 효과가 뛰어나다. 1층과 연결되는 계단은 중간쯤 가다가 다

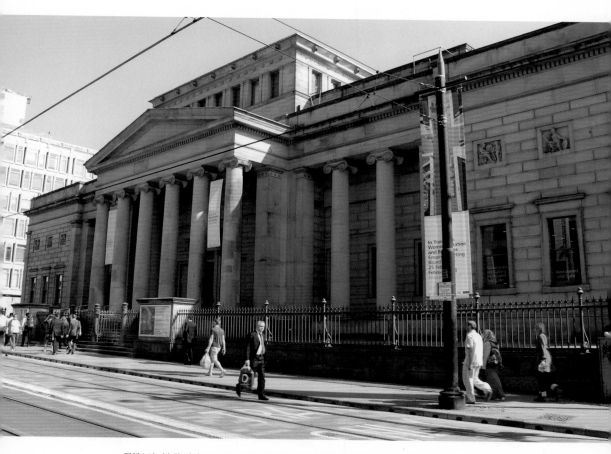

맨체스터 미술관. 사진으로 보이는 구관 건물 뒤로 신관이 있다. 영국 정부는 이 건물을 보존 1등급으로 지정하고 있다.

01

02 03

01 층계 끝에 위치하는 조각상과 계단 양쪽의 청동 조각상이 이루는 안정된 삼각 구도로 균형미가 두드러지는 현관홀. 층계 끝의 조각상은 주기적으로 교체되는데 촬영 당시에는 비어 있었다. 지상층의 천장이 1층 전시실과 같은 높이로 트여 있어 더욱 웅장한 느낌을 준다.

02 1층 전시실에는 빅토리아 왕조 시대 회화인 존 윌리엄 워터하우스, 단테 가브리엘 로세티, 프레데릭 레밍턴의 아름답고 서정적인 대형 작품이 전시되어 있다.

03 2011년에 관람객이 레밍턴의 〈사로잡힌 안드로마케〉를 찢는 사건이 발생했는데, 박물관은 이를 쉬쉬하지 않고 그림이 비어 있는 액자에 사건 경위와 복원 진행에 대한 안내를 해 관람객들에게 경각심을 일깨우는 한편 안심할 수 있게 해주었다.

시 좌우로 갈라지는데 이곳에 조각상이 놓여 있
다. 이 조각상은 매번 바뀌기는 하지만 어떤 조
각상이든 계단 초입의 청동 동상들과 함께 안정
된 삼각 구도를 형성한다.

작품이 말을 걸어오지 않는다면 내가 걸어보자

맨체스터 미술관의 매력은 작품을 전시하고 해
석하는 방식에 있다. 창의적 전시에 있어서 선
두적 위치에 선 미술관이다. 작품을 시대별로
배열하되 그 사이사이에 주제별 전시를 해 단조
로움을 깨는 방식을 쓰기도 하는데, 이는 관람
객이 '바라보는' 수동적인 행동을 멈추고 의식
적으로 전시를 감상할 수 있도록 해주는 장치가
된다. 일반적으로 미술관에선 상설 전시와 기획
전시의 공간을 분리한다. 그러나 맨체스터 미술

'무언의 흔적' 기획 전시의 일부로 1층 발코니에
걸린 초상화들은 인물의 몸짓과 표정, 그려진 상
황들에 대한 궁금증을 자아내는 작품만을 선별
한 것으로, 관람객들이 그 상황과 감정을 상상하
도록 이끈다.

관은 상설 전시 공간의 소장품에 대한 재해석을 기획 전시 형식으로 선보인다. 이
런 기획 전시를 통해 관람객은 그림을 보는 다양한 시선을 배우고 수용하게 된다.

기획 전시는 기간을 정해 매번 주제가 달라지는데, 몇 해 전 1층 발코니에서 했
던 '무언의 흔적Unspoken Trail'은 꽤 인상적이었다. '보디랭귀지, 관계, 그리고 예술'이
라는 부제를 달고 관람객들이 그림 속 인물의 몸짓과 표정을 보고 그들의 관계와
이야기를 상상하도록 이끄는 전시였다. 이 전시는 한 정신 건강 단체와 함께 기획
한 것으로 '마음 챙김Mindfulness'의 관점으로 작품을 감상하는 방법을 알려준다. 마
음 챙김이란 자신의 말과 행동 하나하나에 집중함으로써 자신과 상황에 대한 통

찰을 기르는 정신 훈련으로 일종의 명상이라고 볼 수 있다. 현대인들은 수만 가
지의 생각을 하고 한 번에 여러 가지 일을 처리하는 데 익숙하면서도 그것에 스
트레스를 느낀다. 이 전시는 그런 현대인들이 생각을 잠시 멈추고 한 작품에 집중
할 수 있게 하기 위해 기획되었다. 작품 옆 설명판에는 수동적으로 받아들여야 하
는 작품 설명이 아니라 질문이 쓰여 있다. 그 질문을 따라가면서 관람객은 더 깊이
한 작품에 몰입하게 된다.

마음 챙김의 관점으로 그림을 보게 하는 질문들

- 인물들은 서로에게 얼마나 가까이 있는가? (근접성)
- 인물들은 서로 마주 보고 있는가? 시선을 피하고 있는가? (방향성)
- 인물들은 어떤 자세로 있는가? 어떤 몸짓을 하고 있는가? (자세와 몸짓)
- 인물들은 어떤 표정인가? 기뻐하는가, 슬퍼하는가, 화를 내는가? 등 (표정)

예를 들어 존 윌리엄 고드워드의 〈발코니에서On the Balcony〉(1898년)를 보면서는 이
런 생각을 할 수 있을 것이다. '의자는 3명이 앉고도 남는 크기인데, 호피 무늬 카펫
에 기대어 있는 여성이 자세를 바꾸지 않은 것으로 보아 아마도 그녀가 이곳에 있
는 것을 알고 이후 친구들이 그녀를 찾아온 것 같다. 아마도 절친한 친구들일 것이
다. 가운데 여성의 새침한 표정으로 보아 비밀스럽게 남자 친구를 기다리고 있는데
눈치 없이 두 친구가 찾아온 것은 아닐까? 햇빛도 좋고, 저렇게 가벼운 옷을 입고 있
는 것을 보면 따뜻한 지중해 쪽인 것 같다.' 남 앞에서 발표할 것도 아니니 말도 안
되는 혹은 유치한 상상이라고 걱정할 필요는 없다. 생각해보면 작품에 대한 해석은
누군가의 주관적인 해석이고, 그 해석이 작가에게서 나온 것이라 해도 작가의 의도
대로 작품이 해석되리라는 보장은 없다. 결국 한 작품의 의미를 만들어가는 것은 지
금 작품을 보고 있는 '나'다.

언뜻 보면 로렌스 앨머 태디마의 그림과 구분이 어려운 고드워드의 〈발코니에서〉는 태디마의 수제자로서의 면모가 드러난다.
인물들의 의상만 보면 오래된 그림 같지만 19세기 말의 작품으로, 피카소와 같은 시기에 등장해 뛰어난 실력에도 불구하고 인
정받지 못하고 자살로 생을 마감한 것이 몹시 안타깝다.

맨체스터 미술관은 버밍엄 시립 박물관·미술관Birmingham Museum and Art Gallery에 버
금가는 수준 높은 라파엘 전파 작품을 소장하고 있다. 맨체스터 미술관은 관람객
대상 설문 조사를 통해 이들이 한 번 오고 마는 것이 아니라 같은 그림을 보기 위
해 재방문한다는 사실을 알게 되었다. 그리고 그 결과를 토대로 '라파엘 전파 실험
Pre-Raphaelite Experiment' 전시를 기획했다. 가장 인기가 높은 라파엘 전파 작품 4개를 선
정하고 거기에 학생과 예술가, 자원봉사자들의 해석을 함께 담아 전시한 것이다. 이
런 개인들의 해석은 주기적으로 교체되는데, 관람객들은 같은 그림을 여러 번 보면
서도 '이렇게도 볼 수 있네.' 하며 매번 새로운 느낌을 받게 된다.

전시실도 공원이나 거실처럼 꾸며 관람객이 편안하고 자연스럽게 이 기획 전시

01 02

01 "빅토리아 시대의 포르노"라는 해석이 달린 윌리엄 홀먼 헌트의 〈고용된 목동(Hireling Shepherd)〉(1827년). 다른 사람은 어떻게 보았는지 살펴보는 것도 이 기획 전시의 재미이다.

02 벤치로 공원 분위기를 낸 '라파엘 전파 실험' 전시. 함께 앉아서 그림을 보며 대화를 나눌 수 있도록 해놓았다. 사진에 보이지 않는 맞은편은 안락한 거실처럼 꾸몄다.

에 동참할 수 있도록 유도했다. 지켜보는 사람도 없으니 어떤 의견을 써서 붙이든 뭐라고 할 사람도 없다. 그래서 재미있는 장면도 연출됐다. 목동이 소녀를 유혹하는 윌리엄 홀먼 헌트의 그림 아래에 누군가 "빅토리아 시대의 포르노"라고 적어놓았는데, 그 옆에 "이 의견은 오늘날의 무식함!"이라는 반박이 달렸다. 한 가지 생각이 다른 생각으로 연결되는 글과 그림이 가득한 데다 누가 무슨 말을 해도 반박할 자유가 있다는 점에서 대학교 화장실의 낙서를 연상시켰다. 감히 흠을 잡을 수 없는 대가들의 작품을 보면서 '내가 보기엔…….' 하며 솔직한 감상평을 남길 수 있다니 아날로그 트위터를 보는 듯 흥미로웠다.

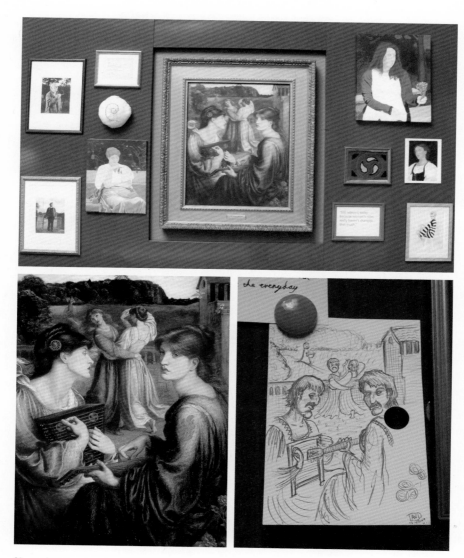

01

02 03

01 19세기 영국 화가 단테 가브리엘 로세티의 〈바우어 초원(Bower Meadow)〉의 전시 벽면.

02 로세티는 여성을 통해 신비함과 아름다움을 드러내는 그림을 주로 그린 화가이다.

03 그의 그림을 보고 남자가 여성의 옷을 입고 악기를 연주하는 모습을 그린 이 수준급 메모는 로세티가 여성의 전통적인 역할을 재생산한다고 여긴 반항기 어린 해석인 듯하다.

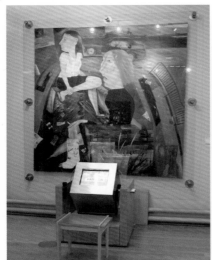

01 02
03 04

01 맥파이든 그림 앞에 설치된 인터랙티브 모니터. 그림 속 인물들이 주인공인 시뮬레이션 게임을 할 수 있다. 게임 속 등장인물들은 대화 내용에 따라 한숨도 쉬고 배에서 꼬르륵거리는 소리를 내기도 한다.

02 마그리트의 그림을 본뜬 종이 인형을 제작해 전시하고 있다. 인형 아래 '누르세요.' 단추를 누르면 인형이 빙글빙글 돈다.

03 신문 기사에 난 사건을 바탕으로 제작한 듯한 레이먼드 메이슨의 〈1975년 6월 23일 프린스 가 48번지에서 일어난 공격(Attack at 48 Prince Street, 23 June 1975)〉(1976년)도 재미있는 인터랙티브 해석과 함께 전시되어 있다.

04 메이슨의 작품 옆에 마련된 모니터를 통해 작품 속 상황을 연극으로 재현한 영상을 볼 수 있는데, 등장인물들의 입장과 심정, 표정을 하나하나 알려준다.

클로어 인터랙티브 전시실

맨체스터 미술관은 국립미술관에 속하지 않기 때문에 재정이 그리 넉넉하지는 않지만, 국가 지원을 받는 미술관도 하지 못하는 창의적 전시를 선보인다. 신관 1층 클로어 인터랙티브 전시실Clore Interactive Gallery은 그야말로 창의적 전시의 결정판이라 할 만하다. 이 전시실의 가장 큰 특징은 전시 해석 도구를 나중에 추가한 것이 아니라 이 전시실을 기획할 때부터 작품과 함께 구성했다는 점이다. 작품만큼 그것을 어떻게 전시해서 보여줘야 하는지도 중요시하여 작품과 전시 해석을 동급으로 여긴 것이다. 인터랙티브 전시가 어린이 관람객을 대상으로 한 것이지만 아이만큼이나 어른 관람객의 참여도가 매우 높다.

조크 맥파이든의 〈코티나 소년들을 기다리며Waiting for the Cortina Boys〉(1985년) 앞에는 인터랙티브 모니터가 설치되어 있는데, 그림 속 인물들이 서로 대화를 나누는 애니메이션 게임을 할 수 있다. 시뮬레이션 게임으로 관람객이 대화 내용을 선택하면 인물들이 그에 따라 움직인다. 이를 통해 관람객이 선택하는 대로 그림이 재구성되는 것이다. 르네 마그리트 그림 옆에는 2D 회화를 3D로 재현한 종이 인형이 있다. 단추를 꾹 누르면 인형이 회전하면서 그림에 있는 패턴이기는 하지만, 이것이 실제 회전하면서 생기는 패턴을 보여준다. 고철과 자동차 부품으로 만든 데이비드 켐프의 조각품 옆에는 관람객이 직접 재현해볼 수 있도록 철판과 접시, 걸레와 전기 플러그 등을 놓아두고 있다. 포드 매독스 브라운의 〈융프라우에 서 있는 맨프레드 Manfred on the Jungfrau〉(1842년) 앞에는 그림 속 인물들과 똑같은 옷을 입고 포즈를 취할 수 있는 포토존이 있다. 뿐만 아니라 만화경의 원리를 이용한 전시물과 작은 영화관도 있다.

놀라운 점은 이렇게 많은 인터랙티브 전시물이 있음에도 전시실이 조용하다는 점과 누르고 만지는 인터랙티브 전시물의 특성상 고장이 나기 마련인데, 고장 난 시설이 하나도 없다는 점이다. 인터랙티브를 통해 작품에 대한 호기심을 자극할 뿐

01 02

01 '헤저(Hedsor)'라는 이름으로 활동하는 칼 포스터, 킴벌리 포스터 부부의 오브제 대화 상자. 벌집처럼 생긴 3단 상자에는 초현실주의적으로 해석한 기이한 오브제들이 가득 담겨 있다.

02 인형, 그림 카드, 열쇠, 생활 소품 등을 모아온 메리 그레그가 빅토리아 시기에 기증한 이 여성적인 컬렉션은 연구도 되지 않고 중요하게 여겨지지도 않아 오랫동안 박물관 수장고에 잠들어 있었으나, 최근 오브제 상자로 재조명을 받게 되었다. 접으면 집 모양이고 펼치면 전통적인 바느질 상자가 되는데, 칸마다 오브제들을 숨겨놓았다.

작품에 대한 정보를 전달하거나 가르치려 들지 않기 때문에 관람객은 더 능동적으로 작품을 감상하게 된다.

클로어 인터랙티브 전시실은 박물관 교육 담당자라면 꿈의 공간이라고 할 수 있는데, 이벤트 커뮤니케이션즈Event Communications라는 유명한 전시 기획 회사가 디자인한 것이다. 전시실에서는 원본 작품이 있어도 복제 이미지를 많이 사용하고 있다. 복제 이미지들은 작품에 대한 해석이 다양할 수 있다는 것을 보여주고 원본도 다시 감상하게 해준다. 이로써 훌륭한 명작이나 원본이 없어도 성공적인 전시는 얼마든지 가능하다는 것을 알 수 있다.

맨체스터 미술관의 구관과 신관이 연결되는 곳. 천장이나 강처럼 조각상이 놓이기에 이상하다 싶은 공간에 조각을 놓기로 유명한 안토니 곰리의 작품 〈필터(Filter)〉(2002년)가 있다.

무엇에 쓰이는 물건인고?

초현실적인 오브제 대화 상자Object Dialogue Box 전시도 맨체스터 미술관의 앞서 가는 전시 해석을 보여준다. 오브제란 초현실주의 미술에서 일상적인 물건을 본래의 용도와는 다르게 재해석해 사용함으로써 보는 이에게 낯선 느낌을 일으키는 물체를 말한다. 벌집을 개조해 만든 오브제 대화 상자 안에는 미술관 소장품에서 영감을 받은 19개의 기이한 물건이 담겨 있다. 물건은 낯익지만 낯설게 느껴지는 일상적인 것들이다. 우산살에 방수 천 대신 골프공이 달려 있는 우산, 작동시키면 칫솔이 아니라 깃발이 돌아가는 전동 칫솔, 꼭지에 손톱이 달린 바나나 더미 등 언캐니(Uncanny, 지그문트 프로이트의 이론으로, 익숙하지만 낯선 이미지나 현상을 접했을 때 범주화하지 못해 생기는 내면의 불편한 느낌)적 감정을 불러일으키는 것들이 대부분이다.

헤저의 오브제 대화 상자에 담긴 요상하고 기이한 오브제들은 호기심과 궁금증, 상상력을 불러일으킨다. 미술 감상은 어려운 게 아니라 호기심과 상상으로 자연스럽게 보면 된다는 것을 보여주기 위한 기획 전시이다.

각각의 오브제 대화 상자에는 단어 카드와 질문 카드가 들어 있는데, 관람객은 그 카드를 보고 기이한 물건의 쓰임새를 상상하게 된다. 오브제 대화 상자는 미술 감상에 막연함이나 두려움이 있는 사람들에게 부담을 덜고 자연스럽게 작품에 접근하게 도와준다. 그리고 어느 정도 미술관 구경이 익숙한 사람에게는 작품을 새롭게 보게 하는 시각을 제안한다. 무엇보다도 오브제 대화 상자가 담고 있는 반전과 유머는 모두가 느낄 매력이다.

공업 도시 맨체스터를 바라보는 2가지 시선

미술관 신관 1층에 있는 로렌스 스티븐 라우리와 피에르 아돌프 발레트(1876~1942년) 전시실은 공업 풍경화로 유명한 맨체스터 출신의 라우리와 그의 예술 세계에 큰 영향을 준 프랑스 인상주의 화가 발레트의 작품이 전시되어 있다. 우리나라에는 그다지 알려진 편이 아니지만, 두 화가 모두 영국에서는 인기가 상당히 높다. 흔히 풍경화라고 하면 아름다운 산이나 바다, 도시 풍경을 떠올리기 마련이지만, 라우리는 당시 사람들이 추하다고 생각한 맨체스터의 공업 풍경을 평생 동안 그렸다. 1970년대 도시 재개발 이후 사라진 공업 시대의 잔재와 고개 숙인 채 공장으로 걸어 들어가는 노동자들의 삶이 쓸쓸하면서도 해학적으로 표현되어 있어 맨체스터를 상징하는 화가로 자리 잡았다.

화가로서 명예와 삶의 행복은 라우리의 말년이 되어서야 비로소 찾아왔다. 집안 사정이 좋지 못했던 라우리는 낮에는 건물 주인을 대신해 세입자들에게 임대료 받는 일을 하고 밤에는 미술학교를 다녀 늦은 나이에 겨우 화가가 될 수 있었다. 하지만 왕립 예술원 출신만 전문 화가로 인정하던 풍토에서 라우리 같은 아마추어 화가의 작품을 진지하게 평가해주는 사람은 드물었다. 지나치게 단순화되고 왜곡된 스케치와 검은색, 노란색, 빨간색, 갈색, 흰색의 제한된 색채를 사용한 그의 화풍도 평가받지 못하는 데 한몫했다. 게다가 맨체스터가 공업 도시라는 이미지를 탈피하고자 노력하고 있을 때였기 때문에 시에서 벗어나고자 하는 모습만을 그리는 그의 그림은 당연히 주목받지 못했을 것이다.

이런 상황에서 발레트는 라우리의 작품을 인정해준 거의 유일한 은사였다. 발레트는 변화하는 빛과 색을 포착해 화폭에 담는 인상주의 화가였다. 때문에 가정집과 공장 굴뚝에서 내뿜는 검은 연기와 그로 인한 스모그로 앞을 보기가 힘들 지경이었던 맨체스터의 풍경에 매료되었던 것 같다. 클로드 모네가 런던 스모그로 흐려진 템스 강가를 아름답게 묘사한 것처럼 말이다.

현재 라우리의 대다수 작품들은 샐퍼드 시에 있는 공연 예술 복합 시설인 더 라우리The Lowry에 전시되어 있다. 더 라우리가 세워지기 전에는 맨체스터 미술관에 전시된 라우리와 발레트의 그림 비중이 비슷했지만 지금은 발레트의 작품이 더 부각되고 있다. 시간이 충분하다면 맨체스터 미술관에서 전차를 타고 10분 거리에 있는 더 라우리에 방문해볼 것을 권하고 싶다. 더 라우리의 미술관에서는 매일 정오에 도슨트(Docent, 박물관이나 미술관 등에서 관람객들에게 전시물을 설명하는 안내인)의 작품 설명을 들으며 의미 있는 관람을 할 수 있다. 얼마 전 런던에서 맨체스터로 본사를 옮긴 BBC 방송국이 있는 미디어시티Media City 역과 가깝고 강 건너편에는 2002년 런던 제국전쟁박물관Imperial War Museum의 분관 개념으로 문을 연 제국전쟁박물관 북관IWM North도 자리 잡고 있으니 하루를 투자해서 관람해도 좋을 것 같다.

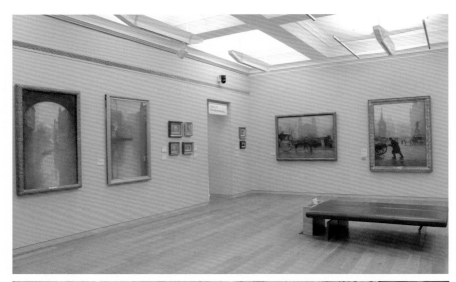

LS Lowry Coming from the Mill 1930 © The Lowry Collection, Salford

01
02

01 라우리와 발레트의 전시실에 있는 발레트의 작품들. 맨체스터를 대표하는 화가 라우리에게 영향을 준 발레트는 자욱한 연기와 스모그 속에서 보일 듯 말 듯 한 도시 풍경과 사람들의 모습을 시적으로 표현했다.

02 라우리의 대표작인 〈공장을 나오면서(Coming from the Mill)〉(1930년)는 더 라우리에 소장되어 있다. 구부정한 자세로 걸어가는 사람들과 검은색의 굵직한 외곽선, 시커먼 연기를 뿜어내는 굴뚝 등은 라우리 회화의 특징이다.

Manchester Art Gallery, Mosley Street, Manchester, M2 3JL
www.manchestergalleries.org

화요일~일요일 10:00~17:00, 목요일은 21:00까지 연장, 월요일 휴무
무료입장

전차 세인트 피터 광장(St. Peter's Square) 정류장이나 모즐리 스트리트(Mosley Street) 정류장에서 걸어서 2분 거리.

오브제 대화 상자에 대해 자세히 알고 싶다면 www.objectdialoguebox.com 참조

알고 가면 더 좋은 박물관 잡학 3

박물관 기부함, 그냥 지나치나요?

영국 박물관 입구 근처에서는 으레 기부함을 볼 수 있다. 입구뿐 아니라 곳곳에 기부함을 놓아둔 박물관도 있다. 눈에 띄는 장소에 떡하니 있어서 그냥 지나치기 미안하게 만드는 기부함이 있는가 하면 생김새부터 흥미를 끌어서 돈을 넣고 싶게 하는 기부함도 있다. 기부함에는 보통 그 기관에서 제안하는 금액이 적혀 있는데, 기관마다 다르긴 해도 지하철 요금 오르듯이 해마다 오르고 있다. 2012년만 해도 2~5파운드(약 3천5백~8천5백 원)였으나 2014년에는 5~10파운드(약 8천5백~1만 7천 원)가 되었다. 누가 지켜보는 것도 아니고 강요하는 것도 아니고 기부를 했다고 칭찬받는 것도 아니다. 기부함에 동전을 넣지 않는다고 미안해할 필요는 없다. 기념품점이나 카페, 물품 보관소 등 박물관 부대시설에서 하는 소비 활동과 기획전시나 특별 전시 입장료도 박물관의 수입과 운영에 도움이 되는 까닭이다. 기부는 자유고, 기부함 구경도 자유다. 전시물만큼 흥미로운 박물관의 기부함들을 소개한다.

01 02 03 | 04 05 06

01 영국국립미술관 02 커티 삭 03 버밍엄 시립 박물관·미술관
04 05 비미시 야외 박물관 06 피트 리버스 박물관의 기부함

동전을 넣게 만드는 기부함들

영국국립미술관은 미술관 건물을 축소한 플라스틱 모형의 기부함을 입구에 두고 있다. 그런데 입구라는 공간은 으레 붐비기 마련이고 안내도를 받고 오디오 가이드를 챙기다 보면 분주하기까지 해서 이 위치가 적절한지는 의문이다. 커티 삭과 버밍엄 시립 박물관·미술관Birmingham Museum & Art Gallery, BMAG의 기부함은 동전을 넣으면 틱탁틱탁 소리를 내며 떨어지게 만들어놓았다. 이런 재미 때문에 기부함 앞에서 부모에게 동전을 조르는 아이들의 모습을 쉽게 볼 수 있다. 비미시 야외 박물관Beamish Open Air Museum은 유료 입장이지만 공업 시설 보존에 많은 비용이 들어가므로 기부함 몇 개를 따로 두고 있다. 기부함 중 하나는 50펜스(약 8백50원)를 넣으면 음악이 흘러나오는 뮤직 박스 형태인데 소리가 아름답고 커서 주변 사람들까지 기분 좋게 만든다. 옥스퍼드에 있는 피트 리버스 박물관Pitt Rivers Museum의 기부함은 전시실의 전시물들과 함께 있다. 기부함의 나무 인형들은 실제 인류학자들을 모델로한 것인데 관람객이 지나가면 센서가 작동해 눈에 불을 켜고 손을 뻗는다. 마치 '이보시오~.'하고 부르는 것 같다. 동전을 넣으면 학자들은 허리를 굽혀 인사를 한다. '눈에 불을 켜다.'라는 한국 표현 때문인지, 내가 보기엔 고개를 숙여서 얼마나 넣었는지 검사하는 것 같기도 하다. 유튜브에서 'the anthropologists' fund raising ritual(인류학자들의 기금 모음식)'로 검색하면 동영상으로 동작을 볼 수 있다.

역사의 현장, 현장의 지식
– 아웃도어 뮤지엄

블리스츠 힐 빅토리안 타운
Blists Hill Victorian Town

빅토리아 시대의 시공간을 경험하는
영국의 민속촌

산업혁명이 시작된 영국에는 공업의 역사가 도처에 남아 있다. 맨체스터나 리버풀 같은 대도시는 물론이고 작은 마을조차 19세기의 산업 시설들을 현재까지 잘 보전하고 있다. 그중에서도 아이언브리지 협곡박물관 트러스트 Ironbridge Gorge Museum Trust에 속해 있는 10개 박물관 중 하나인 블리스츠 힐 빅토리안 타운에서는 먼지 쌓이고 녹슨 당시의 기계들을 가까이에서 직접 살펴볼 수 있다. 이곳은 영국에서 최초로 철교가 세워진 세번 강의 협곡을 중심으로 발달한 대규모 공업박물관 단지로, 1주일을 둘러봐도 다 보지 못할 엄청난 규모라서 타운 안에 숙박 시설과 음식점이 있을 정도다. 1967년 개관할 당시 박물관 직원들이 빅토리아 시대 옷을 입고 관람객들을 맞이해 세간의 이목을 끌었다.

이 돈으로 무엇을 할까?

매표소에서 타운 안내도를 받으면 가장 먼저 영국 파운드(£)화를 옛날 돈(단위 d)으로 환전해야 한다. 실제 은행을 그대로 재현해놓은 듯한 로이즈 Lloyds 은행으로 가

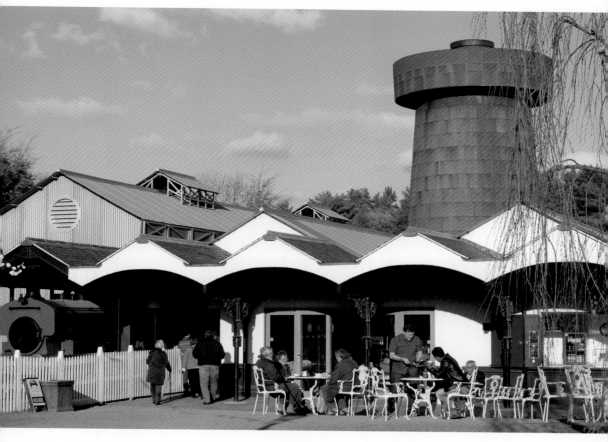

박물관 입구에 솟아 있는 굴뚝 모형은 실제 사용되는 굴뚝은 아니지만,
이곳의 공업박물관으로의 성격을 잘 드러내준다.

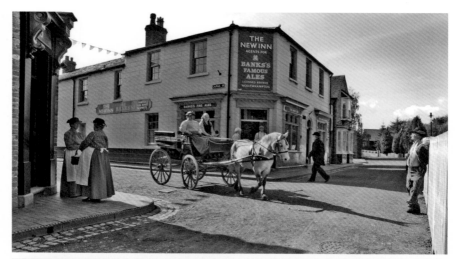

01

02

01 블리스츠 힐 빅토리안 타운 안에 있는 운하로(Canal Street)의 모습. 영업 중인 가게에서는 당시 복장을 한 박물관 직원들이 관람객들을 반갑게 맞아준다.

02 영국의 번화가 또는 중심가를 의미하는 하이 스트리트(High Street)에 자리 잡은 약국 베이츠 앤드 헌터즈(Bates & Hunter's)

면 빅토리아 왕조 시대의 양복을 차려입은 은행원들이 동전들의 이름과 각각의 가치가 적힌 설명서와 함께 크기와 색깔, 이름이 모두 다른 동전들을 작은 종이봉투에 담아준다. 나는 이 동전이 기념품이 될 것 같아 종류별로 하나씩 다 바꾸었다. 파딩1/4d, 하프페니1/2d, 페니1d, 스리펜스3d, 식스펜스6d 동전을 각각 하나씩 갖고자 한다면 4.30파운드가 필요하다. 현재 가치로는 각각 약 10펜스, 20펜스, 40펜스, 1.20파운드, 2.40파운드에 해당하는데 한마디로 은색 동전이 동색 동전보다 작지만 가치는 훨씬 크다.

이 돈으로 타운에 있는 펍에서 영국식 전통 맥주인 에일Ale을 종류별로 맛보거나 피시 앤드 칩스, 사탕, 쇼트브레드(Shortbread, 비스킷의 일종, 구운 과자), 플랩잭(Flapjack, 귀리, 버터, 설탕, 시럽을 넣어 만든 두꺼운 비스킷)과 음식을 사 먹을 수도 있다. 이곳의 피시 앤드 칩스는 옛날 방식 그대로 돼지고기의 비곗덩어리로 요리를 하는데, 처음에는 거부감이 들었지만 맛은 확실히 더 좋고 옛날 맛을 느낄 수 있어서 항상 북적인다. 박물관인데 먹고 마시는 것이 관람의 일부라는 점에서 이곳에서 사 먹는 음식은 맛도 다르고 느낌도 색다르다.

교통비를 아끼려고 수레에 올라탄 아이들, 가게를 순찰하는 경관, 원시적인 디자인의 증기기관차는 이 마을에 사실적인 분위기를 더해준다. 가정집은 당시 여성들이 어떤 일을 했고 주거 환경은 어떠했는지를 보여주는데 빈부의 차에 따라 건물이나 인

로이즈 은행에서 바꾼 옛날 돈. 왼쪽부터 페니, 하프페니, 파딩, 식스펜스, 스리펜스이다. 뒷면에 찍힌 박물관 로고만 아니면 진짜 돈과 구분이 어려울 정도로 재질이나 색깔이 똑같다.

테리어가 상당히 다른 것도 볼 수 있다. 제철소 건물도 부분적으로 남아 있고, 철제 울타리와 문, 장식들을 만드는 연철 공장, 광산, 석탄을 끌어 올리기 위한 증기기관 엔진, 양초 공장과 목공소도 있다. 이 밖에도 짐과 사람들을 실어 나르던 배, 저지대의 강에서 실어 온 물건을 고지대에 위치한 운하로 나르기 위해 설치한 엘리베이터 시설인 승강기 등은 공업이 삶의 주된 수단이던 당시 마을의 모습을 구석구석을 보여준다.

묻는 만큼 보인다

블리스츠 힐 빅토리안 타운은 일반 박물관과 여러 가지 면에서 다르다. 일단 전시된 거의 모든 것들을 만질 수 있고 마음대로 사진도 찍을 수 있다. 또 타운 거리에 늘어서 있는 건물들 모두 전시물이므로 부담 없이 들어가 구경해도 괜찮다. 규모가 큰 데다 전시물을 눈으로만 보는 것이 아니라 오감을 통해 경험하기 때문에 관람 시간은 본인이 어느 정도 질문을 하고 경험하느냐에 따라 달라진다.

빅토리아 시대 복장을 한 직원들과 자원봉사자들은 호객 행위를 하기 위해 있는 것이 아니라 관람객들과 대화하고 호기심을 풀어주는 역할을 한다. 살아 있는 전시

01 02
03 04

01 박물관에서 빅토리아 왕조 시대의 모습을 한 사람들은 박물관 직원이거나 자원봉사자들이다. 이들과 이야기를 나눌 수 있으며 이들의 생활을 가까이에서 볼 수도 있다.

02 목공소에서 부엉이 모양 시계를 조각하고 있는 목수. 실제 직업이 목수이자 박물관 직원이다.

03 존 에드먼즈 인쇄소에서 활자 위에 잉크를 바르고 있는 인쇄원. 마을 곳곳에 붙은 전단지도 이곳에서 직접 찍는다. 기념엽서를 구입하면 직접 인쇄한 봉투에 넣어준다.

04 전통 방식의 오븐에서 생강 쿠키를 굽는 모습

01 02

01 타운 안에 있는 슈티츨리 초등학교(Stirchley Board School)에서 당시 의상을 입고 일일 수업을 받고 있는 아이들의 태도와 눈빛이 자못 진지하다.

02 오두막(Squatter's Cottage)에서 한 자원봉사자가 헌 옷가지 등으로 깔판을 만드는 전통 공예를 선보이고 있다. 이 장면 역시 박물관 전시 활동의 하나다.

레이블Label이자 가이드이며 점원인 셈이다. 오늘날과는 판이한 물건들과 가게 풍경을 보면 자연히 궁금증이 꼬리에 꼬리를 물고 생겨나기 때문에, 뭘 물어봐야 할지 걱정할 필요가 없다. '질문하기'는 블리스츠 힐 빅토리안 타운에서 정보를 얻기 위한 필수 활동이다. 하품을 자아내는 전시 레이블과 책자는 만들지 않겠다는 것이 이 박물관의 정책 중 하나이기 때문에 대화나 질문을 통하지 않고서는 전시물이 무엇에 대한 것인지, 왜 있는 것인지 알 수가 없다. 따라서 박물관은 직원과 자원봉사자들을 대상으로 관람객에게 어떻게 다가가고 대화할 것인가에 대한 교육을 필수적으로 하고 있다. 한마디로 블리스츠 힐 빅토리안 타운은 타임머신을 타고 과거를 구경하는 것과 크게 다르지 않다. 관람객이 현대적인 복장을 하고 현대어를 써도 마을 사람들이 크게 놀라지 않는다는 점을 빼면 말이다.

01 02

01 주물 공장 S. 코빗 앤드 선즈(S. Corbett & Son's Foundry)에서 장인이 고운 모래판에 주소를 찍기 위해 주물 틀을 만들고 있다.

02 거리에서 경관과 신문 배달부, 가게 주인이 인사를 건넨다. 특별한 기술 없이 빅토리아 시대 분위기를 연출하는 이들 모두 자원봉사자이다.

이곳을 관람할 때 가장 큰 장점은 어떤 물건이 실제로 어떻게 쓰였는지를 제대로 알 수 있다는 것이다. 예를 들어 난방 장치가 변변치 않았던 당시 사람들은 한겨울 밤을 보내기 위해 침대 위에 도기로 된 보온 물병을 놓아두곤 했다. 오늘날에도 고무로 된 뜨거운 물주머니를 이용하는 것처럼, 당시 사람들도 물병 안에 뜨거운 물을 담아 이불 속에 넣어두었던 것이다. 마을 끝자락에 위치한 가정집Shelton Toll House에서 이를 확인할 수 있다. 보온 물병만 덩그러니 박물관에 전시해놓으면 사람들이 그 물건을 어떻게 사용했을지 상상하기 어려울 테지만, 생활의 일부인 상태로 보게 되

는 전시물은 총체적인 지식을 전달한다. 규모가 크고 볼거리가 끝이 없어서 가이드 없이 혼자 다니면 자칫 하루 종일 있어도 다 관람하지 못하는 일이 생길 수도 있다.

블리스츠 힐 빅토리안 타운에서 일하는 직원들 중에는 실제 기술을 보유한 장인들과 이를 배우려는 견습생들, 자원봉사자들도 있다. 이들은 박물관 내에서의 활동을 통해 목공예나 주물 기술과 같이 사라져가는 기술을 전수하기도 하고 기념품을 제작하기도 한다. 많은 영국인들이 은퇴 후 자원봉사자로서 마을 주민의 역할을 맡고 있고 전시될 만한 물품도 기증하고 있어 문화유산에 대한 영국인들의 남다른 관심과 사랑이 느껴진다.

야외 박물관

블리스츠 힐 빅토리안 타운은 형태상 야외 박물관Open Air Museum으로 분류된다. 야외 박물관은 19세기 후반 스웨덴의 스칸센Skansen 민속원에서 비롯되었다. 산업 사회 이전의 농경·민속 문화, 장인 기술을 보전하기 위해 세워진 곳으로 시골에 있는 주요 건물들과 문화, 심지어 사람들까지도 옮겨놓았다. 스칸센 민속원의 탄생과 더불어 특정 지역의 문화를 연구하는 민속지학Ethnography의 발전으로 야외 박물관은 유럽과 미국에서 크게 인기를 끌었다.

1974년 개장한 한국민속촌도 야외 박물관이다. 한국민속촌의 건축물들은 고증을 통해 새로 짓거나 원래 건물들을 다른 곳에서 옮겨 온 것으로, 엄밀하게는 진짜가 아니다. 그러나 초가집이나 99칸 양반집, 전통 혼례나 마상 무예를 보면서 가짜를 보며 속고 있다는 느낌이 드는 것이 아니라 '옛날에는 이랬구나.' 하며 전통과 문화를 배우게 된다. 이처럼 야외 박물관은 교육적인 측면에서 특히 효과가 높다.

영국에도 산업화 이전의 전통문화를 보전하기 위한 박물관들이 있으나 공업 시설에 초점을 맞춘 야외 박물관은 영국만의 특색이다. 산업혁명의 발상지라는 점에

설탕이나 소금 등의 분량을 재는 계량컵과 양초 받침을 만들고 있는 양철공. 사진을 찍어도 되냐고 물었더니, "열심히 일하는 것처럼 보이게 잘 찍어달라."라고 대답했다.

서 공업이 갖는 의미가 남다르고 공업화로 얻은 국가의 부가 대영 제국을 가능케 한 밑거름이 되었기에 영국인들에게는 공업 시설과 기술이 보전의 대상이 된 것이다. 블리스츠 힐 빅토리안 타운은 관람객이 가장 많이 찾는 인기 박물관이기도 하지만 그 지역에 남아 있는 산업 시설들을 전시한다는 점에서 산업고고학을 연구하는 사람들에게 좋은 연구지이기도 하다.

한국민속촌의 음식 값과 시설 이용료가 비싸다는 불평이 있는 것처럼, 블리스츠 힐도 상업적이라는 비난을 받기도 한다. 박물관 입장이 대부분 무료인 영국에서는 입장료 외에도 관람을 하며 자꾸 돈을 쓰게 만드는 이런 형태가 놀이공원과 크게 다르지 않다고 느끼기 때문인 것 같다. 또 19세기 마을로 시간 여행을 떠나 그 시대를

주물 공장에서 만든 다양한 도어 스토퍼. 문이 쾅 닫히지 않게 막아주는 도어 스토퍼는 영국 가정에는 하나씩은 꼭 있다. 철로 만들어서 무게감 있고 견고해서 유용한 기념품이 될 듯싶다.

있는 그대로 보여준다는 광고 전략은 역사학자들의 비판의 대상이 되곤 한다. 생각해보면 역사란 선택된 과거이기 때문에 과거를 있는 그대로 재현한다는 건 불가능한 일이다. 우리가 배우고 기억하는 역사가 "안전하게 살균된 과거"라는 이러한 비판은 베르나르 베르베르의 소설 《나무 L'Arbre des Possibles》(2002년)에서도 잘 드러난다. 화려한 궁중 문화를 상상하던 주인공이 18세기 파리로 시간 여행을 떠나 대소변에서 풍기는 악취와 쥐로 들끓는 파리 거리에서 받은 충격은 역사를 배우는 데 있어 기억할 만한 교훈을 던져준다.

하지만 박물관이 놀이 시설과 가장 크게 다른 점은 지속적으로 변화한다는 것이다. 몇 해 전 매표소를 지나 마을로 들어서는 통로에 홍보관이 신설되었다. 이곳에서 앞으로 관람할 마을의 역사를 다큐멘터리로 보여주는데 문 하나로 현재와 과거가 가볍게 연결되지 않도록 중간에서 시간을 잇는 역할을 해준다. 다큐멘터리는 19세기의 거친 노동 환경을 보여주는데 소리를 듣는 것만으로도 가슴이 뛰고 열기가 느껴질 만큼 강렬한 인상을 준다. 운하로도 새롭게 만들어졌는데 개장 당시 운하로에 들어선 가게들을 보러 오는 관람객이 늘어났었다. 다른 박물관의 관람객 수가 감소하는 와중이었기 때문에 블리스츠 힐의 운하로 시설 개장은 박물관 운영의 모범적 성공 사례로 손꼽힌다. 만약 여름철에 아이언브리지 협곡박물관을 방문한다면 인접해 있는 타르 터널Tar Tunnel과 잭필드 타일 박물관Jackfield Tile Museum도 함께 볼 것을 추천한다.

Blists Hill Victorian Town, Legges Way, Madeley, Telford, Shropshire, TF7 5DU
www.ironbridge.org.uk/our_attractions/blists_hill_victorian_town

하절기 : 월요일~일요일 10:00~17:00
동절기 : 월요일~일요일 10:00~16:00
12월 24~25일, 1월 1일 휴관
성인 16.50파운드, 전체 10개 박물관 1년 무제한 입장권 성인 27.50파운드

기차로 가장 가까운 곳은 텔퍼드 센트럴(Telford Central) 역이다.
텔퍼드까지 자동차 전용 도로 M54를 타고 4번 교차로에서 빠져나와 갈색 아이언브리지 협곡박물관 표지판을 따라간다.

에덴 프로젝트
Eden Project

열대와 극지의 날씨를 체험해본 적 있나요?

영국 남서쪽에 위치한 에덴 프로젝트는 런던에서 차로 4시간 정도 떨어진 콘월에 있다. 런던에서 살고 있는 사람에게는 쉽사리 갈 수 있는 곳이 아니지만, 숲 한가운데 위치한 거대한 돔형 구조물 사진을 우연히 본 뒤로 '반드시 가봐야 할 곳'으로 내 마음속에 자리를 잡았다. 에덴 프로젝트는 세계에서 가장 큰 온실로, 돔 온실 안에 여러 기후 환경과 식물을 전시하고 있다. 교육적 내용에 엔터테인먼트를 혼합해 놓아 하루 종일 돌아다녀도 지루하지 않다는 면에서는 디즈니랜드 같은 놀이공원과 비슷하다.

　에덴 프로젝트는 영국박물관연합에 등록된 공식 기관이 아니다. 전시물에서 그 어떤 박물관에 견주어도 손색이 없고, 교육적 성격을 띤 비영리 기관Educational Charity이며, 지역 개발을 위해 전략적인 투자가 이뤄졌다는 점에서 공립박물관이 될 수도 있었다. 그러나 기후나 식물과 같이 변화하는 것들은 소장所藏의 대상이 되기 어렵다. 식물원이 '식물박물관'으로 불리지 않고 동물원이 '동물박물관'으로 불리지 않는 이유와 같다. 박물관에서의 전시물에 대한 다양한 해석이 중요해지고 있지만 역시 고정된 소장품과 이에 대한 연구가 박물관의 근간을 이룬다는 사실을 새삼 깨닫게 한다.

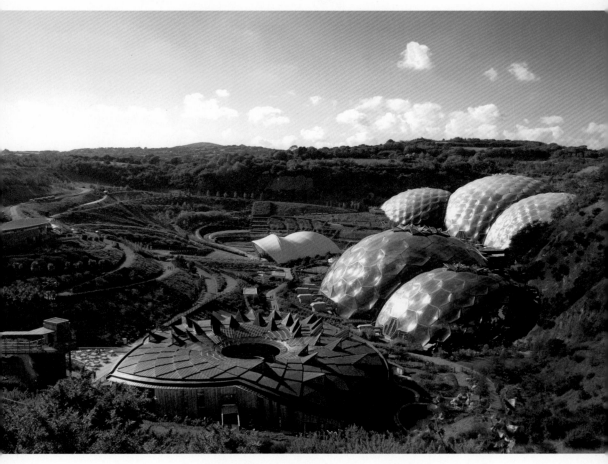

에덴 프로젝트는 한동안 사용하지 않던 고령토 광산 자리에 세워졌기 때문에 주변보다 50미터
낮은 분지에 위치한다. 전체 규모가 14헥타르에 달해 걸어 다니다 보면 지칠 정도다.

에덴 프로젝트는 2000년 밀레니엄을 앞두고 영국 최초로 세계의 기후를 경험할 수 있는 곳을 만들겠다는 야심찬 기획에서 시작되었다. 사실 하루에도 사계절의 날씨를 경험할 수 있는 영국이니만큼 세계 기후를 경험할 수 있는 시설이 세워진다면 이 나라에 세워지는 것이 당연할지 모르겠다. 처음엔 은행에서 "십중팔구 망하게 될 위험한 프로젝트이니 포기하라."라고 조언했다고 한다. 하지만 영국 복권 기금에서 3천7백53만 파운드(약 6백39억 원)를 지원해준 뒤 밀레니엄 커미션, 콘월 지역 개발 기금, 영국 남서부 지역 개발 기금 등의 지원을 받아 개장하게 되었다. 현재는 콘월의 주요 관광지로 자리 잡은 것은 물론이고 지역 재생 프로젝트의 성공적 사례로도 꼽힌다.

열대우림 바이옴

에덴 프로젝트를 대표하는 이미지는 바이옴Biome이라 불리는 이글루 모양의 대형 돔이다. 각 바이옴은 '기후 조건에 따라 구분되는 생물의 군집 단위'라는 사전적 의미 그대로 극지방, 열대우림, 지중해성, 건조성 기후 등을 실감나게 재현하고 있다. 내가 에덴 프로젝트에 방문한 때는 핼러윈Halloween을 앞둔 10월의 마지막 주로 서머타임도 끝나 오후 4시면 어두워지고 날마다 비바람이 몰아치는 초겨울 날씨였다. 날을 잘못 잡았다고 생각한 것도 잠시, '추울 때 오길 정말 잘했다.'라는 생각이 들었다.

열대우림 기후와 지중해성 기후의 돔 앞에는 식당과 기념품점, 화장실 등이 있는데 여기에는 다 이유가 있었다. 돔에 들어가기 전에 외투를 벗고 최대한 몸을 가볍게 해야 하기 때문이다. 외투나 거추장스러운 짐을 무료로 보관할 수 있는 옷장도 마련되어 있다. 매서운 바람에 장시간 오들오들 떨고 있었던 터라 반가운 마음으로 열대우림 돔으로 달려갔다. 열대우림 돔의 자동문이 열리자마자 따뜻한 공기와 각종 식물들에서 뿜어 나오는 특유의 신선함이 느껴졌다. 그러나 그것도 잠시, 습도 90퍼센트, 기온 30도를 오르내리는 곳에서 걷자니 땀이 줄줄 흐르고 숨이 턱턱 막혔다. 열

01 02 03

01 열대우림 돔에는 온도 변화로 힘들어하는 관람객을 위해 응급 요원이 상주하고 있으며, 잠시 들어가 열을 식힐 수 있는 쿨링 룸(Cooling Room)도 있다.

02 보기만 해도 아찔한 전망대의 높이는 50미터다. 다 올라갔을 때 기온은 36도였고 온몸이 땀범벅인 직원이 반갑게 맞아줬다. 1시간마다 교대한다는 이 직업이야말로 극한 직업인 것 같다.

03 전망대 오르는 길에 폭포 근처에서 무지개가 피어올랐다.

대우림 돔은 3개의 돔을 연결했는데, 총 길이는 2백40미터, 너비는 1백10미터에 달하고 평지에서 출발해 50미터 정도 높이의 언덕을 오르는 코스로 되어 있다. 50미터의 언덕을 올라가면 기온이 18도에서 36도까지 변화한다. 힘들긴 하지만 열대우림 식물과 이국적인 새, 이색적인 곤충과 크고 작은 폭포가 있어 마치 아마존 밀림에 온 듯한 착각에 빠진다. 기후마다 다른 주거 형태와 문화에 대한 설명도 되어 있어 자연스레 몸으로 체험하며 배울 수 있다.

열대우림 돔 꼭대기에는 바이옴의 내부 전경을 한눈에 볼 수 있는 전망대가 있다. 그러나 전망대에 오르려면 직원에게 현기증, 메니에르병, 고혈압, 불안 장애와 임신 여부 등을 꼼꼼히 확인받은 뒤에 통과할 수 있다. 전망대가 바이옴 구조물에 매달려

있는 형태라 흔들리는 철제 계단을 올라가야 하기 때문이다. 약간의 고소 공포증이 있었으나 '여기까지 오느라 고생했는데 이대로는 절대 돌아갈 수 없다.'라는 오기로 계단에 발을 올렸다. 그런데 중간에서 몇 번이고 포기하고 싶어졌다. 그러한 고비를 넘기고 전망대에 오르자 50미터 아래로 펼쳐진 열대우림의 아름다운 경치를 감상할 수 있었다. 얼마 지나지 않아 이때 무리를 해서 오르길 잘했다는 생각을 하게 되었다. 오후 3시를 넘기면서 바이옴의 온도가 너무 올라가 관람객의 안전을 위해 출입이 제한되었던 것이다.

언덕을 내려오는 길에는 열대 지방에서 자라는 바나나, 카카오, 사탕수수, 망고, 커피, 대나무 및 다양한 향신료를 직접 재배하는 농장이 있다. 여기서 이것들이 어떠한 경로를 거쳐 영국에 도착하는지 등에 대해 흥미롭게 살펴볼 수 있었다. 습도가 높은 환경에서 오래 견딜 수 있게 설명판을 유리나 돌로 만들어놓은 것도 인상적이었다. 열대우림 돔에서 무엇보다 좋았던 것은 1.50파운드를 주고 사 먹은 바오바브 스무디였다. 사우나 후 마시는 시원한 생수처럼 1시간의 갈증을 싹 풀어줬다.

에덴 프로젝트를 매번 새롭게 만드는 것들

에덴 프로젝트의 가장 큰 볼거리는 바이옴이지만, 바이옴뿐이었다면 관람 시간은 아마 3시간이면 충분할 것이다. 에덴 프로젝트에서는 다양한 즐길 거리와 먹을거리를 제공한다. 한여름에도 겨울을 느낄 수 있는 아이스링크는 항상 스케이트를 타는 사람들로 붐빈다. 주말에는 인근 학교 스케이트 클럽 학생들이 안전 요원 역할도 하고 시간마다 스케이트 공연도 펼친다.

금강산도 식후경이다. 에덴 프로젝트에는 식당이 3곳 있는데, 돔과 연결된 식당에서는 에덴 프로젝트에서 직접 기른 채소와 콘월 지역 농부들이 생산한 식재료로 만든 음식을 내놓는다. 가격은 5.30~6.30파운드(약 9천~1만 1천 원) 정도다. 각 메뉴에

01
02
03

01 에덴 프로젝트의 아이스링크에서는 스케이트를 처음 타보는 아이들을 위해 펭귄 모양의 안전장치를 대여해준다. 펭귄마다 가슴에 쓰인 이름이 모두 다르다.

02 10월 핼러윈을 맞아 설치한 천막 안에서는 어린이들을 대상으로 마법 가루 판매, 지팡이 제작 교실, 호박 등 만들기, 페이스 페인팅 등이 한창이었다.

03 오후 3시가 되면 점심 메뉴로 나왔던 양파와 염소젖 치즈를 얹어 구운 버터넛 스쿼시(단호박의 일종) 요리를 반값에 판매한다. 연달아 먹어도 맛있다.

출입구와 연결된 기념품점에서는 디자인 상품과 문구, 책, 액세서리 등을 비롯해 유기농, 친환경, 공정 거래와 같이 에덴 프로젝트의 성격과 지향점에 부합하는 다양한 상품들을 판매한다. 뭐라도 하나 사지 않고 이곳을 나가기란 불가능하다.

는 샐러드와 감자, 빵이 모두 포함되며 직접 먹을 만큼 덜어 가면 된다. 탄소 발자국(한 사람이 생활하는 데 직간접으로 만들어내는 탄소의 양으로, 지구 온난화의 원인인 이산화탄소를 줄이자는 캠페인 용어)을 줄이기 위해 거의 모든 음식이 채식이다. 건강에는 좋지만 채식으로 된 식단은 금세 허기를 느끼게 된다. 그래서 주목해야 할 것이 오후 3시쯤의 반값 할인 판매다. 점심에 팔고 남은 음식들을 50퍼센트 할인 판매함으로써 남아 버리는 음식의 양을 줄이고자 하는 시도다. 점심으로 먹은 음식이지만 3시간 뒤에 또 먹어도 질리지 않고 맛있고 소화도 잘 된다.

지역 전체를 되살린 에덴 프로젝트의 상징물 '코어'

에덴 프로젝트 건물들 중에는 자연에서 영감을 받아 디자인한 것들이 많다. 교육 센터에 해당하는 코어Core도 그중 하나다. 뾰족뾰족한 지붕의 코어 건물 중앙에는 피터 랜들 페이지의 조각 작품 〈씨앗〉이 있다. 마치 둥지 속의 알 같은 모습인데, 75톤의 무게를 자랑하는 화강암 조각으로 만든 것이다. 이 〈씨앗〉은 에덴 프로젝트의 상징적인 작품이다. 모든 생명이 씨앗에서 시작되듯 에덴 프로젝트의 원동력도 이곳에 보관되어 있다는 은유다. 1층 영상관에서 상영하는 다큐멘터리에서는 〈씨앗〉이 단순히 한 작가의 작업이 아니라 콘월 지역 주민 전체의 협동 작업임을 강조한다. 작품의 주제에 부합하는 돌을 고르기 위해 콘월 지역을 1년 넘게 조사한 끝에 찾아낸 3억 년 된 화강암을 작가가 디자인한 대로 자르고 마무리해서 완성된 조각 작품을 기중기로 옮겨 오늘날의 코어 건물 중앙에 놓기까지 수많은 사람들의 시간과 노력이 함께했기 때문이다. 3억 년이라는 오랜 시간을 인내하고 모습을 드러낸 〈씨앗〉은 자연의 무한한 생명력을 상징하는 한편, 아이언맨의 동력이 아크 원자로에서 나오듯 에덴 프로젝트 전체에 이 생명력을 전파하겠다는 강력한 메시지다.

코어는 지속 가능성(생태학에서 자연환경이 다양성을 유지하며 생산적인 상태로 지속되는 것)을 표방하는 에덴 프로젝트의 대표 건물인 만큼 건축 당시 탄소 발자국을 줄이려는 여러 가지 시도를 했다. 태양열 전지판으로 지붕을 올렸고, 건물은 짓고 남은 목재를 재활용했다. 바닥재로는 탄성이 있어 충격을 줄여주는 친환경 재료인 마모륨을 사용했으며, 카펫은 옥수숫대를 활용했다. 군데군데 맥주병을 재활용해 만든 녹색 타일을 사용하기도 했다. 하지만 탄소 발자국을 줄이고자 재료를 재활용하거나 친환경 자재를 선택하는 것이 반드시 경제적이지만은 않다. 코어를 짓는 데만 1천6백만 파운드(약 2백72억 원)를 사용했다. 이는 총 건설비 5천6백만 파운드(약 9백53억 원)의 약 4분의 1에 해당하는 것으로 에덴 프로젝트 전체 토지와 도로를 구입한 비용과 맞먹을 정도다. 에덴 프로젝트에 넣을 식물들을 구입하고 이들을 기를 토양과 시설을

갖추는 데 6백만 파운드(약 1백2억 원)가 들었다는 점을 감안하면 환경을 지키고 탄소 발자국을 줄이는 일이 결코 쉽지만은 않다는 것을 알 수 있다.

01
02 03

01 외부 전망대에서 바라본 코어 건물과 그 뒤로 보이는 돔들. 코어는 에덴 프로젝트가 표방하는 메시지를 기술적으로 구현한 건물이다. 이 지속 가능한 친환경 건축물을 짓는 데 어마어마한 돈이 들었다.

02 03 코어 건물 중앙에 2개 층을 아우르며 얌전히 놓여 있는 〈씨앗〉 옆에 서면 스스로 고목에 붙은 매미마냥 작게 느껴진다.

Eden Project, Bodelva, Cornwall, PL24 2SG
www.edenproject.com

월요일~일요일 9:00~18:00, 12월 25일 휴관
바이옴은 10:00에 문을 연다. 자세한 휴관 일정은 홈페이지에서 확인하자.
성인 23.50파운드, 입장권을 구입하면 1년 동안 무료입장이 가능하다.

가장 가까운 기차역은 세인트 오스텔(St. Austell) 역이다. 역 근처에 30분마다 버스가 다닌다.

커티 삭
Cutty Sark

잘나가던 쾌속 범선이
은퇴 후 육지에 올라와 하는 일

2012년 4월 기나긴 보존 프로젝트를 마치고 커티 삭이 다시 문을 열었다. 2007년 보수 작업 중 발생한 화재로 선체가 심하게 손상되어 이를 다시 복구하는 데 엄청난 비용과 시간이 발생했던 것이다. 내가 영국에 있는 동안 그리니치에 갈 때마다 수리 중인 배만 봐온 터라 다시 문을 열었다는 소식을 듣자마자 반가운 마음에 달려갔다. 나 같은 사람이 많을 거라고 예상은 했지만 오전 일찍 도착했는데도 1시간 가까이 기다려야 했다. 2012년에는 런던 올림픽과 엘리자베스 2세 여왕의 다이아몬드 주빌리(Diamond Jubilee, 즉위 60주년) 등 굵직한 행사가 함께 있어서 외국인 관광객도 많았고, 새롭게 문을 연 박물관을 보러 찾아온 영국 사람들도 꽤 많았다. 비까지 추적 추적 내렸지만 다른 사람들보다 앞서 커티 삭을 볼 수 있다는 설렘을 감출 수 없었고, 기다려 입장한 보람도 컸다.

커티 삭은 건선거(Dry Dock, 선박을 수리·청소할 때 정박시켜놓을 수 있는 구조물) 같은 공학적으로 설계된 유리 철조 구조물 위에 올려져 있었다. 멀리서 보면 마치 배가 붕 떠 있는 듯한 인상을 준다. 건선거의 하부는 전시 공간으로도 활용되고 있다.

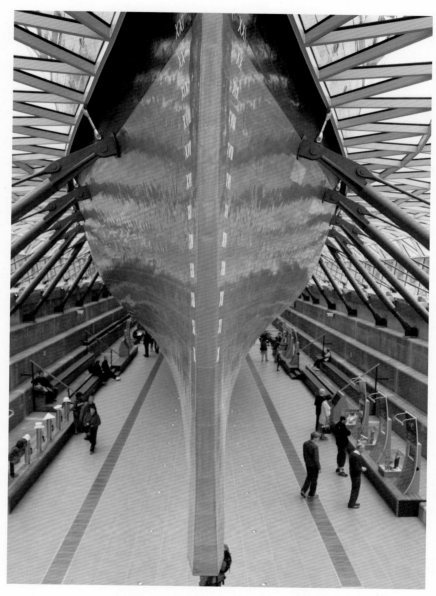

지하 공간에 안에 떠 있는 배의 하단. 조선소 직원이 아닌 다음에야 일반인이 배를 밑에서 본다는 것은 일종의 초현실적인 경험이다. 선박의 위용과 규모가 압도적으로 느껴지는 하나의 예술 작품이다.

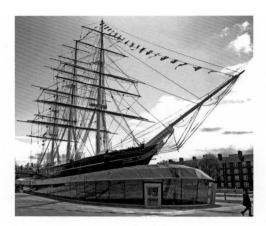

커티 삭은 유리로 된 건선거 위에 올려져 있어서 멀리서 보면 마치 땅 위에 떠 있는 듯 보이는데, 이 역시 색다른 풍경이다.

커티 삭, 익숙한 이름이긴 한데

커티 삭은 1869년 조크 윌리스 선박 회사가 중국에서 차茶를 나르기 위해 특별히 날렵하게 디자인한 대형 쾌속 범선Clipper이다. 그해에 수확한 차를 영국으로 가장 먼저 실어 와야 높은 값을 받을 수 있었기 때문에 배의 이동 속도는 매우 중요했다. 지금도 템스 강을 운행하는 수많은 관광선 중 '템스 클리퍼Thames Clippers'라고 불리는 배가 있는데 20분 간격으로 승객들을 이동시킨다. 배에는 '빠르고 자주 운행한다.'라는 문구가 쓰여 있다.

아이러니하게도 중국차를 나르는 쾌속 범선으로서의 커티 삭의 임무 기간은 불과 몇 년뿐이었다. 배가 완성된 해에 수에즈 운하가 열렸고 안정적인 증기선이 그 임무를 빼앗았기 때문이다. 대신 커티 삭은 오스트레일리아에서 양모를 실어 나르며 증기선을 제치고 10년간 가장 빠른 배의 자리를 지켰다. 하지만 다시 증기선에 양모 무역선의 자리를 내주게 되면서 포르투갈에 팔려 한동안 화물선으로 사용되었다. 그리고 서서히 사람들의 기억에서 사라지게 되었다. 1920년대 은퇴한 선장 윌프레드 다우먼이 영국 남부의 항구 팰머스에서 폭풍에 부서진 이 배를 찾아내 영국 국적을 되찾게 되었다. 다우먼이 세상을 뜬 뒤에는 해군 훈련용으로 쓰이다가 1952년에야 박물관화되었다.

커티 삭이라는 배 이름은 스코틀랜드 시인 로버트 번스의 시 〈샌터의 탬Tam o'Shanter〉(1791년)에서 유래했다. 시에 나오는 마녀 '내니 디'는 어려서 선물받은 캐미

커티 삭의 선수상은 번스의 시에서처럼 마녀가 말총을 들고 있는 모습이다.

솔을 평생 입고 다녔는데 몸이 자라나 옷이 짧아지게 되었다. 삭Sark은 스코틀랜드 어로 여성의 상의 속옷을 의미하는데 내니 디의 캐미솔이 점점 짧아져 속옷 커티 삭 Cutty Sark이 되었다는 것이다. 상상해보면 참 민망한 모습인데 〈샌터의 탬〉의 주인공 탬은 어느 날 술에 취해 말을 타고 달리다가 내니 디의 속살을 보고 젊은 피가 불끈 해 크게 외친다. "짧은 속옷이 보기 좋구만!Well done, cutty-sark!" 이 놀림 소리를 듣고 화 가 난 내니 디가 탬을 잡으러 쫓아가지만 달려가는 말을 따라잡지 못하고 겨우 말 총만 떼어갔다는 이야기다.

커티 삭의 선수상(Figurehead, 뱃머리에 부착하는 장식용 조각상으로, 두상이나 상반신상, 동물상 이 많다)도 그 이야기를 바탕으로 만들었다. 선수상의 여인은 긴 원피스를 입긴 했지 만 가슴을 드러낸 채 왼손에 말총을 들고 있다. 왜 하필 야한 마녀였을까? 말을 타고 도망가는 탬을 쫓아갈 만큼 속도가 빨라서일까? 아니면 배 위로 흩날리는 흰 돛에서

커티 삭 하부를 떠받치고 있는 건선거 유리 벽 너머로 배의 하부와 지하 전시실을 보려는 사람들. 누가 시킨 것도 아닌데 사람들의 자세가 어쩜 이리 똑같을까?

내니 디의 짧은 속옷이 떠올랐기 때문일까? 상당수의 선수상이 채색이 되어 있는 반면 커티 삭의 선수상은 흰색인 것을 보면 후자 쪽도 상당히 설득력이 있어 보인다.

커티 삭 복원 프로젝트

2007년 5월에 커티 삭 보수 공사 중 대형 화재가 발생해 2013년까지 박물관을 폐쇄했었다. 화재 당시 중요한 유물들은 다른 곳으로 옮겨진 상태였기 때문에 운 좋게 원래 선체의 2퍼센트만 손실되었다는 점에서 복원Restoration이라는 단어를 사용하고 있다. 2008년 있었던 숭례문 방화 사건의 경우 방화로 목조 건물의 90퍼센트가 손실되어 다시 지어야 했던 것과 비교되어 떠오른다. 커티 삭 복원과 박물관 건설에는 약 5백만 파운드(약 85억 원)라는 거금이 들었다. 복원 과정에서 재정이 부족해 개관 시기가 늦춰지기도 했고 막대한 돈을 들여가면서까지 커티 삭을 복원해야 하는가를 두고 찬반 여론이 들끓었다. 그러나 영국의 전통 선박 보존 기관National Historic Ships의

끈질긴 설득으로 복권 기금이 조성되고 개인 기부와 시 의회 및 지방 단체들의 지원 등으로 복원 비용을 마저 충당할 수 있었다. 이는 문화유산에 집착에 가까운 애정을 보이는 영국에서도 이례적인 일이었다.

보수 이전의 커티 삭은 템스 강 근처에 땅을 파서 만든 건선거에 정박해두었기 때문에 물 위에 떠 있는 부분만 볼 수 있었다. 그러나 이번 공사로 배를 유리 구조물 위에 올려 지하로 내려가면 배의 하부를 볼 수 있게 되었고 넓은 지하 공간은 전시실과 카페로 활용하게 되었다. 배는 성인이 까치발을 하고서 손을 뻗어야 닿을까 말까 한 높이로 바닥이 떠 있다. 금색으로 칠해진 선체 바닥의 웅장한 위용을 볼 수 있다. 밖에서 보면 배를 떠받치는 철제 틀과 이 유리 벽 때문에 배가 마치 물 위에 떠 있는 듯한 느낌이 든다.

커티 삭에 가면 무엇을 볼 수 있을까?

배의 왼쪽을 포트 사이드Port Side, 오른쪽을 스타보드 사이드Starboard Side라고 부른다. 대영 제국 시절 부유층은 영국과 인도를 배로 여행할 때 뜨거운 태양을 피하기 위해 갈 때는 왼쪽 객실을, 올 때는 오른쪽 객실을 택했다. 이를 '포트 아웃, 스타보드 홈Port out, Starboard home'이라고 표현하는데 상류 계급의 호화로움을 의미하는 형용사 'posh'가 여기서 유래했다. 커티 삭 관람은 배의 스타보드, 즉 오른쪽 입구에서 시작된다. 흔히 매표소는 뱃머리 쪽에 있을 것이라고 생각하기 쉽지만 입구에 들어서면 꼬리에 매달린 방향키를 보고 이곳이 배의 후미임을 알 수 있다. 배의 꽁무니 부분에는 로마 숫자로 13에서 22(XIII~XXII)까지 표시되어 있다. 이 숫자 눈금은 배에 화물을 얼마나 실었는지 알려주는 것으로, 짐이 무거우면 배가 더 가라앉게 되므로 수면 위로 보이는 숫자는 커진다. 상인들은 짐을 무리해서라도 잔뜩 실어서 많은 이윤을 남기려 하곤 했는데 이런 이유로 항해 도중 가라앉는 배들이 종종 있었다

01 02
03 04

01 박물관 입구. 사진 위쪽에 보이는 배를 둘러싸고 있는 철제 틀과 유리 벽은 박물관 건축의 시학에서 수면을 상징한다. 이전에는 볼 수 없었던 부분이 드러나면서 관람객들은 수면 아래 부분을 통해 진입하는 셈이다.

02 커티 삭은 1870년대 사무엘 플림솔이 표준화하기 이전의 눈금 표기 방식을 취하고 있어 이 배의 제작 연대를 짐작할 수 있다.

03 배의 하부에 있는 영상 전시실은 중국풍으로 꾸며져 있다. 커티 삭을 설명해주는 영상 자료도 한 편의 동양 수묵화를 연상시킨다.

04 갑판 아래 전시실에 있는 인터랙티브 전시물. 배를 조종해 빠른 시간 안에 중국에서 영국으로 차를 실어 나르는 게임으로, 화면 아래 있는 타륜으로 조종한다. '어른' 관람객에게 인기가 많다.

고 한다. 결국 이 숫자들은 일정 무게 이상을 싣지 못하도록 하는 장치였던 것이다.

배의 하부는 중국차와 양모, 술 등을 실어두는 창고였는데 지금은 영상 전시실로 바뀌어 커티 삭 관련 영상 자료를 보여준다. 중국차를 나르던 쾌속 범선으로 디자인되어서인지 전시 디자인에서도 중국적 취향이 물씬 풍긴다. 뱃머리 쪽으로 난 계단을 따라 올라가면 본격적인 인터랙티브 전시 공간과 마주하게 된다. 배의 폭이 좁고 길쭉하게 설계되었기 때문에 전시실 역시 길쭉한 형태이다. 전시실이 위치하는 층은 갑판과 저장 창고 사이인데, 이곳에서는 커티 삭의 항해 기록과 선원들의 생활 모습을 볼 수 있다. 커티 삭이 중국을 왕복하는 데에는 한 달 정도밖에 걸리지 않았다고 한다. 기록에 따르면 커티 삭은 1천4백50톤의 차와 술 등을 싣고 영국과 상하이를 석 달이 채 안 걸리는 기간에 왕복했으며 순항을 할 경우에는 1년에 8번까지 왕복했다고 한다. 배의 후미 공간에 걸린 스크린 영상물은 바다에 정박된 커티 삭의 아름다운 모습을 소리와 함께 보여주어 시적인 정취를 자아낸다.

다시 한 층을 더 올라가면 밖으로 올라와 있는 갑판이 나온다. 탁 트인 이곳에 서면 템스 강과 주변 그리니치의 풍경이 한눈에 들어온다. 무료인 고배율 망원경으로 강 건너편까지 볼 수 있다. 범선이었던 커티 삭은 돛을 펼쳐 바람을 동력으로 사용했다. 그러나 지금은 돛대만 볼 수 있다. 고정되어 있는 현재 상태로 돛을 펼쳤다가는 (특히 바람이 심한 영국에서는) 건물 자체에 충격을 줄 수 있기 때문이다. 갑판의 설명판은 조금 아쉽다. 외부에 설치하는 것이라 금속을 선택했나 본데, 박물관에서 금속으로 된 설명판은 낯설다. 게다가 글씨도 눈에 띄지 않아서 사람들이 배의 일부라고 생각하고 그냥 지나친다. 글씨를 좀 더 눈에 띄는 색으로 바꾸는 것도 좋을 듯싶다.

갑판 관람을 마치면 동선은 지하의 새미 오퍼 전시실Sammy Ofer Gallery로 이어진다. 배를 공중에 띄우면서 확보한 공간으로 머리 위로 배를 올려다보며 걸을 수 있다. 실제로 배 길이만큼 걷다 보면 약 65미터 길이의 커티 삭 크기를 체감하게 된다. 현상학적 작품이 따로 없다. 이곳에 카페, 선수상 전시실 등이 있는데 선수상 전시실

01 02

01 지하 전시실 뱃머리 쪽에 위치한 선수상 전시실에서는 다양한 선수상을 볼 수 있다. 선수상 앞에 있는 인터랙티브 화면을 통해 선수상에 대한 설명과 흥미로운 이야기를 접할 수 있다.

02 가장 위쪽에 '내니 디'의 복제품이 배치되어 있다.

에서는 오스트레일리아 시드니의 한 학회에서 기부한 조각들을 전시하고 있다. 컬렉션의 성격도 독특하지만 그 규모와 질도 세계적인 수준이다.

　지하 공간은 지상층의 입구와 계단으로 연결되어 있는데, 일단 이 계단을 올라가면 출구로 나가게 되어 있어 다시 들어오려면 매표소를 한 번 더 지나야 한다. 이처럼 순환형이 아닌 일방향적이고 일회적 동선 구조는 커티 삭처럼 수많은 관람객을 한정된 공간에 수용해야 할 때 구조적인 면에서는 유리한 반면 관람객에게는 다소 불편이 따를 수 있다. 다시 보고 싶은 것이 있으면 사람들의 흐름을 거슬러 가야 하기 때문이다. 나는 처음 찾은 박물관은 두세 번 왔다 갔다 하면서 관람을 하는 편이라 계단을 되짚어 내려와 이번에는 거꾸로 한 번 더 커티 삭을 관람했다. 카페 주방으로 통하는 문에 '선원 전용'이라고 쓰인 안내판이 눈에 띈다. '직원 외 출입 금지'

가 일반적일 텐데 이곳이 배라는 점을 의식해서 단어를 바꾼 것이 재미있다.

전통 선박 보존 기관의 자료에 따르면, 1천2백 척의 배 중 10퍼센트만 박물관화 되어 있고, 그중 상당수는 포츠머스, 플리머스, 팰머스와 같이 '-mouth'로 끝나는 영국의 남부 항구 도시에 자리 잡고 있다고 한다. 한 장소에서 역사적인 배들을 여러 척 볼 수 있다는 것은 남부 항구 도시의 매력이다. 하지만 굳이 남부 끝자락까지 가지 않더라도 런던에서도 커티 삭이나 벨파스트호(HMS Belfast, 제2차 세계대전 때 활약했던 영국의 순양함으로 1971년 박물관화되어 현재 템스 강에 있으며 제국전쟁박물관군에 속한다) 같은 유명한 배들을 볼 수 있으니 시간 여유가 없는 관광객들이라면 이쪽을 노려볼 만하다. 배의 경우는 박물관화되어도 이름에 '박물관'이라는 단어를 붙이지 않고 기존 배의 이름을 그대로 사용한다는 점을 참고하자.

Cutty Sark Clipper Ship, King William Walk, Greenwich, London, SE10 9HT
www.rmg.co.uk/cuttysark

월요일~일요일 10:00~17:00
성인 13.50파운드

커티 삭은 왕립 그리니치 박물관군(Royal Museums Greenwich)에서 관리하는 4개 박물관 중 하나로, 4곳을 모두 방문할 예정이라면 박물관 회원으로 가입(50파운드)하는 것이 좋다. 왕립 그리니치 박물관군에 속하는 4개 박물관은 국립해양박물관(National Maritime Museum), 그리니치 왕립 천문대(Royal Observatory Greenwich), 퀸스 하우스(Queen's House), 커티 삭이다.

경전철 DLR 커티 삭 역에서 걸어서 3분 거리

영국국립수로박물관
National Waterways Museum

영국의 애호가 문화를 경험할 수 있는 곳

영국은 운하가 잘 발달되어 있는 나라다. 지금은 자동차나 기차, 비행기 같은 더 빠른 교통수단에 그 자리를 내주었지만 한때는 가장 안정적이고 저렴한 운송 수단이었다. 현재는 운송 수단으로서의 기능은 거의 상실한 상태이지만 과거의 흔적이 고스란히 보존되어 있으며, 1960년대 이후 여가 목적으로 수로를 사용하게 되면서 운하 문화는 자연스레 삶의 일부로 자리 잡았다.

영국국립수로박물관은 우리에게는 다소 생소한 운하 체계에 대해 소개하는 곳이다. 운하는 인공적으로 조성된 수로이고, 수로는 강과 항만 등 선박이 다닐 수 있는 물길 모두를 가리킨다. 영국의 운하는 18세기 산업이 발달함에 따라 철광석, 석탄, 점토와 같은 무거운 원료를 대량으로 수송할 필요성이 높아지면서 생겨났다. 따라서 운하 역시 산업이 발달했던 잉글랜드 지역의 중부와 북부 지역에 집중되어 있다. "목마른 사람이 우물 판다."라는 속담처럼 초기 운하는 공장주나 광산 소유주가 주변 강과 생산지를 연결하는 물길을 만든 데서 시작되었다. 이후 산업혁명이 가속화되고 더 많은 지역으로 수송할 필요성이 생겨나면서 1760년부터 1840년까지 운하의 기본 체계가 형성되었으며, 1948년 무렵에는 그 중요성을 대변하듯 대부분의

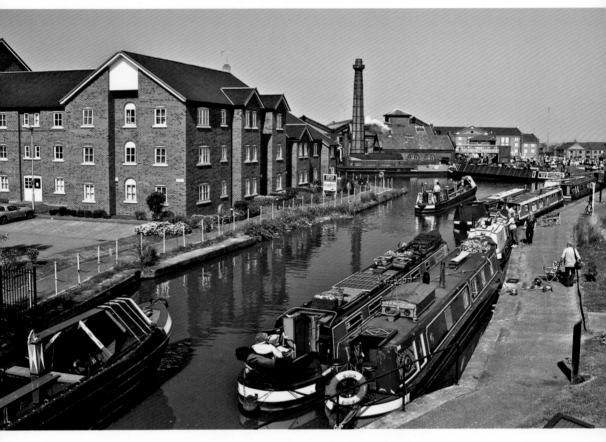

영국국립수로박물관은 실내 공간과 실외 공간으로 이루어져 있어 하루를 꼬박 구경해야 할 정도다. 박물관 소장 배들과 독,
로크 및 선박 수리 시설과 박물관 건물을 한자리에서 모두 볼 수 있다는 점에서 영국에서 유일하다.

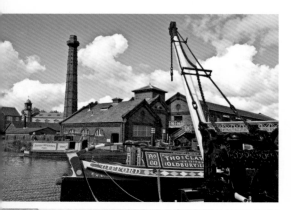

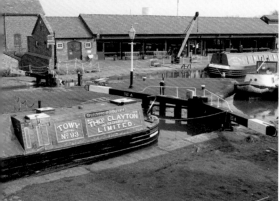

운하가 국영화되었다. 현재는 비영리 자선 단체인 수로 재단Waterways Trust에서 관리 및 운영을 담당하고 있다.

　운하를 여가의 목적으로 사용하면서 운하 양쪽으로 산책로를 만들고 이 길을 따라 집들이 자리 잡게 되었다. 자동차를 사듯 여가용 보트를 마련한 사람들이 이곳에 보금자리를 틀기 시작했다. 런던 곳곳에 잔디밭 공원이 있는 것처럼 도시 외곽에는 운하나 사용이 중지된 철로를 중심으로 산책로가 조성되어 있다. 내가 지냈던 스태퍼드Stafford의 집도 뒤뜰이 운하로 이어져 있었는데 아침에는 오리 소리와 보트의 통통거리는 엔진 소리에 잠을 깨고, 밤에는 부엉이 소리를 들을 수 있는 곳이었

01
02
03

01 공업 시설들과 운하에 둘러싸인 박물관의 모습. 원색이 두드러지는 내로 보트(Narrow Boat, 폭이 좁은 영국 운하에서 운행할 수 있도록 좁고 길게 제작된 배로, '거룻배'라고도 한다)의 독특한 장식들이 칙칙해 보이는 벽돌 건물에 생기를 불어넣는다.

02 박물관 터를 가로지르고 있는 슈롭셔 유니언 운하 너머로 매표소와 카페, 기념품점이 있는 기다란 건물이 보인다.

03 수리와 장식이 끝난 배들 중 일부는 관람객들이 직접 올라타 내부를 볼 수 있도록 개방되어 있다. 내가 처음 발을 디뎌본 폭이 좁은 배다.

다. 주말이나 날씨가 좋은 날이면 거실 유리창 너머로 바쁘게 움직이는 보트와 개를 산책시키는 사람들을 볼 수 있었고, 산책로를 따라 걸으며 물새와 오리와 목장의 양과 소 등을 볼 수 있었다.

야외 공간에서 경험하는 영국의 운하 시설

영국국립수로박물관은 잉글랜드 북서부 지역에 있는 엘즈미어포트Ellesmere Port에 자리 잡고 있다. 이곳은 3개의 큰 운하(슈롭셔 유니언 운하, 맨체스터 십 운하, 머지 강 운하)가 만나는 곳인데, 쉽게 말하면 내륙의 좁은 운하인 슈롭셔 유니언 운하가 대도시 맨체스터와 리버풀로 흘러가는 넓은 수로와 만나는 부분이다. 이곳은 운하와 독(Dock, 선박의 수리나 보관을 목적으로 하는 정박 시설), 로크(Lock, 높낮이가 다른 운하나 수로의 두 지점 사이에 놓여 유속의 영향을 받지 않고 움직일 수 있도록 물을 가두고 비우는 시설), 창고, 배, 발전소 등 주변 시설까지 모두 포함하고 있는 야외 박물관이다. 야외에 있기 때문에 놀이공원처럼 날씨가 좋으면 관람객이 배로 늘어나고, 곳곳에서 보트를 타고 운하로 연결된 이곳으로 몰려오는 이색적인 풍경을 볼 수 있다. 특히 영국 사람들이 손꼽아 기다리는 4월의 부활절 휴가 기간에는 운하에 보트와 사람들이 빽빽하게 들어차는 장관을 연출한다. 하지만 영화에 나오는 반짝반짝 빛나는 요트를 기대한다면 실망할 수 있다. 박물관 전체가 1800년대의 건물과 시설을 보존해놓은 사적지라 낡고 허름하기 때문이다. 낡은 벽돌 건물, 녹슬고 칠이 벗겨진 보트, 멈춰 있는 기계가 박물관의 모습이며 매력이다.

영국국립수로박물관은 접근성이 그다지 좋다고 볼 수는 없다. 가기가 쉽지 않다는 것이다. 과거에는 3개의 큰 수로가 만나는 교통의 요지였지만 지금의 철도나 버스로는 가기 어려운 위치에 있어서 대부분의 관람객이 승용차를 이용한다. 주말보다 주중 관람객 수가 많은 것을 보면 현장 학습으로 이곳을 찾는 학생들이 주된 관

람객인 모양이다. 하지만 거꾸로 생각해보면 영국적인 분위기를 느낄 수 있고 외국인 관광객 대상이 아니라 카페나 기념품점의 가격이 합리적이다. 그리고 외국인 관람객이 드물기 때문에 외국인 관람객에게 굉장히 친절하다. 무엇보다 운하 체계와 보존 운동에 중추 역할을 하고 있고 실제 관련 시설을 이용해 박물관을 운영하고 있다는 데에서 접근성의 좋고 나쁨을 떠나 박물관의 가치가 있다.

박물관 입구에는 매표소와 함께 카페, 기념품점, 화장실 등이 자리 잡고 있다. 매표소 건물을 지나가면 바로 독과 연결되는 슈롭셔 유니언 운하와 마주하게 되는데 신기하게도 이 운하가 박물관 건물을 딱 절반으로 가르고 있다. 박물관의 규모는 매우 큰 편이지만 최근까지 박물관은 국가의 지원을 거의 받지 못하는 열악한 환경에 처해 있었다. 2012년 내가 이곳을 찾았을 때 정직원은 10명뿐이었고 이들을 제외한 50여 명은 모두 자원봉사자로 애호가의 열정으로 버티고 있는 박물관이었다.

'마니악 파워'의 진수를 보여주는 곳

1940년부터 점차적으로 사라져가고 있던 운하를 오늘날의 모습으로 탈바꿈시킨 주

01
02 03
04 05

01 박물관 안에 있는 선박 수리 시설 '아일랜드 웨어하우스'. 앞쪽에 전시된 말끔한 보트들과는 대조적으로 건물 뒤편에는 수리를 기다리며 이끼가 진하게 낀 낡은 배들이 있다.

02 수리가 끝난 배에 마지막으로 장식 작업을 하는 자원봉사자. 장식은 디자인 감각과 숙련된 기술이 필요한 정교한 작업이다.

03 박물관 내 간이 상영관에서는 1950년대 제작된 운하 노동자들의 삶을 담은 다큐멘터리와 말이 보트를 끌던 시절에 어떻게 로크를 지나고 방향을 바꾸었는지 현대적으로 해석한 영상을 보여준다. 자막이 제공되는 이 오래된 영상에서 당시 운하의 사실적인 분위기를 느낄 수 있다.

04 전시된 보트들은 가까이서 보는 것도 가능하고 내부를 들여다볼 수도 있다. 가까이 다가가면 센서가 작동해 음성 설명이 시작된다. 워낙 낡은 것들이 많다 보니 센서로 작동하는 '최신 기술'을 예상하지 못해 소리가 나올 때 깜짝 놀라게 된다.

05 원색을 기본으로 하는 내로 보트의 장식은 영국의 민속 예술로 평가받는다.

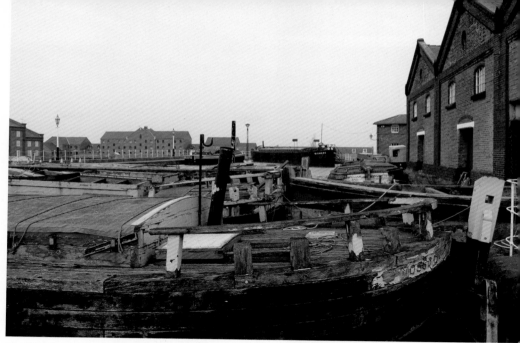

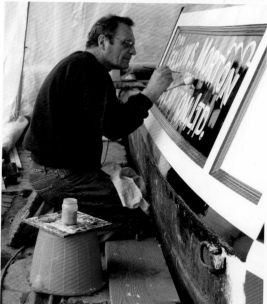

인공은 운하 애호가Canal Enthusiast들이다. 지금은 영국 수로국에서 운하를 관리하고 있지만 애호가들의 노력과 열정이 없었다면 운하와 제반 시설은 경제 논리에 밀려 사라졌을 것이 뻔하다.

'애호가'라는 말은 영국 문화에서 특별한 의미를 가진다. 영국에는 상상을 초월할 정도로 다양한 애호가 집단이 있는데, 영국 산업혁명에 크게 공헌한 증기기관차와 운하에 대한 애호가들이 수적으로 가장 우세하다. 이들은 전문적 지식을 갖추고 있으며 개인 소장품을 소유한다는 점에서 단순히 취미로 여기는 사람과는 차이가 있다. 또 관심사와는 별도로 직업들을 가지고 있다. 물론 철도국이나 수로국 직원들이 은퇴 후에 애호가가 되는 경우도 있지만 말이다. 또한 연구 모임(Society, 여기서 소사이어티는 한 주제에 대해 열정을 가진 사람들의 소모임을 의미하는데 영화 〈죽은 시인의 사회Dead Poets Society〉에서의 society의 쓰임과도 같다)을 통해 기록과 컬렉션 확보 및 연구 활동을 하고 있다는 점에서 동호회와도 차이가 있다. 모든 회원들이 정식 대학 학위 과정을 마친 것도 아니니 공식적인 학술 단체와는 차이가 있지만, 정기적으로 모임을 갖고 전시 활동과 출판 활동을 통해 연구를 장려하고 있다는 점에서 아마추어 큐레이터 집단이라고도 할 수 있을 것이다.

1971년 결성된 배 박물관 연구 모임Boat Museum Society은 영국국립수로박물관이 설립될 수 있는 실질적인 토대를 제공한 단체다. 이 모임의 회원들은 이곳 엘즈미어 포트에 연구실을 마련하고 2000년 영국 수로국에서 운영을 맡기 전까지 '배 박물관Boat Museum'이라는 이름으로 이곳을 운영해왔다. 지금은 주변의 운하 제반 시설들을 보존하고 보수하는 역할을 한다. 이러한 '마니악 파워'의 진수를 엿볼 수 있는 곳은 요금 징수소인 톨 하우스Toll House와 선박 수리 시설인 아일랜드 웨어하우스Island Warehouse다. 박물관에서 가장 먼저 지나게 되는 톨 하우스는 과거 운하를 통과하는 배들에게 통행료를 징수하던 요금소였다. 건물이 거의 형체를 알아볼 수 없을 만큼 무너졌으나 애호가들의 노력으로 예전 모습을 되찾아 현재는 박물관의 홍보관으

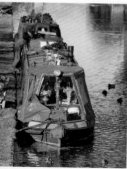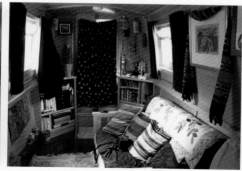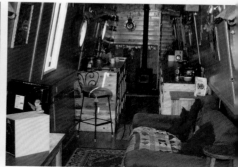

01 02 03

01 스태퍼드 인근의 그노살 운하(Gnosall Canal)에 정박하고 있는 폭이 좁은 배 내로 보트. 오늘날의 내로 보트 역시 집을 대신하는 공간으로 사용되지만 레저용인 만큼 내부와 외부가 모두 아담하게 장식되어 있다.

02 03 요즘 운하를 따라 여행하는 여가용 보트 내부. 21세기형 '뱃사람'들의 내로 보트라고 할 수 있다. 창문을 크게 내서 실내가 밝아졌고 전기도 사용할 수 있다. 좁아 보이지만 지내다 보면 적응이 되기 마련인지 협소한 공간 때문에 불편한 점은 없다고 한다.

로 쓰이고 있다. 한편 박물관에서 가장 큰 면적을 차지하는 실내 전시 공간인 아일랜드 웨어하우스 내부에는 선박 및 제반 시설을 수리할 수 있는 공간도 마련되어 있어 주말이면 실제로 작업하는 모습을 볼 수 있다. 허물어지기 직전의 건물을 다시세우고, 폐기 직전인 배를 말끔한 모습으로 수리하는 과정을 보여주는 벽면의 사진들에서 이들의 자부심이 한껏 느껴진다.

운하, 그리고 '뱃사람'들의 삶

지상층과 1층에 자리 잡은 전시실은 2000년 복권 기금을 얻어 만든 현대적인 공간이다. 이곳에서는 주제별 전시를 보여주는데, 그중에서도 운하를 삶의 터전으로 삼고 집 없이 배에서 생활하던 '뱃사람'들에 대한 전시가 가장 흥미로웠다. 운하가 주

01 02

01 운하의 짐꾼들이 살던 집들(Porters Row Cottages). 이곳은 박물관 가장 안쪽에 있기 때문에 문 닫는 시간에 쫓겨 놓치기 쉽다. 구조가 똑같은 4채의 집에 인테리어와 가정 도구들을 시대별로 다르게 전시해두어 시간의 흐름에 따라 삶의 모습이 어떻게 바뀌었는지를 흥미롭게 살펴볼 수 있다.

02 실내 전시실에는 운하의 높이를 일정하게 하고 직선으로 만드는 데 필요한 각종 측량 도구를 전시해놓았다.

요 운송 수단이었던 산업 초기에는 배로 짐을 나르던 사람들도 내륙에 따로 집이 있었다. 하지만 19세기 중반 철도와의 경쟁에서 밀려나면서부터 일거리가 고정적이지 않고 따로 집을 유지하는 부담을 줄이기 위해 많은 일꾼들이 배를 집으로 개조해서 살게 되었다. 이런 사람들을 '뱃사람'이라 칭하게 되었고 이들 중에는 어린아이와 여성도 포함되어 있었다.

　아무리 배에 침실과 주방이 있다고는 해도 예닐곱 명이나 되는 가족이 생활하기에는 턱없이 좁았을 것이다. 1877년과 1884년, 삶의 질을 향상시킨다는 명목으로 한 배에 탈 수 있는 인원을 법으로 정했는데, 이를 제대로 지키고 있는지 정부에서 확인을 하러 나올 때마다 부모는 아이들을 배에 숨겼다고 한다. 최저 생계조차 유지하기 어려운 상황에서 삶의 질 향상을 운운하는 것이 이들에게는 별 의미가 없었을 것이다. 이런 뱃사람들의 자녀에게 가장 잦은 사고는 익사로 특히 누가 빠졌는지, 어디에 빠졌는지 알기 어려운 밤과 해가 짧은 겨울이 아이들에게는 가장 위험한 시기였다.

하지만 19세기 이 뱃사람들의 삶이 불우하기만 했을까? 김수영의 시 〈풀〉에서처럼 바람이 부는 방향대로 누웠다가 다시 꿋꿋하게 일어나는 것이 민초들이다. 뱃사람들도 자신들만의 문화와 역사를 만들어갔다. 비바람과 햇볕에서 배를 보호하기 위해 대형 가림막을 만들어 배를 덮었는가 하면, 원색적인 장미꽃과 성 그림으로 배의 양쪽 문을 경쾌하게 장식했다. 배끼리 부딪히는 충격을 줄이기 위해 밧줄을 꼬아 노리개처럼 양쪽에 달아두는 장식물을 만들기도 했다. 여성들은 코바늘로 레이스를 떠서 배의 창에 커튼을 달았고, 헌 옷을 기워서 카펫을 만들었다. 이는 뱃사람들만의 민중 예술이었다. 이러한 장식 예술은 배를 주거로 사용하기 시작하면서부터 발달했는데, 역시 사람들은 빈부의 차이를 떠나 자신이 사는 곳을 안락한 보금자리로 만들려는 본능이 있는 것 같다. 오늘날 대부분 여가용으로 사용되는 내로 보트들 역시 이 시기에 발달한 특정한 양식으로 화려하게 장식되어 있다.

전시실 한쪽엔 판자로 지어진 허름한 임시 주거 공간이 있다. 운하를 파던 노동자들이 잠시 머물던 숙소 같은 곳으로, 그들은 '내비게이터Navigators' 또는 '내비Navvy'라고 불렀다. 내가 머물던 스태퍼드에는 보트 인Boat Inn과 내비게이션 인Navigation Inn이라는 펍이 있었는데 여관Inn이라는 말이 붙어 있기는 하지만 더 이상 숙박 기능은 없는 술집이었다. 이 중 내비게이션 인은 아마도 운하를 만들던 일꾼들이 자주 이용하던 술집이자 숙소였을 것이다.

National Waterways Museum, Ellesmere Port, South Pier Road, Ellesmere Port, Cheshire, CH65 4FW
www.canalrivertrust.org.uk/national-waterways-museum

월요일~일요일 10:00~17:00, 12월 25일~1월 2일 휴관
박물관 : 7.15파운드
박물관 관람을 하지 않고 외부에서 보트만 탈 수도 있다. 보트 이용 요금은 성인의 경우 1.50파운드이다.

기차 엘즈미어포트 역에서 걸어서 10분 거리

런던 운하박물관
London Canal Museum

비즈니스적 발상과
공학적인 설계가 만들어낸 두 곳

BBC의 장수 드라마 〈이스트엔더스EastEnders〉의 첫 장면은 구불거리는 템스 강이 런던을 가로지르는 풍경이다. 수로와 운하 같은 물길은 영국에서 땅 위의 길만큼이나 중요하다. 그러나 런던을 처음 방문하는 사람이라면 빨간색 2층 버스, 런던 택시 블랙 캡, 지하철 등에 압도되어 도시를 가로지르는 물길을 쉽사리 떠올리지 못한다. 그래서 캠든 로크Camden Lock나 런던 동물원London Zoo에서 물길로 지나다니는 내로 보트를 보고 의아해하는 사람이 있다.

영국의 운하는 잉글랜드 중북부에서 시작되었기에 15개 정도 되는 운하 관련 박물관들은 주로 영국 중부에 해당하는 미들랜드 지역에 집중되어 있고 영국에서 가장 큰 운하박물관은 런던과 멀리 떨어진 엘즈미어포트에 위치해 있다. 하지만 엘즈미어포트보다 작기는 해도 런던에서도 운하 체계에 대해 배우고 운하를 접할 수 있는 런던 운하박물관이 있다. 런던 운하박물관은 평범한 건물에 규모도 비교적 작고 전시 디자인도 반세기쯤 뒤처져 보인다. 홈페이지도 어딘지 아마추어 개인이 만든 것 같은 분위기다. 그러나 이 박물관 역시 애호가들의 노력이 있었기에 존재할 수 있었고, 그런 사실을 알고서 보면 더욱 정감이 느껴진다.

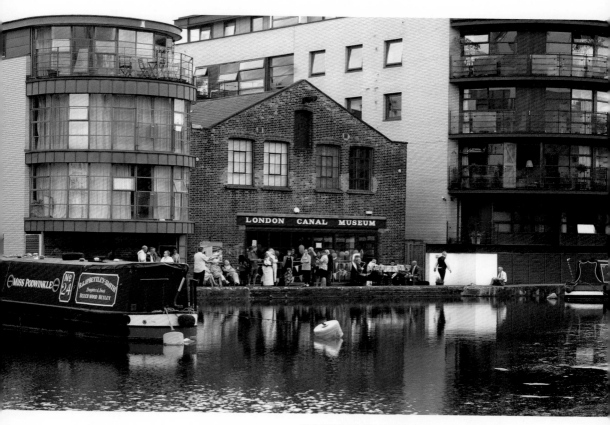

런던 운하박물관 뒤쪽. 지상층에서 야외로 통하는 문으로 나가면
운하 유역(Battlebridge Basin)이 항구처럼 사용되고 있는 것을 볼 수 있다.

01

02

01 런던 운하박물관의 정면

02 도로변으로 나 있는 출입구. 박물관 건물 뒤쪽은 보트가 정박하거나 리젠트 운하(Regent's Canal)로 이어지는 운하 유역이다.

애호가들이 빚어낸 결실, 런던 운하박물관

운하와 배를 보존하려는 애호가들의 노력은 1979년 무렵부터 시작되었고 각고의 노력 끝에 1992년 런던 운하박물관이 공식적으로 문을 열었다. 그리고 2010년 복권 기금의 지원을 받아 전시실을 새롭게 단장한 덕분에 박물관 내부에 전시물들이 깔끔하게 전시되어 있다.

지상층 전시실로 들어서면 입구 왼쪽에 기념품점이 있고 매표소 옆에 운하와 배 관련 전시물이 진열되어 있다. 좁은 공간에서 여러 가지를 하고 있어 빽빽하게 들어차 보이는데 손으로 써서 만든 가격표, 나이 지긋하고 인자한 자원봉사자들, 70펜스(약 1천2백 원)면 마실 수 있는 자판기 음료수 등이 가족적인 분위기를 더해준다. 넉넉하지 않을 운영 기금을 가지고 매달 소식지를 발행하고 배 구제를 위한 모금과 홍보 활동을 하고 소장품의 디지털화를 진행하고 있는 것을 보면 애호가와 자원봉사자의 힘이 대단하다는 것을 알 수 있다. 작은 박물관인데도 매표소와 기념품점, 안내대 등에서 일하는 자원봉사자가 25명에 이르는 것만 봐도 그렇다.

2010년 재단장한 지상층 전시실에서는 실제 배와 함께 과거 얼음 창고로 쓰이던 공간을 볼 수 있다. 아치 아래 있는 계단으로 올라가면 박물관 뒤편의 운하 유역으로 나갈 수 있다.

아는 만큼 보이는 운하 체계

지상층 첫 전시물은 영국의 운하 체계가 어떻게 만들어졌는지를 다루고 있다. 다른 전시물들을 보기 전에 먼저 운하에 대한 전반적인 이해를 도우려는 배려다. 영국에서는 1770년 무렵부터 강을 통해 배가 지나다닐 수 있게 되었는데 강들이 서로 연결되어 있지 않고 제멋대로 흩어진 상태여서 이를 이을 수 있는 물길이 필요했다. 초기 운하를 디자인한 사람은 제임스 브린들리로, 그의 설계로 4개의 큰 강(트렌트 강, 머지 강, 세번 강, 템스 강)을 잇게 되면서 운하의 시대가 시작되었다. 트렌트 강과 머지 강, 세번 강이 위치한 미들랜드와 템스 강이 있는 런던을 바로 잇는 운하는 1793~1805년에 조성된 그랜드 정션 운하 Grand Junction Canal이고, 그랜드 정션 운하와 연결되어 런던 북부로 흐르는 리젠트 운하는 1820년에 조성되었다. 1830년 증기기관차의 도입

01 02

01 지도에서 보이는 빨간색 선이 1790년대에 브린들리가 설계한 초기의 4대 운하인데, 이를 그랜드 크로스(Grand Cross)라 부른다. 그랜드 크로스로 잉글랜드 중서부에 있는 맨체스터에서 남동부의 런던까지 연결된다.

02 사선으로 런던을 향해 내려오는 초록색 선이 그랜드 정션 운하이고 그 끝에 가로로 연결된 부분이 리젠트 운하이다.

으로 운하 운송은 쇠퇴하기 시작했지만, 그 속도가 매우 느려서 1960년대에 운하를 통한 운송이 완전히 폐지될 때까지 지속되었다.

　브린들리가 설계한 운하는 상행하는 배와 하행하는 배가 동시에 지나갈 때를 고려해 내로 보트 규격을 폭 2.1미터, 길이 21.3미터로 정해놓았다. 그러나 보트의 폭은 규정에 맞추지만 길이는 제각각이라 돈 많은 사람들이 크고 비싼 차를 사는 것처럼 내로 보트도 부유한 사람은 길이가 긴 배를 사고 그렇지 않은 사람은 짧은 배를 산다. 런던 운하박물관 지상층 전시실에는 코로니스Coronis라는 이름의 내로 보트가 전시되어 있는데 누구나 그 안에 들어가 배를 살펴볼 수 있다. 엘즈미어포트에 있는 영국국립수로박물관은 종류와 길이가 다양한 배들을 전시하고 있지만 이곳에서는 전형적인 형태의 내로 보트 한 척만을 볼 수 있다.

　　운하를 오가던 배는 석탄과 철광석 등 산업 원재료를 나르는 수송선이었기 때문에 배를 운전하는 사람을 위한 공간만 있었다. 그러다 증기기관차와의 운송 경쟁에 밀려 가족이 모두 배에서 생활하게 되면서 주방과 침실, 수납 공간 등이 생겨나기 시작했고 '뱃사람들만의 장식 예술'도 발달하게 되었다.

01
02

01 코로니스는 전형적인 내로 보트로, 뒤의 화물 공간 때문에 사람을 위한 공간이 넓지 않다. 원색의 칠과 그림, 레이스 커튼과 매듭을 통해 뱃사람들의 장식 예술이 어떠했는지 짐작해볼 수 있다.

02 뱃사람들은 색색의 리본을 꿰어 만든 레이스 접시를 벽에 걸어 장식했다. 이것이 배의 좁은 창을 통해 들어오는 빛을 반사해 선실을 밝혀주었다. 이 접시들은 1800년대부터 1900년대 초반까지 미들랜드 지역과 체코의 보헤미아에서 제작되었다.

운하박물관에 웬 마구간?

운하 운송에서 말은 매우 중요한 존재였다. 배에 모터가 없었기 때문에 말의 힘을 빌려 배를 끌었기 때문이다. 그래서 런던 운하박물관 전시실 한쪽에는 실물 크기의 말 모형이 마구간에 묶여 있다. 운하에서 생활하는 사람들에게 말을 잘 돌보는 것은 매우 중요한 일이었는데, 말이 마실 물과 여물을 준비하는 것은 보통 아이들의 몫이었다. 마차를 끌듯, 운하에 띄운 배에 밧줄을 걸고 말에 연결해 배를 움직였다. 사람들의 통행로이자 말이 배를 끌며 다니던 운하 양옆의 길 토패스Towpath와 말이 운하를 건널 수 있도록 한 구름다리 같은 턴 오버 브리지Turn Over Bridge는 말을 이용한 운하 운송의 산물이다. 런던 운하박물관에서는 제한된 실내 공간 때문에 토패스나 턴 오버 브리지 같은 부속 시설들을 큰 규모로 볼 수 없지만 운하에 필수적인 시설들인 만큼 런던 교외로 나가면 흔하게 볼 수 있다.

만약 이런 운하 시설들을 좀 더 가까이에서 자세히 보고 싶다면 캠든 로크에서 리틀 베니스Little Venice까지 운행하는 수상 버스(www.londonwaterbus.com)를 이용하는 것이 가장 좋다. 수상 버스는 내로 보트를 관광용으로 개조한 것으로, 이를 타고 안내직원의 설명을 들으며 리젠트 운하를 따라 캠든 로크 ― 런던 동물원 ― 리틀 베니스를 잇는 편도 50분의 여행 코스다. 배를 타지 않고도 캠든 로크에서 토패스를 따라 런던 동물원 방향으로 걸어가면서 천천히 운하를 눈으로 즐기는 방법도 있다. 영국에서도 운하에서 생활하는 사람들은 친절하기로 유명해서 손을 흔들며 인사해 준다. 운이 좋아 보트 주인을 만나면 이것저것 물어보다 보트 내부를 살짝 엿볼 수 있는 기회를 얻을 수도 있다.

증기기관차의 등장으로 배 끄는 말의 사용이 줄어들기는 했지만 초기 증기기관 엔진은 화물만큼이나 무겁고 컸기 때문에 일반 배에는 사용하지 않았다. 이런 큰 엔진은 터널이나 항구에서 배를 끄는 특수한 예인선Tug Boat에만 제한적으로 사용되었다. 배 끄는 말의 역할이 사라지기 시작한 것은 스웨덴에서 작은 디젤 엔진인 볼린

더가 도입되었던 1910년대부터다. 이때부터는 말을 보살피던 기술이 기계를 다루는 일로 대체되었고 1930년쯤에는 대부분의 배들이 디젤 엔진을 장착하게 되었다. 하지만 오늘날에도 당시의 운하 관련 시설들은 상당수 잘 보존되어 있다.

운하 이면에 담긴 공학적 설계

운하 이해의 첫걸음은 강과 운하의 차이점을 이해하는 데서 시작된다. 자연적으로 생겨난 강은 구불구불하고 강수량에 따라 물 높이가 변하기 때문에 배가 안정적으로 운항하기 쉽지 않고, 강폭이 좁아지면 지나가기 어렵고, 강변이 가파르면 유속이 빨라 운전하기 어렵다. 반면 운하는 필요한 곳에 도로를 내듯 강의 위치와 상관없이 필요한 곳에 물길을 트고 물을 가두어 만든 것이다. 이론적으로 운하의 물은 가두어진 것이기 때문에 흐르지 않는다. 운하에 배를 띄워놓는다고 저절로 움직이지는 않는다는 것이다. 하지만 높낮이가 다른 곳을 연결하면 물이 흐르기 마련이고 물이 흐르면 자연히 높은 곳에 위치한 운하의 물이 없어지게 된다. 따라서 물을 흐르지 않게 하면서도 높낮이가 다른 곳을 배가 큰 동력 없이도 이동할 수 있게 하는 장치가 필요했다. 이 때문에 만들어진 구조물이 로크이다. 로크는 운하의 중간에 공간을 만들고 양쪽으로 물 높이를 맞춰서 배가 운행할 수 있게 도와주는 시설이다. 보통의 운하의 높이는 성인의 키를 넘지 않는 깊이이지만 로크는 높낮이가 서로 다른 두 곳을 연결하기 때문에 매우 깊다. 이 공간에 물이 차거나 비워질 때까지 기다리는 시간이 긴 데다 운하 곳곳에 수없이 많은 로크가 있기 때문에, 런던에서 맨체스터까지 운하로 이동하는 데는 몇 달이 걸릴 수도 있다. 높이 차이가 큰 언덕을 운하로 연결해야 하는 경우에는 이런 로크를 5~6개 연달아 잇는 경우도 있다. 스코틀랜드의 칼레도니아 운하Caledonian Canal에는 '바다 신의 계단Neptune's Staircase'이라고 알려진 로크가 있는데 8개의 로크가 계단처럼 연결된 엄청난 규모다. 그러나 물이 채워

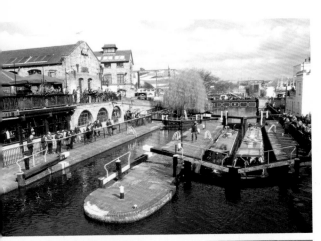

01
02
03

01 캠든 마켓 옆에 위치한 캠든 로크의 모습. 하나의 로크에 내로 보트 2척이 들어갈 수 있다. 사진의 왼쪽 로크는 수위가 높은 쪽에 맞추어 문이 열린 상태이고, 오른쪽은 수위가 낮은 곳에서 들어온 배들이 닫힌 로크의 수위가 올라가기를 기다리는 중이다.

02 로크에 물이 차기를 기다리며 문을 열 준비를 하는 청년. 로크 안에 있는 보트는 레저용 내로 보트다. 보통 운하의 깊이는 성인의 어깨 정도 높이지만 로크는 수위가 깊어 사람이 빠져 죽는 안전사고가 자주 발생하는 곳이다.

03 '바다 신의 계단'은 영국에서 가장 긴 로크이다. 8개의 로크는 각각 20미터씩 높이 차이가 난다. 주변은 모두 관광지로 개발되어 있으며 로크 아래쪽으로는 네스 호 유람선을 탈 수 있다.

지고 비워지기를 반복하면서 기다려야 배를 이동시킬 수 있기 때문에 이곳을 지나려면 반나절은 걸릴 것이다.

운하에서 로크는 매우 중요한 시설이기 때문에 이를 관리하는 직업이 따로 존재했다. 이들의 주된 임무는 로크에 물을 채우고 비울 때마다 양쪽 문이 제대로 닫혔는지 확인하고 문을 열 때는 배 2대가 다 찼는지를 확인하는 것이었다. 지금은 수문 여닫는 일을 내로 보트 운전사들이 직접 한다. 한편 로크에 채워지는 물은 운하 중 수위가 높은 곳 어디에선가 오는 것일 텐데, 이렇게 하면 전체 운하의 수량 중 일부가 유실되는 것과 같아서 끊임없이 물을 보충할 시설이 필요했다. 그래서 탄생한 것이 저수지다. 루즈립 저수지Rouslip Reservoir는 그랜드 정션 운하를 위해 설치된 저수지이고, 웸블리 스타디움Wembly Stadium 근처에 있는 브렌트 저수지Brent Reservoir는 리젠트 운하의 유량을 유지하기 위한 저수지다. 보통 요트 클럽 같은 레저 활동이 저수지에서 이뤄진다.

박물관 지하에 얼음 창고가 있는 이유는

런던 운하박물관 건물은 옛날에 런던 얼음 창고 건물을 개조한 것이다. 때문에 운하박물관의 전시는 운하에 대한 것과 런던 얼음 창고에 대한 것으로 나뉜다. 지상층 전시실에는 철제 테두리가 둘러져 있는 구덩이가 하나 있는데 이것이 얼음을 보관하던 창고 중 하나다. 운하박물관과 크게 관련은 없지만 과거 얼음 창고로 쓰였던 건물이니만큼 전혀 엉뚱한 전시물이라고도 할 수 없다. 전시실에서 내려다보면 얼음 창고의 깊이가 그다지 깊어 보이지 않는데, 얼음 창고로 쓰일 당시의 깊이는 25미터 정도로 총 2천5백~3천 톤의 얼음을 보관할 수 있었다고 한다.

19세기 중반 식품을 신선하게 보관하려는 상인과 수술을 하는 병원에서 얼음 수요가 커지자 이 얼음 창고가 런던 시내에 필요한 얼음을 도맡아 공급했다. 얼음 창

01 02

01 Q&A 형식으로 카를로 가티가 살던 시대의 사회상과 그의 삶을 보여주는 전시물. 벽에 걸린 것은 얼음을 집는 데 썼던 커다란 집게들로, 이 집게를 어떻게 사용했는지는 애니메이션 〈겨울왕국Frozen〉 전반부에서 얼음을 잘라 수송하는 과정을 보여주는 장면에서 잘 드러난다.

02 얼음 창고 안쪽의 모습이다. 비어 있는 공간이지만 당시의 창고 규모를 짐작할 수 있다. 창고와 창고 사이에 난 문을 통해 2개의 창고가 연결되어 있음을 알 수 있다.

고의 주인은 스위스 출신의 카를로 가티(1817~1878년)였는데 그는 노르웨이에서 얼음을 수입해 런던에 파는 사업으로 큰 부자가 되었다. 1860년대부터 서서히 커졌던 얼음 수요는 1900년대 전후로 정점을 찍었다가 이후 냉동 기술이 발달하면서 그 수요가 급격히 줄어들었다. 어쨌든 얼음 수입으로 얼음 수급이 안정되면서 왕족이나 귀족만 먹을 수 있던 아이스크림을 일반인도 맛볼 수 있게 되었다고 한다.

런던 운하박물관은 사람들의 기억을 녹음해둔 자료가 매우 풍부하다. 박물관 곳곳에 운하에서 생활한 사람들의 구술이나 할아버지, 할머니에게 들었던 이야기를 전해주는 음성을 오디오 전시물로 만날 수 있다. 런던 운하박물관은 안내책자 대신 안내용 MP3 파일을 제공한다. 이 MP3 파일은 박물관 홈페이지에서 무료로 다운

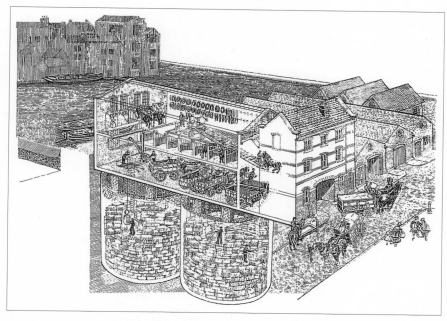

1996년 브라이언 올드리즈가 그린 이 지하 얼음 창고 단면도는 얼음 창고의 구조를 한눈에 알 수 있게 해준다. 큰 얼음덩어리는 지하 독에 보관해두고 작게 자른 얼음을 마차로 실어 나르는 모습도 보인다.

로드할 수 있고 PDF 파일 형식으로 볼 수도 있다. 2층에 아카이브가 추가되고 홈페이지 디자인을 사용자가 편리하도록 바꾸면 좋겠다는 바람이 있지만 정부의 지원 없이 애호가들의 노력으로 이렇게 박물관을 운영하고 있다는 데 박수를 보낸다.

London Canal Museum, 12-13 New Wharf Road, London, N1 9RT
www.canalmuseum.org.uk

화요일~일요일 10:00~16:30(월요일 휴관, 단 월요일이 공휴일인 경우는 개관)
매달 첫째 주 목요일10:00~19:30, 연말연시 휴관일은 홈페이지에서 확인한다.
성인 4파운드, 어린이 2파운드

지하철 또는 기차 킹스 크로스(King's Cross) 역에서 걸어서 5분 거리

알고 가면 더 좋은 박물관 잡학 4
영국의 귀족 문화와 가문의 상징

귀족의 성이나 저택, 그들의 소장품을 보다 보면 자연히 그 귀족에 대한 궁금증이 생기기 마련이다. 영국 귀족의 역사와 전통은 매우 길고 복잡하다. 지금의 귀족 체계는 잉글랜드가 스코틀랜드(1707년 통합)와 아일랜드(1801년 통합)를 통합하는 과정에서 성립된 것이다. 1801년 연합법 이후 영국 귀족은 크게 두 부류로 구분된다. 첫째는 대대로 세습되어온 세습 귀족이고, 둘째는 왕에게 업적을 인정받아 후천적으로 작위를 받는 경우이다.

5작 제도와 세습 규칙

귀족 서열은 공작Duke이 가장 높고 후작Marquess, 백작Earl, 자작Viscount, 남작Baron 순이다. 당연히 이들 위에는 왕족이 있다. 과거 세습 귀족은 21세가 되면 자동으로 상원 의원이 되어 정계에 입문했으나 1999년 법 개정 이후 그 제도는 없어졌다. 이 중 남작Baron과 혼동하지 말아야 할 것이 준남작Baronet이다. 준남작 작위는 평민 중에서 국가에 기여한 정도에 따라 왕에게 후천적으로 부여받는데, 귀족에 속하지는 않지만 작위는 세습된다. 즉 준남작은 평민이 귀족이 되는 유일한 방법인 셈이다.

　세습 귀족의 작위는 장자에게 물려진다. 이를테면 아버지가 백작이었으면 장자는 2대 백작이 된다. 차남 이하 자녀는 귀족 신분은 물려받아도 작위는 없다. 아주 예외적으로 아들이 없을 때 왕의 승인을 받아 딸에게 작위를 물려주는 경우도 있다. 그러나 이 딸이 아들을 낳으면 다시 그 아들에게 작위가 물려진다. 1964년 노동당 정부 때 세습 귀족제가 폐지되어 이후 세습 귀족 작위를 받은 사람은 극히 드물다. 현재 업적을 인정받아 주어지는 후천적 귀족 작위는 남작 작위에 한정되며 세습되지 않는다.

어떻게 부를까?

귀족 이름 앞에 흔히 붙이는 '경Lord'은 호칭일 뿐이다. '웨일스 공작Duke of Wales'이나 '스톡턴 백작Earl of Stockton'처럼 공식적인 작위 이름은 어느 지역의 귀족인지, 어떤 신분인지를 알 수 있는 경칭을 사용한다. 예우 경칭은 가문의 성을 사용할 때도 있지만 아닐 때도 있다. 성 미카엘 언덕의 귀족 존 세인트 오빈이 '세인트 레반 남작'인 것처럼 말이다. 경칭에 지명을 넣는 것은 유럽 귀족이 다스리던 영토로 구분되었기 때문이다. 헨리 8세의 첫 번째 부인이 '아라곤의 캐서린Catherine of Aragon'이라고 불린 이유도 여기에 있다.

선조의 작위가 모두 세습되던 과거 전통 때문에, 보통은 귀족끼리 혼인하면서 한 귀족이 여러 개의 작위를 가지고 있는 경우가 대부분이다. 길어진 경칭을 모두 부르고 쓰긴 어려우므로 가장 높은 작위를 대표 경칭으로 사용한다. 예를 들면 찰스 왕세자는 '콘월 공작, 로스시 공작, 체스터 백작, 캐릭 백작Duke of Cornwall, Duke of Rothesay, Earl of Chester, Earl of Carrick'의 작위를 가지고 있고 공식적으로 쓰는 예우 경칭은 '웨일스 공 찰스Charles, Prince of Wales'다. 윌리엄 왕세손은 '케임브리지 공작, 스트래선 백작, 캐릭퍼거스 남작Duke of Cambridge, Earl of Strathearn, Baron Carrickfergus' 작위를 가지고 있고 '케임브리지 공작 윌리엄Prince William, Duke of Cambridge'이라는 경칭을 사용한다. 윌리엄의 부인 케이트 미들턴은 '케임브리지 공작부인 캐서린Catherine, Duchess of Cambridge'이라고 한다.

작위가 없는 장남 이하의 자녀도 예우된 호칭으로 불린다. 아들에게는 이름과 성 앞에 '아너러블Honourable'을, 딸에게는 '레이디Lady'를 붙인다. 전 왕세자비인 다이애나는 찰스와 결혼해 웨일스 공주Princess of wales가 되기 전 백작의 딸이었으므로 '레이디 다이애나 스펜서' Lady Diana Spencer로 불리었다.

나도 작위를 받을 수 있을까?

오늘날 후천적으로 작위(남작만 가능)를 받으려면 영국 수상의 추천이 있어야 한다. 역사적으로 보수당 정부하에서는 연평균 20명, 노동당 정부하에서는 27.2명 정도에게 남작 작위를

01 02

01 세인트 오빈 가문의 문장

02 글래스고 시의 문장

주었는데, 정치적 의도의 '귀족 늘리기'가 아닌지 우려의 시선을 받기도 한다.

　한편 귀족에 속하지는 않지만 영국 왕실이 수여하는 기사Knight 작위도 굉장히 명예로운 것이다. 과거에는 전쟁에서 공을 세운 사람에게 수여했지만 오늘날에는 다양한 방면에서 큰 업적으로 세상에 공헌한 사람에게 내리는 훈장 같은 의미를 지닌다. 배우 마이클 케인과 숀 코네리, 록 밴드 U2의 보노, 작가 조앤 롤링, 영국 산업 발전에 기여한 홍콩 사업가 리카싱도 기사 작위를 받았다. 기사 작위를 받은 사람들에겐 이름에 '경(Sir, 남성)' 또는 '데임(Dame, 여성)'을 붙여 예우한다.

가문을 상징하는 문장

영국을 비롯한 유럽의 고성이나 예배당 등의 건물에선 종종 방패 모양의 화려한 장식을 볼 수 있는데, 이는 문장紋章이다. 단순히 건물을 장식하는 요소 중 하나로 여길 수 있지만 해당 장소에 남아 있는 역사나 후원가문의 흔적이므로 방문하고 있는 장소에 대한 이해를 더할 수 있는 숨은 길잡이가 된다. 왕실은 물론 유럽의 귀족 가문에는 고유의 문장(紋章, Coat of Arms)이 있다. 동양에서 고귀한 신분을 표시하기 위해 특정 한자나 도장, 옥패 등을 사용한 것과 비슷하다. 문장은 아군과 적군을 구분하기 위해 기사의 방패를 장식하던 이미지에서 유래했으며, 12세기 말부터 가문의 상징으로 쓰이면서 장식적 요소가 추가되었다. 13세기 중반에는 귀족 가문뿐 아니라 상인과 농부까지 문장을 사용할 정도로 인기를 끌었다.

문장은 보통 방패Shield와 맨틀링(Mantling, 방패 위쪽 장식 부분), 왕관과 크레스트(Crest, 꼭대기 장식), 좌우의 동물들 Supporters, 위아래의 라틴 어 문구Motto로 이루어져 있다. 각 부분의 이미지에는 서로 다른 의미가 담겨 있다. 방패에는 가문을 상징하는 이미지를 넣고 맨틀링에는 투구나 갑옷을 넣어 장식하는데, 금 투구는 관대함을, 은 투구는 평화와 충성을 의미한다. 왕족과 귀족의 문장에서는 투구 위로 왕관(Coronet, 코로넷)을 올리고 그 위에 다시 크레스트를 올릴 때도 있다. 방패 좌우 양쪽에 있는 동물도 상징하는 것이 각각 다르다. 문장의 중심이 방패 모양인 경우도 있지만 마름모를 사용하기도 하며, 동물들 대신 식물 장식을 쓰는 문장도 있다.

문장의 방패가 복잡해 보이는데 이는 방패의 '분할Quatering' 때문이다. 결혼을 하면 아내 가문의 문장을 추가해야 해서 방패를 한 번 나눈다. 가문의 문장은 물려지므로 자손들이 혼인을 할 때마다 면을 나눠 이미지를 추가하는데 이는 방패가 체스보드처럼 나뉠 때까지 계속된다. 아래는 문장을 이루는 요소들의 일반적인 의미인데, 경우에 따라 조금씩 다르게 해석되기도 해서 이를 연구하는 학문인 문장학Heraldry이 따로 존재할 정도다.

문장에 쓰는 이미지와 의미

개	충성	뱀	야망
여우	영리함	태양	영광
곰	보호	벌	근면
용	방어, 수호자	검	호전성
낙타	결의	사슴	평화
호랑이	용맹, 잔인함	성	힘, 세력
말	봉사	사자	용기
번개	결단성	하트	정직함

문장에 쓰는 색과 의미

밝은 빨강(Gules)	용기, 힘
밝은 파랑, 로열 블루(Azure)	진리, 충성
에메랄드그린(Vert)	희망, 기쁨, 사랑
로열 퍼플(Purpure)	통치, 위엄
검정(Sable)	슬픔, 충성

영국 왕실의 문장 읽기

영국 왕실의 문장에서 방패는 4개의 면으로 나뉘어 있는데, 왼쪽을 향해 오른쪽 앞발을 치켜든 3마리의 사자(왼쪽 위, 오른쪽 아래)는 잉글랜드를 수호한다는 의미이다. 장식 틀에 갇혀 선 채로 포효하는 사자(오른쪽 위)는 스코틀랜드를, 하프(왼쪽 아래)는 북아일랜드를 상징한다. 방패 위에 있는 금색 투구는 관용을, 크레스트로 쓰인 왕관을 쓴 사자는 수호를 의미

한다. 방패 양옆의 사자는 잉글랜드를, 유니콘은 스코틀랜드

를 상징한다. 유니콘은 불길함을 상징하곤 해서 유니콘

목에 체인을 걸어 힘을 통제하는 것도 눈에 띈

다. 방패를 둘러싼 파란 벨트에는 "악

을 생각하는 자에게 악을Honi soit qui mal y

pense."이라고 적혀 있고 방패 아래에는

"신과 나의 권리Dieu et mon Droit"라는 라

틴 어 문구가 적혀 있다. 사자와 유니콘

이 서 있는 풀밭에 잉글랜드 튜더 왕조

를 상징하는 붉은색과 흰색이 섞인 장미

와 스코틀랜드를 상징하는 엉겅퀴, 아일

랜드를 상징하는 클로버가 보인다.

영국 왕실의 문장

PART 5

사랑 다음은 소유,
그다음은 수집,
마지막은 박물관

존 손 경 박물관
Sir John Soane's Museum

건축가의 소장품이 만들어낸
시적 영감의 공간

문화와 예술이 삶의 일부분으로 자리 잡은 영국에서는 개인의 취향에 따라 문화 행
사나 박물관도 골라 보는 재미가 있다. 예술에 관심이 있다면 미술관이나 소더비즈
Sotheby's와 크리스티즈 등에서 열리는 예술품 경매, 골동품 시장, 아트 페어 등에서
재미를 찾을 수 있고, 동물을 사랑하는 사람들이라면 리치먼드 공원Richmond Park에서
사슴 떼와 한적한 오후를 보내거나 런던 동물원, 야생동물 구조센터Wildlife Rescue Centre
등에서 다양한 종류의 동물들을 만나볼 수 있다. 하지만 이 중에서도 건축을 사랑하
는 사람들만큼 복 받은 사람도 없는 것 같다. 왜냐하면 나라 전체가 건축박물관이기
때문이다. 이 많은 건축물 중에서도 과거 건축가들이 어떻게 공부했으며 이들이 어
디에서 영감을 얻었는지 궁금하다면 존 손 경 박물관을 추천하고 싶다.

존 손 경(1753~1837년)은 왕립 예술원 건축과 교수이자 중앙은행인 잉글랜드 은행
을 설계한 인물이다. 그는 말년에 개인 박물관이자 도서관이기도 했던 자신의 집을
국가에 넘겼는데, 조건은 자신이 살던 "생전의 전시 방식을 그대로 유지하고 공간을
변형하지 않아야 한다."라는 것이었다. 그러나 흘러가는 시간 속에서 과거 모습을
그대로 유지하는 것만큼 어려운 일이 또 있을까? 더 이상 생산되지 않는 옛날 물건

존 손 경 박물관의 모습. 가운데 회색 건물이 최초 박물관 건물이고 지금은 좌우 짙은 색 건물까지 박물관이다.
개인의 집을 박물관으로 만들었기 때문에 건물 양옆으로는 사람들이 거주하는 일반 주택이다.

으로 건물을 유지 보수하려면 많은 돈을 들여 똑같은 것을 만들어야 한다. 실제로 존 손 경 박물관은 차치하고도, 영국 정부를 비롯한 여러 단체는 문화유산을 고스란히 보존하는 데 수십억을 쓰고 있다. 하지만 존 손 경의 조건 덕분에 관람객 입장에서는 세계적으로 유일무이하게 18세기 공간을 가감 없이 경험할 수 있는 곳이 되었다.

건축가의 집

신고전주의 양식 건축가로 잘 알려진 존 손 경은 성실한 데다 운까지 따라 건축가로 자수성가했다. 벽돌공의 아들로 태어나 15세에 건축가 사무실에 취직해 설계를 배우기 시작했다. 야무진 솜씨 덕분에 네덜란드로 파견될 기회를 얻고 18세에 왕립 예술원에 입학했다. 될성부른 나무였는지 1776년에는 왕립 예술원 설계 대회에서 금메달을 받아 장학금으로 3년간 이탈리아 유학을 다녀올 수 있었다. 지금으로 치면 미대를 졸업하자마자 터너 상을 받는 것과 마찬가지다. 당시 이탈리아 유학은 오직 부유한 귀족의 자제들에게만 가능한 일이었고 귀족 자제들의 그랜드 투어는 일반인들에겐 상상으로나마 할 수 있는 일이었다. 젊은 존 손은 이탈리아에서 그리스, 로마의 건물들을 돌아보며 수많은 스케치를 했고, 유학 시절의 경험은 건축가로서의 평생 자산이 되었다. 영국으로 돌아와 잉글랜드 은행의 전담 건축가가 되어 80세에 은퇴할 때까지 일했다. 천재성을 타고났거나 부유한 집에서 태어나 그것을 배경으로 성공한 사람보다 재능을 성실함으로 키워 마침내 성공하는 사람의 삶이 더 감동적이고 존경스러운 것 같다.

　오늘날 존 손 경 박물관은 엄청나게 많은 조각상으로 가득 차 있는데, 이 모든 것은 1790년 아내의 삼촌 조지 와이엇이 사망하고 전 재산을 물려받으면서 시작됐다. 복권에 당첨된 많은 사람들이 가장 먼저 하는 일이 집을 사는 것이라고 하는데, 존 손 역시 유산을 받은 지 2년 만에 집을 구입하고 취향과 목적에 맞게 대대적으

01
02

01 18세기의 실내 공간은 지금으로서는 답답할 만큼 좁게 느껴지는데 존 손 경이 공간을 더 좁게 나누어서 더욱 복잡해졌다. 12번지와 14번지를 구입해 집 내부를 트고 연결하면서 박물관 전체 구조는 상상하기 어려울 정도다.

02 조각가 프란시스 레가트 찬트리 경이 흰색 대리석으로 조각한 존 손 경의 흉상(1829년). 찬트리가 존에게 보낸 편지에서 "이 흉상 모델이 율리우스 카이사르인지 존 손인지 모르겠다."라는 농담을 했다고 한다. 언뜻 보면 정말 머리를 기른 카이사르 같다.

존 손 경은 훌륭한 건축가가 되려면 뛰어난 드로잉 실력을 갖춰야 한다고 믿었다. 그래서 학생들에게 장식품을 관찰하고 그리도록 훈련시켰다. 그 역시 이탈리아 유학 때 수업에서 많은 스케치를 했다.

로 개축했다. 마구간을 없애고 건물 한쪽을 사무실로 만들어 도서관과 조각 전시실로 사용했다. 한편 건축가에서 컬렉터로 관심을 확장하면서 관심 있는 것들을 모으기 시작했다.

이후 1800년에 존 손 경은 일링에 있는 피츠행거Pitzhanger 대저택을 교외 별장으로 구입하고 이곳에도 상당수의 소장품을 보관했다. 그러나 왕립 예술원 교수로 임

명되고 시간과 거리 때문에 관리하기 어려워지면서 결국 1810년에 이를 되팔았다. 그때 별장에 두었던 소장품을 런던 집으로 옮겨 오면서 지금 존 손 경 박물관의 초기 모습이 갖추어졌다. 1808년에는 이미 옆집인 12번지까지 사놓은 상태여서 작품을 보관·전시할 공간은 충분했다. 1824년에는 14번지까지 구입했고 존 손 경은 이곳에서 생을 마칠 때까지 집 구조를 끊임없이 바꾸고 컬렉션을 늘리는 데 주력했다. 애초 존 손 경이 국가에 박물관으로 기증한 부분은 중간에 끼어 있는 13번지뿐이었으나 이후 국가에서 양쪽 건물을 모두 구입했다.

한 명이 겨우 지나다닐 수 있을 만큼 좁은 복도. 존 손 경 박물관이 입장 인원을 제한하고, 관람객에게 가방 등의 짐을 반드시 맡기도록 하는 이유를 알 수 있다.

건축가의 컬렉션

흔히 '컬렉션'이라고 하면 일반적으로 회화나 조각상, 보석 같은 것을 떠올리는데 존 손 경이 수집한 것들은 색다르다. 그리스, 로마, 이집트의 유물과 석고상과 청동 조각, 광물, 메달, 가구, 시계, 보석, 은 제품, 병기, 도자기, 타일, 석관과 미라 등이 3천 점이 넘는다. 또한 유화와 수채화, 설계도 3만 점, 건축 모델 1백50점, 책과 존 손 경 일가의 기록 8천여 점도 그의 컬렉션에 포함된다.

오늘날 박물관에 전시되고 있는 건축 장식과 모형은 왕립 예술원 강의에 사용하려고 그가 직접 구입한 것들이다. 그는 강의 전후로 학생들을 저택으로 불러 설계와 모형을 관찰할 수 있게 했다. 그리고 왕립 예술원에 입학할 형편이 안 되는 학생들을 위해 저택에 설계 학교를 열고 개인적으로 그들을 가르치기도 했다. 그랜드 투어

호가스의 두 연작은 존 손 경의 회화 컬렉션을 대표하는 작품인 만큼 회화 전시실의 가장 좋은 위치에 걸려 있다. 박물관 직원이 나무 덮개를 열어줄 때까지 기다릴 필요 없이 언제나 관람할 수 있다.

는 떠날 수 없지만 가난한 건축 학도들은 그의 저택에서 꿈을 키워 나갔을 것이다. 이런 교육자로서의 열정과 자질은 자연스레 박물관에 대한 계획으로 이어지게 되었다.

건축 관련 품목 외에도 윌리엄 호가스(1697~1764년), 조지프 윌리엄 터너(1775~1851년), 카날레토(1697~1768년)의 뛰어난 회화 작품도 소장하고 있는데, 특히 풍자와 생동감 넘치는 표현으로 유명한 호가스의 작품들은 박물관으로 사람을 끌어모으는 소장품의 꽃 중의 꽃이다. 존 손 경이 회화를 수집하게 된 계기는 피츠행거 별장에 걸어둘 작품을 구입하면서부터였다. 그의 호가스 컬렉션은 8점으로 구성된 연작 〈탕아의 편력Rake's Progress〉(1732~1735년)과 4점으로 구성된 연작 〈선거Election〉(1754~1755년)로, 흔하게 볼 수 있는 호가스의 판화가 아닌 유화 원작이어서 그 가치 또한 대단하다. 호가스의 연작 회화

는 이야기 구조로 되어 있는데, 마치 연극을 보는 듯 인물과 표현이 생생하다. 지금 작가에게 저작권이 있는 것과 비슷하게 호가스가 활동하던 시대에는 유명 화가의 경우 특정인에게 자신의 작품을 모사해도 된다고 허락할 권리가 있었다. 그림 원본을 보고 주문하면 흑백 동판화로 만든 사본을 판매하는 것이 호가스 작품의 일반적인 판매 방식이었다. 호가스 원본을 얼마나 잘 따라 판화를 제작하느냐에 따라 장인의 등급이나 가격이 매겨졌다. 호가스의 작품은 당대 작품 중 가장 많이 동판화

01 02

01 〈탕아의 편력〉은 주인공 톰이 유산을 상속받고 유흥가에서 흥청망청 시간을 보내다 결국 정신 병원에서 종말을 맞이하는 어리석은 인생 행로를 8개의 장면으로 표현한 작품이다. 사진은 연작 중 '상속인'이다.

02 실제 1754년에 있었던 부정 선거 사건을 소재로 한 〈선거〉 연작 중 4번째 그림인 '의원의 개선 행렬'이다. 일종의 정치 풍자화로, 로코코 양식의 화려한 금장 액자에 넣어두었다.

로 제작되었고 호가스의 허락을 받지 않은 해적판도 숱하게 만들어졌다. 그것들 모두가 지금도 상당히 많이 남아 있다. 존 손 경 역시 이렇게 제작된 동판화를 통해 호가스를 처음 알게 되었다.

　존 손 경이 호가스의 작품을 구입하기까지의 과정은 컬렉터로서 그의 집요한 성격을 잘 보여준다. 존 손 경이 로마에서 돌아와 설계사로 일을 시작했을 무렵인 1787년, 작가이자 희귀 미술품 수집가 윌리엄 벡퍼드에게서 미술관 설계를 의뢰받는데, 이때 〈탕아의 편력〉 원본을 처음 보게 되었다. 호가스는 원본을 절대로 판매하지 않는 것으로 유명했기 때문에 원본을 소장하는 것은 물론이고 직접 보는 것만으로도 대

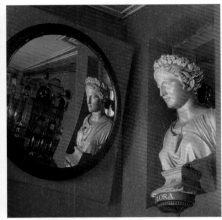

박물관 곳곳에는 다양한 크기의 오목 거울과 볼록 거울이 달려 있다. 이 거울들은 일반 평면거울보다 더 비싼 고가품으로, 부를 과시하는 장식품이기도 했으나 존 손 경은 한 공간을 다양한 각도에서 보여주기 위해 설치했다.

단한 행운이었다. 그리고 15년 뒤 〈탕아의 편력〉이 경매에 나오게 됐을 때 병석에 누워 있던 존 손 경은 아내에게 돈이 얼마가 들어도 좋으니 반드시 사 오라고 했다.

호가스의 작품 중 가장 완성도가 높다고 평가되는 〈선거〉 연작은 크기가 〈탕아의 편력〉의 2배나 되고 액자도 로코코 양식으로 정교하게 조각되어 있다. 1814년 영국 협회British Institute에서 호가스 회고전을 열었을 때 존 손 경이 〈탕아의 편력〉을 대여해주었는데 그 과정에서 다른 호가스 연작을 누가 소장하고 있는지 알게 되었던 것 같다. 9년 뒤인 1923년 〈선거〉 연작을 소장하고 있던 사람이 사망해 소장품이 경매에 나오게 되자 존 손 경은 이때를 놓치지 않고 사들였다. 호가스의 두 연작은 존 손 경 회화 컬렉션을 대표하는 작품인 만큼 회화 전시실Picture Room 가장 외부 패널에 2개 작품씩 걸려 있어서 박물관 직원이 나무 덮개를 열어줄 때까지 기다릴 필요 없이 언제나 관람할 수 있다.

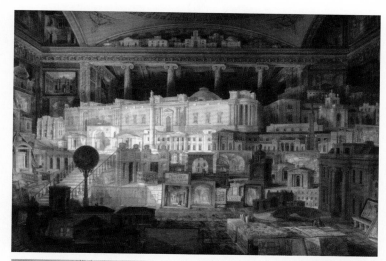

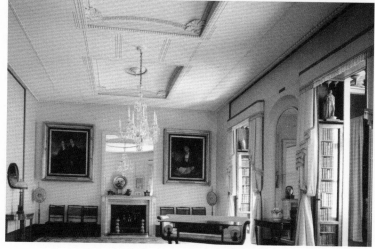

01
02

01 존 손 경의 동료인 조지프 갠디는 드로잉에 천재적인 재능이 있었다. 갠디가 그린 이 그림은 회화 전시실에 전시되어 있으며, 존 손 경이 설계한 건물을 모두 한자리에 모아놓은 상상화이다.

02 13번지 건물 1층에 위치한 응접실. 사진 오른쪽으로 보이는 책장과 조각상이 놓인 창가는 13번지에 돌출된 파사드를 설치하면서 마련된 발코니 공간이다.

시적인 분위기의 전시실

지금과 다르게 존 손 경이 활동하던 당시는 건축이 예술로 제대로 인정받지 못했다. 음악, 회화, 조각 같은 순수 예술은 교양 있는 고급 예술로 여기고 건축 같은 실용 예술은 다소 수준이 낮은 것으로 생각했다. 이러한 편견을 깨기 위해 존 손 경은 시대별·종류별로 구분하는 전시 방식이 아니라 서로 다른 시대와 종류를 같은 공간에 섞어 전시했는데 이런 방식 덕분에 전시실의 분위기가 시적이다. 그가 의도한 박물관은 소장품을 구경하는 곳이 아니라 보면서 영감을 자극하는 환경을 제공하는 곳이었다. 그래서인지 존 손 경 박물관에는 감탄사가 절로 나오는 공간이 많다.

회화 전시실은 건축가로서의 그의 실용적인 아이디어를 엿볼 수 있는 곳이다. 가로세로 3미터 정도의 공간은 전시실로 사용하기에는 다소 작아 작품을 10점 정도밖에 걸지 못한다. 존 손 경은 방 중간에 여닫이문을 만들어 그 문마다 그림을 걸었다. 왼편으로 열리는 문에서 3점, 오른편 문에서 2점의 그림을 보고 여닫이문을 열면 맞은편 문에도 또 다른 그림이 걸려 있고, 여닫이문 건너편의 작품들도 감상할 수 있다. 이 여닫이문은 직원이 30분 간격으로 닫고 열기를 해주기 때문에 회화 전시실의 그림을 모두 보려면 30분 간격으로 2번 가야 한다.

매달 첫째 화요일에는 전기 조명을 모두 끄고 박물관 전체를 촛불로 밝히는 행사를 연다. 선착순 2백 명 한정 입장이고, 한 달에 한 번뿐인 기회인 데다가 예약도 안 되기 때문에 첫째 화요일 오후가 되면 박물관 앞에 늘어선 줄이 평소보다 10배나 길어진다. 어둡기 때문에 세부적인 것은 잘 볼 수 없지만 촛불로 밝혀진 박물관 내부는 또 다른 분위기를 느끼게 해준다. 그리고 제한된 수의 관람객을 대상으로 하기 때문에 박물관 직원의 설명을 좀 더 들을 수 있다.

존 손 경 박물관은 볼 것이 많지만 보러 들어가기까지가 쉽지 않은 박물관 중 하나다. 존 손 경 박물관처럼 개인이 살던 집을 박물관으로 사용하는 데 있어 가장 큰 문제점은 공간이 협소하다는 것이다. 관람객들을 위한 편의 시설이나 추가적인 시

설을 만드는 데 한계가 있다. 특히나 존 손 경 박물관은 입장 인원도 제한한다. 정문 앞에서 줄을 서서 입장을 기다려야 하는데, 비라도 오면 정말 불편하다. 그런데 2012년 새롭게 단장하면서 관람객이 느끼는 불편이 조금 해소되긴 했다. 먼저 존 손 부부가 거주했던 13번지의 2층이 공개되었고(이전에는 박물관 사무실로 사용했다) 기념품점과 기획 전시실 등의 공간도 늘어났다. 내부에서 대기할 수 있는 공간도 생겼다. 13번지로 들어와 12번지에서 머물다 다시 13번지로 이동하는 조금은 번거로운 동선이지만 말이다. 존 손 경이 국가에 기증하면서 내건 조건을 알기에 이 정도면 괜찮은 것 같다고 생각하며 관람을 마치고 나오면 어느새 불편 따위는 까맣게 잊고 감동만 느끼게 된다.

Sir John Soane's Museum, 13 Lincoln's Inn Fields, London, WC2A 3BP
www.soane.org

화요일~토요일 10:00~17:00
월요일, 일요일, 성금요일(부활절이 있는 주간의 금요일), 12월 26일(Boxing Day) 포함 공휴일 휴관
무료입장

지하철 홀본 역에서 걸어서 3분 거리
대부분의 하우스 박물관이 그러하듯 겉보기에는 일반 가정집처럼 보이므로 번지수를 잘 살펴야 한다.

웰컴 컬렉션
Wellcome Collection

한 남자의 호기심과 수집벽이 만든
희한한 컬렉션

웰컴 재단 건물에 자리한 웰컴 컬렉션은 의학의 관점에서 인류 문화를 수집하고 연구하며 전시한다. 박물관의 성격도 독특하지만 웰컴 컬렉션이 해마다 의학과 과학 기술 관련 전시를 기획하는 기관에 6천만 파운드(약 1천23억 원)를 지원하는 박물관계의 큰손이란 점도 주목된다. 웰컴 컬렉션의 존재를 알고 나면 영국의 박물관 곳곳에서 '웰컴'이라는 글씨가 눈에 들어오기 시작할 것이다. '삶과 죽음'이라는 부제가 붙어 있는 대영박물관 24번 전시실은 웰컴 재단 전시실Wellcome Trust Gallery이라는 이름을 달고 있고, 런던 과학박물관Science Museum의 웰컴관Wellcome Wing과 '나는 누구인가Who am I' 전시실은 모두 웰컴 재단의 지원으로 만들어진 공간이다. 이 밖에도 과학, 예술, 의학 관련 전시들에는 후원자 명단에 거의 웰컴 재단의 이름이 올라가 있다.

웰컴 컬렉션은 미국에서 태어나 영국에서 제약 회사로 백만장자가 된 헨리 웰컴 (1853~1936년)의 컬렉션을 바탕으로 설립된 웰컴 재단이 3백만 파운드(약 51억 원)를 들여 2007년 문을 연 박물관이다. 이곳을 오가는 런던 사람들조차도 이곳을 모르는 경우가 많은데 아마도 박물관의 권위를 벗고 문턱을 낮추려고 '테이트Tate', '발틱

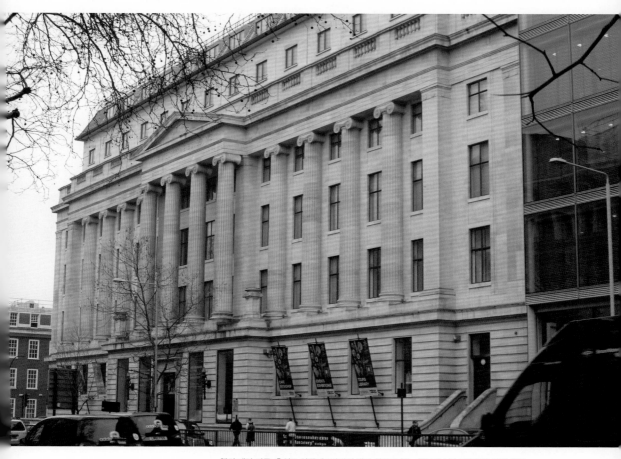

웰컴 재단 건물. 출입구 양쪽에 2마리의 뱀이 휘감고 있는 헤르메스의 지팡이가 걸려 있다.
전체 건물 중 웰컴 컬렉션의 기획 전시실인 지상층, 전시실이 있는 1층, 도서관이 위치한 2층까지만 일반인에게 개방한다.

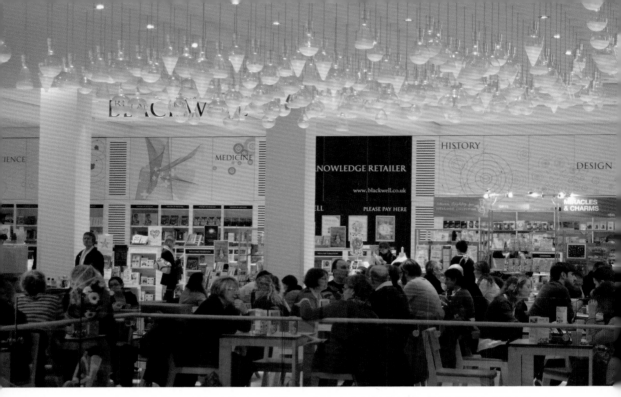

플라스크를 이용해 천장을 장식한 페이튼 앤드 번 카페(Peyton & Byrne). 식사 시간이 아니어도 언제나 사람들이 가득하다. 뒤로 보이는 것은 책과 기념품을 함께 팔고 있는 블랙웰 서점이다.

Baltic', '헵워스 웨이크필드Hepworth Wakefield'와 같이 이름에 박물관이나 미술관을 붙이지 않아서일 수도 있다. 건물도 크기만 했지 눈에 띄는 구석이 없어서 잘 모르는 사람이라면 박물관인지 연구소인지 은행인지 알 수가 없을 것이다.

1930년대 양식인 웰컴 재단 건물은 고전주의를 현대적으로 해석한 권위 있는 모습이다. 은행 건물들이 대체로 그렇듯이 아무나 들어가면 안 될 것 같은 느낌의 차가워 보이는 건물이다. 하지만 실내에 들어서면 사뭇 다른 분위기를 느끼게 된다. 플라스크를 조명으로 활용한 미스터리한 분위기의 박물관 카페와 블랙웰 서점, 군데군데 놓인 작품들이 활기찬 분위기를 연출한다. 깔끔한 화장실에서 풍기는 고급스런 향기와 곳곳에 놓인 색색의 두툼한 전시 안내책자, 무료로 운영하는 물품 보관소 등에서 재단의 재력이 느껴진다. 무료 박물관임에도 불구하고 그 어느 곳에서도 기부함을 찾아볼 수 없다는 것도 인상적이다.

상설 전시실 '의학에 심취한 사람'

박물관 1층에는 2개의 상설 전시실이 있다. 하나는 헨리 웰컴의 삶과 그의 소장품을 보여주는 '의학에 심취한 사람Medicine Man'이고, 다른 하나는 현재의 생명공학과 건강 관련 쟁점을 다루는 '의학은 지금Medicine Now'이다. '의학에 심취한 사람' 전시실은 자연계와 인류 문화의 기묘하고 신기한 것들을 모아놓은 현대판 '호기심의 방'이라 할 수 있다. 고급스런 미국산 호두나무로 마감된 전시실에는 유리로 된 11개의 대형 전시 상자가 놓여 있고 각 상자에는 헨리 웰컴이 평생 수집한 것들이 주제별로 분류되어 시대나 지역 구분 없이 전시되어 있다. 전시물 보존을 위해 조도를 낮춰놓은 것이 전시물에 집중하는 효과를 준다.

이 전시실의 특징은 작품 설명에 제목, 제작자, 제작 연도와 같이 압축된 정보만 담겨 있다는 것이다. 더 자세한 설명은 벽장문처럼 숨겨진 나무 판을 찾아 열어봐야 한다. 그 때문인지 전시물에 대한 집중도가 높다. 이처럼 '일단 보고 궁금하면 찾아보라.'라는 방식의 전시 디자인은 주최자가 관람 동선을 계획해 제공하기보다는 자유롭게 전시물을 둘러보고 상상력을 최대로 이끌어내기 위한 것이다. 이런 '방목형 관람'이 살짝 부담을 줄 수 있기 때문에 입구에 멀티미디어 가이드를 두어 선택된 몇몇 전시물에 대한 설명을 하고 있다.

웰컴 컬렉션은 의학의 발전사나 수술 도구를 늘어놓은 단순 의학박물관이 아니라 의학적 관점에서 본 인류 문화에 초점을 두고 있다. 때문에 고통과 질병에서 벗어나게 해달라는 소망으로 신에게 바치는 봉헌 제물도 컬렉션에 포함되어 있다. 두통으로 고생하는 사람은 두상 조각상을, 다리가 다친 사람은 다리 조각상을 신에게 바치던 문화를 봉헌 제물을 통해 알 수 있다. 봉헌 제물은 이유도 모른 채 질병과 통증을 감내해야 했던 사람들의 절박한 심정이 담긴 물건이다. 몇 해 전 웰컴 컬렉션 지상층에서 열렸던 '인피니타스 그라시아—멕시코의 기적 그림들Infinitas Gracias–Mexican Miracle Paintings'을 관람했던 적이 있다. 무한한 은총을 의미하는 '인피니타스 그라시

01 02

01 1층 전시실에 들어서면 보이는 진열장. 웰컴이 수집한 실험용 유리병들과 그의 사진, 일기, 명함, 안경 등이 전시되어 있다.

02 판화와 인쇄물을 전시하고 있는 서랍장. 여닫을 때의 소음과 전시물의 손상을 방지하기 위해 부드럽게 밀리면서 닫히는 서랍(Slam-proof Drawers)을 사용했다. 오른쪽 벽에 숨겨진 나무 판을 열면 설명이 나온다.

아'는 신이 보여준 기적에 감사드리는 내용을 담은 멕시코 현대 민속 회화의 한 형식이다. 자신이 죽음의 문턱에서 신에게 올린 간절한 기도로 기적처럼 목숨을 건지게 되었다는 내용을 그림으로 그리고 그 아래 자신의 이야기를 써넣는다. 이런 그림을 그려 신에게 기도하며 바치는데, 이 회화 역시 현대판 봉헌 제물이다.

이 밖에도 남근 모양의 펜던트, 여성의 출산 과정을 학습하기 위한 인체 모형, 혈자리를 표시해놓은 중국 인형, 주술 가면, 바니타스(Vanitas, 라틴 어로 '헛됨', '허무함'을 뜻하며, 물질적인 호사와 쾌락은 죽음으로 소멸하게 되니 '죽음을 기억하라 Memento mori.'라는 메시지를 담고 있다. 17세기 문화 예술을 지배했던 주제다) 작품, 부분을 제거하거나 축소시킨 두상, 작두날이 서 있는 의자 등, 정말 희한한 물건들을 볼 수 있다.

웰컴은 의학과 관련된 회화도 수집했는데 예술적 완성도를 추구한 것이 아니었

01 02
03 04
　 05

01 그림과 글로 구성된 멕시코의 인피니타스 그라시아 회화들

02 그림 아래쪽에 "1896년에 6세 칼릭스토 아얄라가 말에서 떨어졌다. 형 미구엘 아얄라가 과달루페 성모에게 기도해 성모께서 그의 동생에게 기적을 일으키셨기에 그에 대한 증거와 응답으로 이 그림을 바친다(1923. 4. 19.)."라는 글귀가 쓰여 있다.

03 '의학에 심취한 사람' 전시실에는 11개의 전시 상자가 있다. 전시물에 대한 설명이 필요하다면 벽에 있는 여닫이 형태의 나무 판을 열어보면 된다. 신체 부위를 본뜬 봉헌 제물은 미술 조각을 보는 듯하다.

04 18~19세기 중국에서 사용된 상아로 만든 진단 인형. 여성은 남성 의사에게 신체를 보여줄 수 없었으므로 인형을 이용해 아픈 부위를 가리켰다.

05 18세기 유럽에서 왁스와 섬유로 제작한 바니타스 조각상. 현대 작가 데미안 허스트의 〈천사의 해부(Anatomy of an Angel)〉(2008년)를 연상시킨다.

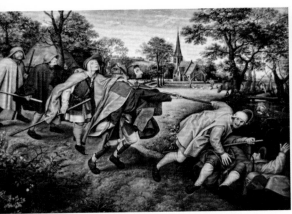

01 02 | 03

01 플랑드르 지방의 속담과 전통을 주제로 그림을 그렸던 16세기 화가 피터르 브뤼헐의 〈장님을 이끄는 장님〉 복제품. 브뤼헐은 잘못된 종교는 오히려 신과 인간 사이의 장애물이 되어 장님이 장님을 이끄는 것과 다를 바 없다고 생각했다.

02 언뜻 보면 일반 미술관에 걸린 그림들과 다를 바가 없어 보이지만, 가까이에서 살펴보면 회화의 주제가 모두 의학과 관련된 것들이다. 작품 설명이나 작가, 제목은 근처에 숨겨진 나무 판을 열어 확인할 수 있다.

03 불쑥 덩그러니 놓인 미라는 인체 유해의 취급과 전시 방식에 대한 인식을 일깨우기 위한 박물관의 의도적인 디자인이다. 전시물 아래에 있는 서랍을 열면 설명을 들을 수 있는 단추가 나온다. 오른쪽 서랍에는 미라 모조 조각상이 들어 있다. 시각 장애가 있는 사람이나 만지는 것을 좋아하는 어린이 관람객을 위한 것이다.

기 때문에 회화 수집품 중에는 뛰어나지 않은 것도 있고 원본이 아닌 것도 있다. 이곳에 걸린 회화 중 피터르 브뤼헐의 〈장님을 이끄는 장님Blind Leading the Blind〉(1528년)와 히로니뮈스 보스의 〈쾌락의 정원Garden of Earthly Delights〉(1510년경)은 원본을 따라 그린 16~17세기 복제품이다. 복제품임에도 정확도에 초점을 둔 기교가 뛰어난 작품이라 따로 언급이 없으면 구분이 안 갈 정도다.

　'이 방은 다 보았구나.' 싶을 때쯤 '삶의 끝End of Life'이라는 주제의 벽에 전시된 페루의 미라가 눈길을 끈다. 화려한 관에 정성스러운 과정을 거쳐 제작된 이집트 미라만 보다가 베일이 모두 벗겨진 상태의 미라를 처음 봤을 때의 충격은 실로 엄청났

다. 손발을 묶인 채 웅크린 미라의 불편한
자세 때문에 '왜 저런 자세일까?', '죽어서
도 편치 않구나.', '그래도 시신인데, 이렇
게 전시해도 되는 거야?' 등등 복잡 미묘
한 생각이 들었다.

　전시 상자 아래 서랍을 열면 자동으로
나오는 음성 설명과 전문가 3명의 인터뷰
가 이 미라에 대한 이해를 도와준다. 고고
학자의 이름이 쓰여 있는 단추를 누르면
미라를 어떻게 발견했으며 왜 이런 상태
로 있는지 설명해준다. 또 박물관 전문가

의 이름을 누르면 미라나 인간의 유해를 전시하는 데 따르는 윤리적 문제점들에 대
한 설명을 들을 수 있다. 스피커를 특정 장소에 서 있는 관람객에게만 들리게 설치
해놓아서 마치 가이드가 뒤에 서서 설명해주는 느낌을 받는다.

오늘날의 의학

'의학은 지금' 전시실은 난해한 최신 과학과 의학의 쟁점을 문화 예술로 풀어낸 곳
인데 웰컴 재단이 현재 지원하는 프로젝트들의 성격을 단적으로 보여준다. 구겨진
양말로 표현한 23쌍의 인간 염색체, 보라색 투명 수지로 만든 젤리 형태의 인간, 온
갖 알약과 의료 기구를 망사에 넣은 퀼트, 거대한 지방 덩어리에 묻혀 얼굴이 보이
지 않는 조각상 등의 작품은 생명과학적 메시지를 담고 있다. 의학적 주제를 예술
로 표현한 이런 작품들은 구체적인 정보가 부족해도 보자마자 이해할 수 있도록 핵
심적인 문제를 시각화해준다는 점에서 언제나 흥미롭다. 문제의 핵심을 꿰뚫는 직

01　02

01 존 아이작스의 〈이런 느낌은 나도 어쩔 수 없어(I can't Help the Way I Feel)〉(2003년). 현대인의 식습관과 비만에 대한 우려의 메시지를 담고 있다.

02 인체를 본뜬 투명한 플라스틱 안에 담긴 인체 표본과 그 뒤로 플라스티네이션 기술로 보존한 실제 인체의 단면. 몇 년 전 한국에서도 〈인체의 신비전〉이라는 이름으로 플라스티네이션 제작물들이 전시된 적이 있는데 당시에도 플라스티네이션 제작물은 윤리적 문제로 도마 위에 올랐으며, 지금도 여전히 각종 의혹을 받고 있다.

관을 가진 예술이 때로는 몇십 장의 논문보다 주제를 더 확실히 드러내기 때문이다.

　　조금 더 과학적으로 보이는 작품도 있다. 한쪽 구석에 최초 인간 게놈 프로젝트의 결과로 얻어진 34억 개 인간 DNA 코드가 4.6포인트의 작은 글씨로 인쇄되어 1천 페이지 분량의 책 1백18권에 담겨 있다. 한편 관람객의 홍채 색깔, 지문, 키, 맥박, 나이 등의 생체 정보를 수집해 개인만의 ID를 상징물로 제작해주는 인터랙티브 전시물은 이곳이 박물관인지 연구소인지 헷갈리게 만든다. 이런 인터랙티브 전시물은 직접 이것저것 눌러보고 읽어보지 않으면 뭘 말하려는 것인지 알 수 없는 경우가

많다. 이럴 때에는 아이 수준의 순수한 시각으로 전시 디자이너의 의도를 따라가는 것이 도움이 될 수 있다. 미술관에서 인상적인 작품을 접하고 감동을 받는 경우 '작품이 말을 걸어왔다.'라고 표현하곤 하는데, 인터랙티브 전시는 관람객에게 말을 걸지 않는 새침한 전시물에 대한 효과적인 보조 해석 수단이 된다. 특히 웰컴 컬렉션처럼 작품의 소재가 의학과 과학인 경우에는 인터랙티브 방식이 전시물을 이해하는 데 확실히 도움이 된다.

　예술과 과학의 경계가 모호한 작품도 있다. 관람객 개인의 인상학적 특징 및 삶의 패턴에 대한 정보를 수집해서 이를 인구통계학에서 얻은 자료와 비교하는 전시물이 그 예인데, 이는 사진작가 김아타의 〈온 에어On-Air〉 사진 연작을 연상시킨다. 김아타는 다중 노출 기법을 사용한 〈자화상〉 연작에서 직접 촬영한 특정 민족의 얼굴 사진 3천~1만 컷을 중첩시켜 한 민족의 평균적인 이미지를 얻는 데 성공했다. 김아타의 작업이 평균적인 정보를 얻어내는 과정인 데 반해, 이 전시물은 이미 연구 결과로 얻어진 통계치에 개인의 특수한 정보를 부합시키는 과정이다. 전자의 경우 개별성에서 보편성을 지향하고, 후자의 경우 전체성 속에서 개별성을 보여주는 차이는 있지만 양자 모두 생물학적 다양성을 보여준다는 측면에서는 공통적이다.

　'의학은 지금' 전시실에서는 플라스티네이션Plastination 전시물도 볼 수 있다. 플라스티네이션은 사체에 남은 지방과 수분을 제거하고 일종의 플라스틱으로 이를 대체해 반영구적으로 사체를 보존하는 기술로, 해부학자 군터 폰 하겐스가 개발했다. 이 기술로 제작한 인체의 단면이 슬라이드처럼 유리판에 끼워져 전시되고 있다. 처음 보았을 때 그냥 인쇄된 인체 단면도라고 생각했는데, 가이드에게 실제 인간의 것이라는 사실과 그 사람의 성별과 나이, 개인적인 취향까지 듣고는 소름이 끼치면서 속이 울렁거렸다. 이 인체 단면 플라스티네이션의 경우 연구와 교육적 목적을 위해 사망 전 자신의 몸이 쓰이게 될 방식에 동의를 받았다고는 한다. 그렇다고 해도, 고기 썰듯 잘라낸 인체를 보면서 표본이 되지 않은 나머지 유해 처리에 대해 상상하지

않을 수 없었고, 마치 살아 있는 초상화인 양 인물의 신상 정보와 성격에 대한 설명을 듣는 것 역시 불편했다. 가이드는 인체 유해를 이용한 전시에 얽힌 문제들을 인식시키고 윤리적인 강령들에 대한 관심을 모으려고 이 플라스티네이션 전시물을 일부러 하겐스에게서 대여해온 것이라고 설명해주었는데, 그렇다면 전시 의도만큼은 제대로 살긴 산 것 같다.

　웰컴 컬렉션은 특별 전시를 하는 지상층을 제외한 공간에서는 플래시를 터뜨리지 않는 한 전시물에 대한 자유로운 사진 촬영을 허용하고 있다. 또한 관람객들이 찍은 사진을 많은 사람들과 공유하도록 플리커(Flickr, 야후의 온라인 사진 공유 커뮤니티 사이트)에 마련해둔 사진 그룹에 업로드하는 것을 권장하고 있다(www.flickr.com/groups/wellcomecollection). 다른 이들이 찍은 사진을 접하면서 받게 될 사람들의 충격과 경이, 또 비판적 생각들이 앞으로 과학과 의학에 대한 입장을 변화시킬 것이라는 점에서 간접 경험 역시 직접 경험만큼 중요하다는 생각이 든다.

헨리 웰컴은 누구인가?

웰컴 컬렉션은 한나절이면 충분히 다 둘러볼 수 있는 규모의 박물관이다. 의학, 종교, 과학, 철학을 넘나드는 헨리 웰컴의 컬렉션을 천천히 둘러보면 이런 기묘한 것들을 수집한 사람은 대체 어떤 사람인지 궁금해진다. 개인마다 수집을 하는 목적과 계기는 매우 다양하다. 첫째 월리스 컬렉션의 경우처럼 가문에서 대대로 전해 내려오는 수집품의 질적·양적 완성도를 높이기 위해 수집할 수도 있다. 둘째 증기기관차의 매력에 빠져 이와 관련된 프라모델이나 부품을 수집하는 경우처럼 개인의 취향과 애착, 특별한 신념으로 수집하는 애호가 유형의 컬렉터도 있다. 과학과 의학 관련 물건에 초점을 두었다는 점에서 헨리 웰컴의 수집은 두 번째 경우에 속할 듯싶다. 마지막으로 투자 목적으로 작품을 후원하고 수집하는 찰스 사치 같은 전략적

컬렉터도 있다.

 헨리 웰컴의 수집벽은 그가 4세 때쯤 독특한 모양의 돌멩이를 모은 것에서 시작되었다. 의미가 있는 것이라고 여겨지면 무엇이든 버리지 못하는 성격이어서 난생처음 일해서 받았던 동전도 쓰지 않고 모았다고 한다. 성인이 된 웰컴은 영국으로 건너와 제약 사업으로 크게 성공을 거두면서 신제품 개발과 광고에 영감을 얻을 수 있는 것이라면 무엇이든 수집했다. 안타까운 사실은 엄청난 규모의 컬렉션에 비해 기록은 턱없이 부족하다는 점이다. 기록이 없는 전시물은 박물관 입장에서는 참 난감하다. 그래서인지 웰컴 재단은 박물관을 세울 계획이 없었고 1976년 런던 과학박물관에 총 11만 4천 점의 소장품을 기증했다. 어디에 쓰이는 물건인지도 모르고 가지고만 있자니 이를 연구할 수 있는 기관에 맡겨 잘 쓰이길 바랐던 것이다. 그러다 최근 수년 동안 점차 의학과 문화, 예술과 과학의 소통 가능성이 논의되고 더불어 웰컴의 컬렉션이 재조명되면서 2007년에 와서야 웰컴 컬렉션이라는 독립된 박물관을 세운 것이다. 현재 '의학에 심취한 사람' 전시실에 전시되어 있는 상당수의 전시물들은 런던 과학박물관에서 다시 빌려온 것들이다.

Wellcome Collection, 183 Euston Road, London, NW1 2BE
www.wellcomecollection.org

화요일~일요일 10:00~18:00, 목요일은 20:00까지 연장 개관, 월요일 휴관
무료입장

지하철역과 기차역이 함께 있는 유스턴 역에서 걸어서 3분 거리

프로이트 박물관
Freud Museum

위대한 학자, 따뜻한 아버지,
수줍은 남자의 정신세계

어떤 학문이든 그 역사를 배우다 보면 창시자와 주창자가 있기 마련인데, 이들은 그 학문을 공부하는 사람들에게는 중요한 인물일 테지만 일반 사람들에게 큰 의미를 가지지 못한다. 한편 소크라테스, 플라톤, 단테, 뉴턴, 아인슈타인, 레오나르도 다빈치 같은 인물들은 이름만으로도 특정 이미지를 떠올릴 만큼 그 학문을 연구하는 사람들뿐만 아니라 모두에게 영향력 있는 존재이다. 정신분석학의 창시자 지그문트 프로이트도 그런 인물이다. 대중 매체를 통해 프로이트는 소파에 누워 중얼거리는 환자의 이야기를 심각하게 듣고 있는 나이 든 학자의 모습으로 자주 묘사되곤 한다. 이런 이미지가 강한 나머지 정신분석학의 테두리를 벗어난 프로이트의 발자취나 개인적 삶은 오히려 알려지지 않았다. 런던에 있는 프로이트 박물관은 대중적으로 잘 알려진 프로이트의 모습과 더불어 그의 가족사, 관심사, 환자들과의 관계, 당시 정치적 사회상을 폭넓게 들여다볼 수 있는 곳이라는 점에서 의미가 있다.

프로이트 박물관은 영국에서 뉴몰든 다음으로 한국인들이 많이 사는 스위스 코티지에 있다. 스위스 코티지는 내가 처음 런던으로 유학 와서 머물렀던 곳인데 등잔 밑이 어둡다고 그때는 프로이트 박물관의 존재조차도 모르고 있다가 맨체스터

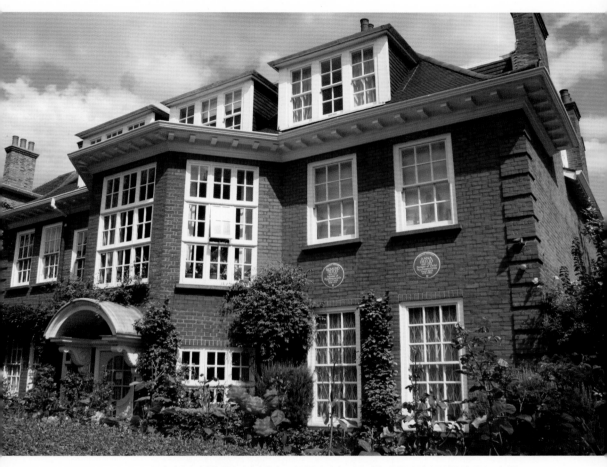

주거 지역의 평범한 집들 사이에 있다 보니 박물관 이정표와 유명한 사람들이 살던 곳임을 알려주는 파란색 기념판이 아니라면 그냥 지나치기 쉽다. 프로이트와 딸 안나의 기념판 2개가 나란히 걸려 있다.

오스트리아 빈 9구 베르크가세 19번지에 있는 프로이트 박물관. 겉모습이 런던 박물관과는 사뭇 다르다. 이곳에 있던 가구와 식기, 책 등은 고스란히 영국으로 건너와 런던의 하우스 박물관에 보존되어 있다.

로 이사하고 나서야 알게 되었다. 프로이트 박물관은 프로이트가 살던 2층집을 박물관으로 만든 것으로, 런던에서 흔히 볼 수 있는 아담한 하우스 박물관의 전형이다.

프로이트 박물관이 영국에 있는 이유

오스트리아 출신인 프로이트의 박물관이 런던에 자리 잡고 있는 데는 이유가 있다. 세계대전 중 유대 인들은 나치의 핍박을 피해 세계 도처로 망명했는데, 프로이트도 그중 한 사람이었다. 1933년 프로이트를 비롯한 정신분석학자들의 책은 '퇴폐 서적'으로 분류되어 나치에 의해 불태워졌고, 유대 인들에 대한 적개심은 본격화되었다. 그럼에도 프로이트는 오스트리아를 떠나고 싶어 하지 않았다. 그런 그가 런던 망명을 결심한 것은 1938년 6월 오스트리아가 독일에 강제 합병되면서 가족들이 직접적으로 위협을 받게 되었기 때문이다. 이미 극심한 감시로 유대 인은 해당 지역을 떠나기 어려운 상황이었지만 세계적인 학자였기에 동료들의 도움을 받아 가족 모두 무사히 영국으로 올 수 있었다. 프로이트 일가는 석 달간 임시 거처에서 지내다 1938년 9월 27일에 지금의 집인 메어스필드 20번지로 이사했다. 한편 그가 사망한 날은 1939년 9월 23일로 그가 이 집에서 살았던 기간은 채 1년이 안 된다. 어떻게 1년밖에 거주하지 않았던 집을 박물관으로 만들 생각을 했을까? 박물관을 만들 거라면 거의 평생을 산 빈의 집

01

02

01 프로이트의 서재. 빈을 탈출할 때 이 많은 책을 가져왔다. 책장 사이, 그리고 앞에 그가 평생 수집한 고대 조각상들이 진열되어 있다. 아내를 비롯해 오랜 시간 친분을 쌓아온 여성들의 사진도 걸려 있다.

02 프로이트의 책상. 수집품들 중 가장 좋아하는 것들은 따로 책상 위에 두었다.

이 더 적합하지 않았을까?

　　물론 오스트리아 빈에도 프로이트 박물관이 있다. 흥미로운 것은 집에 있던 가구와 책, 식기를 비롯한 짐을 몽땅 영국으로 가져온 탓에 정작 빈의 프로이트 박물관에는 집을 제외하고는 진품이 거의 없다는 점이다. 가족들 모두가 무사히 탈출하기도 어려웠을 상황에 가구와 책을 비롯한 모든 것을 고스란히 가져올 수 있었다는 사실이 놀랍다. 늦은 나이에 겪어야 할 타국살이가 쉽지 않았을 텐데 그나마 자신이 평생 수집해온 그리스, 이집트의 조각상, 중국 인형과 도자기 등에서 얻었을 심적 위안이 얼마나 컸을지 상상이 되고도 남는다.

　　프로이트가 영국에서 살 집을 찾아 수리하고 꾸민 사람은 일찍이 영국으로 건너와 살고 있던 프로이트의 막내아들 에른스트였다. 건축가였던 그는 집 뒤로 공간을 넓혀 정원과 실내 공간을 연결하고, 창문을 통해 충분히 빛이 들도록 설계했다. "너무나 아름답고, 밝고, 편안하고, 널찍한 집"이라는 프로이트의 기록에서도 알 수 있듯, 어두웠던 빈의 집과 달리 밝고 앞뒤로 큼직한 정원이 있는 새집을 프로이트는 무척 마음에 들어했던 것 같다.

　　프로이트에게 이 집은 특별한 의미가 있다. 먼저 그가 따로 사무실을 두지 않고 집 안에 상담실을 마련하고, 이곳에서 환자들을 맞았다는 것은 이 집을 '정신분석학의 성지'로 격상시킨다. 이러한 전통을 이어 딸 안나 프로이트 역시 집에 마련된 상담실에서 환자들을 보곤 했는데, 아버지의 사망 이후에도 프로이트의 서재와 상담실을 그대로 보존했다. 이미 이때 박물관 기획이 시작되었다고도 할 수 있다. 또한 프로이트 일가가 나치의 유대인 핍박을 피해 정치적 망명자로서 이곳에 왔다는 사실에 비춰볼 때, 이 집은 그에게 가장 안전한 공간이자 지상에서의 마지막 거처였다.

프로이트의 자유연상법과 정신분석학 소파를 소재로 한 풍자만화들. 하지만 실제로 프로이트는 자유연상에 방해되지 않도록 환자의 시선이 닿지 않는 곳에 앉아서 듣기만 했다고 한다.

프로이트의 의자

프로이트의 서재 겸 상담실에는 특별히 눈에 띄는 의자가 3개 있다. 그 유명한 '정신분석학 소파Psychoanalytic Couch'와 그 뒤로 놓인 프로이트의 녹색 상담 의자, 그리고 마지막으로 책상 의자다. 정신분석학 소파는 신경증 치료를 받으러 온 환자가 편안히 누워 머릿속에 떠오르는 생각을 자유롭게 털어놓을 수 있도록 특별히 마련된 장치다. 1891년에 한 환자에게 선물받은 뒤 이 소파는 프로이트가 도입한 자유연상법에 없어서는 안 될 도구가 되었다. 소파 자체가 프로이트 정신분석학의 상징이 되어 만화와 코미디, 드라마와 연극 등에 자주 패러디될 정도였다. 하지만 실제로 본 소파는 정신분석학을 연상시키지도, 남성의 권위가 느껴지거나 성적 분위기를 풍기지도 않았다. 그저 '편안하게 누워 있고 싶은 곳' 그뿐이었다. 그도 그럴 것이 환자들이 생각을 털어놓으려면 긴장을 풀고 편안해야 했을 테니 누울 수 있는 포근하고 안락한 의자가 더 효과적이었을 것이다.

프로이트는 이 소파 머리맡에 놓인 녹색 의자에 앉아 환자의 이야기를 들었다. 정신분석가의 존재가 환자의 생각을 방해할 수 있다고 여겼기 때문에 환자의 눈에 띄지 않는 곳에 자리를 잡은 것이다. 때문에 환자는 그의 목소리만 들을 수 있었다. 같

01　02

01 정신분석학 소파와 프로이트가 앉는 녹색 상담 의자. 소파와 맞닿은 벽에 이국적 패턴의 패브릭을 걸어두어 사무실에서 소파의 공간이 자연스레 분리되는 느낌이 든다.

02 책상 의자. 프로이트는 의자에 대각선 형태로 비딱하게 기대어 팔걸이에 한쪽 발을 걸쳐놓고 책을 높이 든 자세로 독서했다고 한다. 대학자인 프로이트가 따라 하기도 힘든 불량한 자세로 책을 읽었다는 사실이 흥미롭다.

은 이유로 프로이트는 환자들의 이야기를 들을 때 필기를 거의 하지 않았다고 한다. 상담이 끝나면 책상 앞에 앉아 간단하게 정리했을 뿐이다. 나이가 들어서는 오른쪽 귀가 잘 들리지 않아 왼쪽 귀를 환자 쪽으로 향해 앉았다고 전한다.

　책상 앞에 놓인 팔걸이의자는 부드러운 곡선이 특징적인 헨리 무어의 조각상을 떠올리게 한다. 이 독특한 의자는 독서 자세가 불량했던 프로이트를 위해 1930년에 딸 마틸드가 특별히 주문해 만든 것으로, 책상 앞에 앉아 보내는 시간이 길었던 아버지를 향한 딸의 사랑이 담긴 선물이었던 것 같다.

프로이트의 초상화

1층 복도에는 프로이트의 초상화와 사진이 여러 점 걸려 있다. 여러 사진 속에서 프로이트는 미간에 약간 주름을 잡고 눈빛이 날카로운 학자의 엄격하고 위엄 있는 모습이다. 때때로 시가를 들고 있거나 안경을 쓰고 있지만 분위기는 비슷하다. 프로이트의 사진 대부분은 사진작가인 사위 막스 할버슈타트가 그의 부탁을 받고 찍은 것이다. 딸이 일찍 세상을 떠난 것에 대한 미안함과 사위를 아끼는 마음에서 비롯된 부탁이었을 테지만, 프로이트가 사진 찍는 것을 몹시 불편해했기 때문에 익숙한 사람에게 부탁하려던 것이기도 하다. 1층 영상실에서 상영되는 프로이트 일가의 영상에서 딸 안나는 "아버지는 사진 찍히는 걸 별로 좋아하지 않았어요. 그래서 누가 사진을 찍고 있다는 것을 눈치채면 늘 인상을 찌푸리곤 하셨죠."라고 말한다. 프로이트를 직접 만난 사람들의 이야기나 가족사진에서 보이는 프로이트는 사진 속 이미지와 다르게 소탈하고 인자한 모습이다. 사진으로 보고 짐작하는 프로이트의 성격과 실제 성격은 다르다는 이야기이다. 게다가 프로이트가 아내 마사와의 4년간의 연애 기간 동안 주고받은 편지나 프랑스 가수 이베트 길베르에게 보낸 팬레터를 읽다 보면, 그의 넘치는 감수성이나 평범한 남자로서 느끼는 단순한 동경을 충분히 상상할 수 있다.

빈에서 활동하던 페르딘나드 슈무처는 프로이트의 70세 생일을 기념하는 에칭 초상화를 제작해주었다. 프로이트는 이 작품을 받고 슈무처에게 "처음에는 다소 엄격하게 보이기도 했지만 곧 익숙해졌고 이제야 제대로 된 초상화를 갖게 된 것 같아서 마음이 놓인다. 못생긴 내 얼굴을 그려줘서 고맙다."라고 감사 편지를 보냈다. 프로이트는 진지하게 보이는 자신을 마음에 들어했던 모양이다.

사진과 초상에서 종종 프로이트는 시가를 들고 있다. 24세에 처음 시가를 피우기 시작해 하루에 스무 개비 정도 피웠고 40대부터는 건강에 좋지 않아 끊으려고 했으나 번번이 실패했다고 한다. 프로이트는 손가락 빨기, 과음, 과식, 과도한 흡연, 손톱

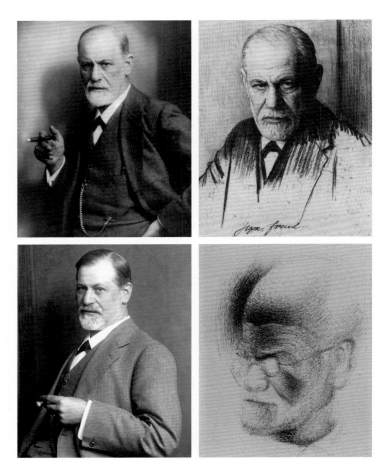

01 02
03 04

01 사위 막스가 찍은 1921년 프로이트의 모습. 딱딱해 보이는 인상은 사진 찍기를 불편해하는 성격 때문이다.

02 슈무처가 에칭 초상화로 제작한 1926년 프로이트의 모습. 유로피아나(www.europeana.eu)에서 'Schmutzer & Freud'로 검색하면 1926년에 찍은 프로이트 사진을 더 볼 수 있다.

03 가족사진 속에서는 프로이트의 표정이 조금 편안해 보인다. 인자한 그의 성격을 엿볼 수 있는 모습이다.

04 살바도르 달리가 그린 프로이트의 초상화. 초현실주의 화가 달리는 프로이트의 이론에 영향을 많이 받았다. 건강이 점점 악화되던 프로이트를 걱정한 지인들은 이 초상화를 그에게 전하지 않았다.

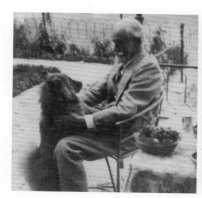

01 02

01 프로이트는 개에 대한 사랑이 남달랐는데 말년에 구강암에 걸린 그의 입에서 나는 악취 때문에 키우던 개조차 그에게 다가 가지 않았다고 한다.

02 프로이트 박물관 1층에는 프로이트의 막내딸인 안나의 상담실이 있다. 프로이트는 아내 마사와의 사이에서 6명의 자녀를 두 었는데, 안나는 평생 독신으로 살며 프로이트의 비서 겸 간병인 역할을 하면서 아동 정신분석가로 활동했다.

깨물기 등을 구강기적 성격으로 규정하는데, 역설적이게도 프로이트 스스로도 구강기에 고착된 인물이었던 것이다. 1920년대에 구강암에 걸려서도 시가를 끊지 못하다가 1930년대부터 글을 쓸 수 없을 정도로 건강이 악화되고 나서야 겨우 끊을 수 있었다. 프로이트는 개에 대한 사랑이 남달랐는데 말년에 그의 입에서 나는 악취 때문에 키우던 개조차 그에게 다가가기를 꺼렸다고 한다. 구강암으로 크게 고생했지만 그의 연구와 저술 활동은 식을 줄 몰랐다. 런던으로 망명한 1938년에 프로이트는 큰 수술을 받았는데 결국 이 수술에서 완전히 회복하지 못해 주치의가 처방한 모르핀을 맞으며 사망에 이르렀다.

하우스 박물관들이 안고 있는 딜레마

프로이트의 서재 겸 상담실에는 그의 존재감이 고스란히 깃들어 있다. 방 2개를 터서 만든 긴 방은 프로이트가 빈에서 가져온 책, 수집품, 사진, 카펫, 가구 등으로 빼곡하다. 특히 그가 수집한 조각상을 보고 있자면 정신분석가의 상담실이 아니라 마치 고대 문명을 연구하는 고고학자의 연구실 같다. 책장도 빈에서 쓰던 것을 가져와 다시 조립했다고 한다. 카펫 역시 프로이트가 쓰던 것이다. 이처럼 당시의 것을 그대로 볼 수 있다는 점이 하우스 박물관의 큰 장점이다. 반면 종종 보존상의 이유로 방 안 깊숙이 들어가 관람하는 것이 어렵다. 기념품점에서 파는 안내책자에는 실려 있지 않은 부분이 많고 사진 촬영도 쉽지 않다. 작은 조각상이나 곳곳에 걸린 소형 액자와 인물들이 빼곡한 프린트는 가까이에서 보면 참 좋겠는데 그럴 수가 없다. 시간마저 정지시켜 보존하는 듯한 박물관의 철저한 노력은 존경할 만하다. 하지만 모조품을 사용한다면 방문객들이 실제 방 안에 들어가 가까이에서 프로이트의 물품을 하나하나 살펴볼 수 있을 텐데 하는 아쉬운 마음이 들었던 것도 사실이다.

한편 기획 전시 공간으로 종종 사용되는 안나 프로이트의 방을 보면 정확히 그 반대 상황이 야기하는 곤란함이 엿보인다. 이 방은 안나 프로이트가 상담 시 사용하던 방인데 당시를 그대로 재현하기보다는 그녀의 흔적을 모아놓은 전시 공간에 가깝다. 프로이트 박물관은 집 외벽에 붙은 파란색 기념판 2개가 말해주듯 2명의 프로이트에 대한 박물관이지만, 어쩐지 아동심리학자로서의 안나 프로이트의 개성은 잘 드러나지 않는 것 같아 아쉽다. 이러한 인상을 받게 되는 부분적인 이유는 그녀의 방이 아버지의 방만큼 완벽하게 보존되어 있지 않기 때문일 것이다.

안나 프로이트 방 구석에 놓인 베틀(그녀는 일이 잘 풀리지 않을 때마다 베틀을 돌렸다고 한다)과 여성스러운 커튼, 군데군데 놓인 장식물들에서 드러나듯 학자로서의 면모보다는 딸, 여성으로서의 측면이 강하게 부각된다. 아동심리에 대한 그녀의 관심을 찾아볼 수 있는 전시물도 책을 제외하고는 거의 없다. 또 주기적으로 교체되는 기획

전시 공간으로 종종 사용되기 때문에 관람을 마치고 나서도 안나 프로이트의 존재감이 강하게 드러나지 않는다. 과거만이 지배하는 공간에 동시대 작가의 작품을 전시했다는 점에서 현대미술을 포용하려는 노력이 엿보이지만, 책에서 그녀의 업적이나 삶을 접했을 때보다 훨씬 더 인상이 흐리다. 당시 인물이 살던 공간 그대로를 잠시 들여다본다는 히스토릭 하우스만의 매력은 확실히 부족하다.

이러한 점을 나만 느끼는 것은 아닌지, 원래 모습 그대로 느끼게 하려는 의도로 대부분의 하우스 박물관에는 전시물에 대한 설명판이 없다. 그 대신 프로이트 박물관에서는 오디오 가이드로 풍부한 설명을 들려줘 관람에 도움이 된다. 해설사가 있다면 그때그때 궁금한 점을 물어서 해결할 수 있을 것이다. 관람객의 접근을 어디까지 허용할 것인지는 하우스 박물관에서 가장 중요한 문제다. 앞으로 하우스 박물관을 방문할 때 이런 점들을 염두에 둔다면 더욱 풍부한 경험을 할 수 있을 것이다.

Freud Museum, 20 Maresfield Gardens, London, NW3 5SX
런던 프로이트 박물관 홈페이지 www.freud.org.uk
빈 프로이트박물관 홈페이지 www.freud-museum.at

수요일~일요일 12:00~17:00
성인 7파운드, 12세 미만 어린이 무료입장
오디오 가이드는 영어만 지원된다. 만약 영어 듣기에 자신이 없다면 오래 두고 볼 수 있는 가이드북(9.50파운드)을 사는 편이 좋다.

지하철 핀츠리 로드(Finchley Road) 역에서 걸어서 5분 거리이다.
영국 주소 체계에서 거리 한쪽은 짝수, 건너편은 홀수로 번지수를 부여한다. 따라서 16, 18, 20, 22, 24번지의 순서로 주소가 이어지는 점을 참고하자.

웨지우드 박물관
Wedgwood Museum

완벽한 도자기의 공식을 찾아서

웨지우드 박물관은 영국을 대표하는 도자기 제조사인 웨지우드의 박물관이다. 한 회사의 제품만을 전시한다는 점에서 본다면, 버밍엄에 있는 초콜릿 브랜드 홍보관 캐드버리 월드Cadbury World나 아일랜드에 있는 맥주 홍보관 기네스 스토어하우스Guinness Storehouse와 비교할 수 있다. 하지만 제품이 도자기인 만큼 수집품으로서의 가치가 높고 영국의 문화와 삶을 보여준다는 점에서 수준급 박물관으로 인정받고 있다. '도자기' 하면 중국과 한국, 일본이 가장 먼저 떠오르지만 동양 도자기에 대한 선망에서 시작된 유럽 도자기의 발전사 역시 이에 못지않게 흥미진진한데, 웨지우드 박물관에서 그 모습을 확인할 수 있다. 뿐만 아니라 웨지우드 공식 매장과 70퍼센트까지 저렴하게 살 수 있는 아울렛 매장, 도자기 제작 체험관과 카페 등이 모두 박물관에 있기 때문에 꽤 괜찮은 하루 코스 관광지이기도 하다. 그래서 도자기에 대한 관심이 높은 일본의 단체 관광객들도 많이 볼 수 있다.

웨지우드 가문
웨지우드가 브랜드화되기 오래전부터 웨지우드 가문은 대대로 도자기를 만들어왔

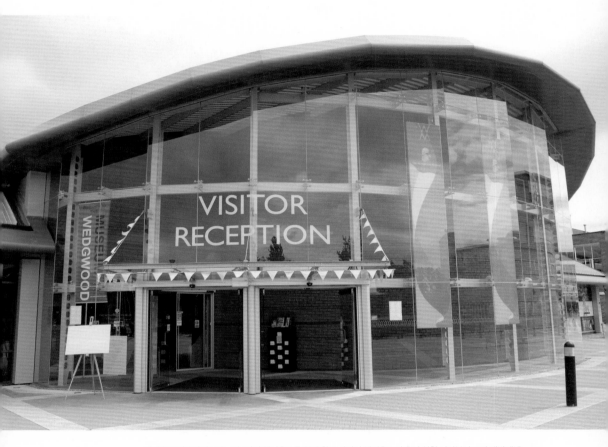

웨지우드 박물관의 모습. 오늘날의 웨지우드를 있게 한 조사이어 웨지우드의 초기 실험 시기부터 그가 개발해낸 다양한 도자기 종류와 그에게 영향을 끼친 지인들을 거쳐 5대 웨지우드로 이어지는 순차적인 전시 방식을 따르고 있다.

조사이어 웨지우드의 동상

다. 영국에서는 맏아들이 가업이나 귀족 작위를 물려받는 것이 전통이지만, 웨지우드를 오늘날의 브랜드로 키운 조사이어 웨지우드(1730~1795년)는 12남매 중 막내였다. 조사이어는 6세부터 도자 제작 기술을 배우기 시작했으며 이전까지 '감'에 의존하던 도자기 제작 과정을 과학적으로 분석하고 기록했다. 최상의 도자기를 만들 최고의 흙을 찾기 위해 중국을 비롯해 미국, 오스트레일리아 등 영국 식민지의 토양 샘플을 수년에 걸쳐 연구해 마침내 다양한 색깔과 색감을 균일하게 하는 배합 공식을 찾아냈다. 이 토질 공식은 도자기 역사의 한 획을 긋는 중대한 업적이 되었으며 조사이어가 죽을 때까지 비밀로 유지됐다.

　　조사이어는 도예인으로 활동하면서 과학자로서 '루너 소사이어티Lunar Society'를 통해 뛰어난 과학자, 예술가들과 교류했다. 루너 소사이어티는 에라스무스 다윈(1731~1802년, 의사, 박물학자, 철학자, 시인, 찰스 다윈의 할아버지)이 만든 학술 소모임으로 이름에 '달Lunar'이라는 단어가 들어간 이유는 이들이 보름달이 뜨는 날 주로 만났기 때문이라고 한다. 전기도 없고 도로도 제대로 발달되지 않았을 때니 집에 돌아가는 밤길에 달빛이 필요하긴 했을 것이다. 조사이어가 이 모임의 회원이 된 것은 가족의 주치의이기도 했던 에라스무스의 권유에서였다. 루너 소사이어티는 자유로운 모임이라 회의록이나 기록물은 남아 있지 않다. 인문학과 자연과학에 정통했던 에라스무스를 주축으로 화학자, 시계 제작자, 화가, 발명가 등이 구성원이었음을 고려할 때, 학문적 토론과 더불어 각자가 발명한 것들을 선보이기도 했을 것이

라 추측된다. 실제로 증기기관을 발명한 제임스 와트도 루너 소사이어티의 회원이었다. 에라스무스와 조사이어의 우정은 두 가문의 혼인으로 이어졌다. 조사이어의 손녀 에마가 다윈 가문과 혼인해 낳은 아들이 《종의 기원》(1859년)으로 유명한 찰스 다윈이다.

조사이어가 도자기 사업에서 성공할 수 있었던 데에는 그의 사업 파트너 토마스 벤틀리의 도움이 컸다. 사업이 성공하려면 아이템도 중요하지만 이를 뒷받침할 자금과 시스템이 필수이다. 타고난 사업가이자 리버풀의 '큰손'이었던 벤틀리

생동감 넘치는 말 그림으로 유명한 조지 스터브스가 1780년 제작한 조사이어 웨지우드의 초상. 웨지우드는 도자기로 만든 화판을 개발해 스터브스에게 주었고, 그 도자 화판에 그린 그림들은 스터브스의 작품 중 최고로 꼽힌다.

는 웨지우드 공장에서 만들어진 도자기가 리버풀로 안전하고 효율적으로 이동할 수 있도록 수로를 만드는 데 결정적인 역할을 했다. 이로써 수요에 맞춰 안정적인 공급을 할 수 있었다. 벤틀리의 사업 능력뿐 아니라 조사이어가 교류한 예술가들과의 친분도 조사이어에게 도움이 되었다. 웨지우드 공장에선 도자기만 만들고 도자기 위에 장식을 넣거나 그림을 그리는 것은 조각가나 화가에게 맡겨 완성했다. 이렇게 생산된 도자기는 큰 인기를 얻었을 뿐만 아니라 도자기 디자인이 다양화되는 데에도 크게 기여했다.

조사이어 웨지우드가 도자기 사업의 기틀을 마련한 뒤 웨지우드는 5세대에 걸쳐 발전해나갔다. 조사이어의 아들 2대 조사이어 웨지우드(1769~1843년, 영국에서는 아버지의 이름을 물려받거나, 첫째, 둘째, 셋째 아들 순으로 몇 대에 걸쳐 같은 이름을 쓰는 경우가 있다)는 철도로 운송 체계를 근대화하고, 당시 유행하던 동양풍을 도자기 디자인에 반영했다. 3대 프랜시스 웨지우드(1800~1888년)는 만국 박람회를 통해 가문의 도자기를 세계 시장에 알리고 빅토리아 시대의 취향에 맞춰 화려하고 장식성이 강한 도자기를 제작

01
02
03 04

01 스터브스가 1789년에 그린 웨지우드 가족 초상화. 오른쪽 나무 앞에 앉아 있는 남자가 조사이어인데 다리가 약간 불편하게 표현되어 있다. 이는 그가 두창으로 오른쪽 무릎 이하를 절단했다는 사실을 우회적으로 드러낸다.

02 박물관 곳곳에 있는 대형 서랍장에는 조사이어가 개발해 웨지우드를 대표하게 된 재스퍼웨어 표본들이 들어 있다. 미묘하게 색감이 다른 도자기 판들은 그 자체로도 예쁘다.

03 초기 웨지우드의 대표적 인기 상품이던 크림색 도자기. 조사이어는 균일한 색감과 광택을 내는 식기를 개발했다. 이 자기는 프랑스에서 영국으로 시집온 샬럿 여왕의 눈을 사로잡아 '여왕의 도자기(Queen's Ware)'라고 불리게 되었다.

04 오늘날 '웨지우드' 하면 떠오르는 신고전주의 양식의 하늘색 재스퍼웨어

했다. 남작 작위를 받은 4대 조사이어 클레멘트 웨지우드(1872~1943년)는 공장을 발라스톤으로 옮겨 더 넓고 체계적인 생산 시설을 갖추었다. 5대 조사이어 웨지우드(1899~1968년)는 웨지우드를 감각적이고 현대적인 브랜드로 발전시켰다.

재스퍼웨어 개발과 카메오 초상 메달의 붐

웨지우드를 대표하는 것은 뭐니 뭐니 해도 1대 조사이어 웨지우드가 개발한 재스퍼웨어Jasperware라는 석기Stoneware이다. 재스퍼웨어는 엄밀히 따져 자기Porcelain와는 다른 것으로 재스퍼(Jasper, 벽옥) 성분 덕분에 단단하다. 입자가 매우 고운 토양으로 만들기 때문에 유약을 바르지 않아도 부드러운 질감이 살아나는 게 특징이다. 재스퍼웨어는 조사이어가 수년간 수만 번 흙을 배합하고 도자기를 구우며 찾아낸 결과물이었다. 그는 재스퍼의 배합 정도로 연파랑, 검정, 연보라, 노랑, 인디언 핑크, 올리브 그린 등의 다양한 색을 내는 법을 알아냈는데, 여러 색 중 연파랑이 가장 인기가 있어 이 색은 재스퍼웨어를 대표하는 색상이 되었다.

당시 도자기는 값비싼 품목이었음에도 재스퍼웨어의 인기는 일반인들에게까지 번졌다. 여기다 18세기 말엽(아직 사진술이 보급되기 전) 초상화가 유행하기 시작하자 조사이어는 재스퍼웨어로 만든 초상 조각을 선보였는데 이 카메오 메달이 일대 붐을 일으켰다. 카메오 메달은 제작 기간이 2주 정도로 짧고 크기도 작아 기념품으로도 사랑을 받았다. 특히 연인들이 서로의 카메오 초상 메달을 선물하는 것은 일종의 풍속처럼 되었다. 나아가 카메오 메달은 단추와 브로치, 귀걸이와 목걸이 같은 장신구로는 물론이고 향수병과 장신구함, 램프, 마차, 유골함 등의 장식에도 사용되며 선풍적인 인기를 끌었다. 카메오 기념품 제작은 발라스톤 공장으로 이전한 뒤 제1, 2차 세계대전을 겪으면서부터 본격화되었고 이때 제작된 제품들은 웨지우드 박물관의 한 전시실을 모두 차지할 만큼 중요한 전시물이다.

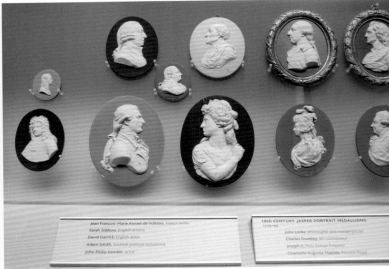

웨지우드의 카메오 초상 메달은 단색 위에 흰색의 부조가 조각된 형태이다. 로마 시대에 유리로 만든 진품 카메오 메달에서 아이디어를 얻어 18세기의 시각과 기술로 재해석해 만든 것이다.

웨지우드에서는 2011년에는 윌리엄 왕자의 결혼식 기념 접시, 2012년에는 엘리자베스 2세 여왕의 60주년 기념 접시와 컵을 제작했는데, 이런 기념일 말고도 해마다 기념 접시들을 제작한다. 그래서 영국의 골동품 상점에서는 연도별로 제작된 웨지우드 기념 접시를 어렵지 않게 볼 수 있고 이를 전문적으로 수집하는 사람들도 적지 않다.

문 닫을 위기에 처한 웨지우드 박물관

2009년 웨지우드 박물관이 '올해의 박물관 상'을 수상하며 박물관이 있는 스태퍼드셔 지역의 위상을 높이고 박물관의 관람객 수도 늘어났다. 그런데 같은 해 공교

롭게도 웨지우드의 모회사인 워터퍼드 웨지우드 그룹이 도산하고 말았다. 워터퍼드 웨지우드 그룹의 주 아이템은 도자와 크리스털인데 새롭게 만들어지는 현대적인 재료와의 경쟁에서 밀린 것이었다. 7천5백 명이나 되는 직원이 정리 해고되었고 회사에서 분담해야 하는 해고 직원들의 연금은 무려 1백34만 파운드(약 23억 원)에 다다랐다.

보통 박물관은 회사와는 별도로 재단Trust이 운영하고 그 자체로 교육적인 성격을 띠는 비영리 단체Charity이다. 즉 박물관 운영은 회사와 분리되어 있고 웨지우드 소장품의 소유권도 웨지우드 박물관에 있다는 뜻이다. 하지만 모회사가 법정 관리에 들어간 뒤 조사 과정에서 박물관 직원 중 5명이 모회사의 연금 체계에 따라 임금을 받고 있다는 것이 밝혀졌다. 이에 연금 보호 기금에서는 웨지우드 박물관에 연대 책임을 요구했다. 박물관과 후원자들은 웨지우드 소장품이 재단의 것이라고 믿었으나 법원에서는 박물관 소장품을 팔아 연금의 일부를 갚으라는 판결을 내렸고 박물관도 법정 관리 대상이 되었다. 법원의 판결은 박물관계는 물론이고 국가 전체에 파란을 일으켰다. 경매 회사 크리스티즈가 매긴 웨지우드 소장품의 가치는 약 1천8백만 파운드(약 307억 원)인 데 반해 직원 5명의 연금에 대한 회사 부담은 고작 6천 파운드(약 1천만 원) 정도여서 이 금액 때문에 웨지우드 박물관을 분해하자는 연금 보호 기금의 요구가 잔인하다고 생각했던 까닭이다.

특히 웨지우드 박물관의 소장품은 영국의 20대 문화유산에 속하고, 유네스코 세계문화유산으로도 등재되어 있다. 또 박물관 소장품에는 도자기뿐 아니라 가족 초상화와 가문과 관련된 방대한 수기 원고, 사업 운영 기록 등의 문서, 공장 설비와 웨지우드 도자기의 모델 원본 등이 포함되어 있었다. 이런 귀중한 자료들이 경매를 통해 흩어질 위기에 처하자 문화유산을 끔찍하게 아끼는 영국 사람들이 가만있을 리 없었다. 웨지우드 가문의 후손들은 여러 재단에 구제를 요청했고 문화부 장관은 정부에 청원서를 보냈다. 영국인들은 웨지우드 소장품과 박물관을 구하자는 웹사이트

카메오 제작 인터랙티브를 통해 직접 자신의 카메오를 만들어볼 수 있다. 취향에 따라 액자 장식과 바탕색, 각도를 선택할 수 있다. 지하철 즉석 사진기처럼 생겼으며 출구 가까이에 있다. 박물관 홈페이지에서도 가상 카메오 메달을 만들 수 있다. 단순하지만 박물관의 특성에 맞춘 인터랙티브의 좋은 사례다.

를 만들어 캠페인을 벌이기 시작했다. 여기에 예술계 인사들은 자처해서 신문과 잡지에 웨지우드 박물관의 소장품이 지니는 의미와 가치 등을 알리는 글을 앞다투어 기고했다. 그로부터 4년이 지난 2014년 10월 초 웨지우드 소장품이 극적으로 구제되었다. 그간 아트 펀드Art Fund가 웨지우드 컬렉션이 경매에 나왔을 때 이 구입하기 위한 자금을 모금해왔다. 총 1천5백75만 파운드(약 2백66억 원) 중에서 부족했던 약 2백80만 파운드를 국민과 다양한 기관들의 기부로 최종적으로 구입하게 된 것이다. 아트 펀드는 이 컬렉션을 빅토리아 앤드 앨버트 박물관에 줄 예정이고 장기 대여 방식으로 웨지우드 박물관에 계속 전시할 수 있게 되었다.

웨지우드 컬렉션의 구제는 아트 펀드가 탄생한 지 1백11년 만에 최고의 모금 성과였고, 웨지우드 컬렉션에 대한 영국인들의 애정도 잘 드러난다. 이에 더해 2015년부터 3천4백만 파운드(약 5백73억 원) 규모의 박물관 재건축이 이뤄질 계획이라고 하니 앞으로 국민들의 관심을 듬뿍 받은 웨지우드 박물관이 어떠한 모습으로 변하게 될지 더욱 기대가 된다.

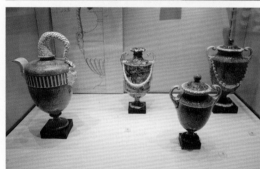

재스퍼웨어가 웨지우드의 대표 상품으로 유명하지만, 이 밖에도 화강암, 대리석, 금속 등 다양한 재질의 느낌을 주는 도자기들도 전시되어 있다. 또 이집트 조각과 그리스 항아리 또는 금속 장식과 도자기의 접목 같은 파격적인 디자인의 도자기들도 오랫동안 영국인들의 사랑을 받아왔다.

Wedgwood Museum, Barlaston, Stoke-on-Trent, ST12 9ER
www.wedgwoodmuseum.org.uk/home

월요일~금요일 10:00~17:00, 토요일~일요일 10:00~16:00, 12월 24일~1월 1일 휴관
박물관 : 성인 6파운드, 5~16세 어린이 5파운드
도자 체험 : 성인 10파운드, 5~16세 어린이 8파운드

기차 스토크 온 트렌트(Stoke-on-Trent) 역에서 자동차로 15분 거리
버스를 이용하는 경우 스토크 온 트렌트나 스태퍼드(Stafford) 기차역에서 베이커버스 X1(Bakerbus X1)을 이용한다.

노샘프턴 박물관·미술관 신발 컬렉션
Shoes Collection of Northampton
Museum and Art Gallery

맨발부터 나이키까지,
신발로 보는 역사와 문화

런던에서 기차로 1시간 30분 정도 떨어진 노샘프턴 박물관·미술관의 신발 컬렉션
은 규모나 질적인 면에서 영국 최고를 자랑한다. 박물관·미술관 내의 신발 관련 소
장품은 단일 박물관 수준으로 전시되고 있어 '신발박물관'이라고 따로 부를 만하다.
예로부터 노샘프턴은 신발 제작에 필요한 소가죽과 물, 떡갈나무가 풍부했고 큰 시
장인 런던과 비교적 가까워 영국 중부의 레스터, 노리치와 함께 신발 제작으로 명
성을 얻어왔다. 노샘프턴 박물관·미술관은 1910년부터 신발을 전시해왔는데 2001
년에는 신발과 관련된 소장품이 5만 점에 다다랐다. 그중 신발이 1만 2천 점이고,
신발 제작 기계, 라스트(Last, 가죽 안쪽에 넣어 신발의 모양을 잡아주는 목제 틀), 상점에서 쓰
던 도구, 신발 카탈로그와 신발 모양 기념품까지 신발과 관련된 것이라면 모든 것
을 망라하고 있다.

'신발 컬렉션', '신발박물관'이라고 해서 백화점 신발 진열대를 떠올려선 안 된다.
전시된 신발을 보는 것이 과연 잘 정리된 신발장을 보는 것과 무엇이 다른지 의구심
이 들지 모르겠지만, 일단 신발 컬렉션을 둘러보고 나면 '하나의 전시물과 그 해석
은 별개의 것'임을 깨닫게 될 것이다.

공장처럼 보이지만 이곳이 바로 노샘프턴 박물관·미술관이다.
이곳의 신발 컬렉션은 거의 단일 박물관 수준으로 관람객의 마음을 홀리는 흥미로운 전시를 보여준다.

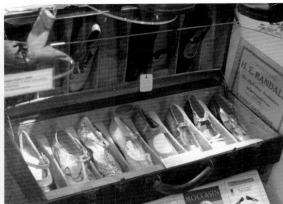

01 02 03

01 박물관의 다소 초라한 모습과는 달리 박물관 직원의 교육 수준과 전시 수준은 모두 수준급이었다. 안타깝게도 2014년 7월 비윤리적인 소장품 판매로 5년간 영국박물관연합에서 제명되었다. 따라서 그동안 정부 지원도 받지 못하게 됐다.

02 1920년 무렵 여성의 외출이 활발하지 않던 시절에는 제화공들이 집집마다 다니며 제품을 판매했는데, 그때 사용하던 신발 상자이다. 신발 한 짝씩 총 16짝의 신발을 넣을 수 있다.

03 1890~1900년 무렵의 갈색과 검은색 가죽으로 만든 남성용 옥스퍼드화 밑창은 장미와 인물화로 장식되어 있었다.

신발박물관답게 전시실 중앙에 놓인 신발 모양의 대형 전시 진열장은 노샘프턴의 신발 제작 역사를 보여준다. 예로부터 제화공 Shoemaker은 기와장이, 대장장이처럼 마을에 반드시 있어야 하는 직업인 중 하나였다. 오랫동안 독립적으로 일하는 데 익숙해 있던 이들은 1850년대에 신발 생산이 기계화되는 것에 반대해 제화공 협회를 결성하고 1890년대 말까지 크고 작은 농성을 끊임없이 벌여왔다. 하지만 시대의 흐름을 막을 수는 없는 노릇이었다. 결국 신발의 제작 및 생산도 공장으로 자리를 옮겨 가게 되었다.

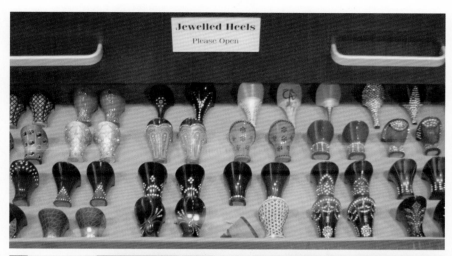

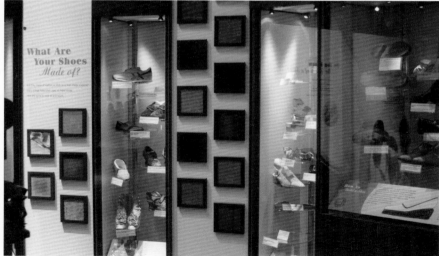

01

02

01 서랍 형태의 전시장에 전시되어 있는 화려한 보석 장식 굽. 굽들은 귀걸이나 반지를 전시할 때처럼 스펀지 틀에 끼워놓는데 단단히 고정이 되지 않아서인지 제자리를 벗어난 굽들도 있다.

02 다양한 신발 디자인과 소재를 보여주는 전시물. 액자에는 신발 만드는 데 사용되는 다양한 소재가 들어 있어 직접 만져볼 수 있다.

스트랩을 붙잡고 있는 벌거벗은 여성 장식이 달린 스트랩 슈즈. 관능적으로 보이는 디자인과는 대조적으로 여인상은 조신해 보이는 코트 슈즈를 신고 있다.

신발 페티시즘

어떤 의미에서 이 전시실은 오래된 잡지를 넘기는 듯한 느낌을 준다. 신발 유행의 변천사를 보면서 '맞아, 이런 게 유행했었지.', '그땐 예뻤는데 지금 보니 좀 촌스럽네.' 하게 되는데, 철 지난 잡지를 보는 기분과 비슷해서이다. 1925년에는 코가 뾰족하고 굽에 보석이 박힌 구두가 인기를 끌었지만 1960년대 미니스커트가 등장하면서부터는 굽이 낮아지고 구두코 부분이 넉넉해졌다. 남성 구두는 여성화처럼 커다란 변화는 없었지만 발가락 부분의 형태가 둥글었다, 뾰족했다, 위로 올라갔다, 각이 지는 등의 작은 변화가 있었다는 사실도 전시물을 통해 알 수 있다.

19세기 중반부터 다채로워지는 신발 전시물들은 신발이 최근에 와서야 필수품에서 사치품으로 변했다는 고정관념을 깨뜨렸다. 물자가 부족해 제품 가격이 비쌌던 때에도 여성들의 구두에 대한 욕망은 지금과 다르지 않았다는 것도 알게 되었다. 1855년부터 1880년 무렵엔 여성들 사이에서 부츠가 유행했고, 그때부터 하이힐이 발 건강에 해롭다는 의사들의 우려가 있었다고 하니 흥미롭다.

전시실 한쪽에는 신발 페티시즘(특정 신체 부위나 특정 사물에 성적 만족감을 느끼는 것)에 관한 전시물도 있다. 은밀하면서도 호기심을 자극하는 주제답게 전시 진열장에는 문이 달려 있다. 진열장의 문을 열면 '한번 신어보고 싶다.'라는 마음이 드는 화려하고 멋진 구두들이 진열되어 있다. 한 남성이 사망한 뒤 그가 남긴 4백 켤레가 넘는 여성 신발이 기증되었는데, 당시 유행하던 신발들인 데다 어떤 것은 한 번도 신지 않고 상자에 담긴 그대로였다고 한다.

신발 장인들의 수호성인

로마 가톨릭과 그리스 정교회의 문화권에 있는
국가에서는 국가별, 장소별, 공예별, 계급별, 부
족별, 가문별, 개인별로 수호하는 성인聖人이 각
각 있다고 여겼다. 예를 들어 토머스 모어는 법
률가의 수호성인이고, 성 요셉은 목수의 수호성
인이다. 수호성인은 그의 삶과 직업에 연관하여
로마 교황청이 지정한다. 사진술의 수호성인은
성녀 베로니카인데, 이는 '베로니카의 수건' 때
문이다. 예수가 골고다 언덕으로 십자가를 지고
갈 때 베로니카가 다가와 자신의 머릿수건을 풀
어 예수의 얼굴을 닦아줬는데 그 수건 위에 예
수의 얼굴이 찍히는 기적이 있었다는《성경》기
록을 바탕으로 정해진 것이다.

제화공과 가죽, 말굽 제작자들의 수호성인은
성 크리스피누스이다. 종종 동생 크리스피니아
누스도 함께 수호성인으로 표현하는데, 이 형제
가 제화공의 수호성인이 된 이유는 이들 역시
신발을 만들었기 때문이다. 크리스피누스와 크
리스피니아누스 형제는 3세기 로마에서 태어
나 일찍이 기독교를 받아들였고 박해를 피해 프
랑스 북부 수아송에 자리를 잡았다. 낮에는 갈
리아 사람들에게 복음을 전파하고 밤에는 신발
을 만들었다. 형제는 신발을 만들어 판 돈으로

01
02

01 박물관에 그려져 있는 제화공의 수호성인 크리
스피누스와 크리스피니아누스 형제. 한쪽 손에 운
동화를 들고 있으며, 그들 주변에는 신발을 만들
때 쓰는 도구들이 그려져 있다.

02 수호성인을 나타낸 퀼트 작품의 일부분. 가운
데 양손에 신발을 들고 있는 남자 머리 위로 성인
을 나타내는 금색 후광이 수놓여 있다.

01 02

01 메릴러본 지역의 구두닦이 소년을 그린 그림. 소년은 구두닦이 회사의 유니폼을 입고 있고 아래에는 구두닦이 용품이 담긴 양철 상자가 놓여 있다.

02 구두닦이 소년들이 들고 다니던 공구 상자가 그림과 함께 전시되어 있다.

최소한의 음식만 사고 나머지는 모두 가난한 사람에게 나눠주었다. 전설에 따르면 형제에게 돈이 떨어지면 천사가 몰래 나타나 신발 만들 가죽을 가져다주었다고 한다. 형제를 따르는 사람들이 많아지자 갈리아 인의 우두머리는 형제를 고문하고 목에 맷돌을 매달아 강에 던졌다. 기적적으로 살아났지만 이후 황제의 명령으로 참수를 당했다. 중세에는 성 크리스피누스의 날인 10월 25일에 모든 제화공이 일을 쉬고 기념 행진을 했다고 한다.

수백 켤레의 신발들을 어떻게 보여줘야 할까?

박물관을 구성하는 가장 중요한 요소는 소장품이다. 소장품이라는 것은 의미 있는 것들의 집합으로, 무엇이 의미 있고 없고는 사회 구성원들이 결정한다. 이를 공공의

시설인 박물관에 전시한다는 것은 그 소장품
의 가치를 모두가 인정하고 함께 공유한다는
의미다. 이런 점에서 이곳 신발 컬렉션은 노샘
프턴의 신발 제작의 역사를 지역의 정체성과
연결 지으려는 노력의 결실이라고 볼 수 있다.
　신발 소장품은 의복이나 모자 등이 그러하
듯 값비싼 명품에서부터 값싼 제품까지 다양
하다. 다시 말해 박물관의 입장에서는 전시의
초점을 어떤 소장품에 두느냐에 따라 샤넬 전
시관처럼 꾸밀 수도 있고 나이키 전시관처럼
꾸밀 수도 있다. 모든 소장품을 전시할 수는
없기 때문에 박물관의 입장에서는 선별이 불
가피한데, 이 선택이 곧 박물관을 대표하는 시
각이 되고 해석이 되는 것이다.

다양한 크기와 디자인의 목재 라스트들. 신발 모양
으로 틀을 조각해 여기에 가죽 등을 재단해 붙여 신
발을 만든다. 목재별로, 디자인별로 라스트만 수집
하는 사람도 있다.

　노샘프턴 박물관·미술관 신발 컬렉션은 다양한 계층의 구두를 고루 다루면서도
이를 만들던 노동자와 소비하던 대중의 역사에 초점을 두고 있다. 여기에서 신발 컬
렉션이 표방하는 대중을 위한 박물관으로서의 면모를 읽을 수 있다.
　신발 컬렉션의 전시 디자인은 신발처럼 일상적인 것에 대해 사람들이 새롭게 흥
미를 느끼도록 하고 있다. 특히 박물관이나 미술관에서 일하고 싶은 사람이라면 신
발 컬렉션의 인터랙티브 전시도 눈여겨볼 만하다. 인터랙티브라고 하면 첨단 기술
이 필요할 것 같지만 전혀 그렇지 않다. 전시물에 관심을 갖게 하고 관람객의 참여
를 이끌어낼 수 있다면 모두 인터랙티브라고 할 수 있다. 어린이 대상의 인터랙티
브 전시에서도 만져보거나 도전하고 싶은 주제로 어린 관람객의 호기심과 관심을
끈다. 예를 들어 '당신의 발 크기는 얼마인가요?'라는 인터랙티브 전시물은 발 크기

스틸레토 힐 모양의 전시 진열장. '신발 모양을 하고 있지만 신을 수 없는 것들'을 다루고 있는 전시. 이 전시를 보면 의외로 신발과 관련된 것들이 주변에 많다는 걸 알게 된다.

를 직접 재보게 한 뒤 이를 통계와 비교해 보여준다. 아이들은 자신과 발 크기가 같은 사람이 얼마나 되는지에 흥미를 느낀다. '어떤 신발을 신어야 할까?'라는 코너에서는 신발 크기를 측정하는 도구를 전시하고 다양한 신발을 신어볼 수 있게 해놓았다. 신발을 만드는 다양한 재질의 가죽과 천을 만지면서 서로 다른 느낌을 경험하게 하는 인터랙티브 전시물도 있고, 신발을 여미는 다양한 방법(매듭 묶기, 버튼, 지퍼, 버클)을 체험해보는 전시도 있다. 그리고 신발의 각 부분의 명칭을 익힐 수 있는 퍼즐도 있다. 관람하면서 참여를 자연스럽게 이끌어내는 것이다.

엉뚱하게도 신발 컬렉션에서 일하는 보존사의 고충이 크겠다는 생각이 들었다. 신발은 사람의 땀에 직접적으로 노출되기 때문에 마모되기 쉽고, 특별한 소재의 경우 해충에 취약하기 때문이다. 그리고 빠르게 변하는 신발 디자인의 경향을 좇아 소장품을 얻는 데도 분주할 것이다.

신발 컬렉션은 '왜 서양 사람들은 신발을 옷장에 두는가?'와 같이 내가 영국에 와서 평소 궁금했던 것을 다시금 생각하게 하는 계기가 되었다. 동양 문화권에서는 집 안에서 신발을 벗기 때문에 자연스럽게 옷장과 신발장이 구분된다. 반면 서양 문화권에서는 실내에서도 신발을 신기 때문인지 신발을 옷이나 액세서리처럼 생각했던 듯하다. 방 안 옷장에 아끼는 구두를 따로 보관하는 것만 봐도 그렇다. 아무리 깨끗

하다고 해도 가죽과 땀 냄새가 섞일 수밖에 없을 텐데 깨끗이 세탁한 옷들과 함께 두는 건 3년이 아니라 30년을 외국에서 살더라도 이해 못 할 것 같다.

Northampton Museum and Art Gallery, Guildhall Road, Northampton, NN1 1DP
www.northampton.gov.uk/museums

화요일~토요일, 공휴일인 월요일 10:00~17:00(그 외 월요일 휴관)
일요일 12:00~17:00
무료입장

기차 노샘프턴 역에서 걸어서 15분 거리

셜록 홈스 박물관
Sherlock Holmes Museum

진짜보다 더 진짜 같은
가짜들이 주는 판타지

아마도 영국 수상의 관저가 있는 다우닝 스트리트 10번지만큼 런던에서 가장 유명한 주소는 런던 베이커 스트리트 221b번지일 것이다. 1815년에 조지 왕조 양식으로 지어진 4층 주택이 길게 연결된 평범한 테라스 중 하나인데, 이곳에는 날씨에 상관없이 최소 50명에서 길게는 1백 명까지 입장을 기다리는 사람들이 항상 줄을 서 있다. 이곳에 바로 세상에서 가장 유명한 탐정, 셜록 홈스 박물관이 있기 때문이다. 하우스 박물관 형식을 띠고 있는 셜록 홈스 박물관에는 셜록 홈스가 살고 일하던 집과 사무실, 그가 사용했거나 사건에 나왔던 소품 등이 전시되어 있다.

　박물관뿐만 아니라 베이커 스트리트 곳곳에서 셜록 홈스를 관광 상품화한 모습을 쉽게 발견할 수 있다. 베이커 스트리트 지하철역은 셜록 홈스의 다양한 실루엣 초상으로 벽면을 장식하고 있어서 역에 내리는 순간부터 이미 박물관 관람이 시작되는 것 같은 기분이 든다. 기대감을 갖고 역을 나서면 역 앞에서 셜록 홈스의 동상과 만나게 된다. 런던에서는 건물 벽에 거리 이름을 써놓는데, 베이커 스트리트에서는 셜록 홈스의 실루엣 초상이 들어간 표지판에 쓰여 있는 것도 볼 수 있다.

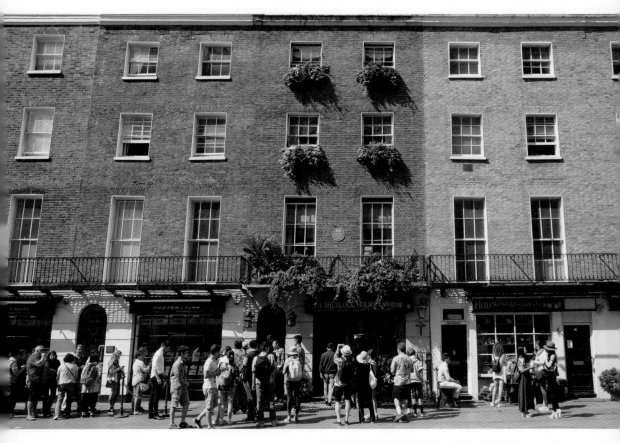

셜록 홈스 박물관은 조지 왕조 양식의 4층 테라스 건물에 있다.
베이커 스트리트의 대표 관광지가 되어 박물관 앞에는 항상 긴 줄이 있다.

 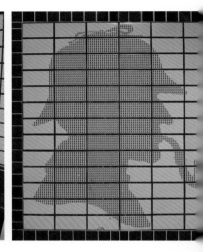

01 02 03

01 박물관에서는 경찰복이나 하녀 복장의 직원들이 관람객을 맞이해준다. 특별한 이벤트가 있을 때는 홈스와 왓슨과 같은 인물들도 등장한다. 관람객과 사진을 찍어주는 것도 이들 업무 중 하나다.

02 03 박물관은 베이커 스트리트 지하철역에서 2분 정도 거리인데, 이 역의 벽면은 셜록 홈스 실루엣 초상의 타일로 장식되어 있다. 큰 실루엣 초상을 자세히 보면 작은 실루엣 초상으로 이루어진 것을 알 수 있다.

가짜를 전시하는 박물관

박물관은 셜록 홈스가 살고 일했던 공간을 완벽하게 재현하고 있다. 박물관에서는 필요에 따라 진품이 아닌 재현물이나 가짜 전시물을 사용해 전시하기도 하지만, 셜록 홈스 박물관의 경우에는 모든 것이 가짜다. 셜록 홈스가 가공의 인물이니 당연한 일이다. 셜록 홈스는 작가 아서 코넌 도일(1859~1930년)이 1887년에 발표한 추리소설 《주홍색의 연구Study in Scarlet》에 주인공으로 등장한 이래 지금까지 탐정의 대명사로 통한다.

가상의 인물 셜록 홈스를 마치 실존하는 인물처럼 다루고 있는 점 때문에 이 박물관이 더욱 흥미롭다. 이곳에서 보는 것이 처음부터 끝까지 모두 다 가짜고 이를

모르는 사람이 없다. 그럼에도 사람들은 이 '가짜가 주는 실재의 느낌'을 경험하려고 10파운드(약 1만 7천 원)라는 적지 않은 입장료를 내고 아침부터 긴 줄을 선다.

세상에서 가장 유명한 번지수부터 진짜가 아니다. 홈스와 왓슨 박사가 살던 221b번지는 원래 베이커 스트리트에 없던 번지수이다. 실재하는 거리에 실재하지 않는 221b번지는 사람들에게 있을 법한 느낌을 준다. 〈해리 포터〉에서 호그와트행 특급 열차가 실재하는 킹스 크로스 역에 실재하지 않는 9와 4분의 3 승강장에서 출발하는 것처럼 말이다. 도로와 주소 체계 개편으로 베이커 스트리트가 연장되었을 때에야 221번지가 생겼지만, 이 번지수는 순서상 애비내셔널 은행(Abbey National, 현재는 에스파냐 산탄데르 은행에 합병되었다) 본사 건물에 부여되었다. 19세기 말에도 이 주소로 셜록 홈스에게 사건을 의뢰하는 편지와 팬레터가 도착했고 애비내셔널 은행은 이를 전담해 답장해주는 직원을 고용했다고 한다. 그리고 은행 한쪽에는 코넌 도일 소설에 등장하는 소품을 전시하고 있었다고 하니 이때 이미 박물관 탄생이 예고되었던 셈이다. 현재 셜록 홈스 박물관은 한 가족이 지금의 박물관 건물인 239번지를 사서 1990년 개관한 데서 출발했다. 셜록 홈스의 모든 것을 소장하고 싶었던 박물관의 입장에서 211b번지를 탐내는 것은 어찌 보면 당연한 일이다. 때문에 이 주소를 둘러싸고 은행과 밀고 당기는 경쟁이 시작됐고 누가 221b 주소를 갖는 것이 옳은가를 두고 논란이 끊이질 않았다.

1990년 박물관은 유명 인사가 살던 집에 붙이는 잉글리시 헤리티지의 파란색 기념판을 걸어 '홈스가 살았던 221b번지'라고 표시했다. 물론 셜록 홈스가 실존 인물이 아니었으므로 이 기념판도 가짜다. 결국 2005년 애비내셔널 은행이 합병되어 사라지게 되었고 한쪽에는 짝수 번호를, 건너편에는 홀수 번호를 부여하는 영국 주소 체계에 따라 219번지에서 229번지 사이의 홀수 번지수를 사용했던 은행 건물은 지금은 아파트가 되었다. 애비내셔널 은행이 없어진 뒤 웨스트민스터 시 의회는 221b번지수를 박물관이 사용하도록 공식적인 허가를 내주었다. 그래서 박물관을 향해 걸

"사립탐정 셜록 홈스, 1881~1904년까지 이곳에 살았다."라고 새겨진 파란색 기념판. 잉글리시 헤리티지에서 정식으로 부여하지 않았음에도 불구하고 이를 모방한 금속판은 관람객들이 셜록 홈스를 실존 인물로 믿게 만드는 훌륭한 장치다.

어가면서 거리의 주소를 살펴보면 219, 229, 231, 233번지 후 다시 221번지가 나타난다. 이것이 바로 그 뒤에 숨겨진 가짜 주소에 얽힌 박물관의 승리의 결과다.

박물관에서 전시되는 것 모두는 코넌 도일의 소설 속에 나오는 것들을 모두 모아 재구성해놓은 것들이기 때문에 원본이나 진품이라는 것이 있을 수 없다. 하지만《셜록 홈스》시리즈의 시대적 배경은 코넌 도일이 살던 빅토리아 왕조 시대인데 도일은 당시의 다양한 사회상과 문화를 놀라울 정도로 세밀하게 기술해놓았기 때문에 배경이 되는 장면이나 소품으로 홈스의 서재나 침실을 재현하는 일은 그다지 어렵지 않았을 것이다. 더군다나 역사적 고증에 철저한 영국인이니 말이다. 입구에서 17개의 계단을 올라가면 거실이 나온다는 기술에 따라, 실제 17개의 좁고 어두운 계단을 올라가면 베이커 스트리트를 내려다보는 거실과 홈스의 방이 나온다.

셜록 홈스는 대학에서 화학을 전공한 인물로 브래들리Bradley's라는 담배가게에서 산 블랙 섀그Black Shag라는 말린 담뱃잎을 벽난로 위에 걸린 페르시아 슬리퍼 안에 넣어 보관했다. 당시 중상위층처럼 바이올린 연주가 취미였는데 왓슨의 증언으로는

홈스의 연주는 수준급이었다고 하며, 그의 바이올린은 이탈리아 크레모나에서 17세기 후반과 18세기 초반에 제작된 유명한 스트라디바리우스 바이올린이었다. 소설 속에 나오는 대로 빅토리아 시대의 가구와 인테리어로 꾸며진 실내에 이 모든 것이 전시되고 있어 소설을 읽은 사람이라면 보는 순간 알아챌 수 있다. 사실이 아닌 것을 알면서도 홈스와 왓슨이 그곳에 살았던 것이 사실처럼 느껴질 만큼 진짜 같은 분위기를 연출하고 있는 것이다. 전시된 소품들은 셜록 홈스 팬들에게서 기증받은 것들이다.

셜록 홈스 박물관 직원들의 옷차림도 빅토리아 시대 복장이다. 정문을 지키고 있는 경찰관도 빅토리아 시대 경찰복을 입고 있으며 기념품점 직원도 당시 하녀 복장을 하고 있고 남자 직원도 당시의 양복에 조끼를 입고 넥타이를 매고 관람객들을 맞이한다. 이들은 모두 계약직 직원으로, 셜록 홈스 박물관은 빅토리

01

02 03

01 홈스가 담뱃잎을 보관했던 페르시아 슬리퍼. 벽난로 위로 놓인 장식물 중 하나로 셜록 홈스 팬에게 기증받은 것이다.

02 03 셜록 홈스 시리즈 《외로운 사이클리스트》에 등장하는 《성경》책 안에 숨겨둔 권총과 훈장. 훈장은 홈스가 프랑스 정부로부터 받은 레지옹 도뇌르(Legion d'Honneur) 훈장이다. 박물관 안에 재현된 물건들은 마치 실제 존재했던 것들인 것처럼 느끼게 만든다.

아 시대 인물로 분장해 박물관의 분위기를 더해줄 고소득 아르바이트 구인 공고를 1년 내내 내고 있다.

셜록 홈스 박물관은 박물관이라고는 하지만 그 근처에 있는 밀랍 인형 박물관 마담 투소 Madame Tussauds 와 비슷한 엔터테인먼트 전시관이라 할 수 있다. 실제로도 박물관 3층부터는 소설의 장면을 재구성한 밀랍 인형들을 전시하고 있다. 박물관은

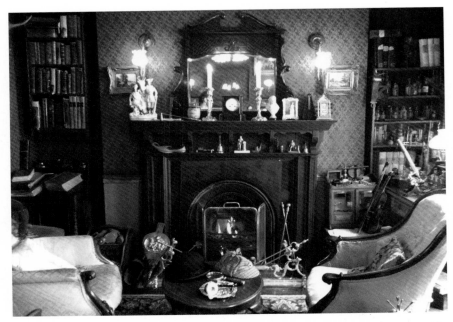

홈스와 왓슨의 거실. 관람객들이 이곳을 지날 때마다 소파에 앉아 탁자에 놓인 셜록 홈스의 상징물을 직접 들고 사진을 찍게 한다.

교육적 목적을 가진 자선 단체로 소장품이나 전시물에 대한 연구와 교육에 중점을
두고 관람 입장료 등의 서비스비도 부분적으로만 받는다. 하지만 셜록 홈스 박물관
에서 무료로 제공되는 서비스는 없다. 관람객들은 입장료를 내고 들어가 사진을 찍
고 기념품을 산다. 코넌 도일의 저작권도 이미 소멸된 지 오래고 무엇보다 모든 것
이 가짜이므로 사진을 찍지 못할 이유도 없다.

 의외다 싶었던 것은 정작 셜록 홈스를 만들어낸 작가 코넌 도일에 대해서는 언
급이 없었다는 점이다. 코넌 도일은 박물관의 관심사가 아니었다. 그래서인지 코넌
도일의 딸인 진 코넌 도일 여사는 이 박물관에 어떤 것도 기증하지 않았다. 또 아버
지가 창조한 가상의 캐릭터를 진짜처럼 믿게 만드는 이 박물관의 설립 자체를 반기

01 02 03 04

01 1층 거실 한쪽에 홈스의 화학 지식을 보여주는 실험 도구들과 음악에 대한 열정을 보여주는 바이올린이 전시되어 있다.

02 기념품점에서 상품을 전시하고 판매하는 아르바이트 직원. 이들의 업무 중 하나는 관람객들이 기념할 수 있도록 함께 사진을 찍어주거나 포즈를 취해주는 것이다.

03 04 박물관 3층에서는 《셜록 홈스》 시리즈의 명장면을 밀랍 인형으로 재현하고 있다. 셜록 홈스와 그의 숙적이었던 프랑스 악당 모리어티 교수의 밀랍 인형도 있다. 두 사람은 격투를 벌이다 알프스의 한 폭포에서 함께 떨어지는 것으로 《셜록 홈스》 시리즈가 끝나는데, 팬들의 성화에 못 이겨 셜록 홈스는 다시 살아난다.

지 않았다고 한다.

　가짜 일색이라고는 하지만 설득력 있게 전시물을 제시하고 수집하는 열정과 관람객에게 상상을 제공하는 모습은 원본을 전시하고 진위를 중시하며 역사와 총체적인 지식을 제공함에도 불구하고 관람객 수가 저조한 박물관들이 배워야 할 점이 아닐까 싶다.

미디어가 만들어낸 영웅, 셜록 홈스

2010년 영국 BBC에서 현대적으로 재해석한 텔레비전 시리즈 〈셜록〉이 세계적인 인기를 얻었으나 《셜록 홈스》 시리즈에 등장하는 인물의 인기는 당시에도 대단했다. 1백 년을 훌쩍 넘겨서도 셜록 홈스가 이렇게 인기를 유지할 수 있는 데에는 대중 매체의 영향력이 크게 작용했다. 의사였던 코넌 도일이 추리 소설 작가로 변신하기까지 그는 소설을 출간해줄 출판사를 찾는 데 큰 어려움을 겪었다. 그가 《셜록 홈스》 시리즈를 처음 선보인 곳은 1891년 〈스트란드Strand〉라는 월간지다. 자신의 재능을 믿어준 출판사에 대한 의리인지 코넌 도일과 〈스트란드〉의 관계는 그 이후로도 지속되었다. 그의 소설이 인기를 얻게 되면서 잡지의 일러스트레이션 및 단행본 발행이 줄을 잇게 되었는데, 그중에서 시드니 파젯의 삽화는 소설 주인공들의 개성을 시각적으로 구현하고 이미지를 각인시키는 데 성공을 거두었다.

파젯은 총 38편의 《셜록 홈스》 시리즈에 들어갈 3백56장의 삽화를 그렸고 현재까지 셜록 홈스 최고의 삽화로 인정을 받고 있다. 사냥용 디어스토커Deerstalker라는 모자를 쓰고 망토가 달린 인버네스 방수 코트를 입고 파이프 담배를 피우는 셜록 홈스 이미지를 창조한 것도 시드니 파젯이었다. 그러나 코넌 도일은 파젯이 그린 홈스가 너무 잘생겼다고 했

다고 한다. 소설 속에서 홈스는 패션에도 까다로웠기에 대도시 런던에서 시골 야외에서나 입는 그런 모자와 외투를 입을 리 없었다. 대부분의 장면에서 그는 당대 유행하던 느슨한 모직 외투를 입고 원통형 실크 모자를 쓴 모습으로 나타난다. 파젯 역시이 점을 존중해 셜록 홈스가 도시를 벗어난 환경에서만 오늘날 유명해진 모자와 코트를 입은 모습으로 묘사했다. 어쨌든 오늘날까지 살아남아 유명해진 것은 파젯이탄생시킨 셜록 홈스의 이미지다. 베이커 스트리트의 셜록 홈스 동상이나 지하철역의 셜록 홈스 타일도 모두 이 이미지를 채택해 사용하고 있으니 말이다.

파젯이 만들어낸 시각화된 등장인물은 연극과 텔레비전 시리즈, 영화를 통해 크게 유행했다. 코넌 도일의 기술에 따르면 셜록 홈스는 1854년 1월 6일생으로 매와같은 얼굴에 날카로운 눈을 가진 인물이며 1881년부터 1904년까지 사립 탐정으로활동했다. 그는 오페라와 클래식을 좋아했으며, 일할 때 집중력을 흐트린다는 이유로 여자를 멀리했다. 이런 이미지에 딱 부합했던 최초의 셜록 홈스 배우는 미국의윌리엄 질렛으로, 코넌 도일도 인정한 유일한 배우였다. 그는 무성영화와 연극에서홈스 역할로 큰 성공을 거두었는데 홈스 역할로 벌어들인 돈으로 코네티컷 주에 성을 지을 정도였다고 하니 그 인기를 짐작할 만하다. 1930년대부터는 셜록 홈스가 텔레비전 드라마 주인공으로 끊임없이 등장했고, 가상 인물 중 영화와 드라마 등에서주인공을 가장 많이 맡은 캐릭터로 꼽힌다.

01
02

01 시드니 파젯의 삽화. 런던을 배경으로 코넌 도일의 설명에 충실하게 지팡이와 모직 외투, 실크 모자를 차려입은 셜록 홈스와 왓슨의 모습을 그렸다.

02 《실버 블레이즈(Adventure of Silver Blaze)》(1894년)에 사용된 파젯의 삽화에서 디어스토커 모자를 쓰고 인버네스 코트를입은 홈스가 처음으로 등장했다.

셜록 홈스의 팬이라면 런던 채링 크로스 역 인근에 자리 잡은 셜록 홈스 펍도 가볼 만하다. 이름만큼 실내장식이나 간판이나 모두 셜록 홈스 일색인데, 전시된 대부분의 이미지에서 홈스가 담배를 피우는 모습이라는 점도 흥미롭다. 펍 1층의 레스토랑에는 박물관 1층에서 보는 거실과 유사하게 전시 공간이 마련되어 있다.

박물관 홈페이지를 보면 그 박물관을 알 수 있다

세계적인 관광지가 된 셜록 홈스 박물관의 홈페이지는 의외로 초라하다. 예전 홈페이지와 현재의 것이 뒤섞여 정보가 통합되지 않아 뭐가 뭔지 알 수 없는 경우도 있고, 메뉴도 사용하기 불편하다. 메뉴를 클릭하면 오류 화면이 뜨거나 업데이트 중이라는 메시지가 뜨는데 2010년 이후로 계속 이런 상태다. 문의사항Contact us 부분에 담당 부서의 연락처가 아니라 큐레이터의 연락처가 적혀 있는데, 이런 경우는 극히 드문 일로 놀랍기까지 하다.

2013년 초에 박물관 운영을 책임지고 있는 셜록 홈스 국제 소사이어티Sherlock Holmes International Society의 대표가 자신의 아들과 박물관 수익금을 두고 소송을 벌인 적이 있다. 소송이 진행되면서 이 가족이 정기적으로 박물관 수익금을 현금으로 가져가곤 했다는 사실이 밝혀졌고, 어수선한 박물관 조직과 엉성한 운영 등이 드러났다. 몇

백만 파운드가 걸린 소송을 진행했으니 홈페이지에 투자할 돈이 없었다고는 할 수 없을 것이다. 박물관 홈페이지는 박물관 관람의 연장이며 제2의 박물관 경험이라고 할 수 있는데, 셜록 홈스 박물관이 홈페이지를 제대로 활용하지 못하는 것은 둘째치고 방치하고 있는 모습을 보자니 안타깝기 그지없다. 오늘도 이곳을 보려고 세계에서 온 관광객들이 줄지어 있을 텐데 홈페이지의 중요성에 대한 박물관의 인식이 저만큼 뒤처져 있다는 점을 생각하면 씁쓸해진다.

Sherlock Holmes Museum, 221b Baker Street, London, NW1 6XE
www.sherlock-holmes.co.uk

월요일~일요일 9:30~18:00, 크리스마스 휴관
성인 10파운드, 16세 이하 어린이 8파운드

지하철 베이커 스트리트(Baker Street) 역에서 걸어서 2분 거리

알고 가면 더 좋은 박물관 잡학 5
박물관 사람들은 어떤 일을 할까?

박물관 하면 떠오르는 직업은 큐레이터와 보존사 정도일 테지만 박물관에는 생각보다 다양한 직종의 사람들이 일하고 있다. 이들이 어떤 일을 하는지 알고 나면 박물관이 좀 더 친숙하게 느껴지지 않을까?

큐레이터 Curator, 학예사

박물관의 심장 또는 두뇌에 비교할 수 있다. 큐레이터라는 명칭은 '돌보다', '치유하다'라는 뜻의 라틴 어 'curare'에서 나온 것이다. 큐레이터의 핵심적인 업무는 소장품을 관리하고 전시하고 연구하는 것이다. 19세기에는 소장품에 대해 기록하는 것이 큐레이터의 몫이었기 때문에 '키퍼Keeper'라는 이름을 사용했다. 애슈몰린 박물관Ashmolean Museum처럼 전통을 강조하는 기관에서는 여전히 큐레이터를 키퍼라고 부른다. 과거의 큐레이터는 해당 소장품에 박사 학위가 있어야 했는데, 그만큼 학술적인 직업이었다. 그러나 최근의 박물관은 관람객의 흥미를 끌어내는 것을 중요하게 여기기 때문에 큐레이터는 소장품에 대한 전문 지식은 물론이고 전시 해석 능력까지 갖추어야 한다. 또한 다양한 사람들과 만나 소통하는 것 역시 주된 업무이기 때문에 사회성도 매우 중요하다. 큐레이터와 다르게 전시 기획만 전문으로 하는 사람도 있는데, 이들은 '전시 기획자Exhibition Designer'라고 한다.

레지스트라 Registrar

소장품 기록을 담당한다. 대여하거나 대여해 온 전시물과 관련된 모든 행정 업무를 책임지며 저마다 다른 각 박물관의 정책과 계약 사항에 맞춰 조율한다. 대영박물관이나 테이트처럼 전 세계로 소장품을 대여하는 박물관에서는 이들의 업무가 만만치 않다. 어떤 것을 대여

하고 어떤 것은 금지할지를 일차적으로 결정하는 것은 큐레이터와 보존사이지만 레지스트라를 통하지 않고서는 대여 자체가 불가능하다. 해마다 새로 구입하는 소장품과 드물게는 폐기하는 소장품의 '생몰' 기록 정보도 이들이 담당한다.

보존사 Conservator

소장품의 손상을 예방하고 손상된 부분을 수리하는 일이 주요 업무다. 때문에 화학이나 재료공학 같은 과학 분야의 석사 학위나 이에 준하는 능력을 가지고 있어야 한다. 각 소장품의 검사와 손상·보존 기록을 남기는 일종의 '차트'도 이들이 담당한다. 소장품을 전시하거나 대여할 때 수많은 금지 조항들과 주의 사항을 알려 불의의 사고를 예방하는 것도 이들의 일이다. 보존사의 기록은 해당 작품이 어떻게 전시되어야 하는지를 규정하기도 한다. 예를 들어 박제된 새의 경우 해충의 피해를 받기 쉽고 물리적 충격에 약하기 때문에 전시 환경과 관람의 최소 거리 등이 보존사의 기록에 따라 정해진다. 예술품의 경우 보존사가 제2의 작가 역할을 하는데 세월의 흔적으로 생긴 작품의 변색이나 벗겨진 부분을 당시 화가가 썼던 것과 같은 재료를 사용해 원래 상태에 가깝게 복원한다. 레이저 촬영 등으로 그림 아래 숨겨진 흔적이나 화가가 사용한 기법을 밝혀내는 것도 이들의 성과다.

도슨트 Docent

'가르치다'는 뜻의 라틴 어 'docere'에서 나온 명칭으로 박물관에서 가이드와 관람객을 교육시키는 역할을 한다. 어린이 대상인 경우에는 '교육 전담자Educator'라고도 한다. 도슨트는 관람객들과 함께 돌아다니면서 전시물에 대해 설명해주고 어떻게 보아야 하는지 등의 관람 포인트를 제시해준다. 도슨트는 자원봉사자나 인턴 직원 등이 맡을 수도 있고 큐레이터가 직접 하기도 한다. 전시물에 대한 이해는 필수이며 관람객과 의사소통을 해야 하므로 적절한 말씨와 정확한 발음도 중요하다. 전시 내용에 따라 항상 공부를 해야 하기 때문에 어려운 일이지만 박물관에서 일하고자 하는 학생이라면 좋은 경험과 기회가 될 수 있다.

자원봉사자 Volunteer

자원봉사자의 활동이 얼마나 중요한지는 '매우'라는 말을 10번 강조해도 부족하다. 박물관은 겉으로는 화려해 보이지만 재정이 충분하지 않아 직원을 추가로 고용하기가 어려운 경우도 있다. 이때 특히나 자원봉사자들의 역할이 빛을 발한다. 자원봉사자는 박물관 직원을 보조해 다양한 일을 맡는다. 전시물을 가까이에서 접하며 사회에 봉사할 수 있어서 은퇴 후 박물관 자원봉사를 택하는 사람이 있는가 하면 장래를 위해 박물관에서 경력을 쌓으려고 자원봉사를 하는 학생도 많다. 박물관에서는 단순히 공짜로 노동력을 얻는다는 관점이 아니라 각 자원봉사자들의 관심 분야를 수용해 적재적소에 배치하고, 그들이 배우고 성장할 수 있는 환경을 조성해줘야 한다.

전시실 어시스턴트 Gallery Assistant

전시실에 검은색 계열의 유니폼을 입고 무전기와 명찰을 갖춘 사람이 있다면 전시실 어시스턴트일 확률이 높다. 작품 훼손이나 전시실 내 소란, 무단 사진 촬영 등의 상황에 대비해 관람객을 지켜보는 경찰 같은 존재다. 촬영이 금지된 곳에서 사진을 찍는다든지 하는 일을 '적발하는' 업무를 하기 때문에 관람객에게는 그리 반갑지 않은 존재다. 그러나 전시실 어시스턴트가 없을 때 종종 발생해 신문이나 텔레비전 방송에 나오는 전시실 사고는 이들의 중요성을 인식시켜준다. 2012년 영국국립미술관의 전시실 어시스턴트들이 파업을 했을 때 어쩔 수 없이 30여 개 전시실이 문을 닫은 적도 있다.

디지털 미디어 담당자 Digital Media Officer

인터넷과 디지털 미디어로 관람객들과 소통하는 것이 중요하게 여겨지면서 점차적으로 늘어나고 있는 직군이다. 박물관의 홈페이지 운영과 소셜 미디어 관리가 주된 업무이며 인터랙티브 전시물의 설치와 오류를 해결하는 일도 담당한다. 소장품에 대한 지식보다는 IT 기술과 트렌드에 밝은 사람이어야 한다. 인터넷과 모바일을 통해 더 많은 것을 보여주고자 하

는 시도가 늘고 있기 때문에 앞으로 디지털 미디어 담당자의 역할을 더 중요해질 것이다.

마케팅 담당자 Marketing Officer

오늘날 박물관에서 마케팅 담당자는 큐레이터만큼 중요한 직군이다. 전시 홍보, 각종 홍보물 제작, 신문사 등 대중 매체 관리, 출판과 기념품점 운영까지 전시 외에 부가적으로 수익을 창출하는 박물관 비즈니스의 거의 모든 것을 담당하기 때문이다. 많은 박물관들이 수수료를 받고 기록 보관소(아카이브)에서 사진이나 회화를 프린트해주는 서비스를 하고 있는데 이런 소장품 이미지 관련 라이선스 업무도 담당한다. 기념품점이나 카페의 상품을 개발하고 효과적으로 판매하는 것도 이들의 중요한 업무다.

관장 Director

관장은 박물관을 대표하는 인물이다. 개인 박물관의 경우 설립자가 관장을 맡기도 하지만 대부분 해당 분야의 이론과 실무에 정통한 전문가가 관장이 된다. 점점 박물관 운영이 중요해지는 만큼 최근에는 해당 분야에 관심이 있거나 학위를 가진 전문 경영인이 관장을 맡는 경우도 있고, 전공자가 박물관의 대표 관장을 맡고 운영을 담당하는 부관장 Executive Director, Acting Director을 따로 두기도 한다. 관장은 최종 결정권자의 위치에 있지만 모든 것을 다 알 수는 없는 만큼 해당 부서 전문가의 의견을 수렴해 결정한다.

에필로그

미래의 박물관은 어떤 모습일까?

다른 모든 것들처럼 박물관 역시 끊임없이 변해간다. 상설 전시물도 바뀌고 새로운 전시관도 연다. 전시 해석과 실내장식, 홈페이지도 바뀐다. 관람객 참여 프로그램도 새롭게 생긴다. 미래의 박물관이 어떤 모습으로 변할까? 박물관학 수업 중 줄리언 스팰딩의 《시적인 박물관Poetic Museum》(2002년)을 읽고 토론하는 시간이 있었다. 여러 박물관과 미술관에서 큐레이터와 관장으로 일한 스팰딩은 책 끝 부분에서 그가 상상하고 기대하는 10년 뒤의 대영박물관의 모습을 짧은 소설로 보여준다. 소설 속 주인공들은 공상과학 영화에 나올 법한 헤드셋을 착용하고서 대영박물관에서 관람을 한다. 인류의 역사를 담은 동영상을 보고, 가상현실을 통해 여러 전시실을 공간 이동하며, 입체 영상으로 사바나 초원에서 사자를 만나고 고대 문명을 경험한다. 모니터를 통해 수장고에 보관 중인 박물관 소장품도 본다. 10년 전에는 스팰딩의 이야기가 허무맹랑하다는 평가를 듣기도 했다는데, 그의 상상 중 몇 가지는 지금 영국 박물관들에서 실현되고 있다.

　내가 학교에서 공부를 할 때만 해도 박물관은 컬렉션을 중심으로 형성되고 발전돼왔기 때문에, 박물관의 형태가 달라진다 할지라도 이 핵심적인 기능, 즉 컬렉션의 확보, 보존, 연구, 전시, 공유 등은 계속될 것이라는 점은 의심할 여지가 없었다. 하지만 컬렉션이 없는 미술관이 생겨나고 있는 데다 컬렉션의 종류 또한 과거에는 생각하지도 못했던 것들을 포함하고 있다. 컬렉션의 종류와 전시 방식, 컬렉션을 해석하는 방식이 다양해지고 있고, 신기술을 접목한 아이디어들이 전시에 반영되고 있다. 이런 상황을 보면 미래의 박물관이 어떤 모습일지 상상하기가 쉽지 않다. 그러나

박물관이 인류 역사와 문화, 산물의 정수를 담은 보고라는 점은 변하지 않을 것이다. 그리고 우리가 박물관을 통해 배우고 느끼고 경험하는 것도 변하지 않을 것이다.

내가 처음 루브르 박물관Musée du Louvre에 들어섰을 때의 그 막막함을 아직도 잊지 못한다. 하루 동안에 다 볼 수 없는 규모라는 것은 알고 있었지만, 동서남북으로 크게 뻗어 있는 전시실을 보고 갈팡질팡하다 많은 사람들이 가는 데로 따라갔었다. 열심히 봐야겠다는 각오에 넘쳤지만, 박물관을 나온 후엔 실질적으로는 무엇을 봤는지도 잘 기억나질 않았다. 조금만 더 박물관에 대해 알아보고 시간 배분을 잘했더라면 더 좋은 관람을 할 수 있지 않았을까 하는 아쉬움이 컸다.

이 책을 쓰면서 누군가가 영국에 와서 박물관에 갈 시간이 났을 때, 어느 박물관에 갈지 정할 때, 가서 무엇을 어떻게 볼지 계획을 세울 때 도움이 되길 바라는 마음이 컸다. 이 책이 즐겁고 좋은 박물관 관람의 계기가 되면 좋겠다고 바랐다. 그런데 이 책을 통해 즐겁고 좋은 시간을 보낸 것은 나 자신인 듯싶다. 취재를 위해 박물관을 다시 찾았을 땐 보이는 것이 또 달랐다. 학교에서 배운 것들을 되새기는 시간도 되었다. 사진을 정리하고 글을 쓰면서 진심으로 그 시간들을 다시 즐겼으니 말이다.

이 책을 쓰면서 많은 도움을 받았다. 특별히 박물관 친구 에드워드Edward Talbot와 사랑하는 남편 레나토Renato Rosa에게 지금까지 제대로 표현하지 못한 감사를 전하고 싶다. 여든이 다 된 나이의 에드워드는 "같이 박물관에 가요."라고 할 때마다 한 번도 거절하는 일이 없었고 여러 박물관을 추천해주었다. 에드워드는 증기기관 애호가로 관련 책을 낸 작가이기도 하다. 문화에 대한 자부심을 가지고 박물관 후원 등

의 활동을 하는 전형적인 영국인이다. 그는 영국 박물관에 푹 빠져 "혼자 보긴 너무 아까워요."라는 내게 책을 써보라는 용기를 주었다.

　테이트 모던에서 데미안 허스트의 첫 전시회를 보려고 기다리던 중 만난 레나토는 박물관엔 관심이 없다. 그럼에도 주말마다 박물관 조사와 촬영을 함께 다니며 고생해주었다. 뒷심이 부족한 나에게 레나토의 격려가 없었다면 중간에 포기했을지도 모를 일이다.

　잘 다니던 병원을 그만두고, 대학에 다시 들어가 공부하고, 늦은 나이에 유학을 가겠다는 가슴 철렁한 소식을 연이어 부모님께 안겨드렸었다. 그 시간의 결과물인 이 책을 보여드릴 수도 없게 하늘나라로 가신 엄마와 아직도 서울에서 노심초사하고 계실 아빠에게 사랑한다는 말을 전하고 싶다.

영국 집 창가에서 우연히 본 무지개. 무지개 끝이 닿는 곳에 황금이 묻혀 있다고 하는데, 여긴 영국이니까 무지개 끝 어디 즈음에 아마도 박물관이 있을 것 같다.

도판 정보

엘섬 궁
017쪽 ©English Heritage
018쪽 01 ©English Heritage
018쪽 02 ©English Heritage
018쪽 03 《Eltham Palace》(1999) English Heritage, 'Plans of Eltham Palace - Ground Floor' ©English Heritage
019쪽 〈Stephen and Virginia Courtauld〉(1934) Leonard Campbell Taylor(1874-1969), Oil on Canvas, Eltham Palace, Greenwich, London, UK. ©English Heritage
023쪽 01 ©English Heritage
023쪽 02 ©English Heritage
023쪽 03 ©English Heritage
024쪽 01 ©English Heritage
024쪽 02 ©English Heritage
027쪽 03 ©English Heritage
027쪽 04 ©English Heritage
029쪽 02 ©English Heritage
029쪽 03 ©English Heritage

월리스 컬렉션
034쪽 위·아래 《The Founders of the Walllace Collection》(Fourth edition, 2011) Peter Hughes, The Trustees of the Walllace Collection
041쪽 03 courtesy of the Wallace Collection
043쪽 courtesy of the Wallace Collection
044쪽 courtesy of the Wallace Collection

78 던게이트
049쪽 ©78 Derngate Northampton Trust
050쪽 01 ©78 Derngate Northampton Trust
050쪽 02 ©78 Derngate Northampton Trust
051쪽 03 ©78 Derngate Northampton Trust
051쪽 04 ©78 Derngate Northampton Trust
052쪽 ©78 Derngate Northampton Trust
053쪽 〈Charles Rennie Mackintosh〉(1893) James Craig

Annan, Modern bromide print, 208×155mm, National Portrait Gallery. ©National Portrait Gallery
054쪽 《Charles Rennie Mackintosh : the complete furniture, furniture drawings & interior designs》(1980) Roger Billcliffe, Guildford, Lutterworth Press

성 미카엘 언덕
060쪽 〈Sir John St. Aubyn, 5th Baronet〉(1795) Henry Bone, Miniature medal, St. Michael's Mount, Cornwall. ©NTPL/Angelo Hornak
061쪽 01 〈Juliana Vinicombe, later lady St. Aubyn〉(1798) Henry Bone, Enamel miniature, St. Michael's Mount, Cornwall. ©NTPL/Angelo Hornak
061쪽 02 〈Juliana Vinicombe, later lady St. Aubyn〉 연대 및 작자미상, St. Michael's Mount, Cornwall

안위크 성
081쪽 ©Alnwick Castle
082쪽 ©Alnwick Castle
083쪽 02 ©Alnwick Castle
085쪽 ©Alnwick Castle
086쪽 ©Alnwick Castle
087쪽 ©Alnwick Castle
089쪽 02 ©Alnwick Castle

대영박물관
100쪽 01 ©The Trustees of the British Museum
100쪽 03 ©The Trustees of the British Museum
103쪽 ©The Trustees of the British Museum
105쪽 01 ©The Trustees of the British Museum
107쪽 위·아래 ©The Trustees of the British Museum
108쪽 〈Phidias Showing the Frieze of the Parthenon to his Friends〉(1868) lawrence Alma-Tadema, Oil on canvas, 72×110.5cm, Birmingham Museum and Art Gallery. ©Birmingham Museums Trust

112쪽 ©The Trustees of the British Museum
113쪽 ©The Trustees of the British Museum

맨체스터 박물관
119쪽 ©Manchester Museum

자연사박물관
132쪽 03 ©Natural History Museum
132쪽 04 ©Natural History Museum
134쪽 03 ©Natural History Museum
136쪽 01 ©Natural History Museum
136쪽 02 ©Natural History Museum

리버풀 박물관
139쪽 ©National Museums Liverpool
140쪽 ©National Museums Liverpool

국제노예제도박물관
152쪽 01 ©National Museums Liverpool
152쪽 02 ©National Museums Liverpool
156쪽 03 《Black Ivory : a History of British Slavery》(1992) James Walvin, Oxford, UK;Malden, Mass. USA:Blackwell Publishers
158쪽 02 ©National Museums Liverpool

영국국립초상화미술관
171쪽 왼쪽 〈King Henry VIII〉(1520) 알려지지 않은 네덜란드 출신 작가, Oil on panel, 508×381mm, National Portrait Gallery. ©National Portrait Gallery, London
171쪽 오른쪽 〈Katherine of Aragon〉(1520) 알려지지 않은 네덜란드 출신 작가, on loan to the National Portrait Gallery, London. ©Archbishop of Canterbury and the Church Commissioners
172쪽 01 〈Queen Elizabeth I〉(1600) 알려지지 않은 잉글랜드 출신 작가, Oil on canvas, 1273×997mm. ©National Portrait Gallery, London
172쪽 02 포스터 그림 〈Queen Elizabeth II in Coronation Robes〉(1953) Cecil Beaton, Photograph. ©Victoria and Albert Museum, London
174쪽 왼쪽 〈King Richard III〉(16세기 후반) 알려지지

않은 작가, Oil on panel, 638×470mm. ©National Portrait Gallery, London,
174쪽 오른쪽 'The Reconstructed King Richard III'(2014) Caroline Wilkinson of University of Dundee. ©Richard III Society
177쪽 01 〈Queen Victoria and Prince Albert〉(1867) William Theed, Marble, 275×131×75cm, Royal Collection Trust, on loan to the National Portrait Gallery. ©Her Majesty Queen Elizabeth II
177쪽 02 〈The Secret of England's Greatness'(Queen Victoria presenting a Bible in the Audience Chamber at Windsor)〉(1863) Thomas Jones Barker, Oil on canvas, 1676×2138mm. ©National Portrait Gallery, London
179쪽 02 엽서 그림 〈Catherine, Duchess of Cambridge〉 (2012) Oaul Emsley, Oil on canvas, 1152×965mm. ©National Portrait Gallery, London

영국국립미술관
185쪽 02 The National Gallery, post 1921, viewed from the tower of St Martin-in-the-Fields ©The English Heritage Archive
186쪽 01 〈The National Gallery 1886, Interior of Room 32〉(1886) Giuseppe Gabrielli, The National Gallery, London, on loan from the Government Art Collection. ©UK Government Art Collection
190쪽 01 〈Self Portrait at the Age of 34〉(1640) Rembrandt Harmensz van Rijn, Oil on canvas, 102×80cm ©The National Gallery, London
190쪽 02 〈Madame Moitessier〉(1856) Jean-Auguste-Dominique Ingres, Oil on canvas, 120×92.1cm ©The National Gallery, London

테이트 브리튼
198쪽 《Art for the nation : Exhibitions and the London Public 1747-2001》(1999) Brandon Taylor, Manchester University Press
204쪽 〈Rex Whistler〉(1934) Oil on canvas, 368×260mm. ©Estate of Rex Whistler, courtesy of National Portrait Gallery
207쪽 왼쪽 〈Portrait of a Young Man Standing〉(1963-83)

Leonard McComb, Bronze and gold leaf, 1760×522×465 mm ©Leonard McComb, courtesy of the Tate

207쪽 오른쪽 〈Untitled (for Francis)〉(1985) Anthony Gormley, Lead, fibreglass and plaster, 1900×1170×290mm ©Anthony Gormley, courtesy of the Tate

맨체스터 미술관

213쪽 〈On the Balcony〉(1898) John William Godward, Oil on canvas, 50.5×76cm, Manchester Art Gallery, Manchester. ©Manchester City Galleries

214쪽 01 〈The Hireling Shepherd〉(1851) William Holman Hunt, Oil on canvas, 76.4×109.5cm, Manchester Art Gallery, Manchester. ©Manchester City Galleries

215쪽 02 〈The Bower Meadow〉(1872) Dante Gabriel Rossetti, Oil on canvas, 86.3×68cm, Manchester Art Gallery, Manchester. ©Manchester City Galleries,

222쪽 02 〈Coming from the Mill〉(1930), Laurence Stephen Lowry, Oil on canvas, 42×52cm, The Lowry. ©The Lowry Collection, Salford

블리스츠 힐 빅토리아 타운

230쪽 01 ©Ironbridge Gorge Museum Trust
230쪽 02 ©Ironbridge Gorge Museum Trust
233쪽 01 ©Ironbridge Gorge Museum Trust
234쪽 01 ©Ironbridge Gorge Museum Trust

영국국립수로박물관

261쪽 ©National Waterways Museum
262쪽 01 ©National Waterways Museum
265쪽 05 ©National Waterways Museum

런던 운하박물관

273쪽 ©London Canal Museum
278쪽 03 ©Scottish Canals
280쪽 01 ©London Canal Museum
280쪽 02 ©London Canal Museum
281쪽 ©London Canal Museum

존 손 경 박물관

291쪽 02 ©Sir. John Soane's museum

292쪽 01 ©Sir. John Soane's museum
293쪽 02 ©Sir. John Soane's museum
294쪽 ©Sir. John Soane's museum
295쪽 01 ©Sir. John Soane's museum
296쪽 02 ©Sir. John Soane's museum
297쪽 01 ©Sir. John Soane's museum
297쪽 02 ©Sir. John Soane's museum
299쪽 01 ©Sir. John Soane's museum
299쪽 02 ©Sir. John Soane's museum

프로이트 박물관

315쪽 Images courtesy of the Freud Museum London
316쪽 Images courtesy of the Freud Museum London
317쪽 01 Images courtesy of the Freud Museum London
317쪽 02 Images courtesy of the Freud Museum London
319쪽 01 Images courtesy of the Freud Museum London
320쪽 01 Images courtesy of the Freud Museum London
320쪽 02 Images courtesy of the Freud Museum London
324쪽 01 〈Sigmund Freud〉(1921) Max Halberstadt. Images courtesy of the Freud Museum London
322쪽 02 Images courtesy of the Freud Museum London
322쪽 03 Images courtesy of the Freud Museum London
322쪽 04 Images courtesy of the Freud Museum London
323쪽 01 Images courtesy of the Freud Museum London
323쪽 02 Images courtesy of the Freud Museum London

노샘프턴 박물관 · 미술관 신발 컬렉션

337쪽 ©Northampton Museums and Art Gallery
340쪽 ©Northampton Museums and Art Gallery
342쪽 01 ©Northampton Museums and Art Gallery

셜록 홈스 박물관

348쪽 01 ©The Sherlock Homles Museum
351쪽 01 ©The Sherlock Homles Museum
351쪽 02 ©The Sherlock Homles Museum
351쪽 03 ©The Sherlock Homles Museum
352쪽 ©The Sherlock Homles Museum
353쪽 01 ©The Sherlock Homles Museum
354쪽 01 ©The Sherlock Homles Museum
354쪽 02 ©The Sherlock Homles Museum